寓言之境
斯坦利·库布里克电影改编研究

The Realm of Allegory
A Study of
Stanley Kubrick's Film Adaptations

朱晔祺　著

复旦大学出版社

本书为2021年度教育部人文社会科学研究青年项目
"'新好莱坞'文学改编研究"(项目编号:21YJCZH253)成果

本书出版得到宁波大学中国语言文学学科建设经费的资助

序

朱晔祺是我的硕士生和博士生。在硕士阶段,她对英美小说和影视都很痴迷。2011年进入博士阶段后,她开始集中研究电影创作者如何将优秀的小说搬上银幕的问题。她选了美国著名的电影改编者斯坦利·库布里克作为样本进行分析考察,完成了博士论文《论库布里克电影改编的寓言方式》,又在博士论文的基础上改编成本书。

本书从寓言式创作的角度深入讨论了小说的电影改编问题。寓言式创作是20世纪下半叶西方文学由传统小说写作形式转向故事讲述形式的产物,也可以说是后现代文学"回应"后现代语境的结果。本书分为三个层次。第一,作者借助在英国访学期间搜集的第一手资料,将库布里克放置于20世纪60年代至世纪之交各种话语理论盛行的背景下,阐明了库布里克的文学—电影改编采用寓言式创作方式的根由。第二,分析了库布里克的寓言式写作的本质特点,即它对小说等语言符号形式的解构性。库布里克试图让语言符号自我解构,在"不纯"的寓言之境中不断遭遇碰撞,不断脱落散开,不断突破语言结构,进入现实本身。第三,具体分析了库布里克的寓言式写作形式,分别从叙事结构、意象呈现两个层面入手,深入细致地阐述了库布里克如何用电影形式讲故事,以及产生了什么效果。

近年来，在英美文学艺术领域，将优秀的小说搬上银幕已成为一种潮流。小说的电影改编问题是一个极重要的理论问题，中国学界对此还未展开深入研究。朱晔祺最先在此园地进行耕耘，无疑具有破土开荒的价值。为此，特予以举荐，以飨读者。

<div style="text-align:right">

肖锦龙

2022 年 6 月 19 日

</div>

目录

>> 1 绪论 / 1

 1.1 改编者库布里克 / 2

 1.2 研究现状 / 3

 1.3 重访寓言 / 12

 1.4 因为寓言,所以改编 / 17

>> 2 库布里克的改编语境 / 25

 2.1 战后好莱坞的改编范式 / 26

 2.2 库布里克的他者经验 / 42

>> 3 叙事结构的寓言化 / 87

 3.1 情节的寓言化:可能世界的涌现 / 93

 3.2 语言的寓言化:从能指废墟到世界-大脑 / 119

 3.3 人物的寓言化:从碎片形象到无器官身体 / 135

>> 4 意象呈现的寓言化 / 148

 4.1 脸庞意象:我他之间 / 151

4.2 狂欢意象：理性与非理性 / 173

 4.3 迷宫意象：可见与不可见 / 187

>> 5　库布里克寓言式改编的艺术与文化意义 / 202

 5.1 突破零和博弈的艺术观 / 202

 5.2 改编作为对他者的回应 / 211

>> 6　结语　后现代之后的寓言：忠于未来的改编 / 221

 6.1 寓言读者 / 221

 6.2 寓言-影像 / 225

>> 附录1　库布里克改编影片及原著 / 230

>> 附录2　斯坦利·库布里克生平及创作年表 / 232

>> 附录3　参考影片 / 238

>> 参考文献 / 241

>> 后记 / 278

1

绪　　论

　　我没有想要制作某类电影的固定意图,譬如西部片、战争片等。我只知道我想制作一部从心理、性、政治、个人其中某个层面传达时代感受的电影——一个真正传达时代感受的当下故事。这是我最渴望做到的事。或许这也会是一种最难拍成的电影。①

<p style="text-align:right">——斯坦利·库布里克</p>

　　这个时代的真相是,我们已不再相信这个世界。我们甚至不相信发生在自己身上的事情,爱情、死亡好像都与我们关系不大。……电影必须拍下去,但不是拍世界,而是拍对世界的信仰,它是我们仅存的纽带。②

<p style="text-align:right">——吉尔·德勒兹</p>

① Stanley Kubrick, "Director's Notes: Stanley Kubrick Movie Maker," *The Observer*, December 4, 1960.
② Gilles Deleuze, *Cinema II: The Time-Image*, Trans. Hugh Tomlinson and Robert Galeta, London and New York: Bloomsbury Academic, 2013, p.177.

1.1 改编者库布里克

作为自20世纪中叶以来世界电影史上最受关注和最具影响力的作者导演之一，斯坦利·库布里克以其风格、题材几乎不重复的13部长片作品，在不局限于电影界的艺术与文化领域显现出独树一帜且历久弥新的特质和魅力。正如电影学者伊恩·亨特所说，"他的影片从来都不是某种类型的例证，而是不断地挪用和解构各种类型；而同时，作为一个整体，他的作品又透露出主题、风格等诸多层面一以贯之的个性色彩，……经由梦幻氛围与黑色幽默的交融，库布里克的影片得以与主流电影快感制造的多种惯例区别开来"[①]。从黑色电影（film noir）悬疑片《杀戮》到科幻题材的《2001：太空漫游》《发条橙》，再到古装历史剧（costume drama）《巴里·林登》、战争片《全金属外壳》和家庭情节剧（melodrama）《大开眼戒》，库布里克的电影是从不同角度不断展开的对结构与能动性、理性与非理性、真实与虚幻相关议题和悖论的探讨，加之其中无关联场景、古典乐采样拼贴等先锋技法的使用，这就使得影片在构成一系列谜样（enigmatic）叙事的同时，也成为吸引观众及电影人反复观看、解读、争论或致敬的经典抑或"邪典"（cult classic）之作。诚如著名导演和电影史专家马丁·斯科塞斯所言，"当我们回顾库布里克几乎每部作品（除了几部早期影片之外）时就会发现，它们最初总会引发诸多误读。然而，经过五年或十年，

① I.Q. Hunter, "Introduction: Kubrick and Adaptation," *Adaptation*, 2015, 8(3), p.277.

人们便逐渐意识到《2001：太空漫游》《巴里·林登》或《闪灵》的前无古人之处"①。

综观库布里克的创作生涯，不难看出文学改编作为灵感来源与创作方式对他的重要意义。除了《恐惧与欲望》《杀手之吻》两部早期作品之外，他的13部标准长度影片(full-length film)中的11部均以文学作品为故事素材，可见"改编者"这一身份对于逐渐掌握创作主导权后的库布里克而言的重要性所在。同时，由于其既不同于忠于经典改编观又不同于作者论创作观的独特视角与风格，围绕《发条橙》《闪灵》等话题之作和库布里克"作者身份"的争论至今不绝如缕。在此过程中，他的影片不断被引用为与20世纪以来人类境遇恰成照应的当代寓言。

1.2 研究现状

20世纪60年代，随着作者论(auteur theory)电影观的兴起和电影研究的学科化，库布里克凭借《洛丽塔》《奇爱博士》和《2001：太空漫游》在题材、美学等层面的挑战意味和实验色彩，进入了电影评论界和学术界的关注视野；他自60年代末以来终生保持的半隐居生活，更激起了影迷与电影学者窥探其创作习惯和流程的欲望。从笔者2015—2016年访问伦敦"库布里克档案"(The Stanley Kubrick Archive)资料馆时的资料搜集和其他晚近文献来看，目前，在可查范围内现已成书的库布里克研究专著及论文集有50余部，

① Martin Scorsese, "Introduction", In Michael Ciment (Eds.), *Kubrick: The Definitive Edition*. London: Faber & Faber, 2003, p.vii.

期刊论文、评论等更是数以千计。从符号学到解构主义,从精神分析到性别研究,各种视角的论述不一而足。值得强调的是,由库布里克家人捐建的"库布里克档案"资料馆于2007年落成,成为电影研究领域公认的里程碑事件。如果说此前的研究往往受制于史料不足而被迫集中于文本内部的诠释和比较分析,那么随着剧本、通信、道具等一手材料的公开,近年来电影学界及相关学科掀起了一波高潮持续不落的"库布里克热",这也与后现代人文学术的档案转向(archival turn)形成了某种呼应。综上原因,晚近相关研究的焦点开始转向经由档案沉浸(archival immersion)对影片生产和接受语境,以及库布里克个人生命轨迹的观照①。举例来说,作为最新研究成果中的代表性文献,2015年、2019年和2020年先后出版的论文集《斯坦利·库布里克:新视角》《库布里克的遗产》和《库布里克批评手册》,展示了一系列具有开拓性意义的讨论。例如,基于档案等原始资料的发现和研究:库布里克早年作为摄影记者的经历对其影片中仿纪实(documentary-like)风格的影响;在《洛丽塔》制作期间库布里克及其合作者应对20世纪五六十年代审查体制的周旋策略;在《巴里·林登》《闪灵》改编过程中对其他文学和艺术作品的参照与引用;等等。又如,多伦多国际电影节"库布里克巡回展"案例分析等影响和接受视角的研究、结合影视

① 档案转向是20世纪80年代中期以来新电影史(new film history)研究的主要特征之一,也是后结构主义影响下当代人文与艺术学界的普遍潮流之一。相比于旧式的以档案为参照的研究,新电影史的突破之处在于:研究者抛开了对档案的主要或次要、核心或边缘层级的预设,以档案沉浸的方式,将私人文件、广告宣发、审查意见、影迷杂志、互联网讨论组等以往被忽视的资料范畴纳入视野,以期透视电影和电影人在变动不居的语境中所呈现的复杂面向。参见James Chapman, Mark Glancy, & Sue Harper, "Introduction," In J. Chapman, M. Glancy, & S. Harper (Eds.), *The New Film History: Sources, Methods, Approaches*, New York: Palgrave Macmillan, 2007, p.7。

史学(historiophotic)等跨学科方法论对库布里克历史观形成和转变轨迹的爬梳等。

总体上看,既有主流研究成果集中在以下三个方面。第一,从叙事学角度切入的分析,比如马里奥·法瑟托着眼于分析影片主观/客观、对称/非对称等叙事层面双重性的论著《斯坦利·库布里克:叙事与风格分析》,凯特·麦奎斯顿的《库布里克电影中的音乐设计》一书中对叙境/非叙境(diegetic/non-diegetic)配乐之间界限模糊状态的分析。第二,主要以符号学互文性或现象学意向性为方法论,侧重于关注库布里克对多种片类规则的沿用和改造,探究他的作品对好莱坞主流类型性(genericity)做出的再现和变异[①]。例如,詹明信的《〈闪灵〉中的历史主义》一文中将《闪灵》阐释为"去深度"后现代"元恐怖片"的论述;罗伯特·科尔克结合对同时期产业环境和观众期待的考察,对库布里克与其他20世纪60年代"好莱坞新浪潮"导演类型片作品进行的比较分析。第三,参照后人类主义、生命政治等议题相关的跨学科理论,以库布里克创作生涯中贯穿的关键意象、隐喻为中心展开的探讨,比如托尔斯登·费尔登的《库布里克作品中的人/机互动》、杰弗里·考克斯的《狼在门外:库布里克、历史与大屠杀》等。

较为遗憾的是,目前,相比于以上几类研究,无论在热度、规模还是挖掘深度方面,以改编为主题对库布里克作品进行的研究仍

① 吉姆·柯林斯认为,20世纪70—90年代,好莱坞电影逐渐呈现出"老练的高度自觉意识"。基于此判断,柯林斯提出"类型性"这个术语,借以描述媒体饱和文化之下电影类型日渐转化为互文程序(intertexual process)的状态。当"我们原以为的大众观众已被分解为不同的'目标'观众群",更多好莱坞电影开始由来自影像库的类型成分所组成,而"与把类型当作稳固而一体的组合型叙事和风格手法的传统观念背道而驰"。参见 Jim Collins, *Architectures of Excess: Cultural Life in the Information Age*, New York: Routledge, 1995, pp.128-152。

然相对缺乏。从已出版文献的概况来看,可以归入这一范畴的专著有四部,即朱迪·李·金尼的博士学位论文《文本与前文本:库布里克的改编》(1982)、格雷格·詹金斯的《库布里克与改编艺术:三部小说,三部电影》(1997)、查尔斯·贝恩的博士学位论文《观看小说,阅读电影:库布里克与作为诠释的改编》(2006)和艾莉莎·贝佐塔的专著《库布里克:改编崇高》(2013)。此外,还可以将《改编》(Adaptation)杂志 2015 年 12 月的"库布里克与改编"特辑包括在内。推究上述匮乏状况的主要成因,大致可以归结为两点。其一,就改编研究的学科传统来说,在相当程度上,确如罗伯特·雷所言,长期以来,"批评家们害怕看到文学的叙事角色被电影颠覆,尤其在新批评派对严肃艺术的宗教式崇拜的影响下,改编研究往往成为他们用以巩固文学壁垒的一种方式"[①]。相形之下,以原作文类高/低混杂、着重营造非语言体验为其特征的库布里克影片,对于以文学批评范式为尺度的改编研究传统而言,自然构成了对基于文字媒介特性的方法论模式的一种抵触和挑战。也正是在忠实论(fidelity criticism)标举经典原作优先地位的改编观的影响下,在库布里克改编自文学作品的 11 部影片中,除了可被视为严肃或流行文学领域中经典改编的《洛丽塔》《发条橙》《闪灵》之外,改编学者对其他影片的关注尤为欠缺。其二,也如前文所述,库布里克在他职业生涯的大半时期,都保持着高度保密的工作及生活状态。因此,多年以来,关于他的改编及其他创作环节的第一手信息、史料都颇为少见,这也不免限制了研究的深入程度。"库布里克档案"资料馆向研究者公开,无疑为扭转上述局面带来

① Robert B. Ray, "The Field of 'Literature and Film'," In James Naremore(Eds.), *Film Adaptation*, New Brunswick, NJ: Rutgers University Press, 2000, p.46。

了新的可能性。本书希望借助笔者访学期间对"库布里克档案"资料馆和"安东尼·伯吉斯国际基金会"(International Anthony Burgess Foundation)馆藏等档案资料的考察,通过新材料的发现,引发突破性的思考。

从上述围绕改编的研究的概况来看,其理路和观点可归纳为三类。其一,以詹金斯的论述为例,论者以忠实论改编观为出发点,依循新批评、新形式主义等文学本位方法论,着力于对小说和电影中情节、对白的拆分与对照,进而认为视觉媒介及商业体制的局限性造成了故事的复杂性在电影版本中的简单化[1]。其二,以金尼和贝佐塔的研究为典型,他们意在纠偏忠实论对视听媒介多轨性(multi-track)和改编者能动性的忽视,转而强调电影作者的功能构成和显现。金尼尝试以结构主义叙事学的"前文本"概念超越忠实论的"原著崇拜",进而揭示库布里克凭借作为"象征而非实录系统"的电影式叙事所展现的"背离与重构的持续性策略"[2];在贝佐塔看来,原作元素的"崇高客体化"(sublime objectification)构成了库布里克创作观的核心方面之一,也成就了其作品以改编为策略对好莱坞古典模式的批判和突破,同时彰显了库布里克对现代主义先锋派反因果逻辑、超现实美学等传统的自觉继承。其三,作为对改编研究中"原作/导演中心论"这种二元模式的一种反思和突围,贝恩等一些研究者倾向于响应后现代改编理论中居于主流的互文性视角,将库布里克的改编行为置于"爱"与"战争"等观念构型(configuration)及其变动的语境中,寻求揭示《洛丽塔》《全

[1] Greg Jenkins, *Stanley Kubrick and the Art of Adaptation: Three Novels, Three Films*, London: McFarland, 1997, pp.149-161.
[2] Judy Lee Kinney's Ph.D. Dissertation, *Text and Pretext: Stanley Kubrick's Adaptations*, University of California Los Angeles, 1982, p.183.

金属外壳》等改编文本作为"诠释装置"(interpretive device)对于重新理解原作提供的新视角①。综上所述,虽然贝恩和詹金斯的方法看似迥异,但实则两者同样贯穿了"原作先行"的前提预设,影片也就随之被视作依循、重释或质疑、颠覆原作的次生文本。这就使得他们的研究对电影改编这一创作过程特有的媒介特性、语境因素缺乏必要的考量,从而造成其结论不免失之片面和泛化,并且几乎可以套用于不同年代、地域背景下不同改编者的任何案例,对库布里克改编艺术的特征所在未能做出更有针对性的阐述。相较而言,金尼和贝佐塔的作者论研究对"原作/文学先行"的思维定式进行了有力的反驳,贝佐塔更是提供了比较翔实的档案信息作为佐证,提出了视改编为库布里克崇高化美学策略的洞见。然而,这一路径也暴露了滑入另一种神话模式——"导演中心论"的危险,对库布里克改编观形成及其实践的结构性动力及多方面语境因素缺少必要与充分的关注,因而难以对改编何以成为库布里克式(Kubrickian)创作习惯之一的缘由给出足够令人信服的解释。

相形之下,2013年再版后再度引发强烈反响与争议的琳达·哈琴的名著《改编理论》中的观点,不乏值得重申的启示意义。哈琴指出,既然改编作为一种创作方式在电影史及艺术史上如此普遍,在当代更是以跨媒介、跨文化改编的频繁化、日常化作为其特征,那么,如何突破改编研究中"忠实性/创造性"非此即彼的二元逻辑,亦如德勒兹所说的"根-叶"思维,转而差异化地思考"改编作为改编"本身的叠刻性(palimpsests)②、

① Charles Bane's Ph.D. Dissertation, *Viewing Novels, Reading Films: Stanley Kubrick and the Art of Adaptation as Interpretation*, Louisiana State University, 2006, p.64.
② Linda Hutcheon, & Siobhan O'Flynn, *A Theory of Adaptation* (Second Edition), London and New York: Routledge, 2013, p.8.

块茎性(rhizomes)①,也就成为相关研究有必要直面和进一步思考的迫切议题。同时,受到实用主义视角下后作者论(post-auteurist)回归趋势的影响,近年来电影学界的诸多研究者逐渐走出了"创造性作者/作者已死"的对立迷思,开始意识到"独特的影片或许都有外表的标记,却未必有前后连贯的作者观点。实际上,专注电影制作的实用主义,关注在电影摄制中相互作用的各种技艺及行业的偶然因素,将会决定哪种作者身份观念被摆上台面"②。在这种后解构理论语境中,以库布里克"改编作者"(auteur of adaptation)身份为进路的讨论,也在档案转向的助力下,呈现出多元化、动态化的趋向。《改编》杂志特辑"库布里克与改编"收录的七篇论文,即是从不同视角出发,不乏创见地探讨了库布里克及其协作者通过改编所建构的"阐释迷宫"③。其中,颇富新意的研究不在少数,比如内森·艾布拉姆斯对《斯巴达克斯》中犹太性"文本潜入"(textually submerged)④的分析、乔伊·麦肯蒂对《发条橙》结尾改动处两性主客体关系再现方式的阐释、艾伦·格拉汉姆从《闪灵》中"蜂窝消失"这一细节切入对改编过程中非意图性与偶然性因

① 德勒兹和瓜塔里挪用植物学术语"块茎"来阐明逃逸于本质主义二元模式的解域思维,即并无原/终点、不断与域外联结的中间状态,从而以之拆解和破除各学科知识范式中固有的树状思维。德勒兹和瓜塔里指出,根(主根)、树干、树枝、树叶层层递进的同质化逻辑,实则是一种将任意他者强行拉进等级性既定体系的超验思维,而块茎思维恰恰打开了一种突破已知、迎向他者和创造的可能。参见 Gilles Deleuze, & Félix Guattari, *A Thousand Plateaus: Capitalism and Schizophrenia*, Trans. Brian Massumi, London and New York: Continuum, 1987, pp. 3–25, 505–506。
② [英] 吉尔·内尔姆斯主编:《电影研究导论》(插图第4版),李小刚译,世界图书出版公司2013年版,第133—134页。
③ I.Q. Hunter, "Introduction: Kubrick and Adaptation," *Adaptation*, 2015, 8(3), p.278.
④ Nathan Abrams, "Becoming a Macho Mensch: Stanley Kubrick, Spartacus and 1950s Jewish Masculinity," *Adaptation*, 2015, 8(3), p.284.

素的探讨等。

　　2014—2015 年,中国电影资料馆和上海艺术电影联盟先后举行的"库布里克回顾展",可被视为库布里克及其作品在中国从学院和小众影迷的喜好范畴开始进入大众视野的标志性事件。此后,上海国际电影节、北京国际电影节分别于 2018 年、2019 年放映了《2001:太空漫游》4K 修复版,上海国际电影节又于 2021 年将《斯巴达克斯》修复版加入展映,从而为提升中国观众对库布里克早期作品的认知度开启了一个入口。2018 年、2020 年的上海国际电影节又相继上映了两部以库布里克创作生涯为主题的纪录片,即以库布里克助手利昂·维塔利的回忆为主线的《我曾侍候过库布里克》和以影评人米歇尔·西蒙所做的大量第一手访谈录音为主要内容的《库布里克谈库布里克》,这也在一定程度上使中国观众对国际影坛的"库布里克热"和《2001:太空漫游》等名片背后库布里克其人其事有了更直观的感受与深入了解的兴趣。从出版领域来看,近年来,《库布里克传》和《库布里克谈话录》的中文译本于 2012 年、2013 年相继面市;2017 年,曾以纪录片形式获得 2016 年意大利电影学院奖最佳纪录片奖作品、库布里克相关最新传记类书籍之一——库布里克司机兼助手埃米利奥·达历山德罗的口述回忆录《离上帝最近的电影人:斯坦利·库布里克生命最后的 30 年》,也被译介到中国,并且收到中国读者的热情反馈。与此同时,中国学界的相关讨论也呈现出明显的增长态势。以"库布里克"为关键词在中国知网搜索,结果显示,近十年来的论文数量翻了一番,目前达 250 余篇。然而,受限于长期以来片源等资料有限等客观条件,从话题广度和分析深度上看,相关研究在中国仍然处于起步阶段。尽管论文数量比较可观,但绝大多数研究仍停留

在主题、风格角度的描述和赏析一类浅表层面,对于库布里克影片与西方当代文化的密切互动及其之于后者的多方面影响,仍缺乏更具针对性和启发性的进一步关注和论述。

具体到改编研究来看,在可查范围内中国已发表的12篇此类论文中,6篇集中于《洛丽塔》一例的讨论,2篇聚焦于《发条橙》的个案研究,对于《奇爱博士》《大开眼戒》等来自非经典原著改编的影史名片,则几乎尚无论者从改编的视角予以关注。个中缘由,除了文学本位等前文提及的原因之外,库布里克影片多数原著在中国少有人知,甚至尚未有中译本出版,也是主要原因之一。概而言之,中国现有论述主要着眼于两个面向。一是从忠实论改编观出发的研究。例如,2012年崔瀚文的硕士学位论文《小说〈洛丽塔〉的电影改编》聚焦于电影对非线性叙述、元小说等原作特征的还原方式。又如,2019年莫少文的硕士学位论文《从文本到影像——〈发条橙〉改编研究》认为,库布里克的改编是通过情节和人物改动、布景和剪辑等方面的独到设计,对原著精神的凸显乃至强化,其中贯彻的仍然是"忠于原著的改编态度"[①]。二是尝试以电影文本为中心所做的叙事学分析。例如,陈惠的《魔镜:小说〈洛丽塔〉的电影之旅》[②]和刘凡的《叙事的置换:小说到电影的改编》[③],两位研究者通过对影片幽默叙事、复沓式结构、场面调度、视听语言等叙事层面的举例细读,较为有力地阐述了改编者着重"黑色幽默影像视角""细节真实与心理隐喻相并置"等电影化意图的表征所

[①] 莫少文:《从文本到影像——〈发条橙〉改编研究》,广西民族大学影视文艺理论与创作专业硕士学位论文,2019年,第37页。
[②] 陈惠:《魔镜:小说〈洛丽塔〉的电影之旅》,《上海师范大学学报(哲学社会科学版)》2008年第6期。
[③] 刘凡:《叙事的置换:小说到电影的改编》,《电影文学》2010年第18期。

在。陈惠更是通过对库布里克1962年版《洛丽塔》与阿德里安·莱恩1997年版《洛丽塔》的比较，指出前者的特色正体现在不同于好莱坞爱情片常规的"先锋派意味"。需要指出的是，在这两篇论文中，两位研究者均在不同程度上，一方面，强调库布里克从视听媒介特性出发实现了对原著特定层面的忠实诠释；另一方面，将影片与传统改编方式或其他导演改编作品之间的相异点归结为导演的自主创新。然而，对于这两个方面究竟是以何种方式统一于库布里克的改编观，以及这种改编观的形成原因，则欠缺进一步的探讨。

综上所述，关于库布里克的改编手法、特质及其成因与意义的研讨，在国内外评论界、学术界的视野之中都仍存在诸多空白和疑问有待填补与澄清。鉴于上述研究现状和趋势，本书尝试在前人成果的基础上，结合档案考察和文本分析的路径，参考电影叙事学、当代事件理论与伦理批评等后结构主义及解构主义语境下的晚近思想体系，探析库布里克以改编为策略进行的寓言式创作，进而尝试揭示和讨论影片在后现代状况及其余波之下所呈现的"他者视角"。

1.3 重访寓言

在《发条橙》原著的结尾一章，曾经的青少年暴力分子、主人公亚历克斯决定结婚生子以改邪归正；电影版本中则并无这一情节，而是将全片结束于自称"已被治愈"的亚历克斯与一名女子的"性狂欢"场面。原著作者安东尼·伯吉斯如此评价这一变动，以及片中动作、台词等层面浮夸、离题、平面化的风格特征："当一部

虚构作品没能够展示变化,而仅仅呈现了静态、石化、不可洗心革面的人性样貌,那么它就已经属于寓言而脱离小说的领域。"①虽然参照伯吉斯在访谈等场合中多次表明的观点来看②,伯吉斯的上述评语应是出于他对库布里克改编版本有所不满的态度,但同时,作为一位优秀小说家的伯吉斯却在有意无意间窥见了库布里克改编创作与主流小说观有所区别的寓言倾向③。

瓦尔特·本雅明的《德国悲剧的起源》是20世纪初以来人文艺术领域开始重视寓言的首倡之作。如本雅明所说,该书是"为了一个被遗忘和误解的艺术形式的哲学内容而写的,这个艺术形式就是寓言"④。在书中,本雅明以巴洛克悲悼剧、布莱希特"史诗剧场"和卡夫卡小说等为例,阐述了"寓言"作为"石化断片"对立于"象征"之有机性、整体性的风格学意义⑤。张旭东将其解读为,"在'象征'文学中,含意完全包含在艺术作品之内,或者说,'象

① Anthony Burgess, "A Clockwork Orange," *A Clockwork Orange*, New York: W. W. Norton & Company, 1986, pp.Ⅳ-Ⅹ, International Anthony Burgess Foundation Archive (uncatalogied).
② 伯吉斯曾表示,《发条橙》这本小说并非他的得意之作,"这本书并没有实现我对它的设想……这是一本糟糕的书",而电影版本延续了小说的这一"缺陷","它(向读者)灌输了太多,过分放大了下流内容,这也是这部电影存在的问题"。参见 Tom Marcinko, "Author Strips 'Orange' Peel," International Anthony Burgess Foundation Archive (uncatalogied)。
③ 本雅明以巴洛克悲悼剧为例指出,其中的动作、声音、道具、布景等方面的误用混乱,正是作为使剧情总体秩序断裂、停摆的物质化他者,凸显出剧中的寓言倾向。"正如语言结构或逻辑意义在浮夸装饰性下显得模糊……甚至已经达到一种误用混乱的程度,戏剧的结构也在这种装饰倾向下消失。这种装饰是来自语言风格,此外也在插曲中强调了舞台式样、舞台对偶和舞台隐喻等的装饰方式。从中可以看出这些插曲是上述寓言倾向所带来的结果。"参见[德]瓦尔特·本雅明:《德国悲剧的起源》,陈永国译,文化艺术出版社2001年版,第159页。
④ 引自 Richard Wolin, *Walter Benjamin: An Aesthetic of Redemption*, Berkeley: University of California Press, 1994, p.63。
⑤ [德] 培德·布尔格:《前卫艺术理论》,蔡佩君、徐明松译,时报文化1998年版,第83页。

征'的艺术包含着一个完整的、自足的'世界'。而'寓言'则相反,它总是使作品的主题或寓言关涉到某种或某些外在于艺术作品的彼此独立、互不依赖的对象,从而产生出多重的含意"①。正是在这个意义上,本雅明所说的"寓言世界"遂与现代小说强调时间因素、人物自觉与人格成长的"象征式"模式区别开来②,或者用布莱希特的话来说,"资产阶级小说在这一百多年以来不断发展出具有戏剧性的作品,其特征是情节高度集中,各个部分都有相对制约牵制的关系。……我们可以拿着剪刀把它剪成几个独立的断片,而它还能够保持生命力"③。从上述观点来看,随着摄影及电影蒙太奇等技术性因素的影响不断深入,借此喻彼、此彼分裂的寓言式表达,能够成为动摇现实主义与高级现代主义权威性、有机性、自足性艺术观的有力潜流。而作为现代主义与后现代主义思潮之间的一种过渡性观念,一方面,本雅明的寓言批评,以及被阐释为寓言文本的巴洛克艺术、布莱希特和卡夫卡的作品等,共同指向"原初意义的丧失"和经由辩证意象重新逼近真实、重启启蒙的企图④,从而透出如利奥塔所说的"唤起缺席内容"的现代主义怀旧色彩⑤;另一方

① 张旭东:《批评的踪迹:文化理论与文化批评(1985—2002)》,生活·读书·新知三联书店2003年版,第63—64页。
② 伊恩·瓦特在《小说的兴起》一书中提出,奠基于18世纪的现代小说最突出的特点之一就是,以个人特殊、具体的日常生活作为值得书写的主题,并且采用冷静、科学的写作方式。小说主要关注的是,主角个人如何不断反思过去的经验和回忆、人物性格如何在情节中发展并最终构成其身份认同,因而小说的情节进程中总是包含一个可辨识的时间序列。参见 Ian Watt, *The Rise of the Novel*, Berkeley and Los Angeles: University of California Press, 1957, p.21。
③ Bertolt Brecht, *Brecht on Theatre: The Development of An Aesthetic*, Trans. John Willett, New York: Hill and Wang, 1964, p.192.
④ 林建光:《再现"异者":班雅明的寓言与象征理论》,《中外文学》2005年第1期。
⑤ Simon Malpas, *Jean-François Lyotard*, London and New York: Routledge, 2003, p.48.

面,作为一种另类现代主义形式的本雅明之"废墟-寓言体",也成为后现代寓言兴起的先声,进而在保罗·德曼的解构主义寓言理论、罗伯特·斯科尔斯的寓言体小说论、克雷格·欧文斯的寓言冲动说等论述中得到进一步的演绎和延伸。在保罗·德曼看来,寓言"意味着意义与客体之间的假想的一致性受到了质疑"①,因而如果说现代主义维度上的本雅明寓言观透露出一种以寓言再现他者的诉求和构想,那么借用拉康的术语来说,后现代视阈中的寓言则揭示了象征秩序(symbolic order)未能容纳、不可再现之"原物"的存在,即始终生成差异、"与他者性相遇"的迷宫之境②。在文学批评领域,斯科尔斯则视寓言体小说(fabulation)为后现代文学的重要分支之一,认为它揭露了现实主义小说的幻象本质。作为一种当代寓言体的创作,这类小说以幻想、历史题材的重构敞开了可能的而非必然的世界。与之殊途同归的是,欧文斯则针对视觉和多媒体艺术领域内显现的后现代潮流,指出了其中蕴含的"寓言冲动"。如他所说,20世纪70年代以讫的艺术开始回归历史图像和具象表现,艺术家以挪用的手法来创作,以隐喻和转喻并用的修辞法使作品产生寓言性。总而言之,在从"自我中心"转向"他者"的后现代氛围中③,突破象征、写实之类排他结构的寓言式创作逐渐从被压抑、被遮蔽的状态中挣脱开来,浮出水面,进而释放出异中求异的潜能所在。

① Paul de Man, *Blindness and Insight: Essays in the Rhetoric of Contemporary Criticism*, London: Methuen & Co. Ltd., 1983, p.174.
② Robert Eaglestone, "Postmodernism and Ethics Against the Metaphysics of Comprehension," In Steven Connor (Eds.), *The Cambridge Companion to Postmodernism*, Cambridge: Cambridge University Press, 2004, p.192.
③ Gerard Delanty, *Modernity and Postmodernity: Knowledge, Power and the Self*, London, Thousand Oaks, and New Delhi: SAGE Publications, 2000, p.150.

如前文所述,许多哲学家、文艺理论家和批评家都对"寓言"做出角度各异的阐发。在以下论述中对库布里克改编方式的"寓言性"进行恰切的分析前,有必要对本书中"寓言"一词的指涉意义及其在特定文化语境中的用法加以说明。简而言之,西方传统中把具有讽刺、劝喻或教训的故事称为"寓言",具体包含英文中"fable""parable"和"allegory"三种体裁。"fable"是文学上表述虚构故事的术语,篇幅较短小,如《伊索寓言》(Aesop's Fables);"parable"的侧重点是寓意的宗教性,以说教为目的,一般形式也是短篇虚构作品;"allegory"则以现实中可能发生的事为题材,同时暗示其他事情及道理,篇幅限制较少,可以很长[①]。这三个名词虽然在中西叙事传统中各有阐释,但在汉语中均可译为"寓言"。相比较来看,"fable"和"parable"一般用于指涉文体类别的意义范畴,"allegory"既可指称文体学意义上的讽喻故事,又可被用于锚定具有某种哲学史、观念史色彩的创作及阅读和思考方式。张隆溪对"allegory"的解释是,"'讽喻',按其希腊文词源意义,意为另一种(allos)说话(agorenein),所以基本含义是指在表面现象之下探索其本质和深层的原因,对荷马的哲学解释也不例外。于是有一些哲学家,……他们认为荷马史诗复杂精深,在神话故事的字面意义之外,还深藏着关于宇宙和人生的重要意义。讽喻和讽喻解释的观念便由此产生,前者着眼于作品本身的意义结构,后者着眼于作品的解读,但二者实在紧密关联,很难分开来讨论"[②]。鉴于本书意在兼顾库布里克改编创作作为寓言式阅读/表达在美学与哲学、艺术与文化维度的特质和价值,笔者将以"allegory"作为本

[①] 陈蒲清:《寓言文学理论:历史与应用》,骆驼出版社1992年版,第3—4页。
[②] 张隆溪:《张隆溪文集》(第三卷),秀威资讯2013年版,第147—148页。

书"寓言"概念在西方语境中的对应词,以期更准确、全面地推究"改编作者"库布里克对后现代状况之下重重幻象与危机的寓言式回应。

1.4 因为寓言,所以改编

在被问到为何对改编而非原创剧本更为偏爱时,库布里克回答:"那种初次读到某个故事的体验是原创素材所不能给予的。那是一种近于一见钟情的反应。而接下来,它就成为一种类似密码破译的工作,这是为了在电影有限的时间框架中重构原作但又不会让书中的观念、内容或情感随之流失。……在判断一个场景的去留时,你要问自己,我仍对其中的东西有反应吗?而不是'这个场景意味着什么?'这个过程既是分析性的也是情感性的。"[1]相对于原创剧本,在库布里克眼中,改编的特有优势在于阅读原作故事时所体验到的强烈反应。这种随时不期而至、无关主旨释义的反应,正是电影改编能够并应予保留和传达给观众的书中精髓。从库布里克的工作过程留下的档案资料中也能看出,库布里克倾向于视原著为可拆解的场景、谜团所组成的星丛式结构,即本雅明所说的"由疏离的物件与正在到来但也正在消失的意义所组成的星丛"[2]。不同于完成完整剧本之后再拍摄的电影制作主流程式,库布里克则

[1] Tim Cahill, "Stanley Kubrick: The Rolling Stone Interview," *Rolling Stone Magazine*, August 27, 1987, accessed December 9, 2017, https://www.rollingstone.com/movies/movie-news/stanley-kubrick-the-rolling-stone-interview-50911/.

[2] Walter Benjamin, *The Arcades Project*, Trans. Howard Eiland, & Kevin Mclaughlin, Cambridge: Belknap Press of Harvard University Press, 1999, p.466.

是就小说中的断片场景、意象展开联想和资料搜集,同时与相关领域的学者、艺术家和专业人士保持沟通,使剧本始终处于一种相对松散而非整一确定的状态。事实上,直到拍摄现场乃至后期剪辑期间,库布里克仍往往根据演员的即兴表演、某一细节相关的新材料之类偶然、局部因素,来作出扬弃、变更片中镜头、对话等多方面元素的决定。彼得·伯格认为,"寓言本质上是不连续的断片,……在寓言式直觉的领域里,意象是一个断片,一个神秘记号,……寓言作家结合孤立的现实片段,借此创造意义。这是安排出来的意义;不是由断片的原本脉络而衍生"①。反观库布里克看似散漫、随机、强调直觉的工作方式,可以说,作为一种探索能指"碎片"之无尽可能的实践形态,改编成为库布里克抽取意象与引文以缀成寓言、召唤"补充"(supplement)的创作策略。而这种象征主义、现实主义意义上的"不忠",从关注瞬间、断裂与碎片的寓言视角来看,反而彰显了一种诉诸还原原作整一表象之下星丛状态的"忠实"立场。

以《闪灵》为例,库布里克并没有采用原著作者斯蒂芬·金本人提供的改编剧本,而是邀请哥特小说作家黛安娜·约翰逊与之合作。他们将人物、情境、恐怖类型等层面元素从小说中抽离、"孤立"出来,分别加以分析,进而列出许多不同时空下与之形似、呼应的文本和形象,使得影片构成如德勒兹所说的"特异点"(singularity)之放射(emission)的集合②。例如,在《闪灵》小说中涉及主人公

① [德] 培德·布尔格:《前卫艺术理论》,蔡佩君、徐明松译,时报文化1998年版,第83页。培德·布尔格即彼得·伯格,是 Peter Burger 的另一种译法。
② 德勒兹在《褶皱:莱布尼茨与巴洛克》中参照莱布尼茨"可能世界"的概念,将世界阐释为环绕"特异点"无穷辐辏聚合的事件系列,即"特异点的纯粹放射"(pure emission of singularities)。"特异点"之间事件系列的彼此延伸、联结,便构成了先于"现实世界"而存在的"可能世界"。参见 Gilles Deleuze, *The Fold: Leibniz and the Baroque*, Trans. Tom Conley, Minneapolis: University of Minnesota Press, 1993, pp.68-75。

孤独境况和感受的一些段落旁,库布里克所做的批注提到了多部以孤独者为主人公的作品及其作者,包括杰罗姆·大卫·塞林格的《麦田里的守望者》、卡森·麦卡勒斯的《心是孤独的猎手》、赫尔曼·黑塞的《荒原狼》(见图 1.1)、舍伍德·安德森的《小城畸人》等。在《闪灵》影片中,在表现主妇温迪闲坐读书的一帧画面中,出现在她手中的正是《麦田里的守望者》(见图 1.2)。

 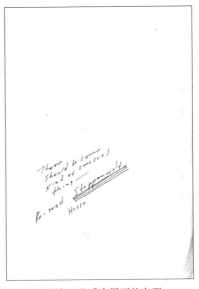

(a)"这是杰克的《荒原狼》桥段,迷人但几乎总是个陷阱!?"　　(b)"应有一些感官层面的东西——重读黑塞《荒原狼》"

图 1.1　库布里克在《闪灵》小说中所做批注

(资料来源:伦敦"库布里克档案"资料馆,馆藏 SK/15/1/2)

又如《荒原狼》的主人公——失意作家哈里,他在人/狼双面之间游移的自我认同和面对家庭、社会时的疏离感,在《闪灵》影片

图 1.2 《闪灵》女主角温迪正在阅读《麦田里的守望者》
(*The Catcher in the Rye*)

中也得到了深刻的呼应,尤其在片中一系列"镜中人"场景(见图 1.3)中体现得更为显著。主人公杰克从作家梦之挫败到渐入疯狂的潜在转变,便是通过镜子内外杰克的神态反差被暗示并凸显出来的。此外,杰克与"幽灵"的几次相遇,也几乎都是以杰克主观视角的"镜中所见"来引出的,这使剧情始终贯穿了幻觉与超自然两种解释共存且令人无从确定的"成谜"氛围(见图 1.4)。一方面,正如《闪灵》编剧之一约翰逊所说,"酒店本身作为一种邪恶力量"这一"来自原著的设想"奠定了影片与哥特传统中鬼屋故事的关联[①],事实上,在《闪灵》前后完成的《魔女卡丽》等斯蒂芬·金的恐怖小说中,幻觉与超自然力量、内在创伤与外在威胁的共存和彼此映照,始终是他继承自哥特文学的主要特征之一;另一方

① Catriona McAvoy, "Diana Johnson," In Danel Olson (Eds.), *Stanley Kubrick's The Shining: Studies in the Horror Film*, Lakewood: Centipede Press, 2015, p.554.

图 1.3 《闪灵》中的"镜中人"场景

> WHITE FOAM COMING OUT OF JACK'S MOUTH
>
> WHEN HE HAS RAGE FIT
>
> (1) AS HALLORANN?
>
> ———
>
> what are manifestations of a haunted house:
> (1) noises
> (2) things changing place
> (3) smells
> (4) lights on and off
> (5) *Mirror reflections — INTRODUCE BALLROOM LIKE THAT

"一座鬼屋要表现出来的特征有哪些：(1) 嘈杂声；(2) 物品变换位置；(3) 气味；(4) 灯光明灭；(5) 镜中映像——引出舞厅"

图 1.4　库布里克在《闪灵》小说内页所做批注

（资料来源：伦敦"库布里克档案"资料馆，馆藏 SK/15/1/2）

面,改编过程中的互文参与①、逸出整体剧情因果链条的画谜(rebus)②设置,则进一步起到了模糊,甚至消解内外界限的效果,原著中酒店作为罪恶渊薮与主人公童年创伤之间的隐喻关系也变得不再稳定,性别、阶级、种族等潜在层面的记忆和欲望,延展为有待于观众发现的无尽可能。这种使能指碎片作为可能性重叠的"褶皱"(pil, fold)分布于全片叙事的设谜效果,也在库布里克其他多部作品中得到反复体现。例如,艾布拉姆斯在分析《斯巴达克斯》《洛丽塔》中犹太性符号时指出,从《斯巴达克斯》原著中并不存在的人物安东尼努斯,到《洛丽塔》中较之原著而言戏份大幅增加的奎尔蒂一角,他们的造型、职业、言行习惯等方面都透露出多种刻板印象式犹太特质的叠加。由此,貌似离题的台词、演员表演的夸张姿态,便作为影片总体剧情逻辑间断而乍现的他者踪迹,使犹太特质在嵌入、扰乱原著象征秩序的同时,也与主流社会之中依赖于幻象机制而习以为常的观者经验之间,产生了一种戳破后者内化(assimilation)系统的张力。

库布里克曾在访谈中言及自己对事物不确定性和未完状态的认同乃至偏好,"我相信人类人格中存在某种东西是排斥明确事物

① 琳达·哈琴在《改编理论》中将受众对改编文本的接受界定为一个"延伸性互文参与"的过程。笔者认为,"互文参与"的概念同样可以用来指称改编者阅读原著,进而进行改编时参照、引入其他文本的过程。参见 Linda Hutcheon, & Siobhan O'Flynn, *A Theory of Adaptation*, London and New York: Routledge, 2013, p.8。
② "画谜"也是本雅明巴洛克式寓言论中借用的艺术史术语之一。"画谜"即文艺复兴与巴洛克时代流行的一种谜样寓意画(emblem),其特点在于它逸出了原本所属的历史整体之脉络。"人文主义者开始用物象符号代替字母写作,于是在谜语式象形文字的基础上产生了'画谜'这个词……对于巴洛克来说,自然的合目的性体现在其含义的表达、其意义的寓意图式的表现中,这种表现方式是寄寓式的,是始终不可挽回地脱离于意义的历史性实现的。"参见[德] 瓦尔特·本雅明:《德意志悲苦剧的起源》,李双志、苏伟译,北京师范大学出版社 2013 年版,Kindle 电子书。

的,反而会被谜题、奥秘和寓言吸引"①,"当读到一个以某人实现目标为结局的故事,我总会感到它并未完结,甚至更像是另一个故事的开端"②。作为亲历和见证 20 世纪人类一系列灾难与悖谬境况的艺术家,出于对其中主导地位的目的论、进步论话语建构的质疑和反思,库布里克正是以他的将寓言式阅读转化为创作的改编,突出呈现了转向可能与未知的后现代视阈,以及内在其间的自觉与自反意识。因此,他的改编自然不是忠实于原作抑或现实权威,而是唤起了一种召唤及聆听他者声音的契机。

① 引自 Alexander Walker, Sybil Taylor, & Ulrich Ruchti, *Stanley Kubrick, Director: A Visual Analysis*, New York: W. W. Norton & Company, 2000, p.38。
② Stanley Kubrick, "Kubrick on Kubrick," In Mario Falsetto(Eds.) , *Perspectives on Stanley Kubrick*, New York: G. K. Hall, 1996, p.23.

2

库布里克的改编语境

库布里克的寓言式改编发生于第二次世界大战(简称二战)后的好莱坞并非偶然现象,而是其中范式转型与个体经验交织于特定语境的互动结果。作为"新好莱坞"(又称"好莱坞新浪潮")的实践者之一,也作为执着追求和坚守从剧作到剪辑全程主导权的作者导演,库布里克以寓言为其形式特性的电影改编,并不止于一种不满于忠实原著价值取向的创造性改编,而更接近于对电影改编作为一种寓言式表达的潜能探掘和解域实验。正如电影史学者大卫·波德维尔对二战后好莱坞叙事形态的观察,"艺术电影叙事在此时成为一种明确区别于古典叙事的连贯模式。在制片厂体系解体化、个人化国际'作者'崛起的战后年代里,这一趋势体现得尤为显著"[1]。米莲姆·汉森等学者指出,以过度物质表象与感官刺激为特征的低级类型开始成为市场和艺术领域中在场化的主流部分[2],这深刻影响了改编作为一种创作方式的范式变迁。库

[1] David Bordwell, *Narration in the Fiction Film*, London: Routledge, 1985, pp.228-229.
[2] [美] 米莲姆·布拉图·汉森:《大批量生产的感觉:作为白话现代主义的经典电影》,刘宇清、杨静琳译,《电影艺术》2009年第5期,第126—132页。

布里克从影初期,在仍以古典叙事为业界标准的好莱坞,改编无异于建基于"整一象征"原则之上的一套幻觉化、疆域化的收编流程。制片商普遍将经典或畅销原著作为宣传策略中的卖点之一①,同时,又以忠于三幕式(three-act)一类古典风格为尺度来甄选、裁剪原著文本②,以求将其疆域化地纳入主客体有机统一、形式与内容完满契合的象征秩序。在战后艺术电影、作者电影的先锋思潮与低级类型主流化的共同冲击下,"好莱坞新浪潮"一代电影人转而视改编为揭示象征边界、释放寓言张力的手段之一。库布里克生命经验中的他者认同,在推动其寓言视角形成的同时,又与上述语境相呼应并形成合力,从而促成了其自身独树一帜的后现代改编观。

2.1 战后好莱坞的改编范式

2.1.1 古典叙事模式的衰落

20 世纪 30—50 年代黄金时期的好莱坞,在纵横一体化的制片厂体制及保守主义氛围的主导作用下,惯例化、可复制的古典模式被确立为主流有声剧情片的叙事模板。在这一"以工业组织的福特主义为基础的生产模式"中形成的"可读"(readerly)风格,其特

① James Naremore, "Introduction: Film and the Reign of Adaptation," In James Naremore (Eds.), *Film Adaptation*, New Brunswick and New Jersey: Rutgers University Press, 2000, pp.11-12.
② Robert Stam, "Beyond Fidelity: The Dialogics of Adaptation," In James Naremore (Eds.), *Film Adaptation*, New Brunswick and New Jersey: Rutgers University Press, 2000, p.75.

点主要体现为"贯穿的动机和因果,时间、空间关系的统一和叙事的完整"①。作为保持而非中断观众入戏体验的叙事策略,三幕式结构、封闭式结局等古典主义戏剧传统,通过以连贯性剪辑、音画同步等方式所缝合而成的视听机制,在好莱坞影片中起到了构成和固化象征式再现秩序的作用。在拉康看来,古典再现艺术通常将主体的观看置于主宰客体世界而不受其威胁的位置,由此,事物得以有序地陈列于观者面前。同时,透过象征化的银幕,世界客体对观者主体的回看则被调节和驯服了,如拉康所说,"银幕在这里是调节之所"②。因此,在"古典好莱坞"这一疆域化语境中,观众便可凭借佳构情节(well-constructed plots)、因果逻辑等银幕质素带来的保护,过滤掉来自故事中未见、未知他者的诡异视线。

因此,也就不难理解,在这一以保证盈利为前提来运转的流水线体制之中,改编便成为一种吸纳和变现原作之文化资本的生产策略③。基于古典模式的统驭地位,握有各部门决策权的大片场,

① [美]米莲姆·布拉图·汉森:《大批量生产的感觉:作为白话现代主义的经典电影》,刘宇清、杨静琳译,《电影艺术》2009 年第 5 期,第 127 页。
② Jacques Lacan, *The Four Fundamental Concepts of Psycho-Analysis*, London and New York: Routledge, 2018, p.107.
③ 改编研究社会学转向的代表人物之一、媒介研究学者西蒙·穆雷指出,改编研究已经不再如从前一样,"以基于比较的美学评估为其核心要务",而是转型为"具有意识形态警觉性的解构工作",当批评家们的视线不再局限于"文化工业制造链末端的已完成文本",一种可称为"改编社会学"的进路便成为这一学科值得关注的发展方向。接下来便出现了更多将布尔迪厄"文化资本"等社会学概念运用于改编研究的论述。例如,丹·哈斯勒-富雷斯特和帕斯卡·尼克拉斯在论文集《改编的政治:媒介融合与意识形态》中直接引用布尔迪厄的理论,阐述了"内在于改编过程的品位阶序与文化资本"。由此,当改编学者、电影史学者回溯"古典好莱坞"制作模式时,也开始注意到,"古典好莱坞"希望攫取多种多样的文化资本,但它也格外关注便于提纯为美学和道德上都更为保守的娱乐形式。即便是在 20 世纪 50 年代审查限制趋于放松之后,被改编最多的题材仍然是 19 世纪的"可读"文本,而不是高级现代主义的"可写"文本。参见 Pierre Bourdieu, *Distinction: A Social Critique of the judgement of Taste*, London: Routledge, 1984;Simone Murray, *The Adaptation Industry: The Cultural Economy of Contemporary Literary Adaptation*, New York: Routledge, 2012;Simone Murray,(转下页)

一方面，更青睐接近该叙事标准的 19 世纪写实小说之类的作品；另一方面，出于提高影片受关注度和吸引主流观众的目的，黄金时期的好莱坞又以雇佣职业编剧量产故事大纲的方式，对《愤怒的葡萄》《乞力马扎罗的雪》等多部严肃文学范畴的"可写"(writerly)文本进行了可读化、象征式的重构①，即拉康所说的发挥保护与调节作用之银幕的建构②。罗伯特·怀斯、约翰·福特和巴德·舒尔伯格等导演、编剧的回忆也为此提供了颇为详细和有力的描述与佐证。从中可以发现，导演往往只能根据故事部门(story department)提供的故事大纲进行接下来的拍摄，因而许多导演甚至直至拍摄完成后都未读过原作③。

著名编剧、作家舒尔伯格在谈及为何拒绝亲自改编他的小说《他们越陷越深》时，直接表达了对这一分工体系的不适以至不满："我和哈利·科恩④发生了争执，不是第一次，也不是最后一次。我是在巴克斯县我的农场里完成这本书的，我也是在那里创作剧本的。(但)他坚持说，如果我要写剧本，就必须在制片厂完

(接上页) "Phantom Adaptations: Eucalyptus, the Adaptation Industry and the Film that Never Was," *Adaptation*, 2008, 1(1), pp.5-23; Dan Hassler-Forest, & Pascal Nicklas, "Introduction," In Dan Hassler-Forest, & Pascal Nicklas (Eds.), *The Politics of Adaptation: Media Convergence and Ideology*, Houndmills: Palgrave Macmillan, 2015, p.2; James Naremore, *An Invention without A Future: Essays on Cinema*, Berkeley, Los Angeles, and London: University of California Press, 2014, pp.36-37。

① 罗兰·巴特用"可读性文本"和"可写性文本"这一对概念来区分传统小说与 20 世纪的文学作品，认为前者可以看作意义封闭的"作品"(products)，后者则是要求读者参与其中、添加意义的"创作"(productions)。参见 Roland Barthes, *S/Z*, Trans. Richard Miller, New York: Hill and Wang, 1974, p.5。

② Hal Foster, *The Return of the Real*, Cambridge: The MIT Press, 1996, p.140.

③ 参见 Jack Boozer, "Introduction: The Screenplay and Authorship in Adaptation," In Jack Boozer(Eds.), *Authorship in Film Adaptation*, Austin: University of Texas Press, 2008, pp.260, 270, 295。

④ 哈利·科恩(Harry Cohn,1891—1958)，著名制片人，哥伦比亚电影公司创始人之一。

成……我离开了好莱坞,因为我无法忍受这套流程。它不符合我的工作方法。我(对他)说我可以在农场写剧本,然后再提交讨论会……我不能忍受这个系统的原因之一就在于:那里有一个秘书室,在你的写作进程中,他们每天会打印出四页或五页剧本。然后,他们会把这几页直接送到前台办公室。剧作家看不到作品,也不能在完成写作后提交完整剧本。这个过程的每一个环节都在前台办公室或多或少的监督之下进行。这种方式对任何真正的创造力来说都形成了一种阻碍。我拒绝在这种系统里工作,因此,我没有去写那个剧本。"①

第二次世界大战后到冷战时期的社会环境,成为刺激好莱坞影片叙事模式开始转变的背景,也孕育了非古典模式"新浪潮"及其践行者的成长契机。基于古典主义美学构建银幕、施以调节的象征式再现,也逐渐成为频频被洞穿、揭露和解构的对象。20 世纪 60 年代后,随着核战危机、性解放、民权运动等一系列时代变局对此前社会确定与共识幻象的冲击,以及太空探索、计算机等技术突破对未知与可能领域的垦拓,以主体-客体、所指-能指和谐统一为尺度的完美象征与写实信条不再稳固如常。对于以"婴儿潮"一代为主体的战后观众和新晋电影人而言,相较于费里尼、戈达尔、黑泽明等非好莱坞导演的作品的非线性、反高潮等风格化实验,"老迈好莱坞"的神话图示也不再具有曾经确定无疑的合理性和吸引力②。也是在这

① 《他们越陷越深》改编剧本最终转交由菲利浦·约丹撰写,并由马克·罗布森于 1956 年执导完成同名影片(中译片名《无冕霸王》)。参见 Gary Crowdus, & Dan Georgakas, *The Cineaste Interviews 2: Filmmakers on the Art and Politics of the Cinema*, Chicago: Lake View Press, 2002, pp.365-366。

② Simon Hitchman, "A History of American New Wave Cinema, Part Three: New Hollywood (1967-1969)," NEW WAVE FILM. COM, http://www.newwavefilm.com/international/new-hollywood.shtml, 2013.

一时期,大片场的流水线模式逐渐失去垄断地位,同时,行业外注资通道的敞开、独立制片机会的增多,则为减少电影制作的盈利压力、电影人探索更多题材与叙事层面的冒险,带来了空前高度的可能性。

在本雅明看来,正如17世纪德国悲悼剧出现的语境所示,社会动荡和转型状态下不确定和未知因素的敞露,凸显出现实世界、真理客体之完满把握和再现的不可能性,而指向普遍象征的古典模式随之趋于没落。由此,古典戏剧中作为理念化身的神性英雄,由命运、死亡牺牲、赎罪和解组成的三段结构,到了悲悼剧的巴洛克美学中转而发生断裂,从中凸显出来的则是"废墟、尸体、死亡的形象",以及无关剧情的景象与声响[1]。古典叙事中贯穿于人物行动、情节线索的因果逻辑与排异机制,随即失去了整合全剧总体的强力。作为电影初生时期的见证者,本雅明进而指出,巴洛克悲悼剧对象征式古典戏剧的冲击,可以凭借电影蒙太奇作为一种现代技术的潜质所在,以及其对于奠基于现实主义传统中象征结构的破坏力,得到一种20世纪版本的重演。如此看来,作为"好莱坞新浪潮"打破古典叙事成规的一种体现,改编开始从一套整一化的流程转变成为使异质他者现身发声的策略。票房大热的《教父》系列,获得或提名奥斯卡最佳改编剧本奖的《午夜牛郎》《飞越疯人院》《好家伙》等影片,都在不同程度上以其对于原作文本中非经典、反英雄元素的强调,抑或有意对原作情节主线与人物行动的去中心化,显示了这一批电影人与"古典好莱坞"迥然不同的改编观。

[1] [英] 特里·伊格尔顿:《美学意识形态》(修订版),王杰、付德根、麦永雄译,中央编译出版社2013年版,Kindle电子书。

在以《2001：太空漫游》的非传统风格引发电影评论界激烈争议之时，库布里克在访谈中说："自有声片发明后，电影业逐渐出现了过于保守和过于依赖语词的问题。三幕式结构也成为其中的标准模板。如今是时候抛开将电影看作三幕式扩展版本的执念了。"①事实上，从库布里克初入好莱坞的20世纪50年代到1968年他完成《2001：太空漫游》后移居英国这段时期，也正值古典叙事权威地位的强弩之末。他以反成规改编为策略对古典叙事提出的质疑，也可以视作他身为"好莱坞新浪潮"一员的重要佐证。同时，值得注意的是，从库布里克执着于改编的创作生涯及其中突出的不忠和多变特征来看，较之于同时期的导演，库布里克更为有意识地强调改编作为一种策略本身的意义，即其突破古典模式、迎向异质他者的潜能所在。在当时的库布里克看来，改编的意义并不止于借助原作元素来对抗、解构古典叙事的教条，而是在更契合当代人经验的电影形态生成的过程中，释放出一种启迪性、创造性的能量。正如他解释选择改编小说《发条橙》的原因时所说的，"我感兴趣的是这个故事如此近似于童话和神话，尤其是那些有意大量使用的巧合，以及它的情节上的对称性"②。《发条橙》《大开眼戒》等原著作品中的超现实、非理性色彩，直接触发了库布里克感受到的并想传递给观众的"惊讶"与"陷入受控梦境"的体验③。《发条橙》等影片中人物的无力情态、来自小说充满未解巧合的回

① Joseph Gelmis, "The Film Director as Superstar: Stanley Kubrick," In Gene D. Phillips (Eds.), *Stanley Kubrick: Interviews*, Jackson: University Press of Mississippi, 2001, p.90.
② Michel Ciment, *Kubrick: The Definitive Edition*, New York: Faber and Faber, 2003, p.163.
③ Bernard Weinraub, "Kubrick tells What Makes Clockwork Tick," *New York Times*, December 31, 1972, SK/13/8/3/87, Stanley Kubrick Archive.

环情节,不断冲击着古典叙事中作为调节性象征银幕的主角意志与因果链条,使之发生松动而透出生成差异的可能。在这个意义上,诚如本雅明所言,象征式艺术的"整体假象"褪去光芒后,寓言作为"社会衰败、理想失落的言说",即可成为社会没落时期艺术的言说方式①。而"古典好莱坞"象征风格的衰落,也为库布里克的寓言式改编提供了不可或缺的契机与氛围。

2.1.2 作者化与类型化的并峙

20世纪50年代末,随着好莱坞古典模式主导作用的弱化,欧洲、日本等地一批作者导演及作者论电影观开始崛起,并形成了一波影响巨大的电影创作与批评潮流,同时将"电影不逊于文学的文化意义"推至前台②。在作者论奠基性论文《作者策略》(La Politique des auteurs)中,安德烈·巴赞将这一思潮总结为"在艺术的创作中选择个人的元素作为参照标准,然后假定它的永恒性,甚至假定它是经由一部接一部的作品而发展进步的"③。在此基础上,法国手册派代表弗朗索瓦·特吕弗等导演和评论家提出,法国电影优质传统对经典文学原著的消极服从,理应让位于原创剧本或影片或至少是更具创造性的作者改编④。与此同时,片厂制度

① 陈学明:《班杰明》,生智文化事业有限公司1998年版,第86—104页。
② Jack Boozer, "Introduction: The Screenplay and Authorship in Adaptation," In Jack Boozer(Eds.), *Authorship in Film Adaptation*, Austin: University of Texas Press, 2008, p.15.
③ André Bazin, "On the politique des auteurs," In Jim Hillier(Eds.), *Cahiers Du Cinéma, the 1950s: Neo-realism, Hollywood, New Wave*, Cambridge: Harvard University Press, 1985, p.255. 转引自[美] 罗伯特·斯塔姆:《电影理论解读》,陈儒修、郭幼龙译,北京大学出版社2017年版,第104页。
④ Jack Boozer, "Introduction: The Screenplay and Authorship in Adaptation," In Jack Boozer(Eds.), *Authorship in Film Adaptation*, Austin: University of Texas Press, 2008, p.14.

的衰弱之势,也为"作者意识"在好莱坞的衍生和扎根打开了关键的突破口。正如安德鲁·萨里斯所指出的,"甚至在好莱坞,一旦导演的连贯性原则被接受,我们从此看电影的方式就不一样了"①。

以倍受克劳德·夏布罗尔、特吕弗等电影手册派成员推崇的希区柯克为例,一方面,他以可辨认的麦高芬②运用、道德辩证主题等风格特征赢得了作者论拥趸的追捧;另一方面,对文学改编的偏好,也正是希区柯克创作习惯的一个重要方面。在与特吕弗的对谈中,希区柯克说:"很多人谈论好莱坞导演们是怎样歪曲了文学杰作。这和我没有任何关系!我所做的只是读一遍某个故事,如果我喜欢其中最基本的想法,我就会忘了关于那本书的一切,然后开始创作电影。"③事实上,希区柯克一生中的多半作品都来自文学改编,他也乐于让承担剧本改编和撰写工作的编剧们介入影片的拍摄全程,"拍片过程中我最享受的一部分,就是在小办公室里和作家的讨论","我不会让作家自己走开,去写一个供给我来翻译的剧本。我会和他保持互动,并且让他参与到拍摄过程中。如此,他的身份就不仅仅是编剧,而是真正成为影片制作者中的一员"④。

① Andrew Sarris, *The Primal Screen: Essays on Film and Related Subjects*, New York: Simon and Schuster, 1973, p.37.
② 麦高芬(MacGuffin)一词最初由编剧安格斯·麦克菲尔提出并因此得名,它被用来指代电影中起到推动剧情作用的物件、人物或目标。希区柯克尤为推崇麦高芬,并在他的作品中大量运用了作为"一种诡计和手法"的麦高芬。在希区柯克的电影中,麦高芬的表现形式往往是:在剧情初始阶段貌似重要,随后其重要性逐渐降低,让位于角色们的性格、立场和情感波动。由此,麦高芬成为希区柯克电影最具个性色彩的特征之一。参见 Francois Truffaut, *Hitchcock*, London: Faber & Faber Limited, 2017, p.138。
③ Francois Truffaut, *Hitchcock*, London: Faber & Faber Limited, 2017, p.71.
④ Budge Crawley, Fletcher Markle, & Gerald Pratley, "Hitch: I Wish I Didn't Have to Shoot the Picture," *Take One* 1, no.1: 14-17, quoted by Steven DeRosa, *Writing with Hitchcock: The Collaboration of Alfred Hitchcock and John Michael Hayes* (New York: Faber and Faber, 2001), p.ix.

然而,长期以来,希区柯克的改编者身份较少为人所关注和探讨。究其原因,这与作者论及希区柯克本人所强调的"电影自觉"不无关系。希区柯克曾经拒绝接手《罪与罚》的改编项目,正如托马斯·雷奇所指出的,"通过避免与陀思妥耶夫斯基这样的名作者发生关联,希区柯克逐渐确立了其本人作品系列的名望"①;同时,尽管希区柯克对惊悚片、悬疑片类的坚持在一定程度上限制了他的取材范围,但他仍然不愿重复选用同一位作家的作品进行改编。由此不难窥见希区柯克及其后继者所引起、延伸的某种脉络:一方面,改编成为希区柯克及其后"好莱坞新浪潮"导演突破古典模式的策略之一,1967年获得美国国家影评人协会奖最佳改编剧本奖、改编自新闻报道的《邦妮与克莱德》,即以它对保守主义价值观的挑战、快慢镜头混杂的"暴力美学",成为"好莱坞新浪潮"的开山之作;另一方面,如何不受原作权威的钳制,确立和表达现代主义倾向的、凸显媒介自觉的改编者视角,成为作者导演的普遍追求之一。

20世纪60年代末70年代初,一种电影现代主义开始侵入好莱坞的主流话语。对于这一借鉴自戏剧与文学领域现代主义传统的变革,波德维尔等学者将之阐释为形式的前台化与一系列反古典叙事风格的出现②。在其中起到先驱作用的法国新浪潮的主要诉求之一,便是质疑和打破文学改编与原创素材之间的等级、界限,重新定义导演角色,认为其应当具备电影介质、形式上的充分的自觉性,成为对文学文本、现实事件施以追问、反思的"作者",

① Thomas Leitch, "The Adapter as Auteur: Hitchcock, Kubrick, Disney," In Mireia Aragay (Eds.), *Books in Motion: Adaptation, Intertextuality, Authorship*, Amsterdam and New York: Rodopi, 2005, p.110.
② Daniel Frampton, *Filmosophy*, London and New York: Wallflower Press, 2006, p.111.

而非止于图解剧本与文学原著的"场面调度者"。在当时美国电影所处的语境中,疏离化表演之类的间离手法、意识流线索的剪辑方式、超现实意象的穿插,诸如此类在欧洲艺术电影(art cinema)中被赋予合法性的电影技法,在大片场解体、《海斯法典》权威不再、独立影院兴起、年轻观众活跃的"新好莱坞"语境中,开始被用于探索古典叙事没落后电影对各异题材的诠释方式。曾经仅仅作为一种同质化流程的电影改编,开始成为一个可以从中探索自反性、陌生化表达的领域。自此,以往不被看重的非经典文学得以进入电影人的视野。例如,弗朗西斯·科波拉在对《教父》的改编中便运用了一系列借鉴、化用于艺术电影的现代派手法,如片头不使用定场镜头,代之以戈达尔所说的"引起焦虑"的脸部特写①、外化人物内在经验的阴影和布光构造等。此外,还包括故事情节的改动:原著小说中对人物行为的解释及其前史的梳理被大幅删减,叙事转而聚焦于主角们作为黑帮成员游走于善与恶、家族伦理与政商体制之间的不安感,以及其所处环境(社会整体)的非理性状态。一方面,作为不以结构、语言上的复杂性见长的通俗小说,《教父》原著恰为科波拉"作者电影"的实现提供了更大的可能性;另一方面,原著有悖于"古典好莱坞"口味的若干特质,比如道德面目暧昧两难的主人公、"地下世界"中暴力与性主题的相关场景等,通过电影中更趋多义化、间离化的处理,无缝衔接于科波拉对20世纪60年代前后美国社会转型时期道德与政治议题的探讨。

在电影史学者汉森看来,长期以来的电影史叙述,惯以视"古典好莱坞"为与现代主义两极对立的、近于铁板一块的时期概念,

① Jean-Luc Godard, *Godard on Godard*, Trans. Tom Milne, New York: Da Capo Press, 1986, pp.21-22.

却恰恰忽略了一系列"在关于经典电影的总体性描述中被抛弃、边缘化或者压制的现象,比如:在情节剧中使用奇观和巧合手段的强大的戏剧性基础,以及喜剧片、恐怖片、色情片等牵涉到观众的感官和情感反应的电影类型等,这些都是不完全符合古典审美理想的"①。事实上,在恐怖片、黑色电影、歌舞片等"低级"类型中得到凸显的上述特征,作为始终存在于20世纪20—50年代好莱坞的一股潜流,不应被排除于同时期电影史与电影理论的研究视野。汉森还指出,如果将现代主义看作"对现代化过程和现代性体验的获得、回应与反思",而"不仅只是艺术风格的仓库,也不仅只是一群群艺术家和知识分子追求的一套套理念",那么,从克拉考尔和本雅明理论的视角来看,美国电影"对低俗类型、历险系列、侦探故事和打闹喜剧的迷恋"、所表现出的"感官的、物质的层面"和"对动作与刺激、身体刺激与杂耍噱头的关注",反而以其中"大众主体在机械化进程中的自我呈现",而"从感觉的层面参与进现代性的各种矛盾"。在汉森看来,此类与古典模式之间产生张力的通俗或"低级"类型,实则促成了一种另类现代主义的反身性(reflexivity)。这一被忽视的历史支脉被他重新描述为一种白话现代主义(vernacular modernism)的发生、演绎和深化②。

在20世纪60—70年代古典模式没落、传统价值观崩解的语境下,以往被压抑、边缘化的电影类型,以及其体现为白话现代主义的另类反身性,开始被舆论和批评家们置于合法化、前台化的地位。类型批评正是在这一时期兴起,并逐渐成为可与作者论分庭

① [美]米莲姆·布拉图·汉森:《大批量生产的感觉:作为白话现代主义的经典电影》,刘宇清、杨静琳译,《电影艺术》2009年第5期,第128页。
② 同上文,第125—131页。

抗礼的批评体系。用罗伯特·斯塔姆给出的定义,类型可以看作"电影制作者与观众之间一番商洽的结晶,一种在产业的稳定性与正在成熟的大众艺术的骚动之间求得平衡的方式"[1]。随着好莱坞的产业体系逐渐从转型到趋于稳定,诸多旧类型重现活力,同时,又有阴谋片、公路片等新类型涌现出来并介入主流文化之中。从产业形态的变化来看,好莱坞制片商开始以打包单元式的生产模式取代工厂式的电影生产,规模更为庞大的联合企业日趋代替了传统意义上与特定电影类型相挂钩的旧式制片厂。通过大片(blockbuster)模式与一定程度上创作者自由度的结合,好莱坞逐渐建构起新的类型化机制。如汤姆·赖亚尔所说,"不管好莱坞不是什么,但它肯定是类型的电影业态,是西部片、强盗片、歌舞片、情节片和惊悚片的电影业态"[2]。这也使得行业内的导演和其他创作者在获得较为宽松的表达自由的同时,被新的类型程式和观众预期影响,甚至束缚。如吉奥夫·金在《新好莱坞电影》中所说,"这一时期的状况要远比'导演摆脱控制'的故事复杂得多","导演的地位开始被制片商用来作为筹划和营销大制作影片策略中的一部分","制片商也借此使影片更加契合特定观众(如青少年群体)的口味"[3]。同时,正如乔·刘易斯指出的,科波拉、迈克尔·西米诺等一批"新好莱坞"导演"大幅提高了他们的赌注和成本——他们如此专注于高投资影片的制作,以至于押上了他们的'作者'声望"[4]。他

[1] Robert Stam, *Film Theory: An Introduction*, Oxford: Blackwell Publishing, 2000, p.127.
[2] Tom Ryall, "Genre and Hollywood," In John Hill, & Pamela Church Gibson(Eds.), *The Oxford Guide to Film Studies*, Oxford: Oxford University Press, 1998, p.327.
[3] Geoff King, *New Hollywood Cinema: An Introduction*, London and New York: I.B. Tauris Publishers, 2007, p.91.
[4] Jon Lewis, *Whom God Wishes to Destroy…: Francis Coppola and the New Hollywood*, Durham, NC: Duke University Press, 1995, p.47.

们的作品对类型的更新、"B 级片"的主流化以至后现代形态的类型挪用、拼贴做出了突破性的尝试,也与从属于大企业协同策略的类型话语形成了不同程度的共谋关系。

 诺埃尔·卡罗尔在《引喻的未来:70 年代(及其后)的好莱坞》中,将"B 级片之王"罗杰·科曼评价为促使好莱坞"引喻电影"(cinema of allusion)形成的先驱性人物。卡罗尔在史料整理的基础上指出,斯科塞斯、科波拉、乔纳森·戴米等导演的作品中对类型元素的反思、回收和重构,在相当程度上得益于他们在美国国际电影公司(American International Pictures,简称 AIP)[1]与科曼合作的共同经历[2]。《情人节大屠杀》《血腥妈妈》等影片中去浪漫化的反黑帮片元素,《野帮伙》在 20 世纪 60 年代反文化议题的驱动下对公路片道德尺度的大胆突破,以及科曼将恐怖片、科幻片等类型符码用作引喻资源的种种尝试,在斯科塞斯、詹姆斯·卡梅隆等导演融合"B 级片"之过度性(excess)与艺术电影自反性的创作中,都得到了程度不同却有迹可循的继承和发挥。正如卡罗尔所说,科曼及其追随者们致力于使旧类型与新的主题相合拍,并在此留下了个人风格的印记[3]。

[1] 美国国际电影公司是活跃于 20 世纪 50—70 年代的一家独立电影制作和发行公司,以制作恐怖片、西部片、犯罪惊悚片和"沙滩派对系列"青春喜剧等低成本"B 级片"或"剥削电影"而著称。1979 年,AIP 被电影之路公司(Filmways, Inc.,后更名为猎户座电影公司)收购,现为米高梅电影公司(Metro-Goldwyn-Mayer Studios Inc.)旗下的子公司之一。科曼正是 AIP 创始时期的最主要制片人和导演。参见 Rob Craig, "AIP and Friends," In Rob Craig (Eds.), *American International Pictures: A Comprehensive Filmography*, Jefferson, North Carolina: McFarland & Company, Inc., Publishers, 2019, pp.5-6;[美] 罗杰·科曼、[美] 吉姆·杰罗姆:《剥削好莱坞》,黄渊译,上海译文出版社 2010 年版。

[2] Noël Carroll, "The Future of Allusion: Hollywood in the Seventies (And beyond)," *October*, 1982, 20, p.75.

[3] Ibid., p.77.

科曼在 1960—1964 年拍摄的八部改编自爱伦·坡小说的影片,作为票房与口碑双赢的个人代表作,被电影史学者称为科曼的"坡系列"(the "Poe Cycle")。在爱伦·坡小说作品的改编史上,科曼的作品首度借鉴了同时期流行的英国汉默影业(Hammer Studio)吸血鬼电影的摄影和布景手法,营造出视觉奇观式的哥特气氛。由此,作为一种"直接诉诸观众注意力"[1]、"戏剧展示凌驾于叙事吸引之上"[2]的"吸引力电影"(cinema of attractions),科曼的"坡系列"为诠释爱伦·坡小说中的非情节成分开辟了新的路径。例如,在《红死病》中,借助汉默影业的染印法彩色摄影技术,科曼有意凸显出场景之间的色彩冲突:瘟疫蔓延的乡间呈现出的是低对比度的阴暗色调,与此迥异的是,在表现掌权者帕斯伯亲王城堡内贵族享乐的场景时,科曼则使用了鲜艳醒目、亮度和对比度较前者显著增强的色彩组合,这就使两种情境之间的差别得到了直观的强调(见图 2.1)。在好莱坞彩色片集中于歌舞片和喜剧片、布光风格流于单一的当时,科曼的做法在恐怖小说的改编史上和恐怖片类型成熟化的过程中具有实验性、启示性的意义。同时,除了布光和摄影方面明暗对比、角度变换的强化以至失真的效果,演员表演风格的夸张过火[3]、暴力和性相关意象的表现与指涉,也从不同侧面促成了影片对原作的狂欢化解读。这使得"坡系列"显示出与 20 世纪 60 年代反文化思潮中狂欢色彩

[1] David Bordwell, *On the History of Film Style*, Cambridge: Harvard University Press, 1997, p.144.
[2] Tom Gunning, "'Now You See It, Now You Don't': The Temporality of the Cinema of Attractions," In Richard Abel (Eds.), *Silent Cinema*, New Brunswick, N.J.: Rutgers University Press, 1996, p.73.
[3] Timothy Jones, *The Gothic and the Carnivalesque in American Culture*, Cardiff: University of Wales Press, 2015, p.43.

图 2.1 《红死病》中的两个世界

正相契合的一面,从而促使其成为青少年与边缘群体推崇的"邪典电影"(cult classics)。

也正是在这一时期,文学改编愈加频繁地成为类型片创作者借以改变观众"类型期待视野"[①]的自觉策略。以科曼为例,他的"坡系列"在好莱坞恐怖电影史上的成就之一,就是通过对爱

① Christine Gledhill, "Genre, Representation and Soap Opera," In Sue Thornham, Caroline Bassett, & Paul Marris (Eds.), *Media Studies: A Reader*(3rd Edition), New York: New York University Press, 2010, p.219.

伦·坡小说中幻觉意象、非理性体验等特质的发掘和再现,对恐怖片类型的"向内转"(心理维度)的展开所起到的推动作用。对于"坡系列"及同时期科曼其他作品中人物的疏离状态、对启蒙思想的怀疑与悲观态度,大卫·科克伦将其阐释为一种"低成本现代主义"的体现①。这显然与科曼及其合作者查尔斯·布蒙特等电影人作为改编者对爱伦·坡小说等作品的接受方式密切相关。

从科曼的"坡系列"、伊尔温·艾伦改编自儒勒·凡尔纳小说的科幻片中,已经能够看到混仿(pastiche)美学、"元类型"一类后现代特征在好莱坞类型片中显现、蔓延的迹象。随着媒体饱和文化的形成,改编的类型性(genericity)迅速成为当代电影生产中得到凸显的关键层面。在提出"类型性"概念的吉姆·柯林斯看来,当代好莱坞电影更加普遍地由类型成分所构成,不同于"把类型当作稳固而一体的组合型叙事和风格手法的传统观念"②,这些类型成分在更大程度上依赖于不同媒介文本中反复得到重写和阐释的痕迹。由此,改编也成为当代文化中类型痕迹大规模被回收、被混用的一种实现方式。这在诉诸主流消费者、改编自畅销或经典作品的影片中体现得更为突出。《暮光之城》系列中哥特文学与"女性电影"(chick flick,也译作"小鸡电影""小妞电影")的糅合,巴兹·鲁赫曼《罗密欧与朱丽叶》中西部片开场时常见的场景调度和音乐录影带(MV)式的若干桥段,以及同样由鲁赫曼执导的

① 参见 David Cochran, "The Low-Budget Modernism of Roger Corman," *North Dakota Quarterly*, 1997, 64(1), pp.19-40。
② Jim Collins, *Architectures of Excess: Cultural Life in the Information Age*, New York: Routledge, 1995, p.126.

2013年版《了不起的盖茨比》中爵士、嘻哈等音乐类型的混杂①,都在诉诸观众似曾相识快感机制的同时,有意无意间揭示了后现代语境下忠实改编与类型痕迹之间交织且冲突的紧张关系。

通过上述梳理,不难发现,在古典模式衰落之际,作者化与类型化两种潮流的形成和发展,以及其间的冲突和交汇,深刻影响了20世纪后半叶好莱坞乃至世界电影领域改编范式及改编观的变迁。浸润其中并与之发生密切互动的库布里克,从个人表达与类型成规之间碰撞而向彼此呈露的裂隙之中,逐渐觉察和洞见到以寓言视角重新思考、定义"改编何为"的可能。

2.2 库布里克的他者经验

反观针对库布里克改编作品的既有研究可以发现,类型化与作者化两种改编范式的分野,使得研究者的观点呈现出两种取向之间的显著分歧。在詹明信、彼得·克莱默和卡特里奥娜·麦卡沃伊等论者看来,库布里克作品中存在着大量对既有经典与流行文本中形象、主题的引用,包括原作类型属性的"语义和句法建制"②,都成为影片并置、解构的对象。另外一批研究者,比如贝

① 关于《了不起的盖茨比》配乐中混用嘻哈(hip-hop)、另类(alternative)等"时代背景不合"曲风的原因,鲁赫曼如此回应:"对我来说,接近《了不起的盖茨比》的关键问题,就在于如何以菲茨杰拉德触及读者的方式,去激发起观众同样程度的兴奋感和流行文化面对世界的即时性。而在我们这个时代,爵士乐的能量恰恰在嘻哈的能量中得到了重现。"参见 Jon Blistein, "'Great Gatsby' Soundtrack Features Jay-Z, Andre 3000, Beyonce, Lana Del Rey," *Rolling Stone Magazine*, April 4, 2013, accessed December 9, 2017, https://www.rollingstone.com/music/music-news/great-gatsby-soundtrack-features-jay-z-andre-3000-beyonce-186765/。
② Robert Stam, *New Vocabularies in Film Semiotics: Structuralism, Poststructuralism and Beyond*, London and New York: Routledge, 1992, p.82.

恩、贝佐塔和科尔克等,则更强调先锋派和艺术电影传统对库布里克"作者自觉"产生的影响,改编因此作为一种突出电影媒介特性及其非再现功能的陌生化创作,成为库布里克式风格和叙事得以建构的重要因素。这看似矛盾的两方面倾向,恰恰经由寓言对幻象背后他者踪迹的揭示,在库布里克的改编影片中达成了统一。

事实上,对于非现实主义的、以差异重复吸引观众的流行类型,库布里克并不掩饰自己长期以来对其的强烈兴趣。在这种兴趣之中,又贯穿了库布里克作为改编作者对类型本身"指涉链"的洞见和反思。当谈到自己对战争片格外喜好的原因时,库布里克说:"战争或者犯罪故事的一大迷人之处就在于,它提供了一个几乎独一无二的机会,可以让当代社会中的一个个体与公认价值观的固定框架之间形成一种对照","它能够成为一个激发态度和情感的温室","战争让这种基本的对照场面成为可能,在这些对照之中,你可以开始实践电影的多种可能"①。从库布里克兼及战争、科幻小说和精神分析论著的阅读趣味,以及其创作中强调的对照(contrasts)与双重性(dualities)②即可看出,他的观念既区别于寻求重建象征秩序的现代派,又不同于鲍德里亚式对形象与意义、部分与整体指涉关系的纯然解构,而是聚焦于原作与当下语境中个别经验与一般观念抑或幻象与现实之间的开裂张力,以期通过寓言式的误读和复述,使观者"在具体、看似意义稳固的现象里观

① Colin Young, "The Hollywood War of Independence," In Gene D. Phillips (Eds.), *Stanley Kubrick Interviews*, Jackson: University Press of Mississippi, 2001, pp.6-7.
② 多名研究者不同程度地注意到库布里克对双重性的关注。例如,保罗·邓肯对《洛丽塔》《大开眼戒》等影片中镜像与阴影人物的分析,马里奥·法瑟托关于库布里克作品中主观/客观、秩序/混乱、表面/深度等意义之双重性的讨论等。参见 Paul Duncan, *Stanley Kubrick*, Köln: Taschen, 2003, p.10; Mario Falsetto, *Stanley Kubrick: A Narrative and Stylistic Analysis*(2nd Edition), Westport: Praeger, 2001, p.xxii。

看到另类的能量"①。这种改编观的形成,与库布里克感知他者、关注他者的生命经验之间有着紧密且深刻的关联。

2.2.1 犹太身份的忧郁踪迹

在库布里克及其作品的现有研究中,相较于伍迪·艾伦、史蒂文·斯皮尔伯格等著名犹太裔导演,库布里克作为犹太人的族裔身份则甚少为人所关注,更毋论将其与对库布里克作品的文本分析相结合的研究。推究个中原因,大致可以从以下几方面来解释。首先,库布里克的完成作品中没有一部是明确以犹太人历史经验或相关事件为题材的影片,甚至从未出现过确定族裔身份的犹太人角色。据编剧弗雷德里克·拉斐尔在其回忆录中所说,在《大开眼戒》剧本创作期间,库布里克主动要求他省略掉原著小说中表明主要人物犹太背景的内容②。其次,库布里克极少公开谈及自己的家族成员和成长经历,其中自然包括他对犹太性的体验和认知。最后,库布里克的影片几乎全部是对他人文学作品的改编,原著的作家身份和故事背景又变动不居,这就在试图发现库布里克影片中犹太性的研究者面前增加了一重迷障。

然而,近年来,随着"库布里克档案"的公开,一些学者开始注意到:犹太人的历史境遇和文化特质对库布里克的影响,并非全然无迹可寻,而是以碎片、阙文之类尘埃(ash)与踪迹(trace)的形态,闪现于库布里克创作观形成和实践的过程中。档案资料显

① Willem van Reijen, "Labyrinth and Ruin: The Return of the Baroque in Postmodernity," *Theory, Culture & Society*, 1992, 9(4), p.3.
② 参见 Frederic Raphael, *Eyes Wide Open: A Memoir of Stanley Kubrick*, New York: Ballantine, 1999, p.90。

示,库布里克曾考虑改编路易斯·贝格利的大屠杀题材小说《战时谎言》①。研究者克莱默也以相关档案为根据指出,从 20 世纪 50 年代末开始,库布里克阅读了大量涉及大屠杀的著作、文献,并且在《奇爱博士》等影片筹备阶段的笔记中多处提及②。艾布拉姆斯的研究则聚焦于库布里克在《斯巴达克斯》《洛丽塔》等片中有意识或无意识制造的"犹太时刻"③。在上述研究的基础上,本节将探讨寓言形式何以成为一种少数文学的创作手段,以及其与犹太人"忧郁经验"的历史和哲学关联,并进一步推究改编如何成为库布里克回应犹太身份的关键策略,又是怎样以其寓言性为影片的"犹太踪迹"赋予解域的潜能。

本雅明是最先将寓言与忧郁者联系起来并加以分析的理论家。在他看来,正因为寓言形式中"任何人、任何客体、任何关系都绝对能够指示其他东西"④,表象/真理、主体/客体统一构想的失落状态,以及由此引发的忧郁经验,也就成为寓言世界浮上台面的契机所在。在这个世界中,忧郁者眼中的对象"再也没有能力放射出一种意指、一个意义了"⑤,而是从原来的情境、秩序、时间中挣脱出来,"使思考开始运动"⑥,唤起新的启示和真实迸现的可能。因而本雅明十分欣赏波德莱尔笔下巴黎城的颓废景象,认为诗人

① Stanley Kubrick, Development — Treatments, notes and source material, SK/18/2/1, Stanley Kubrick Archive.
② Peter Krämer, "Stanley Kubrick: Known and Unknown," *Historical Journal of Film, Radio and Television*, 2017, 37(3), p.388.
③ Nathan Abrams, "Kubrick's Double: *Lolita*'s Hidden Heart of Jewishness," *Cinema Journal*, 2016, 55(3), p.18.
④ [德] 瓦尔特·本雅明:《德国悲剧的起源》,陈永国译,文化艺术出版社 2001 年版,第 143 页。
⑤ 同上书,第 152 页。
⑥ Gerald L. Bruns, "On the Conundrum of Form and Material in Adorno's Aesthetic Theory," *The Journal of Aesthetics and Art Criticism*, 2008, 66(3), p.225.

忧郁、厌倦目光下都市的崩解和堕落,恰恰促成了"异化"寓言的建构和读者感官经验的"活化"。这样看来,也就不难理解本雅明对超现实主义艺术、布莱希特戏剧等现代主义形式怪诞、疏离风格的推崇。正如伊格尔顿所说,"因为寓言家在废墟中挖掘曾经相联系的意义,在寓言忧郁的注视下放弃专横的物质性能指,具有神秘性的字母或片断从单一意义的控制下转变为寓言的力量","本雅明从希伯来神秘哲学式的解释中掌握了这种技术,而且在先锋派的实践、蒙太奇、超现实主义、梦象(dream imagery)、史诗剧中又发现了它的合理性"①。

本雅明的寓言观更接近于利奥塔对现代主义美学中"丧失感"的表述②,忧郁在此表现为一种"寓言内部的怀旧冲动"③。但在保罗·德曼、多丽丝·索默等解构主义批评家看来,寓言的价值并不在于溯源式地展示整体和真实的缺席,而是去揭露和消弭部分/整体、虚假/真实的对立和阶序,"它摒弃那种想要与起源相符合的乡愁和欲望,并且将它的语言建立在这个时间差异的虚空之中"④。如果说本雅明的寓言观中的忧郁指向了一种弗洛伊德式原初和

① [英]特里·伊格尔顿:《美学意识形态》,王杰、付德根、麦永雄译,中央编译出版社 2015 年版,Kindle 电子书。
② 利奥塔以普鲁斯特的作品为例描述了"丧失感"在现代主义作品中常见的表现方式,"它让不可呈现的事物仅仅被唤起为一个缺席的内容,而其形式由于可辨认的一致性继续为读者或观者提供慰藉和愉悦的材料",因此,其中唤起的是一种回到稳定状态的意愿。后现代美学与之相区别之处就在于,"它拒绝正确形式的安慰","直接质询新的呈现的可能性",并非要在其中获得回归"稳定状态"的快感,"而是更好地产生对不可呈现事物的感受"。参见 Jean-François Lyotard, *The Postmodern Explained: Correspondence, 1982-1985*, Trans. Don Barry, Bernadette Maher, Julian Pefanis, Virginia Spate, & Morgan Thomas, Minneapolis: University of Minnesota Press, 1992, pp.14-15。
③ Bainard Cowan, "Walter Benjamin's Theory of Allegory," *New German Critique*, 1981, 22, p.111.
④ Paul de Man, *Blindness and Insight: Essays in the Rhetoric of Contemporary Criticism*, London: Methuen & Co. Ltd, 1983, p.207.

谐状态的失落,那么德曼式的解构论寓言观则通过强调能指与所指、符号与符号之间的固有距离,指出了"整体的不存在"[1],从而在后现代的思想氛围中,消解了忧郁在现代主义语境中基于怀旧情结的发生机制。正如德曼所说,"(在寓言中)我们所拥有的仅仅是符号与符号之间的关系,其中,符号所指涉的意义已变得无足轻重……语言符号所建构的意义仅仅存在于对前一个它永远不能与之形成融合的符号的重复之中,因为前一个符号的本质便在于其(时间上的)先在性"[2]。

本雅明"忧郁"概念的提出,与他的德国犹太人的身份和他对犹太文化的接受等此类因素之间存在不容忽视的关联。一方面,忧郁者世界中的寓言式碎片,面对具有象征形式的法西斯意识形态,产生了一种破迷除魅的力量;另一方面,忧郁者从寓言碎片中洞见象征整体的渴望也并未消失,从早期的神秘犹太主义、犹太复国主义到中期的共产主义,可以说,本雅明对各种拯救方式和犹太性理念的探索与思考,正体现了其论述中忧郁者对"崭新的真实"的向往。德曼对任何真实和确定许诺的解构,则更彻底地指向对诸种权力话语的去神秘化和去深度化,这也可被视为德曼对自己在纳粹占领比利时期间政治污点的忏悔和反思。与此同时,德曼等解构论者的观点也蕴含了某种危机发生的可能,即彻底否认寓言作为一种忧郁表达直击幻象存在与真实缺口的能动性。

正如朱莉亚·克里斯蒂娃、马科斯·潘斯基所说,忧郁者的寓言式重复指向了符号系统与真实的裂缝,它无法被弥合、升华为主

[1] Doris Sommer, "Allegory and Dialectics: A Match Made in Romance," *Boundary 2*, 1991, 18(1), p.69.
[2] Paul de Man, *Blindness and Insight: Essays in the Rhetoric of Contemporary Criticism*, London: Methuen & Co. Ltd, 1983, p.207.

客体的完美结合体。如果说"病症"的消除代表被社会权力关系纳入,那么"疾病"则代表了他者抗拒社会化的可能。透过忧郁,我们更贴近真实的分裂、矛盾或对立,因此,忧郁也具有社会认知的功能①。也是在这个意义上,对于流散于世界各地、作为居住国少数族群的犹太人而言,忧郁成为他们对边缘乃至失语状态的感知体验与创伤症候,也成为少数写作者、言说者探问边界、表达身份的契机所在。在《卡夫卡:走向少数文学》一书中,德勒兹和瓜塔里将卡夫卡作为布拉格犹太人的德语写作视为少数文学的典型。在他们看来,少数实践(艺术、文学、语言)有潜力动摇某一社会的多数声音所拥有的种种惯例。而成为少数,即让大调(多数)的语言按小调(少数)来发声,并不是要圈定本质论意义上"自己"的疆域,而是要从内部去松动、异质化大众的语言,使其感到结巴,并且能够产生语言持续改变的虚拟线、流变、创造,甚而产生革命性。诚如卡夫卡"把句法变成呼喊"以至"给呼喊以句法"②的寓言式写作,"少数"作者在其创作中形成了不同于再现式、隐喻式与象征式"秩序语言"的言说方式,从而将象征解体、幻象暴露所导致的忧郁经验,转化为解域主流语言和表达方式的潜能③。

德勒兹在《电影Ⅱ:时间-影像》中指出,生成-少数意味着向"即将到来"之人民的召唤。作者在意识到他的语言不足的同时,

① 参见 Max Pensky, *Melancholy Dialectics: Walter Benjamin and the Play of Mourning*, Amherst: University of Massachusetts Press, 1993, pp.1–35.
② Gilles Deleuze, & Felix Guattari, *Kafka: Toward a Minor Literature*, Trans. Dana Polan, Minneapolis: University of Minnesota Press, 1986, p.26.
③ 参见 Daniel W. Smith, *The Cambridge Companion to Deleuze*, Cambridge: Cambridge University Press, 2012, p.295.

也将自身向着潜存状态的政治诉求与集体价值敞开,而个人事务与政治的直接相关、个体言说与集体行动的融汇,正是德勒兹所谓少数文学在语言解域化之外其他两方面的特质所在。在德勒兹看来,"卡夫卡给文学提出的建议对于电影来说无疑更加适用,因为电影通过自身聚合了集体的条件"①,"这就是第三世界电影为什么成为少数电影,因为人民只存在于少数状态,这就是人民缺席的原因"②。以此为起点,大卫·罗多维克在《德勒兹的时间机器》中,更加明确地对少数电影的形态进行了描述。他以乌斯曼·塞姆班执导的影片《马车夫》为例指出,作为法国电影语汇主导下进行创作的西非电影人,赛姆班通过音画错位一类非自然手法的使用,一方面,在音景层面展现出区别于法国主流电影的口头叙事传统气质;另一方面,又使得关于西非人原始状态的刻板印象和观众相应的观影体验变得结巴起来③。由此,影片摒弃了一个单一的、权威的视角,转而将所描绘人物的身份表现为一个永不停止其转变的"成为"(becoming)进程。对于库布里克而言,他身为纽约犹太移民后裔的身份体认,尤其是早年身处纽约犹太知识分子群体中所受的影响,也渗入他的作品并以踪迹的形态得以留存。这也就促使库布里克的改编作为一种少数行动,不断地在重复原作或电影类型中种种成规的同时,又在解域着这些来自多数语言的成规。

史称"纽约文人"(New York Intellectuals)的知识分子群体形

① Gilles Deleuze, *Cinema II: The Time-Image*, Trans. Hugh Tomlinson, & Robert Galeta, London and New York: Bloomsbury Academic, 2013, p.228.
② Ibid., p.226.
③ David Norman Rodowick, *Gilles Deleuze's Time Machine*, Durham: NC: Duke University Press, 1997, pp.162-169.

成和成名于 20 世纪中期的纽约,其中以欧文·豪、莱昂内尔·特里林和德怀特·麦克唐纳等犹太裔批评家、作家和学者为主要成员。关于这一群体在思想上和创作上的相近特征,欧文·豪曾作出如下概括:"他们喜好对意识形态相关话题的深入思考;他们的文学评论中体现了一种对社会的强烈关注;他们陶醉于辩论;有意识地力求'见识非凡';此外,或是先天又或是后天渗透的意义上,他们是犹太人。"①作为移民环境中出生、成长起来的一代人,正如欧文·豪所说的,他们"不再以对犹太性记忆的追溯、乡愁抑或恨意来定义自己","我们的犹太性也许并无明确的信仰或是国族意义上的内容"。在欧文·豪看来,维系"纽约文人"群体身份的,更可能是一种"松散的文化-政治上的共同倾向"②。与其将"纽约文人"的犹太性看作本质论视角下民族意识的复归,不如说"成为犹太人"反而催生了他们对包括犹太文化在内的传统或权威话语保持疏离和质疑的少数立场。库布里克正是在"纽约文人"兴起、活跃于其间的 20 世纪四五十年代受到这一群体的影响,并将这种影响融入自己电影创作的选材取向等多个方面。

受制于当时常春藤联盟限制犹太裔学生比例的配额招生制,在二战前后的美国,许多犹太裔学生只能选择进入纽约城市大学这个被称为"穷人的哈佛"③的学校。这些学生中包括库布里克及后来成为"纽约文人"主要成员的厄文·克里斯托尔、丹尼尔·贝

① Irving Howe, "The New York Intellectuals: A Chronicle and A Critique," *Commentary*, 1968, 46(4), p.29.
② Irving Howe, "The New York Intellectuals," *Dissent Magazine*, October 1, 1969, accessed December 1, 2017, https://www.dissentmagazine.org/online_articles/irving-howe-voice-still-heard-new-york-intellectuals.
③ Sydney C. Van Nort, *The City College of New York*, San Francisco: Arcadia Publishing, 2007, p.7.

尔等人。此后,库布里克又以旁听生的身份进入哥伦比亚大学。在这里,他所参与的主要课程也是由特里林、马克·范·多伦等第一代"纽约文人"讲授的。1948 年,库布里克在"纽约文人"的集聚中心格林威治村安家,在此阅读和观看了大量先锋派和左翼文化色彩突出的文学、哲学著作和影片。"纽约文人"代表人物之一麦克唐纳曾回忆他与库布里克的交谈经历:"我与最有才华的一名年轻导演——库布里克一同度过了有趣的三个小时,我们讨论了怀特黑德、卡夫卡、波将金号①、禅宗、西方文化的没落,以及除了宗教信仰或感官生活之类极端状态之外其他生活方式的价值所在。这是一场典型的纽约式谈话。"②"纽约文人"面向资本主义媚俗文化和极权主义意识形态的双重忧郁,以及他们由此不断得到强化的少数视角和身份,更是直接影响到库布里克的关注视野和创作的着眼点。库布里克曾经坦承特里林的《洛丽塔》评论对他产生的影响:"我认为特里林发表于《文汇》(Encounter)的文章指出了问题关键,即他所说的,这是 20 世纪第一个伟大的爱情故事……纳博科夫明智地克制住了作者的态度表达。直到四年后亨伯特重遇洛丽塔,她已不具备性感少女的任何特征,这时他对她真正诚挚和无私的爱才被呈现出来。换言之,这种人物、作者、读者之间的疏离效果被实现并保持到结尾部分。"③在特里林看来,《洛丽塔》正因其对习俗化、教条化形象和主题指涉的悬置,即库布里克所说的"疏离",实现了"对美国生活中性道德伪善之处的一种讽刺",

① 原文为"Potemkin",指谢尔盖·爱森斯坦 1925 年拍摄的影片《战舰波将金号》。
② Dwight Macdonald, "No Art and No Box Office," *Encounter*, 1959, 13(1), p.51.
③ Terry Southern, interview with Kubrick, undated, 128/8, Terry Southern Papers, 1924-1995, The Henry W and Albert A Berg Collection, New York Public Library (hereafter "TS").

"《洛丽塔》让我们没有机会确定态度、找到根源。或许正因此,它敦促我们形成奇怪的道德流动性,这一点也可以说明它如何以杰出的实力表现了美国生活的某些方面"[1]。由此看来,库布里克之所以选择冒险改编《洛丽塔》这部争议性作品,特里林的观点无疑起到了关键的推动作用。倘若将特里林思想中的犹太性看作从道德维度观照和质询美国文化的一种少数视角,那么以杂志《评论》(Commentary)编辑和撰稿人为代表的一批"纽约文人",则是以另一方面的少数行动为其特征。他们立足于主张核裁军与和平主义的新左翼立场,在以意识形态之争为主题的冷战语境下,将自身的犹太性表达为一种对冷战逻辑的质疑和对大屠杀创伤的回溯。库布里克在这一时期拍摄完成的名作之一,即改编自核战题材小说《红色警戒》的影片《奇爱博士》,也可以看作他对上述思潮的一种回应。

然而,也正如克莱默所指出的,"事实上,从《奇爱博士》前期宣传到发行全程,库布里克从未发表过任何关于核僵持相应对策的看法,并且始终与和平运动活动家们保持距离"[2]。库布里克在该片制作期间的笔记中写道:"我与所有人相对立,包括长官联席会议、糊涂的自由主义者们,还有那些静坐抗议者们。"[3]将《奇爱博士》与原著小说《红色警戒》相比较,也能看出,不同于原著现实主义风格的叙事和鲜明的反共产主义立场,电影则是凭借黑色幽

[1] Lionel Trilling, "The Last Lover: Vladimir Nabokov's *Lolita*," *Encounter*, 1958, 11(4), p.19.

[2] Peter Krämer, "'To prevent the present heat from dissipating': Stanley Kubrick and the Marketing of *Dr. Strangelove* (1964)," *InMedia*, 2013, 3, http://inmedia.revues.org/634.

[3] Stanley Kubrick, undated notes, SK/11/1/7, Stanley Kubrick Archive.

默和闹剧式的台词与动作设计、卡夫卡式荒诞化和超现实的场景氛围,对冷战双方的行为逻辑、核威胁之下官僚的疯狂状态,均予以程度一致的延宕、揭露和解构。从这方面来说,库布里克的创作意向和美学趣味显然区别于"纽约文人"主要成员对政治理想和道德义务的强调,而是与《疯狂》(Mad)杂志、约瑟夫·海勒、鲍勃·迪伦等"另类纽约犹太文人"(Alternative New York Jewish Intellectuals)①群体和个人的创作观更为相近。相对照而言,特里林等传统"纽约文人"的道德现实主义一类主张,可以看作一种重新划定疆域、重建意指系统的犹太性构想;犹太性之于"另类纽约犹太文人"的创作则体现为另一种形式,即诉诸高度虚构性与修辞性的形象挪用和语言变幻,以及一种不断逃逸于主客体统一既成体系的冲动,这也促成了他们的创作由"无根"之忧郁转为寓言式表达的可能性。以海勒的小说代表作《第二十二条军规》为例,书中人物的怪异外形、情节的间断和重复、语言方面所运用的大量比喻和双关等,用德曼的寓言理论来看,正是从不同侧面揭示出形象与意义、部分与整体之间关系的不稳定性和非客观性。小说中的战时场景不再能够通过现实主义模式被解读为言意对应的再现和表意结构,而是从一系列符号的重复和

① 学者艾布拉姆斯以"另类纽约犹太文人"来指称包括《疯狂》杂志主创成员、约瑟夫·海勒和鲍勃·迪伦等在内的一批批评家和创作者。在他看来,与《评论》《异议》(Dissent)等"主流纽约文人"刊物所不同的是,《疯狂》的另类之处体现在,它"拒绝标榜某种政治立场",而是将讽刺的锋芒对准了包括冷战意识形态与反战、反核运动在内的任何一方,"《疯狂》没有向美国人提供一种保证一劳永逸的替代方案,也正是由于这种'失败',它可能比《异议》杂志更适合于'异议'这个标题",这也代表了"另类纽约犹太文人"的共同特征。参见 Nathan Abrams, "From Madness to Dysentery: Mad's Other New York Intellectuals," *Journal of American Studies*, 2003, 37(3), pp.440-441; Nathan Abrams, "A Secular Talmud: The Jewish Sensibility of *Mad* Magazine," *Studies in American Humor*, 2014, 3(30), p.111。

替代中获得了一种寓言化的描述,从而在解构战争合理性逻辑的同时,更是使"战争"成为"一个自行消解的比喻"①。恰如德曼对卢梭小说中"爱情"概念的分析,"它赋予关于本义的幻想一种悬置的和开放的语义结构"②。由此,海勒的战争叙事,使得从詹姆斯·费尼莫尔·库柏到海明威以来战争书写的多数叙事进入一种人工化的膨胀状态,同时将这种游走于主流和反主流、非犹太和犹太意识形态与文学传统之间的语言用法,袒露为贫乏、干枯、与所有象征和意指用法相对立而在物质上骤然强化的解域之声。深受其影响的库布里克的《奇爱博士》③,也是在这一过程中,同样作为一种少数实践,使主战抑或反战的主流话语中战争之本义产生了结巴。

值得注意的是,在《斯巴达克斯》《洛丽塔》和《奇爱博士》等影片中,作为改编者的库布里克都在不同程度上有意无意地加入了犹太移民文化中的典故、笑话等元素④。又如犹太裔学者艾布拉

①② Paul de Man, *Allegories of Reading: Figural Language in Rousseau, Nietzsche, Rilke, and Proust*, New Haven and London: Yale University Press, 1979, p.198.

③ 库布里克曾将小说《红色警戒》寄给海勒,同时表达了希望和他"聊聊这本小说"的愿望。《奇爱博士》上映后,海勒也对影片喜剧风格上与《第二十二条军规》的呼应之处予以明确肯定:"我发现,在《第二十二条军规》与《奇爱博士》之间存在着一种最广泛意义上的联系","对于战争和战争制造者们,我们有着共同的态度,即他们是可怕的、危险的,并且通常都是荒诞的"。参见 Stanley Kubrick, letter to Joseph Heller, 30 July 1962, Folder I.ii.24, Joseph Heller Collection, Brandeis University Libraries, Robert D Farber University Archives and Special Collections department; Joseph Heller, "Stanley Kubrick and Joseph Heller: A Conversation," unpaginated transcript, 1964, SK/1/2/8, Stanley Kubrick Archive; George Case, *Calling Dr. Strangelove: The Anatomy and Influence of the Kubrick Masterpiece*, Jefferson, North Carolina: McFarland & Company, Inc., Publishers, 2014, p.132; David Seed, *American Science Fiction and the Cold War: Literature and Film*, Edinburgh: Edinburgh University Press, 1999, p.148。

④ 例如性双关语的使用、意第绪谚语"人谋,神笑"(Mensch tracht, Gott lacht,英译 Man plans, God laughs)主题的贯穿等。参见 Nathan Abrams, *Stanley Kubrick: New York Jewish Intellectual*, New Brunswick: Rutgers University Press, 2018, pp.29, 43。

姆斯所指出的,库布里克影片中出现了若干族裔身份模糊化却是由犹太人演员所饰演的角色,比如《斯巴达克斯》中的安东尼努斯、《洛丽塔》中的夏洛特·黑兹等。根据艾布拉姆斯的发现,这类角色的共同点之一,便是演员对"犹太脑"(Yiddische Kopf,英译Jewish brains)、"巨兽母亲"(a behemoth mom)一类大众刻板印象中犹太人特征的搬演。从霍米·巴巴的混杂理论和约瑟芬·李对刻板印象式表演的研究来看,演员的表演过程,正如库布里克影片对原作的"模仿",总是会有意无意地加入自己的文化元素,从而造成模仿的罅隙,而这种似是而非的创造也带来了一个使威权松动的契机。在这个意义上,犹太裔演员的演出让刻板印象产生了另一种观看的可能性,刻板印象也因此成为犹太裔创作者为己所用、加以戏仿的质料。由此看来,库布里克作品中的犹太性,的确更接近于"另类纽约犹太文人"的创作中常常透露出的少数风格。他们不热衷于确立某种宣言式、系统性的派系共识,也并不试图规避、抹除犹太文化和大屠杀记忆作用于其各自创作过程的影响印迹,而是在对日常和多数习语与惯例的复述中,使犹太性成为一种造成褶皱、与域外联结、突破排他主义窠臼的能量。

对犹太移民及其后代来说,对族裔身份的体认意味着对历史语境中排他秩序和他者经验的再发现,即郑安玲所说的"种族忧郁"所指涉的——主体接受主流社会认同符号的过程中所造成的认同与沟通上的断裂。诚如克里斯蒂娃所说,忧郁者的体验实则指向了"能指的脆弱"①。对于这种境况下的创作者而言,忧郁同

① Julia Kristeva, *Black Sun: Depression and Melancholia*, Trans. Leon S. Roudiez, New York: Columbia University Press, 1989, p.20.

时"创造了一个具有开放意义的痕迹域,一个对丧失残存的诠释域"①,作为一种寓言化的动力,推动符号从本义的束缚之下挣脱开来。而犹太身份的忧郁踪迹,经由库布里克对非犹太著作的少数化解域,在影片暴露秩序缺口、实现寓言表达的过程中,成为其间作用不可替代的关键因素与动力。

2.2.2 反文化浪潮的见证经历

综观20世纪中期以来好莱坞改编范式的演变历程,从古典模式的同质化,到视改编为批判与创造策略的"好莱坞新浪潮",再到借助改编凸显其越轨性和互文性的低级类型片,反映了电影界在产业结构、美学标准等层面的多重剧变,也折射出更广泛的文化和思想领域在20世纪六七十年代掀起高潮且影响深远的变迁。从"垮掉的一代"发出的先声,到一系列平权运动的兴起、艺术创作和生活方式上的反主流思潮与乌托邦实验,作为这一时期在知识界和大众视野中均得到大规模传播的反文化倡议与实践,无疑是成长、浸淫于这种氛围中的人们普遍需要面对与回应的一套符号体系与集体记忆。库布里克正是在20世纪60年代开始取得主流电影行业内更充分的创作主动权和决定权,自此逐渐挣脱了此前由制片商、发行商等多方面施加的严苛控制。为"古典好莱坞"所不容的反文化观念与实践,也开始进入库布里克的关注视野和其作品的指涉系统,改编随之成为他的创作中引入越轨视角、呈现可能世界的寓言化手段。具体来说,反文化浪潮

① David L. Eng, & David Kazanjian, "Introduction: Mourning Remains," In David L. Eng, & David Kazanjian(Eds.), *Loss: The Politics of Mourning*, Berkeley, Los Angeles, and London: University of California Press, 2003, p.4.

对库布里克的影响可归为三个方面：一是启发他逃脱线性时间意义上的再现桎梏，将未来建构为与当下和过去平行并置且彼此映照的领域；二是与反文化运动中的反语言实践相呼应，使电影改编成为突破文学传统语言体制、构建另类反现实的表达方式；三是透过反文化浪潮中人们对人与自然、人与机器关系的发问和论争，库布里克开始了持续创作生涯的"后人本"思考。作为反文化的见证者、亲历者和反思者，库布里克正是以他借助科幻、恐怖等"异世界"元素所进行的寓言建构，回应了反文化对边缘经验、另类价值的寻求，并不断深入地重访了反文化的历史幽灵。

反文化思潮最具影响的特征之一是，借鉴非西方哲学和量子力学等思想资源，对非线性、非必然性时间观的阐发和践行。对不满于西方固有世界观的反文化参与者而言，禅宗的"瞬间即永恒"、神话传奇从非理性与非人本视角呈现的世界形态、量子力学的平行宇宙假说"多世界诠释"[1]，从不同视角为他们开启了触及共时可能的路径。正如"垮掉的一代"从墨西哥文化中受到的启发，"时间从它不可动摇的行进中被释放出来"[2]。在杰克·凯鲁亚克看来，人们从中得以从生死同在的另一个维度去"理解死

[1] 多世界诠释是量子力学诠释的一种，最初由休·艾弗雷特三世于1957年发表，并在20世纪六七十年代得到普及。多世界诠释认为，当处于叠加状态的量子世界被观测时，其中会分离出无数个平行宇宙，每个宇宙都有一个确定的状态，我们只是其中的一个特定宇宙。它假定存在无数个平行世界，每次观测只是将我们带出不同的平行时空。参见 Olival Freire Junior, *The Quantum Dissidents: Rebuilding the Foundations of Quantum Mechanics (1950-1990)*, London: Springer, 2015, pp.130-131,197。

[2] Daniel Belgrad, "The Transnational Counterculture: Beat-Mexican Intersections," In Jennie Skerl (Eds.), *Reconstructing the Beats*, New York and Basingstoke: Palgrave Macmillan, 2004, p.36.

亡"①。同时,这种生与死、已然与未然一体存在的时间观,也为奇幻、科幻作品对异境与未来的构架提供了使之与现实和当下相交织甚而融合的思想支持。

虽然自第一次世界大战后廉价杂志与平装书兴起,奇幻与科幻便开始作为文学市场中的稳定类型为人们所知晓,但长期以来其作者与读者群体仍止于相当有限的小众规模。从同时期英美主流评论的观点来看,幻想性质的文类无异于童话,严肃的文学则应描写现实与周遭环境。《魔戒》作者J.R.R.托尔金曾说,如果他当初没有以童话的方式来写《霍比特人》,"人们会觉得这本书的作者是个疯子"②。在电影领域,尽管科幻、奇幻、恐怖一类"叩问已知边界"的类型元素在电影史上由来已久,但在从黄金时期到20世纪50年代的好莱坞,科幻片、恐怖片仍集中于低制作成本的"B级片",在当时的主流评论界,它们往往被认为类似一种"'滑稽故事'画报,里面充满了不可能的事件和幼稚的想象"③。直至60年代,被评价为"非自事实而来,致命错误在于做作"④的《魔戒》,才开始摆脱围绕它"童书/成人读物"类别所属的争议,甚至被追捧为以"中土"秩序重绘现世与未来图景的"反文化圣经"⑤。1966—1969年由美国全国广播公司(NBC)播放的系列科幻片《星际迷航》,以其中人类种种结构性困境的未来投影,成为扭转大众眼中

① Jack Kerouac, *Lonesome Traveler*, New York: Grove Press, 1988, pp.35, 132.
② Briton Hadden, & Henry Robinson Luce, "Eucatastrophe," *Time Magazine*, September 17, 1973.
③ Keith M. Johnston, *Science Fiction Film: A Critical Introduction*, London and New York: Berg Publishers, 2011, p.76.
④ Mark Roberts, "Adventure in English," *Essays in Criticism*, 1956, 4, pp.450-459.
⑤ 参见 Anthony Lane, "The Hobbit Habit," *The New Yorker*, December 10, 2001, https://www.newyorker.com/magazine/2001/12/10/the-hobbit-habit。

科幻片幼稚印象的关键之作①。用斯科尔斯提出的术语来说,正是在"破坏既有稳定架构"的事件性因素大量涌现的推动之下②,以科幻小说为代表的结构式寓言在这一时期转入繁荣发展,进而促使进步时间、同质时间的幻象本质被揭示出来。斯科尔斯认为,"未来小说"之所以能够成为一种"超越纯粹的历史的寓言"、"一个深入现时真实的探测器"③,是因为它"可以尽情想象,透出这种当代预言,我们希望能够管窥隐藏的现实","当讨论到未来的投影都是范式构建,是生成而非模仿"④。因而,在可见现实和必然规律不再稳固的反文化氛围中,"后启示录"小说与电影一类构想"末日之后"和"重生之途"的作品,也就成为可被用于发现隐藏现实、探索别样可能的寓言文本。

《奇爱博士》《2001:太空漫游》和《发条橙》三部制作于1964—1971年的影片,被称为库布里克的"未来三部曲"。在这三部影片中,未来从不同侧面构成了与现世相近又相异的"诡异之境"与"平行宇宙"。一方面,从故事背景来看,从核僵持到太空竞赛,再到青少年犯罪率的升高,不难从中发现未来投影与20世纪60年代现实状况之间的呼应;另一方面,作为改编者的库布里克运用了一系列风格化手法,比如缺乏发展变化的角色情态、不加解

① 参见 Gina Misiroglu, *American Countercultures: An Encyclopedia of Nonconformists, Alternative Lifestyles, and Radical Ideas in U.S. History*, London and New York: Routledge, 2015, p.719。
② 齐泽克在《事件》一书中指出:"事件总是某种以出人意料的方式发生的新东西,它的出现会破坏任何既有的稳定架构。"参见[斯洛文尼亚]斯拉沃热·齐泽克:《事件》,王师译,上海文艺出版社2016年版,第6页。
③ [美]罗伯特·斯科尔斯、[美]弗雷德里克·詹姆逊、[美]阿瑟·B.艾文斯等:《科幻文学的批评与建构》,王逢振、苏湛、李广益等译,安徽文艺出版社2011年版,第21页。
④ 同上书,第16页。

释的段落切分、"时代误植"(anachronic)的配乐穿插,形成电影对小说未来世界进一步的"去条纹化"①。同60年代崛起的一批科幻、奇幻作家和电影人相类似的是,库布里克也将对未来的构想视为末世主题下思考新生的进路;同时,如果说小说原著为库布里克带来了跳出既存秩序、反观世界的经验,即被他视为创作欲之源的"惊奇感"②,那么在电影中,库布里克则将目光投向了渐趋溢出于"未来幻象"的"他物"(the Thing)。正如被库布里克称作"荣格式原型"(a Jungian archetype)③的、《2001:太空漫游》中跨越人类进化历程的黑色巨石,又如《奇爱博士》和《发条橙》中动机不明且无从解决的战争狂热与暴力冲动,都宣告抑或预示了"他物"的降临。不同于将"他物"视作主题隐喻、纳入"条纹时间"的好莱坞常规,也不同于亚瑟·克拉克(《2001:太空漫游》原著作者)、彼得·乔治(《奇爱博士》原著作者)在小说中分别以"地外文明造

① 皮埃尔·布列兹在《思考今日的音乐》中阐述了"条纹时间"和"平滑时间"这一组概念。他将前者解释为"按照一种定向、一种标志系统"的"脉动",后者则是不揭示任何有形运动的、纯粹的"稠密度、张力和声音流量"。他认为,这正是"脉动式"古典音乐与"非脉动式"现代音乐之间的关键区别。德勒兹和瓜塔里在此基础上提出了"条纹空间"和"平滑空间",前者可以被看作可测量、有机、可知觉的定居空间,后者则体现为不可测量、非有机、非知觉的游牧空间。参见 Pierre Boulez, *Boulez on Music Today*, Trans. Susan Bradshaw, & Richard Rodney Bennett, Cambridge, MA: Harvard University Press, 1971, p.94; Gilles Deleuze, & Félix Guattari, *A Thousand Plateaus: Capitalism and Schizophrenia*, Trans. Brian Massumi, London and New York: Continuum, 1987, pp.530-540。
② 当库布里克被问到"你怎样选择你的素材"时,他回答:"我会走进书店,闭上眼睛从书架上随意取下一本书。如果读了一会儿后发现自己并不喜欢它,我不会读完它。但我喜欢获得意外惊喜的感觉。"参见 Tim Cahill, "Stanley Kubrick: The Rolling Stone Interview," *Rolling Stone Magazine*, August 27, 1987, accessed December 9, 2017, https://www.rollingstone.com/movies/movie-news/stanley-kubrick-the-rolling-stone-interview-50911/。
③ Joseph Gelmis, "The Film Director as Superstar: Stanley Kubrick," In Gene D. Phillips (Eds.), *Stanley Kubrick: Interviews*, Jackson: University Press of Mississippi, 2001, p.93.

物"与冷战逻辑加诸"黑石"和"末日机器"以将之合理化的因果线索,库布里克则试图将原著中的"他物"接受为"平滑时间"中不可定位与释义的在场本身。这也从一个关键层面奠定了库布里克此后作品不断重返可能领域的逻辑基础。

从库布里克的访谈中不难发现,"非语言体验"是他谈及创作理念时常常提到的关键词之一。总结起来,大致可以将其解释为:电影凭借对影像、音乐等非语言元素及其效果的凸显,以及相应的对对话、旁白等语言层面的弱化或改造,在观者的观影体验中所促成的情感反应与诠释余地。库布里克曾引用麦克卢汉"媒介即讯息"的说法来阐述"非语言表达"之于《2001:太空漫游》主旨的重要意义:"我想让这部电影成为一种富于强度的主观体验,它可以直抵观众意识的内在层面,就像音乐所做的那样。"[1]他认为,要激活观众下意识的感受力,使被压抑、被遮蔽的现实切片变得可见、可感,就有必要冲破"语词这件紧身衣",使电影释放出突破"语词主导式"戏剧传统的表达潜力[2]。因而,对库布里克来说,"非语言体验"的营造实则更接近于超越主流语言、日常语言世界构架的一种尝试。在改编者库布里克看来,在这一反语言的构建和实践过程中,影片更可能传达出在原著语言本义之外发现寓言世界的阅读体验。从 1964 年的《奇爱博士》到库布里克最后的作品《大开眼戒》可以看出,反语言的表达方式不同程度地贯穿其中,并成为库布里克式风格的可识别印

[1] Eric Nordern, "*Playboy* Interview: Stanley Kubrick," In Gene D. Phillips(Eds.), *Stanley Kubrick: Interviews*, Jackson: University Press of Mississippi, 2001, p.47.
[2] William Kloman, "In 2001, Will Love Be a Seven-letter Word?" *ArchivioKubrick*, accessed December 1, 2017, http:// www. archiviokubrick. it/english/words/interviews/1968love. html (first published in *The New York Times*, April 14, 1968).

记之一。反文化语境与反语言实践的深层关联,也在其中得到复杂多面的体现。

语言学家韩礼德(Michael Halliday)在《作为社会符号的语言:从社会角度诠释语言与意义》中,基于其"语言作为社会符号"的理论视角,阐述了反语言作为一种反文化话语实践的特征和功能。韩礼德提出,反语言具有寄生性与隐喻性两方面特征。一方面,反语言依附于主流语言,经由"重新词汇化"和"过度词汇化"的过程,词语与本义之外的意义领域形成了联结,形成"一套不同的词汇"[1],并且往往自我繁殖、过度生成黑帮行话、大学俚语等反语言形式中的专有词汇。另一方面,语言的发展可看作一个去隐喻化的过程。反语言则诉诸实现"说同一件事情的另类方式"[2],即韩礼德所说的"隐喻性变体"。正是反语言与主流语言之间的这种既依附又叛离、既相似又变异的张力关系,恰恰为人们辟出了一条由洞穿主流语言而窥见另类现实的路径。韩礼德指出,"个体的主观现实是通过与他者的交往才得以创造与维持的。他者之所以成为'有意义的他者',正是因为他能扮演这种角色"[3],在反文化兴起的社会氛围中,反语言也就成为人们体认他者身份、体验异质现实的有效手段。男同性恋群体的秘密语言"Polari","marijuana"和"pot"等美国青少年挪用自20世纪40年代黑话的"大麻"别称[4],都是60年

[1] M.A.K. Halliday, *Language as Social Semiotic: The Social Interpretation of Language and Meaning*, London: Edward Arnold, 1978, p.165.
[2] William Labov, "Contraction, Deletion, and Inherent Variability of the English Copula," *Language*, 1969, 45(4), p.738.
[3] M.A.K. Halliday, "Anti-Languages," *American Anthropologist*, 1976, 78(3), p.574.
[4] 参见 Marcel Danesi, *Forever Young: The "Teen-Aging" of Modern Culture*, Toronto, Buffalo, and London: University of Toronto Press, 2003. p.54; D. Lloyd, "Drug Misuse in Teenagers," *Applied Therapeutics*, 1970, XII(3), p.19。

代前后不同群体借以对抗主流语言之现实建构的反语言形态。

语言建构而非再现现实功能的凸显,尤其是反语言对反现实的建构和呈现,本身便成为战后反文化风潮之下日渐引人关注和探讨的主题之一。对于库布里克而言,文学改编即可作为一种探问语言边界、反思再现机制,从而引出域外现实的创作策略。其"非语言体验"的营造,正是一种关于语言本身非实指性和不透明性的言说实验。从库布里克的观点来看,电影具有这种将语言之现实建构推至前台、使译本产生寓言性的媒介优势。通过将语言抑或反语言的失败嵌入影片的叙事进程,影片反而使"回归于物"的语言更接近现场性、事件性的事物之本和存在之真。正如卡斯坦·斯特拉沙森在论述里尔克诗歌中"物之观看"时所说,作者"试图把语言加以对象化,并且重新授权给语言"[1]。

《奇爱博士》是库布里克在主流电影工业体系内兼任制片、导演和编剧的首部作品,是为库布里克早年在好莱坞赢得一席之地的话题之作,也是"在正在兴起的美国反文化中引起强烈回响"[2]的另类经典。电影史学者科尔克指出,在同时期的美国电影中,《奇爱博士》是少有的将语言本身作为其中主要角色的一部影片[3]。与原著小说中风格连贯、意义确定的语言形态相迥异的是,电影不断呈现出语言表意和沟通功能的失效,进而将核战一触即发状况之下的"末日将至"表述为使语言无力的"他物降临"。用库布里克写给《生活》杂志编辑汤姆·普利多信中的话来说,"(开

[1] Carsten Strathausen, *The Look of Things: Poetry and Vision around 1900*, Chapel Hill and London: University of North Carolina Press, 2003, p.11.
[2] Beverly Merrill Kelley, *Reelpolitik II: Political Ideologies in '50s and '60s Films*, Lanham: Rowman & Littlefield Publishers, Inc., 2004, p.271.
[3] Robert Kolker, *A Cinema of Loneliness*, New York: Oxford University Press, 2011, p.134.

始创作剧本的)一个多月后,我开始意识到这部电影所能触及的最具意义也最为真实的层面,即我们生命中不断意识到的不谐、庸常、荒谬、误解和离题。当它们与核危机边缘世界上的'严肃'人物和地点相交织,这一切不可阻止地变得可笑起来","在我看来,这带来了一种更强烈的真实感……人们可以迅速想象到这究竟是怎样一个不可思议的时刻"①。改编在此呈现为一个将原作语言对象化、废墟化的过程,一如德勒兹对巴洛克"废墟-寓言体"的分析,寓言式的否定和辩证使新的洞见和行动成为可能。在这个意义上,语言的废墟状态并非失败的象征,而是形构(figuration)的力量②。

从《奇爱博士》对冷战政治陈词套语的堆砌,到《2001:太空漫游》对远古与未来人类生存场景不加解释的切换和穿插,到《发条橙》以舞蹈动作对青少年反语言"纳查奇语"(Nadsat)押韵、重复特征的再现,再到《全金属外壳》中越战美军兵营黑话的音乐化和韵律化,在库布里克的电影中,还原为"物"的原作语言扮演了独立于情节发展、呈现为寓言废墟的关键角色,并直接指向了语言与反语言、世界与反世界碰撞之中迸现的"事件之真"。从中也能看出,反文化相关话题与实践对库布里克创作观造成的影响,并不仅仅体现在其改编题材的选择上,还体现在原作语言在其电影改编中频频闪现的"寓言时刻"上。

在《什么是后人文主义?》一书中,卡里·伍尔夫提出,"后人文主义"这个术语进入当代人文社科批评话语的时间是 20 世纪

① Stanley Kubrick, letter to Tom Prideaux, December 2, 1963, SK/11/9, Stanley Kubrick Archive.
② Gilles Deleuze, *The Fold: Leibniz and the Baroque*, Trans. Tom Conley, Minneapolis: University of Minnesota Press, 1993, p.125.

90 年代中期,但它的源头至少在某个脉络中可以回溯至 20 世纪 60 年代。他引述了福柯《词与物》结尾一段作为说明,"人是近期的发明,并且正接近其终点……人将被抹去,如同大海边沙地上的一张脸"①。在伍尔夫看来,福柯所代表的这一哲学脉流,即在对文艺复兴的人文主义进行反思的基础上尝试去解构关于人的话语,实则开启了当代后人文思潮的先河,人类作为"万物尺度"的观念自此受到不断深入的质疑和颠覆。伍尔夫进一步列举了在"反人本"甚至"后人类"意义上后人文主义的其他支脉。例如战后逐渐发展且延伸至诸多领域的自动控制学,它以研究人类、动物和机器内部的控制与通信的一般规律为导向,因而其突出特点是没有给予人类以优先地位,即人类或智人不再被视为特殊的、优于其他动物或者机器的存在。控制学、整体论在 20 世纪六七十年代的流行,也是在思考技术社会、生态危机等现实趋势的意义上,成为反文化思潮及其影响中的构成部分。

在《发条橙》所激起的争议声浪中,弗雷德·赫钦格的评语颇具代表性。他认为,《发条橙》鼓吹的"悲观人性观",正是"法西斯体制得以建立的基础所在"②。在反驳赫钦格上述观点的文章中,库布里克引用了亚瑟·库斯勒《机器中的幽灵》中的说法:"一味沉湎于人之为人的自豪感……并非乐观主义的体现,而是一种不能正视现实的自我陶醉。"③针对赫钦格的批评,他反问道:"出于

① 转引自 Cary Wolfe, *What is Posthumanism?*, Minneapolis and London: University of Minnesota Press, 2010, p.xii。
② Fred Hechinger, "A Liberal Fights Back," *The New York Times*, February 13, 1972, International Anthony Burgess Foundation Archive (uncatalogied).
③ Stanley Kubrick, "Now Kubrick Fights Back," *The New York Times*, February 27, 1972, International Anthony Burgess Foundation Archive (uncatalogied).

避免法西斯主义倾向的目的,人是否一定要被看作一种'高贵'而非'卑微'的野蛮人?"①换言之,在库布里克看来,所谓"高贵的野蛮人",即浪漫主义以迄西方文化想象中人性本真的化身,与其说是现代人应予寻回的内在本质,不如说是启蒙以来人本主义迷思最为显著的表征之一。反观库布里克文中提及的《机器中的幽灵》一书,不难发现,库布里克的观点与该书作者库斯勒的契合之处,以及后者对库布里克20世纪六七十年代及其后多部作品的影响。简要来说,库斯勒以他所提出的开放式分层结构(Open Hierarchic Systems,简称OHS)理论,较为有力地质疑了偶发与结构、有机物与无机物、使用者与工具等一系列二元预设。库斯勒以"意识"代替身心二元论意义上的"心灵"概念。他提出,人的清醒程度与人对事件的认知程度共同促成了意识程度在机械性与自主性体验之间的摆动。人们一般认为"生命"与"机器"是相对的概念,但对于库斯勒而言,"机器生成"的潜在倾向性,形如诞生于意识涨落之间的"幽灵",才是作为生命的本质所在,贯穿于人类生存的各异场景。因此,内与外、人与技术的界限,以及随之而来的完整自我、人类中心的概念,不过是个美丽的幻觉。

事实上,在核危机日益迫近的当时,围绕人类文明非人倾向与自毁趋势所产生的焦虑,已经在人类学学者等知识界、文化界人士间蔓延开来,并引发了一波回探甚而重述生命演化史的热潮。例如,在1968年美国人类学协会以战争为主题的学术会议上,有与会者谈道:"广岛、长崎与核子时代(的到来),永远地改变了战争、

① Stanley Kubrick, "Now Kubrick Fights Back," *The New York Times*, February 27, 1972, International Anthony Burgess Foundation Archive (uncatalogied).

生物学与人类生存本身之间的关联。"①由此也就不难理解罗伯特·阿德雷的"杀手-人猿"假说在当时相关领域引发的强烈反响。在他著名的《非洲创世纪》一书中,阿德雷提出,人类继承了其"前人类"祖先占据领地、取得等级身份的本能,而武器的使用也随之成为作用于人类智能/思想的内在因素。该假说所强调的正是人、工具、动物不可截然分离的混杂性。作为库布里克曾多次提及的一部著作,《非洲创世纪》也直接影响到《2001:太空漫游》《发条橙》等影片的创作。最典型的例证诸如:《2001:太空漫游》开头人猿将骨头用作武器的打斗场面,《发条橙》中库布里克有意凸显主人公"史前状态"的"无因"暴力等。其中所传达的洞见在于:面对军备竞赛、生态恶化等一系列危机局面的逼近,人们所应做的不是试图回到人本主义的传统框架,回头哀悼逝去的"有机"生命,而是正视自身作为"机器生成"的"后主体"身份,使生命成为一个不断生产"逃逸线"的过程。同时,将科技从其与统治意识形态的绑定关系中解放出来,使之转化为一种能动性、开放性的力量。如果说嬉皮士一类主流反文化群体寻求确立的仍是一种建基于物质/精神、人工/自然区隔之上的人本主义怀旧幻象,那么库布里克通过改编所表达和践行的则是一种"叠加他者"的寓言冲动②。在其驱动下,影片尝试再次造访已被社会幻象造访过的现实。改编者的目的不是要作为诠释主体对现实再施以"人与非人""我与他者"的象征性缝合,而是使电影成为有如音乐般"纯粹

① Morton Fried, Marvin Harris, & Robert Murphy, *War: The Anthropology of Armed Conflict and Aggression*, New York: Natural History Press, 1968, p.23.
② Craig Owens, "The Allegorical Impulse: Toward a Theory of Postmodernism," *October*, 1980, 12, p.68.

流变"的、使"生成动物"成为可能的"抽象机器"。用库布里克解释《2001：太空漫游》中大量省略台词原因时的话来说,"就像音乐,我想它可以让那些制约我们感知领域的障碍失效……调动起人们关于人类的命运及其在宇宙中位置的思考"①。也是在这个参与且反思反文化话语的过程中,库布里克的改编逐渐呈现为一种针对不同作品的寓言式阅读。在将这种寓言式阅读传达给观众的过程中,影片本身也构成了引人思考后人类之境的寓言式表达。

诚如希欧多尔·罗扎克在《反文化的形成》一书中所指出的,反文化的主要成就,便在于其揭示了西方主流思潮试图遮蔽、掩盖的现实裂隙,而嬉皮士、环保主义者等反文化群体的运动目标,即是找出使裂隙愈合的方法。作为参与和见证20世纪60年代前后文化剧变的电影人和改编者,库布里克以其影片对文学作品中裂隙存在的洞察,以及对其中"寓言精神"②的发掘,参与到固有时间观、语言观、技术观受到冲击而引发的讨论之中,甚至成为反文化所挪用的意象、语词中的一部分。当反文化的乌托邦乡愁逐渐被重新收编、整合于新自由主义的幻象建构时,库布里克将他对"不可见""不可能"的关注,投入他对"后反文化"世界的观察和

① Joseph Gelmis, "The Film Director as Superstar: Stanley Kubrick," In Gene D. Phillips (Eds.), *Stanley Kubrick: Interviews*, Jackson: University Press of Mississippi, 2001, p.90.
② 在《处于跨国资本主义时代中的第三世界文学》一文中,詹明信(弗雷德里克·杰姆逊)将寓言的回归看作当代文学理论和批评领域的趋势之一,同时提出"寓言精神"的概念,"在西方早已丧失名誉的寓言形式曾是华兹华斯和柯勒律治的浪漫主义反叛的特别目标,然而当前的文学理论却对寓言的语言结构发生了复苏的兴趣。寓言精神具有极度的断续性,充满了分裂和异质,带有与梦幻一样的多种解释,而不是对符号的单一表述。它的形式超过了老牌现代主义的象征主义,甚至超过了现实主义本身"。参见[美]弗雷德里克·杰姆逊:《处于跨国资本主义时代中的第三世界文学》,张京媛译,《当代电影》1989年第6期。

叩问之中。

2.2.3 自我放逐者的居间视角

《洛丽塔》拍摄期间，库布里克将他的工作地点转移到英国。此后，他的全部作品都是在英国摄制完成。1964 年，他更是举家从洛杉矶、纽约迁至伦敦郊外一处宅邸。自此，尽管之后库布里克作品的题材、背景各有不同，但每部影片从剧本创作到实拍的全过程，库布里克及其工作团队几乎从未远离伦敦周边这一片区域。在相当大的程度上，确如库布里克研究者詹姆斯·纳雷摩尔所说，"那些亦真亦幻的影像，从太空旅行到越战战场，再到当代曼哈顿街景，都诞生于那座英式住宅方圆几英里之内"[1]。库布里克曾在受访时说："伦敦给人的感觉，大概就像 1910 年左右的纽约那样。我从没有过生活在外国的感觉。"[2]然而，作为并非被迫而是主动离开的"自我放逐者"（self-exile），据库布里克和他身边亲友的说法，他又习惯通过阅读美国报刊和小说、看美国电影的方式，保持一种对于美国生活而言"既外又内"的观照位置，又或者说，也是以一种"既近又远"的他者身份，保持与英国及欧洲大陆既亲近又疏离的"隐者"状态。这种作为"居间者"（inbetweener）而非"局外人"（outsider）的视角，恰恰催生了齐美尔所说的陌生人身上的一种"奇特张力"[3]，并作用于库布里克的改编，使之不断

[1] James Naremore, *An Invention without a Future: Essays on Cinema*, Berkeley, Los Angeles, and London: University of California Press, 2014, pp.205-206.
[2] Bernard Weinraub, "Kubrick tells What Makes Clockwork Tick," *New York Times*, December 31, 1972, SK/13/8/3/87, Stanley Kubrick Archive.
[3] Georg Simmel, "The Stranger," *On Individuality and Social Forms: Selected Writings*, Trans. Donald N. Levine, Chicago: University of Chicago Press, 1971, p.148.

指向潜藏于美英及欧洲文学与文化传统中的别样倾向和可能性,进而在重新语境化的重复与变异之中构建起忠实于事件的寓言。

影评人大卫·汤姆森曾批评库布里克的《洛丽塔》,"在英国拍摄这个写给美国的爱情故事"是个"毁灭性"的决定①。而在作为流亡者的原著作者纳博科夫看来,"面对发明美国的任务",影片将美国这个自己"还不了解"的世界表现得"奇异而个人化"②。从表演层面看,库布里克版《洛丽塔》中扮演主要角色的英国和犹太裔演员,以及他们以往所演绎的非美国角色,恰与小说的跨国想象形成了一种微妙的呼应。事实上,这种从美国内部穿越疆域的创作倾向,早在库布里克的长片处女作《恐惧与欲望》中便有迹可循。该片开头以画外音的方式表明,这个故事所表现的不是"已进行的某场战争",而是"任意一场战争"。虽然片中一些线索,比如武器和装备样式、敌方军官仿若德军体征的浅色发色等,也可看作对主角美军身份和二战战场背景的暗示,但影片显然刻意忽略了这场战争的个性特征,而使得一种共性化的战争情境被凸显出来。值得注意的是,库布里克有意使用同一组演员来扮演片中高潮战斗中的对战双方,正如开头另一句旁白所说,"在这里作战的敌人并不存在,除非我们创造了他们",敌人就这样成了一种镜像式的存在。在如此构建的情境下,影片中的战场和士兵都形如寓言故事中的场景和人物,彰显出作为极端虚构而非现实模仿之产物的特性。战争状态下的疯狂与绝望,由此被观众体验为游荡于废墟

① David Thomson, *A Biographical Dictionary of Film* (3rd edition), New York: Knopf, 1995, p.408.
② 引自 Morris Dickstein, "Nabokov's Folly," *The New Republic*, June 28, 1969, accessed December 1, 2017, https://newrepublic.com/article/63276/nabakovs-folly。

之上、无可辨认其胜负标记的幽灵般的存在。在该片制作之初的1950年，正值朝鲜战争爆发阶段。在这一背景下，片中人物的"幽灵"身体和语言，构成了反观美军乃至美国人历史身份和角色的某种参照。

如果说《恐惧与欲望》更近于一种对美国身份的刻意剥离和排斥，那么到库布里克再次以美军士兵为主角的战争片《全金属外壳》中，美国身份不再是被回避抑或对抗的、铁板一块的"非我"体制，而是作为人物生命中的事件，在重复中滋生差异，在日常中透露诡异。移居伦敦后的库布里克正是以一种"既远又近"的居间视角，从阅读《计时器》《闪灵》等美国流行小说的经验之中，捕捉和感知着大众想象中尚未完成的身份形塑，并试图将"令人激动"[①]的事件带来的惊奇感在观众的体验中复原。从《闪灵》中逐渐堕入疯狂以至追杀家人的杰克，到《全金属外壳》的"片中片"中越战士兵在媒体镜头内外的神态反差，再到《大开眼戒》的性派对场景中深焦长镜头（画面中的前/后景人物均清晰可辨）对特定焦点与相应情感和价值投射的规避，以及其对性别层面稳定凝视关系的扰乱，可以看出，相较于库布里克20世纪50—60年代的早期作品，他的80—90年代的影片中美国角色的身份认同，更加显著地呈现为一种以不稳定、离散性为特征的危机状态。一方面，由自我放逐取得的他者自觉，促使库布里克趋于将美国人看作一种身份的形成，而非理所当然的客观存在；另一方面，与离开好莱坞后

① 库布里克谈到他初次读小说《计时器》时的感受："我立刻重读了一遍，然后对自己说：'这真的令人激动，接下来的几天里我都会不断地想到它。'"参见 Francis Clines, "Stanley Kubrick's Vietnam War," In Gene D. Phillips (Eds.), *Stanley Kubrick: Interviews*, Jackson: University Press of Mississippi, 2001, p.173。

游历多国、被称作"世界公民"①的奥逊·威尔斯所不同的是,选择定居英国乡间的库布里克始终保持着与好莱坞的合作关系,并将他通过报刊、小说对当代美国所获得的了解和延展而生的思考"以自己的规则"②投入创作。这就使他的影片非但并未远离美国,反而切近触及,甚至直接介入20世纪后半叶美国人身份危机的发生现场。

随着20世纪60年代少数族群公民权运动和女性主义运动的兴起与突破性进展、七八十年代移民人口的迅速增长,白人男性群体在美国开始逐渐失去他们的数量优势和种种特权。同时,经济领域的剧烈变动,比如制造业的没落、从债权国到债务国的转变,也使得美国人在国际地位与个人事务上都倍感威胁。而作为终结美国长期胜利传统的一场战争,陷入泥潭的越战更是直接动摇了美国正义与英雄神话赖以衍生的思想根基。正如詹姆斯·吉布森、斯特凡诺·罗索对越战题材叙述困境的阐述,二战文学的形式特质已不适用于新的冲突形态,旧有的文化身份已无法被用以描述士兵在战争中的经历和感受。在这一语境下,以新新闻主义(new journalism)为代表的新型写作和艺术流派随即产生与流行,人们转而借助虚构的力量,使特定情境和细节跳出"命题之真"的边界,而构成一种对"事件之真"的模仿。罗索认为,《全金属外壳》原著小说《计时器》和影片另一灵感来源《派遣》的作者古斯塔夫·哈斯福特和迈克尔·赫尔,都在各自作品中通过一系列共同

① James Naremore, *An Invention without a Future: Essays on Cinema*, Berkeley, Los Angeles, and London: University of California Press, 2014, p.206.
② Robert Sklar, "Stanley Kubrick and the American Film Industry," In Bruce A. Austin (Eds.), *Current Research in Film: Audiences, Economics, and Law* (*Volume 1*), Ablex Publishing, 1988, p.114.

手法的运用,显示了他们作为新新闻主义小说家的后现代倾向。例如:以不连续、非因果关系的见闻和对话串起的情节结构,与巷战体验相契合的受限且不定的叙述视角等。《计时器》的上述特质,也成为库布里克谈及该书时最为强调的"令人惊喜之处","它省去了那些关于角色发展的强加场景,例如让某人谈起他的酒鬼父亲和女友的场景——此类种种,总是被专横地插入不同的战争故事中"①。

库布里克的好友与合作者赫尔在回忆文章中写道:"我总是不确定他是否真的知道他不生活在美国了。"②传统意义上以寂寞、悲情、怨怼为心理或情感映像的离散叙事,看来并不适用于在自我放逐中找到安全感的库布里克。无论是犹太裔家庭的移民背景、对欧洲及日本作家和导演作品的喜好③,还是新闻摄影从业经历带来的捕捉日常细节诡异一面的惯性和观察力,对于库布里克来说,都是推动他在美国身份中发现外国性(foreignness)、从居间视角提出问题的内在因素。与好莱坞体制之间拉开的空间距离,则为库布里克的创作带来了更高的自由度,从而使他得以尽量排除干扰,将目光探向美国社会、美国历史中象征系统的边陲。在这个

① Tim Cahill, "Stanley Kubrick: The *Rolling Stone* Interview," *Rolling Stone Magazine*, August 27, 1987, accessed December 9, 2017, https://www.rollingstone.com/movies/movie-news/stanley-kubrick-the-rolling-stone-interview-50911/.
② Michael Herr, *Kubrick*, New York: Grove Press, 2000, p.46.
③ 例如,关于库布里克对欧洲战争史著作、茨威格等中欧作家作品、北欧传奇题材小说《埃司兰情侠传》(*The Saga of Eric Brighteyes*)的关注和喜好,参见 Anthony Frewin, "Stanley Kubrick: Writers, Writing, Reading," In Alison Castle (Eds.), *The Stanley Kubrick Archives*, Köln: Taschen, 2013, pp.514—519。关于库布里克看过根据手冢治虫漫画改编的影片 1963 年版《铁臂阿童木》后写给手冢、试图邀请他参与制作《2001:太空漫游》的信件,参见 Frederik L. Schodt, *The Astro Boy Essays: Osamu Tezuka, Mighty Atom, and the Manga/Anime Revolution*, Berkeley, California: Stone Bridge Press, 2007, p.92。

层面,改编便成为库布里克回应域内情境的同时探向境内异域的双重策略,其中贯穿着"永远包含'另外'"的寓言逻辑①,也构成了一种内向化的跨国书写。在克里斯蒂娃看来,对内在陌生性和他者性的承认,既使得向国族身份流动事实的纵深挖掘成为可能,也使判定"非我族类"的标尺变得摇摇欲坠,让新的联结与沟通得以涌现。如她所说,"当我们意识到本身的差异时,外国人就现身;当我们都承认自己是外国人、不肯顺从于契约的束缚和社群时,他就消失"②。

汤姆·冈宁和纳雷摩尔都曾注意到库布里克对弗洛伊德、斯蒂芬·茨威格、马克斯·欧弗斯等 20 世纪初"维也纳文人"(Viennese Intellectuals)的浓厚兴趣。他们提出,作为与弗洛伊德等人同样具有犹太裔家庭背景的创作者,库布里克将他对精神分析理论与"维也纳现代派"(Wiener Moderne)③的吸收和回应贯注于跨度几十年的创作中,又将关于欧洲反犹主义和大屠杀何以发生的探讨作为他终生试图融入电影的诉求。因而,冈宁和纳雷摩尔认为,库布里克应被视为一位"最后的维也纳作者"④。然而,正如前文指出的,库布里克并未因他对洛杉矶的厌倦和迁出美国的决定而自我认同

① 《后现代主义与文化理论——弗·杰姆逊教授讲演录》,唐小兵译,陕西师范大学出版社 1986 年版,第 118 页。
② Julia Kristeva, *Strangers to Ourselves*, Trans. Leon S. Roudiez, New York: Columbis University Press, 1991, p.1.
③ "维也纳现代派"指的是 1890—1910 年在维也纳兴起的现代主义文化浪潮,它的主要成果和影响涉及哲学、文学、音乐、绘画、设计和建筑等诸多领域,代表人物包括哲学家维特根斯坦、小说和剧作家阿瑟·施尼茨勒、作曲家阿诺德·勋伯格、建筑师奥托·瓦格纳等。参见 Abigail Gillman, *Viennese Jewish Modernism: Freud, Hofmannsthal, Beer-Hofmann, and Schnitzler*, University Park, Pennsylvania: Pennsylvania State University Press, 2009, pp.2-17; Carl E. Schorske, *Fin-De-Siecle Vienna: Politics and Culture*, New York: Vintage Books, 1981, pp.74-76。
④ 参见 James Naremore, *On Kubrick*, London: British Film Institute, 2007, p.4。

为一名回归欧洲的导演,他的一生未曾弃绝与好莱坞的合作和对美国的关注,以至于在托马斯·埃尔萨瑟看来,"搬去英国……未曾削减库布里克成为一名美国主流导演的决心"①。与此同时,着眼于库布里克及其作品英国性的讨论也不绝如缕,除了两部以英国社会和历史为背景、改编自英国小说的影片《发条橙》和《巴里·林登》之外,随着更多档案资料的披露,库布里克与一众英国作家、演员等主创人员的合作细节也被人了解和关注。传记作者罗杰·刘易斯更是将库布里克称作"一名英国导演","无论是偶然还是有意……库布里克成了一名英国导演,他的作品呈现出对一系列英国主题的强烈兴趣:阶层、骑士品质、伪善、压抑、爱国主义和排外情绪"②。

综上来看,建立在战后"国族电影范式"基础之上的电影作者观和文本观,在很大程度上仍然主导着人们对库布里克及其作品中身份认同与表述的研判。如果说犹太背景和欧洲文化的浸染给了库布里克反观美国时洞见例外的视角,那么作为外来者、离散者的体验和由此造成的有限视角,则使库布里克更倾向于将欧洲性、英国性视为结构化过程而非终极结构的运作产物。因此,对于居间于欧洲的库布里克而言,改编作为一种探索和回应欧洲特定历史、美学与文化情境的实践,正与他眼中美国的迷宫化和问题化相呼应,共同将国族身份再现为形成中的存在,而使影片在刻画本土、地方的同时,延伸出指向非本土、跨时空世界的寓言维度。

① Thomas Elsaesser, "Evolutionary Imagineer: Stanley Kubrick's Authorship," In H.P. Reichmann (Eds.), *Stanley Kubrick*, Frankfurt: Kinematograph no.20, Deutsches Filmmuseum, 2004, p.137.
② Roger Lewis, *The Life and Death of Peter Sellers*, London: Arrow, 1994, p.777.

虽然根据现有资料无法确证库布里克父母和家人对他们的东欧故乡战时状况的知晓程度①,但可以确定的是,到 1942 年,关于欧洲种族灭绝的消息已经在美国传播开来。库布里克的遗孀克里斯蒂亚娜曾在信件中说明,库布里克对他的家族成员在欧洲所遭遇的屠杀命运有所了解②。据二战历史及相关电影史学者考克斯的考察,青少年时期的库布里克曾把大量时间用于在纽约布朗克斯区的影院看电影,1936—1946 年共有超过 165 部二战或纳粹相关影片在此地上映③。战后伊始,也是在库布里克作为摄影记者进入《展望》(Look)杂志工作的同一时期,《展望》刊登了一系列表现集中营情景的相关图片。可以推知,随着库布里克对影像的力量逐渐有了更为强烈和深入的感知,这一时期的他开始思考影像与暴力、语言和真相的关联,即如何再现与能否再现的问题。

尽管库布里克阅读了大量关于纳粹德国和大屠杀的书籍,并且多次尝试拍摄一部以二战期间犹太人境遇为题材的影片④,但最终还是

① 库布里克的父母雅各·库布里克(Jacob Kubrick)和格特鲁德·珀维勒(Gertrude Perveler)的家族均是来自奥地利加利西亚地区(Galicia)的犹太裔移民。关于纳粹占领加利西亚时期库布里克欧洲亲属的可能遭遇,有研究者查阅了以色列耶路撒冷犹太人大屠杀纪念馆馆藏档案后发现,其中有 59 位姓氏为库布里克的被害者被记录在册,大多数来自东加利西亚地区。参见 Geoffrey Cocks, *The Wolf at the Door: Stanley Kubrick, History and the Holocaust*, New York: Peter Lang Publishing, Inc., 2004, pp.19-20。

② Christiane Kubrick, personal communication, November 22, 2002; David S. Wyman, *The Abandonment of the Jews: America and the Holocaust, 1941-1945*, New York: Pantheon, 1984, pp.79-91.

③ Geoffrey Cocks, "Stanley Kubrick's Dream Machine: Psychoanalysis, Film, and History," In Jerome A. Winer, & James W. Anderson (Eds.), *The Annual of Psychoanalysis*, V.31: *Psychoanalysis and History*, Hillsdale, NJ: The Analytic Press, 2003, p.37.

④ 关于库布里克对《欧洲犹太人的毁灭》(*The Destruction of the European Jews*)等第二次世界大战与纳粹德国相关题材著作的搜集和阅读,其未完成项目《德国中尉》《雅利安文件》等筹备过程和有关论述,以及库布里克寻找大屠杀幸存者和纳粹 (转下页)

没有这样一部影片出现在库布里克一生的作品名录之中。这也使得研究者们开始关注和讨论对大屠杀的认知究竟是否影响到库布里克的创作,如果答案是肯定的,这种影响又在何种程度和维度上得到表现。约翰·奥尔和伊丽莎白·奥斯特瓦斯卡认为,"库布里克没实现他的大屠杀电影计划,却以一种后大屠杀的视角观察着当代世界"①。如果把《奇爱博士》中奇爱博士的纳粹手势和结尾末日机器的启动看作对大屠杀的直接指涉,那么从《发条橙》以观看者亚历克斯的惊恐表情加以暗示的残酷画面、《闪灵》中提及酒店原址之上印第安人遭驱逐和杀害事件的对话、《大开眼戒》中牺牲方式成谜的无名女子中可以看出,库布里克似乎有意将掌权者实施暴行的场面、那些可能引起大屠杀联想的画面,表现为不可穿透、无从抵达的"幽灵缠绕"。用齐泽克讨论电影中酷刑主题时的观点来说,这反而使得杀戮和酷刑在电影中体现为不可撤销的事件之真,真正唤起观者良知的在场,而非以"中立漠然"的"逼真描述"使暴行"自然化",甚至"正常化"②。从这个意义上看,后大屠杀感受力在库布里克观念中的突出体现,便在于他对现实之事件性、他物之绝对性的敏锐意识。诚如沃尔特·梅茨所说,"在大屠杀和广岛核爆之后的时代,传统的再现方式已经变得不能胜任,甚

(接上页)官员日记或回忆录的尝试,参见 Anthony Frewin, "Stanley Kubrick: Writers, Writing, Reading," In Alison Castle (Eds.), *The Stanley Kubrick Archives*, Köln: Taschen, 2013, p. 518; Peter Krämer, "Stanley Kubrick: Known and Unknown," *Historical Journal of Film, Radio and Television*, 2017, 37(3), pp.380,387-388; Filippo Ulivieri, "Waiting for a Miracle: A Survey of Stanley Kubrick's Unrealized Projects," *Cinergie*, 2017, 6(12), pp.95-115。

① John Orr, & Elzbieta Ostrowska, *The Cinema of Roman Polanski: Dark Spaces of the World*, London: Wallflower, 2006, p.142.
② [斯洛文尼亚] 斯拉沃热·齐泽克:《事件》,王师译,上海文艺出版社 2016 年版,第 198 页。

至不可能,而寓言则使一种新的再现方式成为可能"①。改编之于库布里克,正是作为重构此在的同时发现异在的双重策略,召唤着身处后大屠杀世界的观众进入对故事的寓言式阅读,借此去思考常态与例外、自身与他者的未解真相。

丹尼尔·毕尔特瑞斯特和加文·伊克斯坦都认为,经历了《斯巴达克斯》备受束缚的拍摄过程,库布里克转而从在英国拍摄《洛丽塔》的体验中感受到了与好莱坞截然不同的创作自由,也在与彼得·塞勒斯等英国演员、技术人员等合作者的沟通中达成了某种默契,这也成为他选择迁居英国的最初缘起②。刘易斯、艾布拉姆斯等研究者更是将库布里克对若干主题的偏好及其性格特质与英国性联系起来,认为《发条橙》和《巴里·林登》便是库布里克文化身份中英国性一面的突出体现和发挥,即一种融入英国文化的标志③。同样值得注意的是,这两部影片虽然均改编自以英国为背景的小说,却也在英国经受了或饱受争议或遭逢冷遇的境况。在《发条橙》原著作者伯吉斯看来,删去结尾"择善而从、回归家庭"一章的改编版本,无异于取消了人物"道德转变、智慧增长的可能性"④。而影

① Walter C. Metz, "A Very Notorious Ranch, Indeed: Fritz Lang, Allegory, and the Holocaust," OpenSIUC, accessed December 1, 2017, https://opensiuc.lib.siu.edu/cp_articles/30/ (first published in *Journal of Contemporary Thought*, 2001, 13, pp.71-86).

② Daniel Biltereyst, "'A Constructive Form of Censorship': Disciplining Kubrick's *Lolita*," In Tatjana Ljujic, Peter Kramer, & Richard Daniels (Eds.), *Stanley Kubrick: New Perspectives*, London: Black Dog Publishing Limited, 2015, p.138; Gavin Extence's Ph.D. Dissertation, *Cinematic Thought: The Representation of Subjective Processes in the Films of Bergman, Resnais and Kubrick*, University of Sheffield, 2008, p.270.

③ Roger Lewis, *The Life and Death of Peter Sellers*, London: Arrow, 1994, p.777; Nathan Abrams, "A Hidden Heart of Jewishness and Englishness: Stanley Kubrick," *European Judaism*, 2014, 47(2), pp.70-71.

④ Anthony Burgess, "A Clockwork Orange," *A Clockwork Orange*, New York: W. W. Norton & Company, 1986, pp.IV-X, International Anthony Burgess Foundation Archive (uncatalogied).

片上映后,与片中主人公行为相似的青少年犯罪事件在英国的发生、作案者与片中人物的相近装扮,更是使库布里克在舆论压力和家人受到人身威胁的状况下,决定停止影片在英国的发行,直到他去世后才恢复公映。在《发条橙》之后,库布里克完成的下一部作品是改编自威廉·梅克比斯·萨克雷小说的《巴里·林登》。该片在英国不仅遭遇了票房的失利,而且被诸多影评人视为"缓慢、乏味、冷漠"①的失手之作。由此看来,与其说库布里克改编自英国文学的作品表达了一种融入的意愿,不如说它们反而将作为一名外来者的阅读体验置于前台,英国性因而也显现为悬而未决甚或触不可及的存在。

伯吉斯的传记作者安德鲁·博斯维尔指出,《发条橙》的诞生与回国不久的伯吉斯所感受到的社会变化直接相关②。在当时的伯吉斯的眼中,美国文化带来的消极影响,体现为英国人的趣味、言行等多方面的变化,尤其对青少年而言更是如此。因此,《发条橙》的近未来叙事,便可看作伯吉斯借可能趋势映射当下状况的创作策略。也是出于这种由英国性之断裂现实所引发的忧虑,伯吉斯在小说结尾安排了"走向成熟"的第 21 章③,即他心目中超越现实困境的理想路径:主人公亚历克斯在摆脱技术控制、恢复自由意志之后,决定不再继续从前的恶行,而开始向往拥有妻子、儿女的家庭生活。然而,在库布里克看来,《发条橙》的精彩之处与价

① 引自 Charlie Graham-Dixon, "Why *Barry Lyndon* is Stanley Kubrick's Secret Masterpiece," DAZED, accessed December 1, 2017, http://www.dazeddigital.com/artsandculture/article/32367/1/why-barry-lyndon-is-stanley-kubrick-s-seminal-masterpiece。
② Andrew Biswell, *The Real Life of Anthony Burgess*, London: Picador, 2005, p.224.
③ 在当时的英国,数字 21 被认为具有与成长、成熟相关联的象征意义,21 岁也被作为法定准许投票的成人年龄,直到 1969 年,投票年龄下调至 18 岁。参见 Andrew Heywood, *Essentials of UK Politics*, Basingstoke: Palgrave MacMillan, 2011, p.55。

值所在,并不在于现实主义意义上对英国社会潜在危机的模仿,反而在于其借助近未来设定和"纳查奇语"对"解读完成"的不断推迟。文本也因此彰显出寓言式的"永久离题"①,就像亚历克斯看向镜头之外的眼神所暗示的,亚历克斯的主体位置将在自我能指不断迁移的过程中,导向观者诠释的"延异"。亚历克斯的痊愈归来究竟是表明了暴力的恢复、终结,还是意味着另一种暴力的即将到来? 这也正是库布里克通过悬置判断而使影片不断向域外发出的追问。因此,不同于伯吉斯小说结尾对工作、家庭、延续后代的肯定和追求,即一种对英国性的重新建构与确定,在库布里克的电影中,由阶层、礼俗等方面秩序、传统所指涉的英国性,则作为一种修辞,"从根本上悬置了逻辑"②,透露出一种本质上的不稳定性。从居间者库布里克的视角来看,这正是国族身份不断处于形成中的真相所在,也是从历史纵深处散落开来、幽灵般盘桓于当下世界他者经验之中的寓言碎片。

结束了《发条橙》中亚历克斯的未来冒险,出现在库布里克下一部电影中的主人公,是来自萨克雷小说《巴里·林登的遭遇》的18世纪冒险家巴里。"从未来到过去"的《发条橙》与《巴里·林登》,也成为仅有的两部以英国为故事背景的库布里克的作品。与"被矫正"的亚历克斯恰成对照的是,来自爱尔兰的雷德蒙·巴里则是在试图融入英国上流阶层的过程中进行了一番"自我矫正",终于通过与贵族遗孀林登夫人结婚的方式,将名字改成了具有特权阶层象征意义的巴里·林登。正如吉恩·菲利普斯谈及《巴里·林登》

① Paul de Man, "The Concept of Irony," In Andrzej Warminski(Eds.), *Aesthetic Ideology*, Minneapolis: University of Minnesota Press, 1996, p.615.
② Paul de Man, *Allegories of Reading*, New Haven and London: Yale University Press, 1979, p.10.

时所指出的,在这部影片中,我们同样可以发现贯穿于库布里克一系列作品的主题之一——看似有条不紊的计划却往往功亏一篑①。改名后巴里的命运与接受治疗后亚历克斯的遭遇殊途同归,自认为已经改变和同化成功的他们,却在经历了失去金钱、朋友、家庭的一系列失落之后,彻底丧失了主流社会之中的存身之地。英国性所指称的那一整套历史叙事和符号系统,一如亚历克斯和巴里试图将自身嵌入其中的光鲜愿景。他们投身其中的时刻,同时也是意义变得飘忽、许诺被穿破的时刻。至此,英国性作为一种语言建构物,从历史传统的实指脉络之中发生脱落,而"在符号与符号之间时间差异造成的虚空中"②,向着寓言式阅读的可能性敞开。

据曾访问库布里克的传记作家菲利普斯回忆,库布里克表示,他不想把《巴里·林登》"拍得像20世纪40年代的英国古装片那样",看起来如同"充斥着空洞景观的乏味庆典"③。也的确是在40年代,英国电影界掀起了第一波关注历史题材、回溯国家遗产的浪潮,其中尤以一批经典文学改编影片最为引人瞩目;此外,在同一时期,被称作"伦敦好莱坞"的庚斯博罗(Gainsborough)公司所拍摄的一系列改编自流行历史小说的浪漫情节剧影片,在当时的大众观众中广受欢迎。与战时的社会环境和思潮相适应,上述两类影片分别呈现了重读过去时将其引入象征秩序的爱国精神与怀旧情结两重面向。自此,"遗产电影"作为一种允诺和试图无限

① Gene D. Phillips, *Major Film Directors of the American and British Cinema*, Bethlehem, PA: Lehigh University Press, 1999, p.138.
② Paul de Man, *Blindness and Insight: Essays in the Rhetoric of Contemporary Criticism*, London: Methuen & Co. Ltd, 1983, p.207.
③ Gene D. Phillips, "Stop the World: Stanley Kubrick," In Gene D. Phillips (Eds.), *Stanley Kubrick Interviews*, Jackson: University Press of Mississippi, 2001, p.157.

接近"既成过去"的操作方式,在英国电影创作和改编领域占据了一席之地,并且在80年代"遗产工业"的影响下,达到又一个高潮。《巴里·林登》的改编,在许多评论者看来,无论是大量参照18世纪绘画作品的"活人画"(tableau vivant)式场景调度和长镜头,还是将小说中第一人称叙述视角替换为故事外第三人称视角的旁白,无一不是在强调着过去的不可抵达或是其建构本质。然而,建基于这种观点之上的时间观和历史观,实则与遗产电影对过去的界定并无二致,即将过去看作停留于线性时间之上的定点,对于处于现在的主体而言,过去无非是他们寻求再现抑或无法再现的既存客体。根据相关档案资料所透露的信息可以发现,在《巴里·林登》的制作过程中,一方面,库布里克尤为强调服装、道具等时代细节的还原度和实景拍摄的重要性;另一方面,库布里克有意安排了一系列相悖于18世纪背景的"时代错置",例如以17世纪荷兰画派作品为灵感来源的自然光运用,表现人物神态动作时对19世纪现实主义画作的借鉴等。这两方面看似矛盾,但若将其作为时间-影像之一种——"寓言-影像"来看,与其说库布里克所引证、追溯的是既存影像背后掩映的过去,不如说是纯粹过去与呈现为画作的回忆-影像之间生成之流的当下状态。由此,过去被揭示为与现在处于同一平面、不断生成中的时间经验。萨克雷笔下的巴里作为不可靠叙述者和回忆者所凸显的另类视角和身份,在电影中并未被表现为内在于主体的既有成分,而是凭借苏珊·桑塔格所说的电影"把形象的纯粹性、不可传译性和直接性前景化"的功能①,被呈现为主体身份的"框制过程"与环境、事件之间直接诉

① [美] 苏珊·桑塔格:《反对阐释》,程巍译,上海译文出版社2003年版,第12页。

诸感官的持续碰撞。随着巴里的上位,从爱尔兰荒野自然到英国如画风景的场景转换,以及贵族生活段落中静态"活人画"与暴力场景之间的往返穿插,都在召唤着观者经由直接和当下的视觉体验,重返意象堆砌的遗迹现场,洞见英国性的自我疏离和由此逸出同质时间、潜入当代与未来的忧郁和创伤。例如,在《巴里·林登》开场,巴里的父亲死于一场决斗,继而引出以巴里母子失去土地而流离失所、投奔巴里叔父为开端的丧失主题。值得注意的是,库布里克一方面准备了大量从不同角度拍摄的爱尔兰实景影像;另一方面,使用了18世纪英国典型如画美学式的构图,即由弯曲树冠、历史废墟般斑驳石墙等构成取景框式近景,人物占据很小比例,远景则延伸为朦胧辽阔的山地弧线(见图2.2)。由此,开场镜头便可视为爱尔兰式荒野与暴力为英国贵族人工与理性趣味所框制甚而剥夺身份的先兆[1]。同样值得注意的是,由于预算而被迫放弃拍摄的《拿破仑》,对库布里克选择改编和拍摄《巴里·林登》的决定也产生了直接影响。如他所言,此类故事吸引他的关键所在,便是它们具有的当代性:"我发现它所涉及的都是一些当代话题——权力的责任和滥用,社会变革的动力学,个人与国家、战争、武力崇拜等方面之间的关系。因此,这不会是一场陈列尘封古董的展出,而会是一部有关我们这个时代基本问题的电影。"[2]历史题材的改编作为一种对阅读经验的传达,对于库布里克而言的意义所在,正是通过承认"阅读的不可能性"和"意义的不断逃遁"[3],诉诸时间-影像带来的直觉事件,使原作中的种种意象与线性历史

[1] 参见萧莎:《西方文论关键词:如画》,《外国文学》2019年第5期。
[2] 引自 Paul Duncan, *Stanley Kubrick*, Köln: Taschen, 2003, p.122。
[3] Paul de Man, *Allegories of Reading*, New Haven and London: Yale University Press, 1979, pp.89-90.

图 2.2 《巴里·林登》开场镜头

的幻象保持距离,从而作为寓言触发人们对于当下此在的敏锐感知与关切。

库布里克改编自美国作家作品或美国背景小说的影片,往往将空间的转移、疆界的跨越作为故事发生的前提或情节转折的关键,例如《洛丽塔》中的公路旅行、《2001:太空漫游》中的太空漫游,又如《闪灵》中托伦斯一家远赴西部荒僻酒店担任看守人的经历、《全金属外壳》中越战美军的异国巷战,即使是在将原著中的奥地利背景移至美国的《大开眼戒》,贯穿该片大半部分的也是主人公比尔在纽约城的游走、迷失与探险。然而,与这种开拓抑或逃离如影随形的,则是"美国梦""西进神话"所无法遮蔽的、来自陌生人和往生者的凝视。于是,随着旅程的展开,主人公与观众遭遇了行踪诡异的奎尔蒂、获得自我意识的计算机 HAL、远望(Overlook)酒店中游荡不散的亡灵、藏身暗处而最终被杀的越南

女狙击手、替比尔接受惩罚而生死未卜的无名女子。与之恰成对比的《发条橙》和《巴里·林登》,作为分别将未来与过去统摄于当下影像的两部影片,则作用于风格叠加的时代表征,与被嵌入其间的人物角色,使之进入"非人本"甚至"等同为物"的状态,从而经由观者被调动起来的视听无意识,揭示出原作文本中为隐喻暴力所掩盖的语言无意识,并进一步抵达时间之外历史无意识的场域。在德勒兹看来,相对于太过关切过去与未来、太人性化的欧洲大陆及英国文学①,美国文学则由于不断向西的跨越疆界,持续地造成视阈的改变、流变②,进而抵制同质时间再疆域化的幻象建构,最终激发人们对当下的敏感和毫不拖延的行动力。因而,德勒兹提出,"流变是地理的"③。从这种视角来看,《发条橙》和《巴里·林登》之中英国性的持续延宕、触不可及,《大开眼戒》中 19 世纪末维也纳与 20 世纪末纽约在主人公一夜漫游途中的诡异重合,以及在此过程中音乐、台词等方面一系列时代错置的并行展开,正是游走于欧洲/美国之间的库布里克以地理视阈在文学作品中重见欧洲的体现。

长期以来,人们在谈及移民或离散电影人的论述中,极少将库布里克包括在内。个中原因大概可归结为两点。其一,不同于以外来者身份参与欧洲"创作共同体"、将非好莱坞模式加以内化的理查德·莱斯特、约瑟夫·罗西等导演,库布里克似乎并未把"迁出美国"视为跳出习见成规、重新寻求认同的契机。相反,他对科幻、战争等流行类型的强烈兴趣,与英国本土"导演群落"的疏离,都使得他与好莱坞及美国的心理距离显得并不似地理意义上那么

①②③ Gilles Deleuze, & Claire Parnet, *Dialogues II*, Trans. Hugh Tomlinson, & Barbara Habberjam, New York: Columbia University Press, 2007, p.37.

遥远。其二,作为并非被迫出走的自我放逐者,库布里克又难以被归入弗里茨·朗、安德烈·塔可夫斯基等无奈流亡他乡并以电影呈现其幻灭与乡愁的电影人群体。从前文的论述来看,如果说从纽约犹太社区到好莱坞的成长经历促使库布里克开始思考隐在与显在、差异与重复之间的复杂关系,那么对他而言,自我放逐的选择则构成了一种将上述思考所得投入实践的先行步骤,即争取一份延宕整体效果、洞见语言困境、"对周围世界进行寓言式阅读"的居间自由。在库布里克的改编创作之中,"距离带来的更好视角"①,也就体现在穿越意识形态幻象的文学语言在电影中实现的重生、逃逸和创造。

① "离开美国之后,我反而看到了它的一些长处,是住在美国的人恰恰可能看不到的一些东西。"参见 Gene Siskel, "Candidly Kubrick," Chicago Tribune, June 21, 1987, accessed November 1, 2017, https://www.chicagotribune.com/news/ct-xpm-1987-06-21-8702160471-story.html。

3

叙事结构的寓言化

本章拟从后现代叙事的角度切入,探讨库布里克电影改编结构艺术的寓言性。

在20世纪中叶以降日益虚拟化、符号化的后现代社会,叙事不再像现实主义观念中那样理所当然地成为再现外在世界的行为,其更重要的功能甚至本质所在,则是叙事的过程形塑了外在世界及我们对于世界的理解;同时,区别于超现实主义、观念艺术等现代主义流派试图再现失落意义的宣言和实验,后现代叙事则通过种种引用和重置手段去呈现意义本身形成的过程。利奥塔认为,元叙事(meta-narrative)作为人们解读世界、把握意义过程中所依循的绝对真理,它的瓦解造成了后现代状况下的叙事危机[1]。斯科尔斯在他的小说理论中提出的"结构式寓言"一说,可被视作一种从文学研究的角度对叙事危机的回应。他指出,既然"文字永远也无法保持中立性"[2],那么一批当代小说家也就转向了"将我

[1] 参见 Jean-François Lyotard, *The Postmodern Condition: A Report on Knowledge*, Trans. Geoff Bennington and Brian Massumi, Manchester: Manchester University Press, 1984, p.xxiii。
[2] [美]罗伯特·斯科尔斯:《寓言小说家》,陈淑蕙译,《中外文学》1984年第10期,第55页。

们所熟悉的现状打乱,并以此为发端"①的寓言思维,从而让语言在"异世界"的结构化过程中与已知世界的结构逻辑发生间断,调动读者运用他们的想象力"看清楚并感受到我们周围的现实状况"②。彼得·伯格则是以他的摄影研究为出发点,阐述了寓言之于后现代艺术叙事结构的重要意义。伯格把寓言的构成结构看作格式的类聚,不同于象征之中有机发展至必然结果的字词类聚,对于寓言而言,部分与整体并无直接关联。以摄影为例,就是让抽离了原生语境的影像呈现为"一个神秘记号"③,指向观者熟知世界中缺席的不可参透和穷尽之物。这就使另一种指向"钝义"④的叙事成为可能。如同艺术史学者道格拉斯·克林普在解释视觉艺术中挪用、拼贴等策略的潜能时所说,"我们不是要去追根溯源,而是要找寻意义形成其中的结构:在每一个图像背后总会有另一个图像"⑤。综合上述观点作为参照,下文分别从时间、语言、人物几个层面对库布里克改编的叙事结构方式进行分析。我们会发现,库布里克改编过程的再结构化,不是要以一轮新的总体化为其终点,也并非将一切归结为浅表、虚假、散漫的漂浮能指,而是以寓言化

① [美] 罗伯特·斯科尔斯、弗雷德里克·詹姆逊、阿瑟·B.艾文斯等:《科幻文学的批评与建构》,王逢振、苏湛、李广益等译,安徽文艺出版社 2011 年版,第 31 页。
② 同上书,第 53 页。
③ [德] 培德·布尔格:《前卫艺术理论》,蔡佩君、徐明松译,时报文化 1998 年版,第 83 页。
④ 罗兰·巴特在分析爱森斯坦影片截图的文章中提出了区别于"显义"(le sens obvie)的概念——"钝义"(le sens obtus)。作为一种"无法以语言学方式去解析"的"无意义"的意义,在叙事层面,钝义是"反叙事的"(contre-récit),"在它自己的时间绵延中散播和转移",同时"建立起一种与镜头、段落(技术意义和叙事意义上的)和语义群不同的另一个分镜头剧本,一个崭新的、反逻辑的却'真实'的分镜头剧本"。参见 Roland Barthes, *Image, Music, Text*, Trans. Stephen Heath, London: Fontana Press, 1977, p.61;[法] 罗兰·巴特:《第三意义:关于爱森斯坦几格电影截图的研究笔记》,李洋、孙啟栋译,《电影艺术》2012 年第 2 期,第 107 页。
⑤ Douglas Crimp, "Pictures," *October*, 1979, 8, p.87.

的方式,使情节、语言、人物等结构元素承担起争议和斗争场所的作用,以此激活叙事的述行(performative)和生产能力,让"本质上不稳定"①的寓言结构释放出直击现实、生成新知的内在能量。

《全金属外壳》原著小说《计时器》的作者哈斯福特与库布里克有过一场关于编剧署名方式的争执。在从哈斯福特手中购得改编权后,库布里克邀请作家赫尔与他合写剧本。其间,哈斯福特也受邀参与了片中一些特定场景的写作。然而,在他参与创作的这些场景中,最终只有"'牛仔'之死"这一场被留在成片中。因此,除了标注原著作者为哈斯福特之外,片中原计划的编剧署名是:剧本创作——斯坦利·库布里克和迈克尔·赫尔,附加对白——古斯塔夫·哈斯福特。对这一安排,哈斯福特直接表明了他的不满。在一封寄给库布里克的信中,他写道:"你和迈克尔的剧本里超过半数的词句都来自我的书。无论你怎么'架构'它,是我写出了它。"②在回信中,库布里克给出了这样的答复:"我们的署名来自改编这个过程,而不是小说中的词句,'架构'这件事也许看起来不重要,但它却是把小说搬上银幕这项工作的全部。"③这场风波的结局是,哈斯福特与库布里克、赫尔并列为"剧本创作者"。

推究起来,这场署名之争可以说是两种改编作者观之间冲突的体现,也是对于何为改编的两种不同观念相碰撞的结果。哈斯福特的观点代表了一种视改编为从原作到电影线性转换的看法。以此看来,既然作者权威事先已被置放在原作中,那么随着改编的进行,它也就自然移置到电影剧作之中,而改编者所谓"架构"的

① Jon Whitman, *Allegory: The Dynamics of an Ancient and Medieval Technique*, Cambridge, MA: Harvard University Press, 1987, p.2.
②③ Gustav Hasford, letter to Stanley Kubrick, June-July 1985, SK/16/1/2/4, Stanley Kubrick Archive.

工作,无非是转换进程中若干手法集合起来的代称而已。库布里克认为的架构,却近似一种专属于改编者的独立创作,而非依附于原作的"根—叶"演进。从库布里克使用剧本的方式来看,也可一窥他对自身编剧一职的独特定位。对他而言,呈现于文字媒介、改写自原作的剧本并非改编的终点,甚至可以说,剧本只是一系列再架构过程的阶段性产物之一。因此,即便原著中大量词句进入剧本中,但在库布里克看来,这并不意味着原著作者随之自然参与到架构或者说再结构化的工作之中。

导演、作家皮埃尔·保罗·帕索里尼曾将电影剧本描述为"一个想要成为另一个结构的结构",其中"最主要的结构元素都指向了潜在的电影作品"[1]。帕索里尼以此强调剧本不可作为一般文学作品来评价的特质所在。库布里克对剧本的看法似乎更为激进。在他看来,电影化叙事所应发挥的潜力和优势,恰恰就是要突破以文字为载体、以对白为主体的剧本形式造成的局限,以触及"那些理性与语言范畴之外的神秘部分"[2]。"如果你拘泥于剧本的形式惯例,对白之外的描述部分就只能像电报那么简短。你无法通过它创造一种情绪氛围或是类似的东西。"[3]因此,在库布里克的剧本中,描述所占的篇幅往往远多于对白。《发条橙》和《大开眼戒》的剧本更是使用了与常规相悖的格式:描述被放在纸页

[1] Pier Paolo Pasolini, "The Screenplay as a 'Structure That Wants to Be Another Structure,'" In Louise K. Barnett(Eds.), *Heretical Empiricism*, Trans. Ben Lawton & Louise K. Barnett, Bloomington: Indiana University Press, 1988, pp.188-189.

[2] John Hofsess, "How I Learned To Stop Worrying And Love 'Barry Lyndon'," *The New York Times*, January 11, 1987, accessed December 9, 2017, https://www.rollingstone.com/movies/movie-news/stanley-kubrick-the-rolling-stone-interview-50911/.

[3] Maurice Rapf, "A Talk with Stanley Kubrick about *2001*," In Gene D. Phillips(Eds.), *Stanley Kubrick Interviews*, Jackson: University Press of Mississippi, 2001, pp.78-79.

的居中位置,对白则被列在一侧(见图3.1)。在这些描述中,库布里克常常试图说明的是,有哪些台词之外的未说成分留待电影去

```
Scene 2        Page 3              2.15.70

Professor: (shouting) But those are not mine, those are
the property of the municipality, this is sheer wantoness
and vandal work.
                He tries to
                pathetically to
                wrest the books
                away.
Alex: Now, now, brother. That is very impolite. You deserve
to be tought a lesson, that you do.
                Alex's books
                is very
                tough-bound
                and is
                hard to
                rip
                but he
                manages.
                He and
                the
                others
                tears up the
                pages
                and
                throws them it like
                snowflakes
                in
                handfulls
                like
                snowflakes.
Pete: There you are. There's the mackerel of the cornflake
for you, you dirty reader of filth and nastiness
                A clumsy
                struggle
                ensures and Dim pulls out
                the man's
                upper
                and
                lower
                false teeth.

                Alex tries
                to smash them
                underfoot
                but they
                are
                unbreakable.
                Laughter.
```

图 3.1　库布里克所撰《发条橙》第一版剧本,日期标注为 1970 年 2 月 15 日

(资料来源:伦敦"库布里克档案"资料馆,馆藏 SK/13/1/10)

传达,即故事经过剧本的结构化反而暴露出的逃逸路线。事实上,在《发条橙》《巴里·林登》的拍摄过程中,库布里克几乎舍弃了剧本,而是以在小说原作中加批注的方式,记录下演员在现场氛围中即兴反应可能揭示的新问题,如他所说,"写作的进程不会终止"[①]。

当这种架构与解构循环交替的创作方式作用于影片的叙事结构时,故事便在其中不断地与来自布景、配乐、类型元素、演员经验等层面的符号系统相遭逢,而非像好莱坞主流叙事那样,把故事重新缝合到一个或来自原作或来自某种常规的单一系统中。正如德曼所说,"在寓言的世界里……我们所拥有的仅仅是符号与符号之间的关系","但是在符号与符号之间的关系中同样必然存在着一种构成性的时间性因素","寓言符号所建构的意义仅仅存在于对前一个它永远不能与之达成融合的符号的重复之中"[②]。当故事中的符号成为穿梭于重重指涉脉络的媒介,库布里克的改编便构成了一种寓言化的叙事。也是在这一过程中,它触发和召唤着在场者与不在场者的相遇和联结,从而在后现代的无机碎片之间打开流变与生成的可能。

本章的讨论分为三部分:第一部分着眼于小说到电影情节线索的变异,分析影片对原作时间裂隙的把握,以及片中"寓言时刻"共时涌现的可能世界;第二部分关注视听语言的寓言化,论述影片在场景调度、配乐拼贴等方面对"能指-所指"象征模式的突破;第三部分聚焦于人物的寓言化,探讨人物形象作为"无器官身体"的后现代寓言性。

[①] 引自 Michel Ciment, *Kubrick: The Definitive Edition*, New York: Faber and Faber, 2003, p.177。
[②] Paul de Man, *Blindness and Insight: Essays in the Rhetoric of Contemporary Criticism*, London: Methuen & Co. Ltd, 1983, p.207.

3.1　情节的寓言化：可能世界的涌现

在德勒兹的两卷本著作《电影Ⅰ》和《电影Ⅱ》中，他描述了二战后，尤其是20世纪60年代好莱坞商业片典型的流畅叙事、流畅剪辑的崩解之势，以及与之相对应的——人作为活跃主体中心化幻觉的衰颓。他以"运动-影像"这个术语来指称时间从属于运动的传统主流电影。与此同时，充满"无为时间"的艺术电影开始在欧洲兴起。在这些被德勒兹称为"时间-影像"的电影中，情节的串联往往被纯粹的（非参照性的）影像式纯粹（非指称性的）语言取代。通过上述观点的提出，德勒兹以电影为例表明，人们对时间的认识在20世纪，尤其是二战后发生了变化。通过第2章的探讨，对于这一时期电影及西方文化多领域中时间观的分歧和转变，以及其对正处于风格探索期的库布里克产生的影响，我们已经有约略的了解。开始掌握创作自主权的库布里克在20世纪60年代拍摄的三部作品——《洛丽塔》《奇爱博士》和《2001：太空漫游》，便体现了在这一剧变之下库布里克对电影叙事中时间结构方式的怀疑、探索与突破。直至《2001：太空漫游》，一种混合了运动-影像与时间-影像的"寓言-影像"终于得到了突出的显现，并在库布里克此后的创作中被巩固和延续下来。

有评论家认为，早在拍摄于1956年的《杀戮》一片中，库布里克就表现出他对线性时间结构的质疑和对叙事共时效果的探寻，"复杂的闪回创造出一种观察共时事件的同步视角"[①]，"不规整的

① Geoff Andrew, "*The Killing*, directed by Stanley Kubrick," *Time Out Film Guide*, 2007, 15, p.614.

时间结构……让它看起来像一部通俗版的《去年在马里昂巴德》"①。然而，这些评论家只看到了《杀戮》中不同时间点发生的事件的错序呈现，却未能指出，这种错序恰恰是以线性推进、因果关联的时间逻辑为前提的。或者说，剧情为之服务的悬念设置，即约翰尼·克雷及其同伙周密设计的抢劫计划能否得手，时时召唤着观众根据人物行动的效力对时间加以有序化的测量和定位。这正是运动-影像基本特征的体现，与《去年在马里昂巴德》中人物陷于时间迷宫的无力状态截然不同。

在《杀戮》结尾处，库布里克将原作的结局改动为：在整场行动即将成功收尾、克雷和女友在机场准备携款离开之时，瞬间冲出的小狗撞开了旅行箱的锁头，里面的纸币飘散开来，正是由于这一宿命般偶然状况的突然出现，主人公的潜逃计划功亏一篑（见图3.2）。如果说这已透露出库布里克对运动-影像中人物行动支配地位的怀疑倾向，那么到了《洛丽塔》，库布里克则沿着这个方向明确开始了他对新型时间观念的探索和实验性的表达。在论文《〈洛丽塔〉中的时间技术》中，文学学者威廉姆·韦斯特曼指出，通过时间经验的呈现去揭示"时间本身的质地和触感"，是贯穿于纳博科夫一生创作的主线之一②。基于利柯的叙事理论，韦斯特曼认为，《洛丽塔》的情节发展，正是亨伯特不断试图重建其时间经验的过程。为了"去坚决地确定性感少女危险的魔力"③，亨伯特"使用了

① Haden Guest, "*The Killing*: Kubrick's Clockwork," *The Criterion Collection*, August 15, 2011, https://www.criterion.com/current/posts/1956-the-killing-kubrick-s-clockwork.
② William Vesterman, "The Technique of Time in *Lolita*," *College Hill Review*, 2008, 1, http://www.collegehillreview.com/001/0010101.html.
③ [美] 弗拉基米尔·纳博科夫：《洛丽塔》，主万译，上海译文出版社2005年版，Kindle电子书。

图 3.2 《杀戮》片尾镜头：纸币飘散在风中，潜逃计划功亏一篑

一种对时间加以再折叠和再组装的叙述方式"[1]。《洛丽塔》中亨伯特所谓"可贮存的未来与已贮存的过去"[2]折叠而成的重重"褶皱"，一方面，为库布里克创造了一个跳出运动-影像的模式去直面时间主题的机遇；另一方面，如何在电影两三个小时跨度之内展现作为"时间旅行者"的主人公不断唤起又不断分叉的记忆网络，又如何在应对 20 世纪 60 年代初审查制尺度的需要之下调整故事在电影中的情节结构，也随之成为库布里克面临的难题和挑战。

在运镜、构图等电影的形式层面，库布里克通过一整套技法的使用让单个场景的绵延与场景之间的外部时间区别开来。影片以淡出-淡入之间的黑屏将全片的场景序列间隔为 24 个段落，这就凸显出无从把握绵延之流的亨伯特经由记忆对时间的空间化建

[1] William Vesterman, "The Technique of Time in *Lolita*," *College Hill Review*, 2008, 1.
[2] ［美］弗拉基米尔·纳博科夫：《洛丽塔》，主万译，上海译文出版社 2005 年版，Kindle 电子书。

构。这时的他只能旅行在过去的平面之间而"发现了太多空白区域"①。在几乎每个单独场景中,库布里克都不同程度地运用了运动节奏滞缓、统摄大量细节的长镜头、深焦镜头,以及充斥物件宛若迷宫的场景调度。由此,观众得以感知亨伯特记忆中混乱喧扰、共时存在的时间绵延。此外,有必要指出奎尔蒂在电影的叙事中所起的作用。库布里克不仅让影片结尾再次回到开头亨伯特杀死奎尔蒂的情节,而且通过奎尔蒂扮演者彼得·塞勒斯即兴发挥、刻意打乱逻辑的台词和动作,使亨伯特试图将自身行动合理化的记忆重组不断地被化身为奎尔蒂的"第二自我"(alter-ego)打断。然而,在开头表现奎尔蒂被杀一幕这个不同于原著的安排,也使得故事的主线情节——亨伯特与洛丽塔的关系发展——成为依附于这个犯罪悬疑类型框架而存在的解释部分。这就使影片在整体上又被整合为依赖于因果动力的运动-影像。这当中的原因当然包括早年库布里克对主流观众趣味的迎合抑或一定程度的认同,同时,也与降低审查风险的需要不无关系。对当时强调天主教道德规范的"海斯办公室"而言,正如《洛丽塔》研究者朱利安·康诺利所说,"一个杀手总要比一个性反常者更容易被接受"②。

在后来的采访中,库布里克坦承他对《洛丽塔》的改编方式有所不满,"我没有足够充分地表现出亨伯特与洛丽塔关系中的情欲一面","如果可以再来一次,我会像纳博科夫所做的那样,去强调

① Vladimir Nabokov, *Speak, Memory: An Autobiography Revisited*, New York: Vintage Books, 1989, p.136.
② Julian Connolly, *A Reader's Guide to Nabokov's "Lolita"*, Brighton: Academic Studies Press, 2009, p.160.

这个部分。但我想这也会是影片可能遭到强烈指责的原因所在"①。从片中也能看出,库布里克的确试图通过时间-影像去呈现透过情欲得到揭示的错综时间,这也正是纳博科夫以小说形式成功实现的表达效果。但库布里克还是在主流观念的压力下将《洛丽塔》的故事嵌入了一个运动-影像的框架。这一次的经历也让库布里克进一步转向了对运动-影像的怀疑,乃至反抗。到了两年后的《奇爱博士》,库布里克便以元类型(meta-genre)叙事为策略,对主导好莱坞的运动-影像进行了一番戏仿式的解构。

事实上,早在决定改编小说《红色警戒》之前,库布里克便开始计划拍摄一部以核战威胁为题材的影片。在他看来,创作这样一部影片的关键,并不是从政治、技术等角度去提出某种解决方案或是表明支持某方的立场,而是去揭示人们惯常思维方式所编织的幻景之下世界的悖谬真相和潜在可能。因此,库布里克对原著进行的最大改动,便是对原著作为类型化悬疑惊悚小说的叙事方式做出的喜剧化处理。"我们之所以选择这种讲述故事的方式,是为了回应以往人们面对这个主题时那种趋于麻木的敬畏态度。"② 以此为出发点,一方面,《红色警戒》中敌方明确、目的明确的通俗小说冷战叙事成了《奇爱博士》中戏仿的对象;另一方面,影片以一系列无效行动串联起的时间结构,也构成了对运动-影像背后观念逻辑的一种反讽,从而凸显出好莱坞传统运动-影像面对现实危机时的虚弱无力。

① Joseph Gelmis, "The Film Director as Superstar: Stanley Kubrick," In Gene D. Phillips (Eds.), *Stanley Kubrick: Interviews*, Jackson: University Press of Mississippi, 2001, pp.87-88.
② 引自" *Lolita* Producer-Director Team Announces New Project," draft of press release, undated, SK/11/6/71, Stanley Kubrick Archive。

与一般好莱坞惊悚片相类似的是,《奇爱博士》也设置了一个明确界定的时限,即要赶在执行错误命令的飞机向苏联投下核弹之前将它撤回,以避免可能随之而来的核战争及其毁灭性后果。因而,正如运动-影像所遵循的常规方式,它聚焦在那些正在开展行动的人物身上,通过交叉剪接的方式来控制时间,以适应在不同场所与目标相关的人物言行。但也是在这部影片中,为运动-影像赋予合理性的种种预设却发生了断裂。在反复切换于空军基地、B-52轰炸机内和指挥作战室之间的镜头段落中,情节并非像小说中那样呈现为人物协调一致从而根据情境采取行动的线索,而是伴随着一次次联络过程的中断,形成了以下运行轨迹:情境—沟通不畅—拖延或盲目的行动—没有变化的情境。

同时,电影作为视听媒介的多轨性,又为库布里克打开了通过戏仿去解构运动-影像运作逻辑的另一条进路。自有声片诞生以来,电影配乐的主流方式便是邀请作曲家以烘托剧情为归旨进行的全新创作。用电影学者克劳迪娅·戈尔卜曼的话来说,"相对于人物的行动和对白,音乐总是居于从属性的背景地位"[1]。分别出现在《奇爱博士》开头、轰炸机场景和影片结尾的三首非原创歌曲——《小小的温柔》(*Try A Little Tenderness*)、《当约翰尼迈步回家时》(*When Johnny Comes Marching Home*)和《我们会重逢》(*We'll Meet Again*),则以其独立于画面内容和人物对白的既有氛围与节奏,构成了对运动-影像产生干扰作用的另一重时间性。片头战斗机加油画面与《小小的温柔》节奏相同步的镜头,无论是在了解这首歌曲的性暗示意味的观众看来,还是对于只感受到它的轻快曲

[1] Claudia Gorbman, *Unheard Melodies: Narrative Film Music*, London: BFI Publishing, 1987, p.31.

调的一般观众而言,时间都仿佛挣脱了画面中央的机械运转及其暴力隐喻,直指其理性外衣下的疯狂和荒诞。后两首创作于战时、原本用以表达凯旋愿景的歌曲所伴随的场景,分别是轰炸机前去实施核爆的途中和核爆发生后蘑菇云升腾的场面。这就让镜头、对白等成分反过来成了指向配乐层面战争主题的戏仿元素和解构力量。

相对于《洛丽塔》在运动-影像因果框架之下被再度空间化的时间,《奇爱博士》中不断整合失败、沦为废墟的时间,无疑形成了对前者的一种反思,甚至颠覆。潜在于这种戏仿之中的巴洛克倾向,又启发了库布里克关于运动与时间、重复与流变之间关系的进一步思考。在此基础上,其后完成的《2001:太空漫游》,一方面,像《洛丽塔》中的时间-影像那样,承认和揭示了感官机能模式[①]的局限和脆弱;另一方面,正如德勒兹对俗套剪影断裂时情境的描述,"俗套剪影是事物的某种感官机能影像……可是,当我们的感官机能模式出现故障或毁损时,就会出现另一种影像——一种纯声光影像,不具隐喻的完整影像,使得事物在真正极端恐怖、壮美时,以其激进、无法判准的特质显现自身"[②]。《奇爱博士》出于解构运动-影像建构逻辑的意图而凸显出来的俗套重复和人工造作,到了《2001:太空漫游》中感官机能模式受限的情境下,终于回到尚未进入意指领域的状态,进而呈现为向着可能世界之排列组合敞开的寓言时刻。《2001:太空漫游》也由此成为库布里克此后改

[①] 在德勒兹的论述中,感官机能模式指对影像的习惯性知觉(自然知觉)在运动-影像作用之下延展成为的反应机制:其以某种实用性目的来利用知觉,进而将影像延展为动作,最典型的表现是好莱坞电影操控观众如何思考与感受的影像手段。

[②] Gilles Deleuze, *Cinema II: The Time-Image*, Trans. Hugh Tomlinson & Robert Galeta, London and New York: Bloomsbury Academic, 2013, p.21.

编作品情节结构层面寓言-影像的开端。

本雅明认为，在具有寓言特质的巴洛克悲悼剧当中，戏剧凭借其所展现的无意义的不断重复的且突兀激烈的布景、动作和声响，诉诸观众的震惊经验，去打破因果链条、进步史观对时间的构架，从而让被压抑、遗忘的真相在这个"思想中断时刻"[①]涌现于当下。在亚当·洛温斯坦看来，本雅明所说的"当下"（Jetztzeit），即"寓言时刻"的闪现，除了具有无法预测性和重写的开放性之外，还具有潜在的紧迫性，因为"每一个尚未被此时此刻视为与自身休戚相关的过去影像都有永远消失的危险"[②]。在《2001：太空漫游》中，库布里克也借助不连续段落之间的省略、不予解释的谜团设置、场景之间的交叉指涉等一系列结构方式，使太空漫游成为一场一再抵达"思想中断时刻"的体验。伴随着片中寓言时刻的到来，演化史、科技史常规的线性叙事所无法穷尽阐释的过去在此与未来汇聚于同一个当下。在影片拍摄阶段，原著《岗哨》的作者亚瑟·克拉克曾重新对作品加以补充、修改，完成了电影同名小说《2001：太空漫游》。将电影与这部小说相比较，我们会发现，电影版《2001：太空漫游》试图表现的不是库布里克或克拉克对宇宙及其中人类位置的理解和描述，而是这种理解和描述的失败遭遇中才得到彰显的事态初始[③]。作为关于知觉本身的一种元知觉或元叙事的体现，《2001：太空漫游》也以其影像高度的自我指涉促成了

[①] Walter Benjamin, "N [Theoretics of Knowledge; Theory of Progress]," *The Philosophical Forum*, 1983, 15(1-2), p.24.
[②] Walter Benjamin, *Illuminations*, Trans. Harry Zohn, New York: Schocken Books, 1968, p.255.
[③] Gilles Deleuze, *Cinema I: The Movement-Image*, Trans. Hugh Tomlinson & Barbara Habberjam, London and New York: Continuum, 2009, p.2.

影像之中真实与想象、主体与客体之间的不可分辨性。这不同于本雅明现代主义寓言观面对历史真相失落现状的忧郁,也区别于利奥塔后现代崇高概念中对主体丧失"时间性综合能力"后纯粹木偶状态的判定[1],而是将寓言时刻从真实理念抑或主体意向的辖制之下解放出来,使之呈现为主体流变为他者、已知流变为未知、结构流变为事件的块茎时间。

《2001:太空漫游》全片四部分的标题分别是"人类的黎明""木星任务""间断"和"木星与无限之外"。当它们以默片中常见的标题卡形式出现在每部分的开头时,场景便随之被切换到与前一部分区别显著、看似并不直接相关的下一部分。这种默片风格的使用,更削弱了片中本就极少的台词对情节的串联作用。唯一完整贯穿影片的线索,是一块黑色巨石的反复现身,而它的出现正与影片每部分主要事件的发生相同步:从第一部分中人猿目睹巨石后开始使用工具进行捕食和杀戮(见图3.3),到第二部分中20世纪末科学家为调查疑似由巨石发出的强磁场而前往月球实施探测(见图3.4),再到第四部分中巨石两次出现之时——宇航员鲍曼即将穿越星际之门的一刻(见图3.5)和片尾宇航员霎时衰老的一瞬间,随着它的现身,宇航员重生为一个漂浮在宇宙中、视线看向镜头的婴孩(见图3.6)。如果从运动-影像诉诸感官-运动链条来实现"理性分切"的模式来看,上述事件的发生显然与巨石的出现存在某种关联。然而,当我们期待影片给出关于巨石的解释以完成对时间的综合和度量时,我们的感官-运动机制却在片中每个戛然而止处一次次中断以至陷于瘫痪,因为影片自始至终没有对巨石作

[1] Jean-François Lyotard, *The Inhuman: Reflections on Time*, Trans. Geoffrey Bennington & Rachel Bowlby, Cambridge: Polity Press, 1988, p.163.

图 3.3　黑石第一次现身：与人类始祖相遇

图 3.4　黑石第二次现身：探月之际

图 3.5　黑石第三次现身：星际之门前

图 3.6　黑石第四次现身：人类重生之时

出符号化的阐释。这就使影片的叙事构成了一种影像的自我指涉,场景之间、段落之间也由此形成了一系列循环往复的交叉指涉。然而,正是这种有如巴洛克寓言罗列奇观式的过度意指(自我指涉作为意指的最高限度),向我们恢复了纯粹影像的前意指领域。德勒兹在《褶皱:莱布尼茨与巴洛克》一书中提出,通过历史的去自然化,时间才得以进入一种无中心的、布满分叉的纯粹状态①。《2001:太空漫游》对它的观众而言,并不是对人类发展史的一次重新诠释,而是恰如片中宇航员鲍曼穿越时光隧道时那样,身处感官机能模式受阻的极限经验之中。通过这一纯粹视听经验的形成,影片向观众揭示的是,我们所存在的这个现实世界只是人与技术、人与非人之间关系无限排列组合所构成的无数可能世界之一种。纵观从猿人发起杀戮到宇航员"杀死"智能电脑 HAL 的决定,可能世界之间何为最好的选择原理? 曾经确定无疑的答案也已自行解构。

从常规意义上说,克拉克的短篇小说《岗哨》为影片提供了背

① Gilles Deleuze, *The Fold: Leibniz and the Baroque*, Trans. Tom Conley, Minneapolis: University of Minnesota Press, 1993, p.143.

景、人物等多方面的基础设定,因此,尽管电影在小说的基础上对情节和种种细节都进行了大量扩充和改动,但它仍可被看作《2001:太空漫游》的原作文本。克拉克出于代替剧本、为电影提供参考目的而撰写的长篇小说《2001:太空漫游》,则提供了对原作《岗哨》的另一种解读。在这部小说中,克拉克以引入全知叙述者的方式,对《岗哨》中简略提及的一系列现象作出了较大篇幅的解释,并且将这些牵涉人类学、物理学等学科知识的解释段落作为过渡,以之串联起全书几部分的关节点。这也导致小说与电影之间形成显著差异。其中的典型例子是,小说以一章的篇幅对巨石出自外星文明之手的来历作出阐述,电影中则全无类似桥段出现。在库布里克看来,《2001:太空漫游》小说和电影版本的不同,与其媒介特性的不同紧密相关。在一次回答相关问题时,他说:"这是两种完全不同的体验……这部小说试着给出比电影更明确的解释,这也是使用语言作为媒介的时候难以避免的情况"[1],"事实上,比起印出来的词句,电影发挥作用的方式更接近音乐和绘画,它展示了一种可能性,让我们可以不必墨守于词句而去传达更复杂、抽象的概念"[2]。这也就是电影将时间从因果线索、进步神话中解放出来所依凭的媒介潜质。

与库布里克此前的作品相参照来看,一方面,《2001:太空漫游》是他探索以纯粹视听情境来开启直接时间的进一步延续;另一方面,《2001:太空漫游》又以其并不废除故事讲述的寓言-影像,与《洛丽塔》《奇爱博士》中可见与可述、表现与再现之间依然界限

[1] Joseph Gelmis, "The Film Director as Superstar: Stanley Kubrick," In Gene D. Phillips (Eds.), *Stanley Kubrick: Interviews*, Jackson: University Press of Mississippi, 2001, p.95.
[2] Ibid., p.90.

分明的割裂状态区别开来。借由朗西埃所谓电影作为矛盾寓言兼及再现-情节与表现-外观的特性①,《2001：太空漫游》所展现的正是一场永无终结的阅读行为。在此过程中,随着时间这一"符号与符号之间构成性因素"②呈现出它的纯粹状态,宇宙之不可穷尽、不受制于人类意志的"他性",也与读者/观者正面遭逢。与此同时,也是在这一感官-运动机制发生中断从而阻断阅读的时刻,故事情节跳脱出已知框架的解释系统,而以寓言的姿态显现影像与当下的迫切关联,并唤起人们从过往与未来观照人类现状的洞见,更昭示了在当下此刻直面例外、有所行动的可能。这也就是《2001：太空漫游》与《去年在马里昂巴德》等现代派时间-影像之中迷失和悲观气氛的差异之处,即其中的希望意味之所在。从《2001：太空漫游》与库布里克此后作品的关系来看,从《发条橙》到《大开眼戒》共六部影片,各自在影像与语言、呈现与讲述一系列关系之中所形成的张力结构,都可以在不同程度上回溯至库布里克在《2001：太空漫游》中以改编为路径所做的叙事实验。这些影片构成寓言-影像的具体策略又各有不同,其中尤为突出的策略之一,便是库布里克以其平面摄影、纪实摄影经验为出发点,对线性史观、主体幻象之外时间强度的有意识凸显。这在《巴里·林登》和《全金属外壳》中体现得最为典型。这两部影片分别凭借"活人画"和伪纪实形式的引入,激活了逸出时钟时间、编年时间的能量。通过这种去符码化的重述方式,影片对空间化、同质化、弃置例外与创伤的历史常态给出了有力的一击。

① Bill Marshall, "Rancière and Deleuze: Entanglements of Film Theory," In Oliver Davis (Eds.), *Ranciere Now*, Cambridge and Malden: Polity Press, 2013, p.170.
② Paul de Man, *Blindness and Insight: Essays in the Rhetoric of Contemporary Criticism*, London: Methuen & Co. Ltd, 1983, p.207.

以一系列中断因果链条的省略所串联起的场景序列,是《巴里·林登》和《2001:太空漫游》最为明显的共同点之一。由此停留、延宕于未解状态的场景内容,则由超越人类经验范畴的宇宙奇观转变为18世纪英国的如画风景和贵族阶层的生活切面。正如前面的论述中提到的,影片在构图方面大量参考了托马斯·庚斯博罗(见图3.7、图3.8)、约书亚·雷诺兹等18世纪画家的风景和肖像画作品。在NASA(美国宇航局)专用f/0.7超大光圈镜头的帮助下,库布里克在室内场景中大胆选择了完全由烛光照明的拍摄方式(见图3.9),以求让画面呈现出有如17世纪"光之大师"约翰内斯·维米尔等笔下画作一般的质感和氛围。在影片制作相关档案标有"灯光"的文件夹中,可以发现约翰内斯·维米尔、阿德里安·布劳尔、杰拉德·特·博尔奇等荷兰画派画家作品的复制件,库布里克更是在一份约翰内斯·维米尔《戴红帽的女孩》(见图3.10)复制件上留下了"用于灯光效果/维米尔 1632"的字样[1]。作为库布里克意在还原"我们看见事物的方式"[2]而运用的另一重时代错置,他也将18世纪"画中人"与当代观众共同引入了线性时间幻象之外的在场情境中。

此外,在上述室内外场景中,库布里克更是通过对慢速推轨镜头和渐近-渐远变焦镜头的运用,加强了影像对情节发展的延宕作用。马里奥·法瑟托曾在《斯坦利·库布里克:叙事和风格分析》中探讨了《巴里·林登》摄影风格所营造的"观画体验","这种摄

[1] Research image, Johannes Vermeer, *Girl with a Red Hat*, 1665-1667. SK/14/2/2/9/68, Stanley Kubrick Archive.
[2] Michel Ciment, "Kubrick on *Barry Lyndon*: An interview with Michel Ciment," The Kubrick Site, accessed December 30, 2017, http://www.visual-memory.co.uk/amk/doc/interview.bl.html.

图 3.7 托马斯·庚斯博罗(Thomas Gainsborough)画作《哈利特夫妇》(Mr and Mrs William Hallett, 1785)
(资料来源:英国国家美术馆)

图 3.8 《巴里·林登》中与托马斯·庚斯博罗等画家作品相似的场景之一

图 3.9 《巴里·林登》中烛光场景之一

叙事结构的寓言化 | 109

图 3.10　约翰内斯·维米尔(Johannes Vermeer)画作《戴红帽的女孩》
(*Girl with the Red Hat*, 1665—1667)
(资料来源：https://www.nga.gov/collection/art-object-page.60.html)

影策略类似于观看一幅画的过程。你总是先注目于细节,继而感受到画面的整体"[1]。同时,演员的移动方向也与摄影机镜头方向保持在速率一致的平行状态,这就使得人物角色也成为画面中位

[1] Mario Falsetto, *Stanley Kubrick: A Narrative and Stylistic Analysis*, Westport: Praeger, 2001, p.58.

置几乎不变的细节部分。也就是在这个似动非动的状态之中,《巴里·林登》的影像形态与"活人画"这种展演形式之间产生了一种意味深刻的对应关系。

"活人画"流行于 19 世纪至 20 世纪之交欧洲的宴会活动。人们在宴会中划出若干区域,借助特制的装置和服饰,让活人装扮成古典绘画、文学或历史场景中的人物并似动非动地摆出姿势,偶尔还会在宴会中来回走动,以供人观赏、对照。在《巴里·林登》中,"活人画"的形式特征得到了相当显著的体现。尤其是在影片后半部分,场景与场景之间的过渡,几乎全部表现为从一幅"活人画"到下一幅"活人画"的切换和对其间事态发展的省略,从而明显偏离了爱森斯坦与格里菲斯式"理性分切"[①]使影像无缝连接的结构准则,巴里和林登夫人等人物角色也随之一再出现在新一幅画中的不同位置上。由此,小说从自传视角勾连起的情节线索,在电影中则翻转为"画中人"视角之外随机性、非连续的时间碎片。巴里和林登夫人这两个故事后半部分最关键的角色,分别作为英国贵族口中"爱尔兰暴发户"[②]和男性眼中"愚蠢的女人"[③],他们困于自身身份而无从挣脱命运的被动处境,也经由"活人画"似动非动的表现方式被直观地凸显出来。通过这种方式,电影也赋予了巴里和林登夫人较之小说更为强烈的同情色彩。同时,"活人

[①] 德勒兹将爱森斯坦的"辩证蒙太奇"与格里菲斯的"有机蒙太奇"看作"理性分切"的两重根基。德勒兹认为,它们的共同点在于,分切(cuts)是以构建影像之间前后因果关联(linkage)为目的而存在的,因而"理性分切"也趋向于无缝、流畅镜头运动之下的隐形状态,而这也正是运动-影像的最主要特征之一。参见 Gilles Deleuze, *Cinema II: The Time-Image*, Trans. Hugh Tomlinson & Robert Galeta, London and New York: Bloomsbury Academic, 2013, p.220.
[②] [英]威廉·萨克雷:《巴里·林登》,李晓燕译,首都师范大学出版社 2015 年版,第 273 页。
[③] 同上书,第 305 页。

画"与平面摄影作品(照片)在呈现形态的相近性,又使得影片构成了一系列"知面"与"刺点"并存其中的画面集合,拒绝符号化、无法符号化的"刺点"宛如一道道无从弥合的伤口,不断干扰着"知面"视角下所谓"终极阅读"的达成。

巴特以符号学和现象学作为两种方法论,界定了摄影的两种存在方式,即观看照片的两种视角,并将其分别命名为"知面"(studium)和"刺点"(punctum)。"知面"(对应于符号学方法)是照片中可解读的社会文化的种种成规;"刺点"则是照片中对符号化产生抵制作用的某个偶然细节,犹如穿透叙事脉络的强烈一击,使观者与"此曾在"(ça-a-été)的相遇成为共时在场、切身相关的当下经验[1]。恰是在《巴里·林登》诞生的20世纪70年代,摄影开始被接受和提升为与绘画等相并列的艺术形式之一[2]。画作与照片在"活人画"中的重叠状态,在回应上述语境的同时,也诉诸观众的视觉记忆和历史认知,在情节延宕之际激活了刺向从18世纪如画美学到20世纪景观社会重重"知面"的"刺点"。在以深焦长镜头详尽呈现的静态画面中,似动非动的"画中人"便具有引出"刺点"的可能性。情绪无常、时而失控的巴里,置身于18世纪主流趣味规范下的"知面"世界,其本身即成为这当中不期而至的"刺点"因素。片中"活人画"之内作为室内装饰的一系列清晰的"画中画"(见图3.11),又以"此曾在"的幽灵姿态,不断地强调观者眼前平面景观之下历史纵深的切实存在。电影学者米歇尔·兰

[1] 参见[法]罗兰·巴特:《明室——摄影札记》,许绮玲译,台湾摄影工作室1997年版,第112页。
[2] Lynne Bentley-Kemp, "Photography Programs in the 20th Century Museums, Galleries, and Collections," In Michael R. Peres(Eds.), *The Focal Encyclopedia of Photography*, Burlington and Oxford: Focal Press, 2007, p.205.

图 3.11 《巴里·林登》中的"活人画"

福德曾阐述作为一组"活人画"的电影段落与寓言-影像之间的关联:"它能够同时作用于不同的语义层面,也可以让时间本身分叉、断裂,从而真正生成一种寓言式的画面。"①透过"刺点"穿越时空、逼近观者的寓言-影像,其意义正是向当下的人们发问:从 18 世纪启蒙初兴的时代一路走来的我们,是否真的可以沉湎于进步而与成为历史的过去诀别?

"寓言式叙述说的是阅读失败的故事",在谈及终极阅读之不可能性时,德曼如是说②。克拉克在语词与事物、虚构与再现、叙述进程与太空漫游之间寻求跨越的间隙,恰恰为《2001:太空漫游》提供了一个悬置终极阅读、容纳纯粹时间的场域。从对小说原

① Michelle Langford, *Allegorical Images: Tableau, Time and Gesture in the Cinema of Werner Schroeter*, Bristol and Portland: Intellect, 2006, p.102.
② Paul de Man, *Allegories of Reading*, New Haven and London: Yale University Press, 1979, p.205.

著中时空体系的阅读失败,到对宇宙及其中人类身份的解读失败,反而使《2001:太空漫游》置身于寓言-影像的领域,从影像整合事件转向影像的内在生发。与《2001:太空漫游》相类似的是,《全金属外壳》同样是一次类型先行,随后寻找故事再行启动的创作。在1980年与小说家赫尔的谈话中,库布里克透露了他拍摄战争片的下一步计划,并希望得到赫尔的帮助,"他正在考虑接下来拍一部战争片,但还不确定会是哪场战争"①。如果说克拉克的《岗哨》在库布里克眼中映现出的是人类凭借符号去理解和描述宇宙时的力所不逮,那么哈斯福特的新新闻主义小说《计时器》,则以其中主观视角与细节描写等虚构因素和片段式、白描式新闻笔法的糅合,向库布里克揭示了越战对于现实主义小说和传统新闻写作中时空、主客体统一结构而言的不可抵达。在《全金属外壳》中,一次次引起我们阅读失败的,正是穿梭于越战相关重重"知面"之间的干扰性"刺点"。作为曾经从事摄影记者工作的一名电影人,库布里克在该片构图、剪辑等方面运用的伪纪实策略,成为《全金属外壳》寓言化的关键,从而使《全金属外壳》的越战叙事近乎成为一种无谓虚实的言语行为。它的意义不在于给出现实中可理解的叙述和诠释,而是去洞穿战争一类现实边缘的例外状态,直抵人类基本的生存处境,召唤着与当下及未来息息相关的回应。

　　罗索认为,《计时器》等越战题材的新新闻主义小说最主要的后现代特征之一,便是由抽离因果链条的轶事罗列和一系列目的不明的岔题、省略拼接而成的情节结构②。从整体上看,《全

① Michael Herr, *Kubrick*, New York: Grove Press, 2000, p.6.
② 参见 Stefano Rosso, *Musi gialli e Berretti Verdi: Narrazioni USA sulla Guerra del Vietnam*, Bergamo: Bergamo University Press, 2003, pp.139–151。

金属外壳》和原著小说的叙事都被拆分为三个各有独立背景、主题的部分。然而,不同于小说三个部分相对平均的段落分配,电影则以差异化的拍摄手法凸显出三个部分叙事节奏的明显分别。

在以新兵训练营为背景的第一部分中,影片借助数次出现的淡出转黑(fade to black),以及循环切换于室外-室内、白昼-黑夜场景之间的大段蒙太奇,将主人公的受训过程呈现为包含一系列反复叙事(iterative narrative)①的片段集合。主人公仿佛置身于一个由循环往复的时间模式、精密对称的场面调度所构建而成的梦境之中,而又无法自拔。

到了聚焦于越战战场的第二、三部分,较之第一部分,转场次数显著减少,单个场景、段落的时长则大幅增加。同时,通过使用斯坦尼康(摄影机稳定器)所实现的跟拍效果,第二、三部分显示出与此前均衡、对称的镜头风格迥然不同的样貌。这使得影片开始转向一种纪实色彩的表现方式。如库布里克本人所说,"我试着创造一种写实的、纪录式的视觉效果,尤其在表现战斗场面的那组连续镜头当中。对于使用稳定器拍摄的那些镜头,我们故意让它们显得并不稳固,以达到一种近似新闻短片的效果"②。《全金属外壳》与主流好莱坞战争片中伪纪实段落之间最为突出的不同之处则在于,库布里克试图着重再现的,并非"知面"视角下合乎大

① 反复叙事是热奈特在他的《叙事话语》中划分出的四种叙事频率类型之一,又译作"概括叙事"。热奈特用它来指称"讲述一次发生过多次的事"这一现象,即事件不止发生一次,却只被叙述一次。参见[法]热拉尔·热奈特:《叙事话语 新叙事话语》,王文融译,中国社会科学出版社1990年版,第92—94页。

② 引自 Michel Ciment, *Kubrick: The Definitive Edition*, New York: Faber and Faber, 2003, p.246。

众影像记忆的真实战争,而是越战这场"美国首场电视战争"[①]中军方-媒体联合体建构的真实状态。绰号分别为"小丑"(Joker)和"划桨手"(Raftsman)的主人公和他的同伴,分别作为美军官方报纸《星与条纹》的记者和摄影师,在影片第二部分绝大部分时间里都在进行着他们奉命拍摄纪实影像、对外讲述战场形势的工作。因而,在由此形成的"片中片"这个套层结构中,"小丑"和"划桨手"的拍摄行为似乎以运动-影像的形态主导着叙事的进展,恰似纪录片主持人引导"真相"现形的功能所在。库布里克的镜头视角则是在跟随上述行动的同时,又不断地与之发生偏离,透露出时间-影像作为另一叙述层面的存在。当"小丑"和"划桨手"的行动及他们所记录、呈现的画面被置于纯粹时间带来的混乱之中,这个亦真亦幻,甚或超真实的影像世界便具有了生成"刺点"的可能。例如,在"小丑"执行他的报道和战斗任务过程中,片中几次出现了与前后纪实风格不相协调的仰角镜头(见图3.12)。确如卡伦·A.瑞森哈夫所说,"对电视新闻与纪录片来说,仰角摄影是一个极不寻常的(拍摄)角度"[②]。第一个此类镜头出现的地点,是其中放置了20具平民尸体的集体墓穴。前来进行前线报道的"小丑"站在墓穴边,

[①] 著名记者罗伯特·艾利根特在《如何输掉一场战争:媒体与越南》一文中写道:"(这是)现代历史上第一次,一场战争的结局不是取决于战场,而是在电视荧屏上被确认下来。"政治学者迈克尔·曼德尔鲍姆也在论文《越南:电视战争》中指出:"越战是第一场电视转播的战争……如果说还没有结论性的说法来说明电视作用下美国人对越战所形成的态度,但已经有证据让我们去质疑关于这种影响的常规认知。"参见 Robert Elegant, "How to Lose A War: The Press and Viet Nam," *Encounter*, 1981, LVII (2), pp.73-90;Michael Mandelbaum, "Vietnam: The Television War," *Daedalus*, 1982, 111(4), pp.157-162。

[②] Karen A Ritzenhoff, "'UK frost can kill palms': Layers of Reality in Stanley Kubrick's *Full Metal Jacket*," In Tatjana Ljujić, Peter Krämer, & Richard Daniels (Eds.), *Stanley Kubrick: New Perspectives*, London: Black Dog Publishing, 2015, p.339.

图 3.12 《全金属外壳》中的仰角镜头和死者视角

仰拍的镜头此时便仿佛来自墓中死者的视线,看向了"小丑"的脸。在另一个相似场景中,成为死者的则是战争另一方——两名正等待被运送回国的美军陆战队员,摄影机同样是基于死尸的视角,将镜头聚焦于正围在四周看着他们的几名战友。

这一被反复引入的受害者视角,不啻为干扰、穿透官方宣传与流行文化中知面世界的突然一击。用巴特的观点来说,已死的完全他者位于画外的盲域,它拒绝任何辩证法的转化超越,呈现了死亡失去社会文化身份定位的去符号化。而被死者凝视的那个人,正如同时戴着和平徽章和标有"生来杀戮"字样头盔的"小丑",则是被一个无法言诠的创伤场景逼显出一种绝对忧郁的状态,以至绝对无能与无言。到了故事的结尾,电影与小说中的描写有所不同的是:小说中"小丑"作为第一人称叙述者讲述他杀人经过时清晰、冷静的零度叙述,使小说的尾声与开头新兵训练营中"你们将成为死神使者"的训话相照应而形成闭合;而在电影的结尾部分,

刻意晃动、不稳的手持镜头则跟随着"小丑"等几人在烟雾弥漫的楼栋废墟间摸索前移,对他们来说,已经不可能对此时此地的情境做出明确、连贯的陈述。到了全片最后一个镜头,士兵们口中唱着美国青少年所熟知的节目《米老鼠俱乐部》的主题曲《米老鼠进行曲》(Mickey Mouse March),走向了晦暗不明的茫茫夜色(见图3.13)。

图3.13 《全金属外壳》片尾镜头

过去与现在、童稚与成熟、梦魇与现实交织混融在这个迷宫空间,也使得这个结尾与开头新兵训练营的迷宫氛围之间形成了一种饶有意味的对应关系。当最好的一种可能在"这场意义缺失的战争"①中无处可寻,从开头到结尾的叙事进程也就不同于《拯救大兵瑞恩》等多数战争片那样,以渲染同袍情谊、牺牲精神的方式赋予故事合理的结局,也区别于原作"计时器"这一标题所暗示的

① Patrick Webster, *Love and Death in Kubrick: A Critical Study of the Films from Lolita through Eyes Wide Shut*, Jefferson, NC: McFarland & Company, Inc., Publishers, 2011, p.135.

那样，使整个叙事成为一场宿命般的、纯真之人终成杀戮机器的倒计时之旅，而是让开头和结尾共同成为这一寓言-影像所蕴含的可能世界。其中，个体或是像新兵"派尔"（Pyle）①那样在训练营中陷于疯狂，甚至自杀，或是像"小丑"一般在杀人之后终于迷失在战场的无边黑夜之中。最好的一种可能的消失，是否同时表明了其他可能世界的潜存？或许可以说，在《全金属外壳》绝望表面之下的希望底色，即是寄寓于观众接下来对此进行的思考与回应。

从《洛丽塔》中时间-影像的初现、《奇爱博士》对运动-影像的戏仿和变异，到库布里克在此基础上对寓言-影像的构想和实践，终于成就了《2001：太空漫游》与当下保持距离又将过去和未来聚合于当下的"时间魔术"。在库布里克此后的作品中，这种透过寓言-影像对"未被经历之物"的共时关切，也通过"活人画"、伪纪实等跨媒介和跨类型表现手法的运用，构成了库布里克式情节结构与叙事风格之中贯穿的一条主线，同时成为后现代叙事危机之下《巴里·林登》《全金属外壳》等影片之所以值得人们一再探讨、借鉴的重要因素。借用阿兰·巴迪欧的话，"超越虚构、正在思考的文学发生于寓言的裂缝"，"它接受了故事本身，并且在留下的缝隙中安放自身"②。因此，可以说，在库布里克的改编作品中，"刺点"划过影像留下的缝隙，或许正是这些故事经过重新讲述而穿越时空边界、引发未竟思考的路径所在。

① 在影片开头的新兵营段落，由于教官哈特曼（Hartman）不喜欢电影《阿拉伯的劳伦斯》，于是他给新兵劳伦斯起了"派尔"这个绰号，这个名字来自20世纪60年代美国著名情景喜剧《傻子派尔》（*Gomer Pyle*）。
② Alain Badiou, "Qu'est-ce que la littérature pense?（Literary Thinking）," *Paragraph*, 2005, 28(2), p.36.

3.2 语言的寓言化:从能指废墟到世界-大脑

文学作品以语言为媒介的本质属性,决定了它可以使用夹叙夹议的结构、自由间接话语[①]之类的方式来讲述故事,从而时而探入人物的脑内犹如独抒胸臆,时而以叙述者的语调超然旁观,在主观与客观视角之间穿梭流连。在电影中,这种穿插于外部与脑内世界、叙述者与人物视角、第三人称与第一人称之间的叙述和议论,如何在视听媒介中得到传达呢? 这无疑构成了对电影改编者而言难以回避的一重挑战。叙事学学者西摩•查特曼认为,小说叙述的优势在于其可以直接形容人物的心理,不像电影镜头一般受物理空间的限制,被迫要在视觉和声音上有所交代[②]。库布里克却倾向于将电影的这一所谓"劣势"看作"突破经验领域"[③]、"直达观众潜意识和情感层面"[④]的机遇所在。从库布里克在场面调度、对白与配乐等方面对电影语言的调动来看,他的改编并非内/外世界、所指/能指有机结构之间的一个置换过程,而是以寓言式的"能指废墟"引出一种拒绝被象征化、系统化的力量,借以使叙事保持与他者联结、协商的敞开状态。电影语言正是以其中词与物、影像与思

[①] 自由间接话语(free indirect discourse)是用来间接引述言语或思想的文学手法,它省略了指出其来源的引导句,因而体现为一种叙述者与人物意识的融合状态,同时构成了叙述者对人物的一种模仿。参见 Brian McHale, "Speech Representation," *The Living Handbook of Narratology*, April 2014, http://www.lhn.uni-hamburg.de/article/speech-representation。

[②] Seymour Chatman, "What Novels Can Do That Films Can't (and Vice Versa)," In Gerald Mast(Eds.), *Film Theory and Criticism: Introductory Readings*, New York: Oxford University Press, 1992, pp.411-412.

[③④] Joseph Gelmis, "The Film Director as Superstar: Stanley Kubrick," In Gene D. Phillips (Eds.), *Stanley Kubrick: Interviews*, Jackson: University Press of Mississippi, 2001, p.90.

想彼此游离又彼此渗透所形成的强烈张力,在库布里克的电影中驱动着现实与虚拟、域内与域外、世界与大脑之间的拓扑翻转,使被重述的故事成为一个可参与、可流变、可创造的场域。

 电影符号学奠基人克里斯蒂安·麦茨将影像看作一种类似于语言材料的符号,同时,他又始终致力于强调影像符号的特殊性。麦茨指出,"故事影片是电影能指不为突出自己而工作的影片,泛指完全用于消除自己的足迹,直接展示一个所指、一段故事的透明性,故事实际上是由能指制造出来的,但是能指伪装成只是在事后才向我们'展示'和'传达'",因而,"一部影片越被归结为它的故事,其能指研究对其文本系统的重要性就越少"[①]。在他看来,作为能指的电影影像不同于索绪尔语言学意义上只能依赖于所指而存在的能指,而是具有可抽离于象征符号的、从象征界回溯想象界的独立意义。麦茨说:"电影的特性,并不在于它可能再现想象界,而在于它从一开始就是想象界,把它作为一个能指来构成的想象界。"[②]他将这种从影像符号到想象能指的反溯称为"退行",电影由此以一种梦的模式而存在。埃德加·莫兰认为,这正是主流剧情片以"映象"去遮蔽、阻截的下意识"暗影"[③]。或者用斯塔姆的话来说,尽管"电影连续的感知刺激阻止无意识的愿望采取完全退行的途径",然而,"电影和梦长久以来的比较,不仅指出电影异化的潜力,而且指出电影乌托邦的信念……就像超现实主义者所强调的,梦是欲望的庇护所,是二元对立可能被超越的暗示,并且是否认大脑理性

[①] [法] 克里斯蒂安·麦茨:《想象的能指——精神分析与电影》,王志敏译,中国广播电视出版社2006年版,第38页。
[②] 同上书,第60页。
[③] [法] 埃德加·莫兰:《电影或想象的人:社会人类学评论》,马胜利译,广西师范大学出版社2012年版,第41页。

的知识的来源"①。

在回答关于电影现实关联的相关问题时,库布里克曾说:"做梦比其他任何事情都更接近于看电影的体验","在这个白日梦中,你可以通过现实中不可能的途径,触及和探索种种观念和情境"②。对他而言,电影有如梦境一般的退行倾向,非但不是将语言建构的故事世界与现实拉开距离,反而恰恰为故事提供了一个再度通往现实的机遇。麦茨所说的"想象的能指",正因其从象征界的退行而呈现出一种理念失落、分崩离析、纯粹物质存在的废墟状态。然而,与此同时,能指废墟的形成却使得一种寓言式的观看方式成为可能。语言建构象征秩序的同时,也隐含着秩序的疏漏和缝隙。由此出发,寓言式的观看方式便意味着穿透能指中意义的板结,使废墟转而成为一种断裂的力量,冲开词与物之间的象征性连接,展现出两者之间连接的多重可能。

若以德勒兹的电影语言观为参照重新审视麦茨的"退行"概念会发现,后者实则仍受限于欲望与生命相冲突、影像与思想相对立的弗洛伊德模式。从着眼于"生成"(becoming)而非根源、本质的视角来看,能指废墟并不指向对某种原初之状的再现,也非基于自我指涉的拟像运作,而是更应看作对此种成功抑或失败再现造成阻碍的"生成他者"(becoming-other)。也是在这个意义上,生命即是欲望,欲望即是生命通过创造进行的扩展。随之而来的便是,在这种生命与思想、世界与大脑、域外与域内拓扑翻转的作用下,特

① [美] 罗伯特·斯塔姆:《电影理论解读》,陈儒修、郭幼龙译,北京大学出版社 2017 年版,第 201 页。
② Penelope Houston, "Kubrick Country," In Gene D. Phillips (Eds.), *Stanley Kubrick: Interviews*, Jackson: University Press of Mississippi, 2001, p.110.

属于一种"思想-影像"的寓言式言说被建构出来。库布里克从阅读到改编的过程,也就是将差异与重复视为语言本身,并在语词密林之中这一无起点也无终点的探险途中,发现和直面不为现实所指、概念隐喻所代理与取替的意义,进而以影像重新赋予其虚拟性、潜在性的面向。

关于电影语言在改编文本中达到的寓言化效果,本节集中考察的方面包括视觉维度的场面调度和听觉维度的对白与配乐。具体分析的个案包括:《闪灵》场景的游戏性,将结合晚近得到发展的游戏叙事学理论展开讨论,探析片中隔绝场所与受限视角相交织而呈露的大脑空间;《大开眼戒》对白的呓语性,以及其与小说原著中弗洛伊德精神分析式梦呓语言的差异之处;《发条橙》配乐的前景化,着重分析暴力场景中人物动作伴随配乐节奏的韵律化、舞蹈化,探讨暴力议题如何以思想-影像为路径直击观者的生命经验与思维方式。

3.2.1 《闪灵》场景的游戏性

"场面调度"(mise-en-scene)一词原为法国舞台剧创作中的用词,意为摆在适当的位置或放在场景中。当它被用于对电影导演控制画面手法的描述时,便成为从空间角度构思和讨论电影时最为常用而不可回避的概念之一。科尔克将场面调度定义为:"景框内的空间运用:演员和道具的安置、摄影机与镜头前空间的关系、摄影机的运动、彩色或黑白色调的使用、照明,以及景框本身的尺寸大小。"[①]要把《闪灵》这个以鬼屋模式为原型框架的故事搬上银

① Robert Kolker, *Film*, *Form*, *and Culture*(Fourth Editon), London and New York: Routledge, 2016, p.335.

幕,对表现空间与人物关系具有最直接作用的场面调度,自然是改编和拍摄过程中库布里克尤为重视的核心环节。

根据库布里克的构想,远望酒店在《闪灵》中所应扮演的角色,可超越于常规剧情片中情节时间主导下事件发生地的附属地位,而彰显出米歇尔·德塞都所谓"空间句法"①意义上的独立价值。库布里克曾在访谈中说:"我们想让这个酒店看起来真实可信,而不是像传统印象中恐怖片里的闹鬼酒店那样。我相信,它迷宫般的布局和巨大的房间本身就可以创造一种足够可怕的氛围。"②正是由此形成的空间叙事,以及其唤起的沉浸体验,使影片中的场所、环境以一种趋近于电子游戏空间的形态,显示出与小说中空间描写既相联系又相区别的特质和功能。在这一过程中,库布里克将空间探索而非情节发展作为首要原则而进行的场面调度,显然起到了至关重要的作用。

《闪灵》的开场镜头,是库布里克为影片加上的一个不存在于原作之中且无关剧情主线的引子。摄影机以航拍视角跟随一辆行

① "空间句法"(spatial syntax)概念最初由建筑学者比尔·希利尔(Bill Hillier)和朱利安妮·汉森(Julianne Hanson)提出,其意义是将空间视为独立的元素,同时兼顾现象学的个体经验视角和社会物理学对整体性数据的关注,进而试图以之探讨建筑、社会、日常生活之间的复杂关系。法国学者米歇尔·德塞都则将空间句法理论推进到后结构主义的语境之中。在他看来,空间实践与文学叙事有着极其相似的结构特征,"叙事结构具有空间句法的特质,每一个故事都是一种空间的实践"。一方面,他承认现代社会规训制度监视作用的存在;另一方面,他又指出,人们的语言和文化可以开辟和延伸出新的空间和叙事,同时他们的身体移动也在扰动重重边界的过程中将建筑、街道、门牌号焊接为不同意义的故事。参见 Michel de Certeau, *The Practice of Everyday Life*, Trans. Steven F. Rendall, Berkeley and Los Angeles: University of California Press, 1984, pp.126–162; Susan Stanford Friedman, "Spatial Poetics and Arundhati Roy's the God of Small Things," In James Phelan, & Peter J. Rabinowitz (Eds.), *A Companion to Narrative Theory*, MA: Blackwell, 2005, p.195;伍端:《空间句法相关理论导读》,《世界建筑》2005 年第 11 期。

② Michel Ciment, "Kubrick on *The Shining*," The Kubrick Site, accessed December 30, 2017, http://www.visual-memory.co.uk/amk/doc/interview.ts.html.

驶在荒僻公路上的汽车(见图 3.14)。在后面的场景中我们会知道,这就是主人公托伦斯一家前往远望酒店途中驾驶的汽车。与此同时,不难注意到的是,汽车并非一直处于景框之内。镜头首先俯冲向一片广阔湖面上的岛屿,随后则以叠化手法引出了从高空俯视汽车渺小踪影的画面。接着,汽车驶入隧道,镜头却直接越过山脉,驶出隧道的汽车稍后才又重新进入景框。镜头运动与人物/汽车行动轨迹之间的这种不同步性,对于即将现身的远望酒店来说,即为其奠定了一种隔离于外部世界且为某种未知力量所俯瞰、统御的基调。此时,正在驶入这一区域的杰克一家恰似我们在游戏世界中的化身:一方面,观众有如游戏者一般,从化身与其周围物象、障碍的关系而非化身内部的所思所想来感知游戏世界;另一方面,观众与化身的互通之处在于,他们同样体验着对这个另类空间的陌生感。亨利·詹金斯和塞巴斯蒂安·唐姆茨都把游戏叙事看作"环境式故事讲述"或类似概念的典型体现,"游戏空间就是

图 3.14 《闪灵》片头航拍镜头

我们身在其中又将它体验为他者的空间","这些空间讲述着它们自己的故事,更确切地说,它们激发着游戏者自行建构起这些故事"①。《闪灵》从原作鬼屋故事框架延展开来并对主流好莱坞电影形成突破的一个主要方面是,在电子游戏尚未大规模流行的年代,便在电影中凭借游戏式的视觉语言,为观众营造了自然知觉被切断时直击非人力量的体验。尽管尚未有资料证明库布里克受到过电子游戏的直接影响,但人们可以从《寂静岭》等当代知名游戏中发现大量来自《闪灵》的影响印记②。

詹明信认为,充斥于《闪灵》中的"漂浮能指",比如印第安原住民的装饰纹样、舞会上展示的20世纪20年代权贵时尚、方便食品等当代消费社会的若干标识,正表明了这个后现代"元鬼故事"中幽灵与历史真实的彻底割裂③。然而,当我们以游戏体验为参照来反观《闪灵》的场面调度就会发现:斯坦尼康跟拍镜头中骑车穿行在错综走廊中的丹尼、在各异颜色房间之间游逛的杰克,也如同游戏者的化身一般,穿梭在远望酒店这座能指废墟的重重迷障之间,在以其受限视角对空间展开各自解读的同时,也在性别、阶层、种族等层面进行身份的重构。正是在这个内部/外部、主体/客体交织而解域/再建域的交替过程中,历史以"废墟-寓言"的形式,被赋予了一种可参与的现场感。不同于杰克向疆域化过去的退却,温迪和丹尼

① Sebastian Domsch, *Storyplaying: Agency and Narrative in Video Games*, Berlin: De Gruyter, 2013, p.99.
② Bernard Perron, *Silent Hill: The Terror Engine*, Ann Arbor: The University of Michigan Press, 2012, pp.68, 74-75, 84; Richard Rouse III, "Match Made in Hell: The Inevitable Success of the Horror Genre in Video Games," In Bernard Perron (Eds.), *Horror Video Games: Essays on the Fusion of Fear and Play*, Jefferson, North Carolina, and London: McFarland & Company, Inc., Publishers, 2009, p.17.
③ Frederic Jameson, *Signatures of the Visible*, New York and London: Routledge, 2007, pp.112-134.

则是透过"闪灵"看到了过去、现在与未来之间跨越疆域的相关性，从而意识到例外状态，当即展开解域的行动，避免了历史悲剧的重演。在故事结尾，小说原著提供了一个弗洛伊德式的结局，酒店作为象征"被压抑物之回归"的异托邦空间，终于在爆炸后灰飞烟灭，秩序由此得以重建。而在电影结尾处，出现在一幅标有"1921年7月4日舞会"照片上的杰克（见图3.15），置身于远望酒店这个无可测度且布满褶皱的"大脑空间"，本身便成了其中的一个"打褶"之处。

图 3.15 《闪灵》结尾"1921 年 7 月 4 日舞会"照片上的杰克

在此，过去与未来、内在与外在保持着对峙而同一的互动状态。用库布里克的话来说，"它暗示了一种罪恶的循环"①。主体

① Rod Munday, "Interview transcript between Jun'ichi Yao and Stanley Kubrick," The Kubrick Site, accessed July 9, 2018, http://www.visual-memory.co.uk/amk/doc/0122.html.

只有不断地迂回到问题所在,认识到创伤是无法完全平复的,才能与"被压抑物之回归"保持一个批判性的距离,从而有意识地让失落的过往经验得到表达或宣泄,并毫不拖延地做出持续的反思和行动。

3.2.2 《大开眼戒》对白的呓语性

库布里克最后一部作品《大开眼戒》,改编自深受弗洛伊德影响的作家亚瑟·施尼茨勒的小说《梦的故事》。在电影中,发生于19世纪末维也纳的原作故事被重置于20世纪末的纽约再度上演。不难发现,"弗洛伊德—施尼茨勒—库布里克"的时间轨迹、"维也纳—纽约"的空间轨迹,以及"精神分析理论—小说—电影"的转化,相互缠绕而构成了《大开眼戒》之中挥之不去的重重暗影。这也使得关于改编、诠释、翻译、复述的思考不仅贯穿于库布里克的构思过程,更是深刻地渗透到该片对语言、沟通、欲望相关主题本身的呈现和探讨之中。因而,对于《大开眼戒》来说,对白并非常规意义上透明无形的表意中介,而是以其间充斥的重复、中断、恰如梦呓的形态,凸显出自身的物质存在,进而成为影片打开象征秩序、抵达"未说"之真的入口和动力。

施尼茨勒作品与弗洛伊德学说之间密切关联的存在,已成为评论界的广泛共识。弗雷德里克·J.贝哈里尔更是在论文中如此描述两者的互通之处:"(施尼茨勒的小说)不仅可以用精神分析来解释,就像我们能够对所有文学作品所做的那样,而且只能从精神分析那里获得解释。"[1]然而,曾同时生活在维也纳的两人却从

[1] Frederic J. Beharriell, "Schnitzler's Anticipation of Freud's Dream Theory," *Monatshefte*, 1953, 45(2), p.84.

未见过面。对于施尼茨勒这位只能通过阅读其作品而了解的作家,弗洛伊德曾将他对前者的印象总结为一种"诡异的熟悉感"①。"诡异"这个概念在弗洛伊德的论述中指熟悉感与陌生感相交织而造成的一种不安体验。弗洛伊德看到了他的理论框架在施尼茨勒小说中所扮演的结构化角色。用伊格尔顿的话来说,所谓"结构化","便是弗洛伊德心目中所谓'梦的工作'"②。与此同时,令弗洛伊德感到诡异的,应该正是结构化这个动态过程中创伤事件的持续在场和不可撤销。到了库布里克这里,《大开眼戒》中角色对白的呓语形态,作为片中梦境氛围得以形成的重要因素,与其说是改编者以弗洛伊德模式重读施尼茨勒小说从而再结构化的产物,不如说是对阅读过程中诡异体验的一种再现。而引起诡异感的能指循环与遁逃,恰恰映现了结构化不可完成的本质所在。

在小说《梦的故事》中,以自由间接引语形式出现的叙述话语几乎统摄全篇。因而,主人公弗里多林对自己一系列经历的感受和理解成为贯穿整个故事的一条主线。库布里克选择放弃使用旁白作为传达人物意识状态的手段,观众只能诉诸对白去试图发现和辨明人物行动背后的外在秩序与内在本能。据参与该片改编的编剧拉斐尔的回忆,库布里克反而明确要求避免机智缜密、针锋相对的对话风格③。由此,弗洛伊德所谓"搁置日间常识"④、"弱化逻

① Sigmund Freud, "Letter from Sigmund Freud to Arthur Schnitzler, 14 May 1922," In Ernst L. Freud(Eds.), *Letters of Sigmund Freud 1873-1939*, Trans. Tania Stern & James Stern, London: Hogarth Press, 1961, p.339.
② [英]特里·伊格尔顿:《文学事件》,阴志科译,河南大学出版社2015年版,第246页。
③ Jack Vitek, "Another Squint at 'Eyes Wide Shut': A Postmodern Reading," *Modern Austrian Literature*, 2001, 34(1-2), p.115.
④ Sigmund Freud, "The Interpretation of Dreams," In James Strachey(Eds and Trans.), *The Standard Edition of the Complete Psychological Works of Sigmund Freud*, Vols 4. and 5, London: Hogarth Press and the Institute of Psychoanalysis, 1953, p.54.

辑运作"①的梦呓式表达,在贯穿于《大开眼戒》全片对白的机械重复、无意义套话等形式之中,似乎得到了某种回应。影片的故事主干可以看作男主人公比尔的梦境之旅。对他而言,用齐泽克的话来讲,当比尔的妻子——女主人公爱丽丝描述了她对陌生人的性幻想之后,做梦就成了比尔试图赶上爱丽丝的幻想从而逃避现实的途径②。也是在这个层面,库布里克式的呓语与弗洛伊德对梦呓的界定发生了分歧。在后者看来,个体内在的本能冲动受到外界现实所压抑而转化、伪装为象征性的梦呓。但在《大开眼戒》中,梦中对话非但不是通往弗洛伊德所说的"替代性满足"的路径,反而在对话双方对对方问题、礼节用语大量的机械重复过程中,沦为能指堆叠的废墟。比尔发现,从向他吐露爱意的病人女儿到引诱他的妓女多米诺,再到秘密性派对上替他受罚的无名女子,她们用语言对他许诺的爱欲满足,都随着某种不可控力量作用下他与对方的失联而遭遇挫败,无疾而终,从而使他的性冒险成为20世纪末后性解放语境中的例外事件,即停留于悬而未决状态的纯粹能指。当比尔潜入神秘权贵聚集其中的性派对,被问到进门口令时,他的"回答错误"成为情节的高潮点。这不仅表明了比尔的不受欢迎,同时使他陷入了几近面临死亡威胁的境地。事实上,他与参与派对的那些沦为商品的裸体妓女并无二致,同样处于现实幻象所遮蔽的被使用、被宰制的险境之中。至此,《大开眼戒》中的梦呓已充分显露出其对于精神分析本能原点语言观的偏离。

① Sigmund Freud, "The Interpretation of Dreams," In James Strachey (Eds and Trans.), *The Standard Edition of the Complete Psychological Works of Sigmund Freud*, Vols. 4 and 5, London: Hogarth Press and the Institute of Psychoanalysis, 1953, p.57.
② 参见纪录片《变态者电影指南》(*The Pervert Guide to Cinema*, 2006),导演索菲亚·菲尼斯(Sophie Fiennes)。

作为打通内在与外在、过去与未来的前意指符号,梦呓在动摇了影像层面观众虚/实预设的同时,更使对白成为引入社会批判维度、呈现世界-大脑同一状态的关键因素。因此,库布里克对梦呓式对白的刻意强调,正是通过能指的废墟化,使之从语言内部象征秩序的藩篱挣脱,同时容纳了面对变化的开放性和持续保有批判性与创造性的活力。当台词与前语言(pre-linguistic)的影像符号完全融合时,它被赋予了某种潜在的能量,进而不断释放出穿透现实中意识形态幻象结构的冲击力。

3.2.3 《发条橙》配乐的前景化

在关于如何评价《2001:太空漫游》的争议声中,对片中配乐方式的质疑,尤其是对《蓝色多瑙河》与太空探索主题之间不相关性的疑惑和批评所引起的讨论延续至今,这也是库布里克此前作品未曾引发的现象。飞船在天体之间的漂浮、盘旋,伴随着与圆舞曲节奏相同步的慢速镜头,形成了一种"太空之舞"的奇观场面,这也正是电影语言以其多轨性在克拉克原著之外造成的表达效果。这种由配乐的前景化所促成的奇观展现,在使得小说常规叙述"发生中断"①的同时,其本身也成为新的寓言叙事建构过程中关键的推动因素。可以说,《2001:太空漫游》所奠定的这一手法,在之后库布里克的作品中都不同程度地被再度使用,尤其在随后

① 布鲁克斯·兰登和斯科特·布卡特曼分别在各自的论文中阐述了对于科幻电影中"奇观"(spectacle)作用的共同看法。他们认为,对于科幻电影来说,特效造成的奇观对影片起到了支柱性的作用,叙述因其而发生停滞,进而让观众进入感受和沉思的状态。这也促成了科幻电影与科幻小说之间的主要差异之处。参见 Brooks Landon, "Diegetic or Digital? The Convergence of Science Fiction Literature and Science-Fiction Film in Hypermedia," In Annette Kuhn(Eds.), *Alien Zone II*, London: Verso, 1999, pp.31-49; Scott Bukatman, "The Artificial Infinite: On Special Effects and the Sublime," In Annette Kuhn(Eds.), *Alien Zone II*, London: Verso, 1999, pp.249-275。

拍摄的《发条橙》中，更是对其中暴力场景作为思想-影像的呈现方式及其效果起到了重要的作用。

与《2001：太空漫游》原著小说不同的是，伯吉斯的《发条橙》原本就充满了音乐相关的风格和内容元素。亚历克斯及其同伙使用的"反语言"——书中生造俚语"纳查奇语"的特色之一，即是其中不断出现的复沓、象声词、押韵词和连词省略等，这就为小说从亚历克斯视角对其行为和经历的描述注入了一种显著的音乐性。同时，亚历克斯被治疗前后听到贝多芬的《第九交响曲》时感受和反应的变化，也构成了贯穿全书的一条主线。此外，亨德尔、莫扎特及近未来背景下伯吉斯虚构的一系列音乐家，也在亚历克斯的叙述中不时被提及。从电影中对白和旁白与小说的重合度来看，词句的韵律感、音乐性，或者说正是单纯能指的物质性，显然成为库布里克选择使用某段台词的重要标准。同样值得注意的是，在配乐节奏的引领之下，电影中被赋予音乐性的不限于台词，还包括演员的肢体动作、镜头运动和剪辑等方面。这种配乐居于前景、画面随之律动的状态，在《发条橙》中得到最着重体现的部分，便是其中表现暴力行为的一系列场景。

如果把亚历克斯被捕后接受治疗的情节作为一个影片高潮部分的节点，可以发现，在此之前，画面集中呈现的是主人公亚历克斯的施暴行为。正如德勒兹对运动-影像的描述，镜头聚焦于主角的动作，时间的压缩、空间的连接看似都是围绕亚历克斯的积极行动而展开。然而，配乐的前景化却让这种积极动力变得可疑。当亚历克斯和他的小帮派在一处河岸上闲逛，根据第一人称旁白的叙述，一阵音乐声忽然响起并传入亚历克斯耳中。画面中的他当即扬起手中的棍子，打向身边的同伴。这时，配乐

音轨中罗西尼的《贼鹊》(The Thieving Magpie)序曲开始响起。在这个以慢镜头呈现的场景中，亚历克斯和同伴的动作与音乐的节奏达成了统一。到了接下来的一个桥段，即他们入室袭击亚历山大夫妇的过程，面对已被控制、失去还手之力的屋主，亚历克斯突然哼唱起了因同名歌舞片而闻名的歌曲《雨中曲》，并且循着它的轻快节奏，做出形似《雨中曲》主角的舞蹈动作，同时反复殴打他面前的两位受害者。这个设计实则并不来自原著，而是缘于演员马尔科姆·麦克道威尔的即兴发挥。可以看出，常规运动-影像中调动人物动作、行动的因果链条，或者说那个超验存在的终极所指，在这里则被替换成无关剧情、以配乐形式出现的能指碎片。换言之，运动-影像进入了一种人工造作的极致状态。

与此恰成对应的是接受治疗后的亚历克斯与音乐之间不同以往的关系形态（见图 3.16）。治疗过程中不得动弹的亚历克斯，无力对眼前的残酷画面和作为背景音乐的《第九交响曲》给出行动上的回应，影片自此以时间-影像的视听情境取代了之前的感知-运动情境。然而，令亚历克斯愈加敏感乃至无法忍受的，却并非德勒兹所谓"绵延时间的纯然状态"[1]，而是被征用为"意识形态容器"的音乐施加于时间的能指架构[2]。这时的《第九交响曲》成了另一种群体性、社会性暴力的前景元素。当再次听到《第九交响曲》而无从逃逸的亚历克斯选择跳楼自杀时，这里出现的乐曲是经

[1] Gilles Deleuze, *Cinema II: The Time-Image*, Trans. Hugh Tomlinson & Robert Galeta, London and New York: Bloomsbury Academic, 2013, p.17.
[2] Josh Jones, "Slavoj Žižek Examines the Perverse Ideology of Beethoven's *Ode to Joy*," *Open Culture*, November 26th, 2013, http://www.openculture.com/2013/11/slavoj-zizek-examines-the-perverse-ideology-of-beethovens-ode-to-joy.html.

叙事结构的寓言化 | 133

图 3.16 亚历克斯接受治疗前后听到音乐的不同反应：
从无因起舞到无法忍受

过穆格(Moog)合成器重新演绎的电子乐版《第九交响曲》,既非交响乐原版,也非原著小说中未来作曲家的虚构作品。音乐与接受了路德维克(Ludivico)疗法的亚历克斯一样,成为技术的实验品和造物。事实上,在德勒兹看来,并不存在运动-影像与时间-影像的绝对断裂。它们仿若同一内在性平面的双面,运动-影像的悬宕迫使时间-影像出现,而时间-影像对"纯粹过去"的揭示,却又暗示了"回溯—行动"的可能性,"一方面,纯粹过去必定是过往的一切;另一方面,它也必须随着新的当下的发生而改变"[①]。前景化的配乐,作为语言和剧情的过剩,反倒成了叙述运作的基础和条件,引出了运动-影像与时间-影像、世界与大脑、事物与思想在此拓扑同一的自动机制。对于《发条橙》而言,自动机制所展现的不是暴力场景中的思考无能,而是暴力场景本身成为一种思想-影像的可能。这种思想-影像的寓言性,来自生命(不可思考者)与思想在其中的同一,正因其彻底对立于指向既成观念的影像陈套,它才能够不断激活人们对现实中诸种暴力的敏锐感知、警醒和不懈的追问。

3.3 人物的寓言化:从碎片形象到无器官身体

人物往往作为某一抽象意念的拟人格出现在寓言中,服务于表面意义之外另一重寓意的引出。因而,寓言的最普遍特征之一,便是人物的扁平化及其有待外部语境加以阐释的不完整性。寓言人物由此形成的个性模糊、缺乏动机等一系列形象与行为方面的

[①] James Williams, *Gilles Deleuze's Difference and Repetition: A Critical Introduction and Guide*, Edinburgh: Edinburgh University Press, 2013, p.103.

特质,在库布里克的改编影片中得到了不同程度的体现和强调,并且成为库布里克式叙事风格中发挥作用的重要一环。

詹姆斯·纳雷摩尔称库布里克为"电影界最后的现代主义者"①。在从人物角度对库布里克的改编进行的讨论中,也有为数众多的研究者将其中人物的碎片化、疏离化看作库布里克现代主义创作观的投射。克林·加巴德和莎伊拉贾·沙玛认为,库布里克继承了乔伊斯、贝克特等高度现代主义代表人物所奠定的传统②。因而,从高度自我指涉而非隐形于人物动机之下的配乐设计,到演员非自然主义的风格化表演,正是作为指向电影音画形式本身的技法运用,使亚历克斯等小说主人公凸显出与乔伊斯等作家笔下"艺术家英雄"之间的相通之处。贝佐塔则是借波德莱尔的"漫游者"(flaneur)概念来阐释库布里克影片主人公的疏离状态③。小说所建构的故事世界在此正如波德莱尔所谓"都会人群"的活动图景,主人公则宛如人群中面貌模糊、无声无息的个体碎片,迷失其中的同时,却也洞见到以因果逻辑无法全盘把握的世界真相。因而作为一种现代主义表达方式的改编,也成为库布里克反抗"古典好莱坞"人物模式和功能的主要策略。

对于鲍德里亚、詹明信等后现代解构理论家来说,库布里克的《巴里·林登》《闪灵》等作品,正可作为其"超真实拟像""精神分裂说"等论断的佐证。尤其是在关于《巴里·林登》这部历史题材

① James Naremore, *On Kubrick*, London: British Film Institute, 2007, p.1.
② Krin Gabbard, & Shailja Sharma, "Stanley Kubrick and the Art Cinema," In Stuart Y. McDougal, & Horton Andrew(Eds.), *Stanley Kubrick's A Clockwork Orange*, Cambridge: Cambridge University Press, 2003, p.85.
③ Elisa Pezzotta, *Stanley Kubrick: Adapting the Sublime*, Jackson: University Press of Mississippi, 2013, pp.119-120, 128.

影片及其"活人画"美学的讨论中,鲍德里亚和詹明信都将其视为库布里克借萨克雷原著进行的后现代拼贴。在前者看来,历史仅仅作为一个可操作方案在电影中被实现,正与20世纪70年代出现的一批怀旧影片相类似,片中人与屏幕前的观看主体同样沉浸于拟像的包围之下①;后者则视《巴里·林登》为"历史小说在当代的再现典范",在"活人画"的风格拼贴之中,历史深度随之消失,与此同时,主体也由各种片面的跳跃结构所拼凑出来,如同精神分裂症患者的经验一般,没有前后之分的逻辑顺序②。他们的观点深刻影响了当代诸多研究者对库布里克式人物作为后现代拟像化、去深度个体的界定和解读,例如杰克·维提克和安东尼·玛克里斯分别对《大开眼戒》和《发条橙》中"拟像观看者"的分析③等。

上述两种看法貌似互不相容,却共同有意无意地揭示了人物在库布里克改编影片中的寓言化倾向。用伊格尔顿在《美学意识形态》中的论述来说,"寓言的能指令人痛苦地见证了我们的堕落困境,在那里,我们不再自然而然地占有对象,而是被迫跌跌撞撞地劳而无功地从一个符号转到另一个符号","对于巴洛克戏剧而言,唯一好的身体是死亡的身体:死亡是意义与物质的最终分裂,使生命从身体里渐渐流出,只留给它一个寓言性的能指"④。意义

① Jean Baudrillard, *Simulacra and Simulation*, Trans. Sheila Faria Glaser, Ann Arbor: University of Michigan Press, 1994, pp.45-46.
② Fredric Jameson, *Signatures of the Visible*, New York and London: Routledge, 2007, p.124.
③ 参见 Jack Vitek, "Another Squint at 'Eyes Wide Shut': A Postmodern Reading," *Modern Austrian Literature*, 2001, 34(1-2), p.115; Anthony Macris, "The Immobilised Body: Stanley Kubrick's *A Clockwork Orange*," Screening the Past, September 2013, http://www.screeningthepast.com/2013/10/the-immobilised-body-stanley-kubrick's-a-clockwork-orange/.
④ [英]特里·伊格尔顿:《美学意识形态》,王杰、付德根、麦永雄译,中央编译出版社2015年版,Kindle 电子书。

与符号、精神与身体、灵与肉之间不可弥合的分裂,在寓言人物这里得到了充分的彰显。前述两种观点之间的差异在于:在将库布里克看作现代主义传承者的人们看来,这种灵肉分离的物化状态在库布里克作品中是以一种中心化自我体验的形式呈现出来的,而这也来自作为改编作者的库布里克对自身阅读体验的创造性传达;与之相对的是,鲍德里亚、詹明信及其后继者则从库布里克活跃其间的 20 世纪后半叶的社会语境出发,认为经库布里克改编而生的寓言化人物正代表着"中心自我"的消失,所谓灵与肉的存在、统一抑或分裂,已完全为拟像的拼凑、重组所取代。透过这场尚在进行中的论争,人们看到的可以是库布里克寓言人物的矛盾性,也可以是其介于主客体之间不确定空间中的徘徊状态。原著人物在电影中被刻意强调的这种悖谬境地和无力状态,反而为人物注入了对世界展开寓言式阅读、感知并接近真相的敏感度与洞察力。这也恰是上述观点受制于各自的本质论立场所忽视的盲点所在。由此看来,要对库布里克改编艺术的人物层面作出更具针对性的解读,就有必要在反思前人论述的基础上对具体个案进行细致深入、突破窠臼的分析。

从这一视角出发,本节将以《洛丽塔》《2001:太空漫游》和《巴里·林登》等片中的人物为例展开探讨,以德勒兹"无器官身体"的概念作为参照,尝试对"身体寓言"所开启的创造性场域及其与后现代语境的别样对话进行一番勾勒。

3.3.1 摄影机的幽灵之眼

斯塔姆和哈琴都曾指出,如果以小说为参照,摄影机在多数影片中充当的都是类似于一个"移动第三人称叙述者"的角色,其功

能是再现"不同时刻各类人物的视角"①。然而,在电影史上,也有一系列偏离于这一模式的作品陆续出现在观众的视野中,包括诸多小说改编的影片。例如,将摄影机固定于主人公胸前、主观镜头贯穿全片的《湖上艳尸》,即改编自以第一人称为叙述视角的《湖底女人》;又如,改编自小说《竹林中》的黑泽明的经典作品《罗生门》,证人的脸部特写与探入其证词中故事世界的主观镜头相穿插,构成了影片不可靠叙事的套层结构。原著中叙述视角和人称的重合与变幻,一方面,给电影改编带来了不同程度的挑战;另一方面,触发和揭示出摄影机之眼游移于主客体内/外、心/物之间从而产生的表达张力。在库布里克的改编影片中,摄影机之眼常常扮演的角色,正是这样一个撕开并徘徊于心/物、灵/肉之间裂缝的幽灵,而非缝合裂缝、阻止流变的凝视机制。

关于库布里克的《洛丽塔》是否未能再现原著中第一人称叙事效果的争论,往往直接影响到人们对于该片改编是否失败的评价。雷蒙·德纳特和布兰登·弗兰奇都认为,片中大量中景镜头的使用、不可靠叙述者亨伯特主观视角下倾斜和失真效果的缺位,暴露了库布里克在把握原著风格上的偏差②。如果我们不把忠于原著看作评价改编的预设标准,或许可以说,改编《洛丽塔》过程中在视觉呈现、应对审查上的难度所在,反过来为库布里克带来了一个初步探索非人称影像及其身体演绎的机遇。以亨伯特初见洛丽塔的

① Robert Stam, "The dialogics of adaptation," In James Naremore(Eds.), *Film Adaptation*, 2000, p.72; Linda Hutcheon, & Siobhan O'Flynn, *A Theory of Adaptation* (Second Editon), Abingdon and New York: Routledge, 2013, p.54.
② Raymond Durgnat, "Loita," *Films and Filming*, November 1962, p.35;Brandon French, "The Cellluloid Lolita: A Not-So-Crazy Quilt," In Gerald Peary & Roger Shatzkin(Eds.), *The Modern American Novel and the Movies*, New York: Frederick Ungar Publishing Co., Inc., 1978, p.233.

场景为例,观众首先看到的是正向画外凝视的亨伯特,接下来的画面中出现的便是正斜卧在草坪上回看镜头的洛丽塔(见图3.17)。乍一看,这个镜头似乎明确表现了亨伯特的主观视角,如原著中所说,"我的目光掠过跪着的孩子那个充满阳光的瞬间"①。然而,随着洛丽塔的目光毫不迟疑,甚至略带侵略性地投向镜头,看与被看的人物关系即发生了一种微妙的转变。摄影机开始作为与亨伯特的视线相缠绕的幽灵而现身,召唤出中断"窥淫距离"的非人称场域。从凝视功能的有机结构脱落的眼睛,在此为身体赋予了一种直接而强烈的现场感。

图3.17　亨伯特初见洛丽塔:凝视与反凝视

周蕾提出,我们习惯将拟人化现实主义的身份政治投注于影像之上,而要"把我们从字面上、身体上的认同的束缚中解放出来",就有必要"接受电影对人类本身的中断打岔的激进含意,即它施魔法把人类变成幽灵物件"②。在库布里克的改编影片中,不

① [美]弗拉基米尔·纳博科夫:《洛丽塔》,主万译,上海译文出版社2005年版,Kindle电子书。
② Rey Chow,"A Phantom Discipline," *Publications of the Modern Language Association of America*,2001,116(5),pp.1392-1393.

断打乱表象人称(apparent persons)①的摄影机之眼,其本身便显现了一种既不归附于人类主体性特权,也不属于拟人化范畴的幽灵视角。由此映现的人类形象,也不再以体制化、有机化的状态出现在叙事中,而是以肉身本体的存在方式,进入寓言化的情境之中。正如《闪灵》中镜头始终与之若即若离的托伦斯一家,他们与自己身处其中的这座停业酒店同样被还原为前意指、前有机抑或后启示录的无器官身体,从习以为常的拟像世界被放逐到幽灵之眼审视下的自然世界。因而《闪灵》去人称化、前个体化的身体呈现,也可看作库布里克多年后对《奇爱博士》核爆尾声的一次回应。或许正像导演、编剧保罗·梅尔斯贝格的评语所说,"《闪灵》可能是属于'后核子'时代的第一部影片"②。我们也可以说,小说《闪灵》中的在弗洛伊德框架之下作为童年与过往创伤贮藏之地的远望酒店,在电影中则幻化重现为人类当下与未来危机同在其中、绵延不绝的"前人类"之境。

3.3.2 舞蹈单子的褶皱生成

如果从好莱坞运动-影像的叙事观来看,《2001:太空漫游》与

① 德勒兹在《批评与临床》中提出,"文学仅奠立于在表象人称下所发掘的无人称威力,其绝非某种普遍性,而是最高程度的特异性"。他在这里意在强调的是,无论是第一人称、第二人称或第三人称的使用,还是以"我"或"他"为视角的作者声音,实则同样停留于人学中心的主体视点。正是在这个意义上,德勒兹进一步阐述了他对于"无人称"或者说"第四人称"叙述的设想,这也可以看作摄影机之眼对他而言的潜力之所在,"文学仅起始于当一种第三(四)人称诞生于我们之时,其使我们摆脱说我的权力……一切文学人物的个体性特征将他们提升到一种视阈,将他们带往一种如同对他们太强大的流变的不定性中"。参见 Gilles Deleuze, *Essays Critical and Clinical*, Trans. Daniel W. Smith, & Michael A. Greco, London and New York: Verso, 1998, p.3.
② Paul Mayersberg, "THE SHINING — Review by Paul Mayersberg [Sight & Sound]," *Scraps from the loft*, accessed December 30, 2017, https://scrapsfromtheloft.com/2016/09/23/shining-review-sight-sound/ (first published in *Sight & Sound*, Winter 1980-1981, pp.54-57).

其原著小说之中，显然都充斥了一系列打断人物感知-运动机制的停滞部分。然而，两者的暂停方式却又明显不同。在克拉克的小说中，作者不时插入对人物所见现象及其反应和行为的解释段落，从而造成了所谓的叙事停滞；而在库布里克的电影中，这种来自叙述者的客观解释被替换成去中介化、纯粹视听的舞蹈场面。借助配乐、构图、运镜等方面的协同作用，舞蹈隐喻在《2001：太空漫游》中频繁出现。例如，伴随着《蓝色多瑙河》慢速旋转的空间站，组成它的两部分结构俨然化身为一对华尔兹舞者（见图3.18）；又如，转动的离心机中宇航员在失重状态下来回漂移，与之相应和的也是一首芭蕾舞曲，即哈恰图良的舞剧《加雅涅》中《柔板》一曲。

图3.18　空间站的太空华尔兹

同样值得注意的是，在所谓"中断叙述"的解释段落中，克拉克使用的叙述声音是一种稳定、中立的第三人称全知叙述。它所起到的主要作用是，不断将身体拉回到可理解的状态，将人物反复重构为人类-宇宙之间心/物有机统一的中介物。对照看来，电影中的舞蹈却是一再将观众引入一个身体机械旋转、人/机循环同

一、地景/心景难辨的无人称情境中。从这个角度来看,《2001：太空漫游》中以无聊、麻木、缺失人性之情态出现的人物,正可看作无器官身体之"单子性"的典型体现。德勒兹对此做过一个比喻："蜘蛛蛰伏蛛网中心,无眼无耳也不寝不食,唯一的器官来自脚下之振动。它完全听任振动行事：天生的绝佳无器官身体!"① 一如莱布尼茨理论中无门无窗却包含着自身全部可能性的单子,世界被弯曲折叠为映现于其中主体视点的内心风景。心灵和身体都成为这一褶皱运动的自动装置,德勒兹将其描述为"跳舞的单子","这就是莱布尼茨的单子式自我,这些自动装置中的每一个都以它的深处牵拉着全世界,并把与外部的关系或与他人的关系视作自身弹力的伸展和事先规定好的自主性的展开"②,"必须设想跳舞的单子,但这是巴洛克舞蹈,其舞者是机器人"③。所谓无器官身体,不是某种树状法则的演进产物,而是主体与世界在褶皱运动中不断置换所形成的旋舞本身。

因此,可以说,《2001：太空漫游》中的舞蹈隐喻,同时构成了对观众面对、解读宇宙时心中旋舞的元隐喻。在《发条橙》中,原著以第一人称视角所描述的施暴行为,也被展现为去人称化的、由舞蹈单子所演绎的暴力奇观。完全由音乐引领、无法以因果逻辑来预测和解释的芭蕾式动作,使得舞者亚历克斯作为非意志、无意识与非组织的自动机制而现身。"自动机制并不形构一个整体,而较是一种界限、一种薄膜,其致使域外与域内接触,促使其中之一

① [法] 吉勒·德勒兹:《德勒兹论傅柯》,杨凯麟译,麦田出版 2000 年版,第 27 页。
② [法] 吉尔·德勒兹:《福柯·褶子》,于奇智、杨洁译,湖南文艺出版社 2001 年版,第 254 页。
③ Gilles Deleuze, *The Fold: Leibniz and the Baroque*, Trans. Tom Conley, Minneapolis: University of Minnesota Press, 1993, p.78.

彰显于另一,使它们对峙或面对。"①"暴力芭蕾"由此成为一个无法被化约入任何疆域体系的纯事件(pure event),从而以身体寓言的形式唤起观众关于暴力的真实感觉,以之打破后现代时期屏蔽现实的仿真图像,让人们发现和穿透滋生暴力、挪用暴力的无形秩序和幻象。

3.3.3 多重人格的角色扮演狂

"库布里克如此特别,是因为他就像一条变色龙,他总是冒着不同的风险,进行着不同时段、不同类型、不同故事的创作。"斯皮尔伯格曾这样表述他心目中库布里克的特别之处②。如果说存在某种库布里克式人物的话,那么对于改编者库布里克来说,他们也恰似变色龙一般,作为被他放置于不同文本各异世界中的多重人格者,进行着停不下来的角色扮演。事实上,以"角色扮演狂"之状出现的人物,自《洛丽塔》中的奎尔蒂以来,便逐渐成为库布里克在改编中着力塑造、凸显的一类形象,尤其在《巴里·林登》的主人公巴里身上得到了最为显著和深入的体现。抽象理念与其人格化肉身之间寓言式关联的"人工造作性",反而为库布里克开启了进一步拆解拟人化现实主义进而呈露无器官身体的可能空间。这也部分解释了为何他的影片中的再现,并不常常适用于传统身份政治的批评视角。

《洛丽塔》中的奎尔蒂是出现在库布里克改编影片中的首个角

① Gilles Deleuze, *Cinema II: The Time-Image*, Trans. Hugh Tomlinson & Robert Galeta, London and New York: Bloomsbury, 2013, p.212.
② Mike Springer, "Steven Spielberg on the Genius of Stanley Kubrick," Open Culture, April 25, 2012, http://www.openculture.com/2012/04/steven_spielberg_on_the_genius_of_stanley_kubrick.html.

色扮演狂。与原著小说不同的是,电影中的奎尔蒂不再是亨伯特第一人称叙述中相对次要、模糊的背景角色,而是以其不断变幻身份的"神秘现身"①贯穿全片。安娜·皮林斯卡将库布里克版本的奎尔蒂描述为"基于他所演绎的所有人格,一个多重人格性欲狂的轮廓被勾勒出来,他的乐趣来自自己的不祥现身对亨伯特反复造成的困扰"②。而在《发条橙》中亚历克斯那里,这种停不下来的"成为他者",则是以一系列表演隐喻的形态被直接置于前景。从开头部分摄影机在观众席与舞台视角之间穿插呈现的剧院斗殴(见图3.19),到库布里克对小说结局的改动:亚历克斯和一名女子在一群身着礼服、围观、鼓掌的上流观众面前赤裸身体、肆意嬉戏。除此之外,亚历克斯还在画外音中不时用"故事描述者""您的忠实叙述者"之类的称呼来指称画面中的自己。由此,亚历克斯在小说中的叙述者身份在分裂为观者和表演者的过程中,发生了一种自我疏离和流变。到《巴里·林登》的主人公巴里,其所扮演的角色之多样多变,更是达到库布里克全部作品中的一个顶点。他的身份遍历爱尔兰农家男孩雷德蒙·巴里、决斗者、英军逃兵、普鲁士间谍、赌徒、通奸者、林登夫人的丈夫巴里·林登、英国贵族、父亲,再到最终定格镜头中潦倒、残疾、将被驱逐的巴里。大量的中远景镜头,以及瑞安·奥尼尔缺乏表情变化、非戏剧化的表演

① 在《洛丽塔》筹备期间,库布里克在写给演员皮特·乌斯蒂诺夫的信中说:"奎尔蒂将会以一种神秘的方式现身,我们会把他被杀的场景作为影片开场,这可以帮助我们实现两重效果:其一,故事会终结于一个令人心碎的场面;其二,当我们看到奎尔蒂被杀却不知道其原因时,便可以获得一种类似于观看《马耳他之鹰》时的感受,一种要问'怎么回事'的悬念。"参见 Stanley Kubrick, letter to Peter Ustinov, May 20, 1960, SK/10/8/4, Stanley Kubrick Archive。

② Anna Pilińska, *Lolita between Adaptation and Interpretation: From Nabokov's Novel and Screenplay to Kubrick's Film*, Newcastle: Cambridge Scholars Publishing, 2015, p.90.

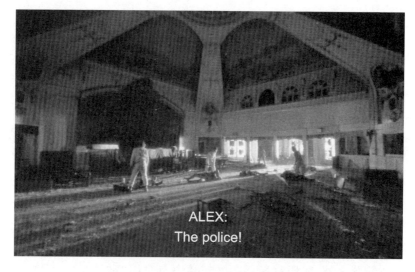

图 3.19 《发条橙》影片开头的剧院斗殴

风格,使得观众无从揣度巴里的主观意图和内心世界,其所感知到的更接近于一个"不断重写身份又无法完全抹除此前身份"的、去主体化的纯粹"复写本"(palimpsest)①。

在《反俄狄浦斯:资本主义与精神分裂症》一书中,德勒兹和瓜塔里提出,传统上被视为病态的多重人格,非但不是灵/肉、身/心的失真断裂,反倒正是通过那种稳固的结构性人格主体的碎片化,揭示出无器官身体潜在却不可磨灭的真实存在。如果把奎尔蒂、亚历克斯和巴里视为无器官身体或者说打断统一主体幻觉的无人称事件,那么分别来说的话:奎尔蒂对弗洛伊德理论中亨伯特之"另我"(alter-ego)的夸张外化,所打断的是精神分析角度下将欲望层级化、病态化的主体观;亚历克斯所不断动摇的,则是建

① Maria Pramaggiore, *Making Time in Stanley Kubrick's Barry Lyndon: Art, History, and Empire*, New York: Bloomsbury Academic, 2014, p.102.

立在个体自由与道德责任均衡关系之上的自由人文主义人性观;而就巴里"除了模仿者什么都不是"的自画像而言,其层叠(palimpsestic)身份的形成,恰恰构成了一个突破去事件化身份政治的身体事件。在玛利亚·普拉马焦雷看来,巴里的生命轨迹"是对爱尔兰后殖民、种族和男性气质层面多重'忧郁'的具象化"①。而巴里等一众人物面具背后追溯不尽的鬼影幢幢,同时也向观众昭示了重遇"我"之他性、重建伦理维度、促成变革以超越忧郁的可能。

长期以来,在人们用来评价库布里克的言辞中,"人类厌恶者""厌女者"一类词语颇为常见。在持此意见者当中,包括斯蒂芬·金这样的库布里克曾改编其作品的创作者。但与此同时,无论是在知识界、艺术界还是在大众文化乃至日常习语中,库布里克式人物又往往随着时间的推移而愈加频繁地被引述、比拟,被用以洞察迷思、启发新见,这无疑是其寓言价值的彰显。这些化身为幽灵魅影、舞蹈单子、角色扮演狂的人物,在击碎稳固有机主体形象的同时,也积聚起新的能量,支持和推动着游牧主体在无器官身体这一场所的生成、逃逸和创造。正如伊格尔顿所指出的,寓言正因其对事件性、可参与、不可穷尽之修辞领域的重新开放,而可能让个体与其生存的现实秩序变得更具互动性。个体在此流变为动物,流变为不可感知,保有不吝于改变的生命活力,并从中不断实践着亲近他者、回应他者的行动伦理。

① Maria Pramaggiore, *Making Time in Stanley Kubrick's Barry Lyndon: Art, History, and Empire*, New York: Bloomsbury Academic, 2014, p.136.

4

意象呈现的寓言化

在库布里克改编自不同作家作品的影片中，我们会发现若干循环往复、倏然重现的意象，它们在点出库布里克作者签名的同时，也对原著的象征脉络发生干扰，从而增加了影片的解读难度。这也是时下仍有众多影迷、学者执着于解释其中无关剧情的种种意象究竟意欲何为的缘由所在。意象在库布里克作品中的成谜状态，也是影片之所以显出寓言化倾向的关键因素之一。

韦勒克在《文学理论》中阐明，"意象"一词"表示有关过去的感受上、知觉上的经验在心中的重现或回忆，而这种重现和回忆未必一定是视觉上的"[1]。意象不同于经由艺术家模仿现实事物或动作而体现在作品中的可见形象，而是更接近于一种经验世界与抽象观念交织其中、介入可见与不可见之间的动态运作。也正是由于殊相与共相、自然与思想在意象呈现过程中此消彼长所产生的这种张力，对意象的不同理解和运用，成为寓言与象征在此区别开来的一个关节点。

[1] ［美］雷·韦勒克、［美］奥·沃伦：《文学理论》，刘象愚、邢培明、陈圣生等译，生活·读书·新知三联书店1984年版，第201页。

在歌德、柯勒律治等浪漫主义传统代表人物看来,寓言相较于象征而言的一大劣势,便在于前者之中意象与观念和实体之间非有机、非必然的人造关联。歌德将两者间的区别界定为,"从共相寻找殊相"与"在殊相中见共相"之间的差异①。对他而言,寓言和象征分别作为劣等比喻和完美比喻的等级之分,由此被确定下来。柯勒律治也在他的著作中将寓言看作象征的对立面,进而提出"寓言的意象和观念的分离,导致其意义显现为机械的、幻象的、非物质的、空洞的和虚无的东西,它们应该被打发掉"②。德曼曾将上述观点概括为,"在指意过程中,寓言往往呈现出一种枯燥的理性和说教,它自己并不构成该意义的一部分,而象征却被认为是建立在感官意象与该意象所暗示的超感觉之整体性的密切统一的基础上"③。德曼认为,支撑这种观点的二元论预设本身便是可疑和不可靠的。象征意象所谓"对某种更为原初的统一性的反映"④,与寓言意象"对先在符号的重复"⑤并不存在根本上的分别,实则同样依赖于语言的修辞性。两者之所以显示出不同的形式特征,原因在于:后者将修辞领域的动态性、含混性和未完成性摆上了台面。正如有学者借拉康的术语所指出的,"寓言可以说是符号秩序被摧毁或尚未建立起来时幻想之物的自由浮现"⑥。

① 引自 Brenda Machosky, *Structures of Appearing: Allegory and the Work of Literature*, New York: Fordham University Press, 2013, p.178。
② 转引自罗良清:《保罗·德曼:阅读的寓言理论》,《马克思主义美学研究》2006 年第 9 期,第 244 页。
③ Paul de Man, *Blindness and Insight: Essays in the Rhetoric of Contemporary Criticism*, London: Methuen & Co. Ltd, 1983, pp.191-193.
④ Ibid., p.192.
⑤ Ibid., p.207.
⑥ 张旭东:《批评的踪迹:文化理论与文化批评(1985—2002)》,生活·读书·新知三联书店 2003 年版,第 66 页。

这样看来，也就不难解释如下问题：本雅明因何将寓言性视为从巴洛克悲悼剧到电影蒙太奇等特定形式的潜在优势，以及他何以在此基础上提出了"辩证意象"的概念？在他看来，电影蒙太奇与不断引入紧急状态的巴洛克悲悼剧之间的共同点在于：它们同样能够将事物连续性的模式打破，引用并拼贴出每一个具有张力的视觉片段，最终构成对事物的重新认知。在这一游离于象征结构的寓言化情境中，辩证意象得以呈现。其辩证性正在于，这种意象所揭示的断裂，反而恰恰是象征内部的真实，是嵌于内又被排除于外的他者，因而其中贯穿了碎片与整体、否定与升华彼此转化的辩证运作。电影更是以其剪接和"炸裂"日常生活的蒙太奇功能，为辩证意象开启了"一个巨大且预料不到的行动场域"①。在这一过程中，电影意象以朗西埃所谓"再现"与"表现"共存所致的"矛盾寓言性"②，显现出无限接近于真实的可能性。

当被问到影片中场景、图像的意义模糊是否是他有意为之时，库布里克给出了否定的回答："不，我不是特意去制造歧义"，"在任何一种情况下，只要你是在一个非语言层面处理问题，这种模糊总是不可避免的"③。在同一篇采访中，关于电影媒介在非语言层面的特质和前景，库布里克说："电影不是戏剧，除非我们了解这个基本常识，否则恐怕我们还会被过去束缚，并且错失电影这种媒介所能提供的重大机遇。"④或许可以这样讲，从库布里克的电影观来

① Walter Benjamin, *Illuminations*, Trans. Harry Zohn, New York: Schocken Books, 1968, p.236.
② Jacques Rancière, *Film Fables*, Trans. Emiliano Battista, Oxford: Berg, 2006, pp.10-11, 55.
③ Joseph Gelmis, "The Film Director as Superstar: Stanley Kubrick," In Gene D. Phillips (Eds.), *Stanley Kubrick: Interviews*, Jackson: University Press of Mississippi, 2001, p.91.
④ Ibid., pp.90-91.

看,再现与表现、影像与意义之间张力促成的寓言倾向,本就存在于电影这种媒介和艺术形式的基底。正是通过非语言意象的呈现,电影有能力去揭示由日常语言、官方语言所缝合、遮蔽的真相,并以借此生成的寓言-影像去不断抗拒再象征化的暴力。这也一再启发了库布里克以非语言化改编为美学诉求与表达策略的创作。

4.1 脸庞意象:我他之间

　　早在库布里克的第二部长片《杀手之吻》中,脸庞便成为镜头反复停驻、聚焦其上的一个场域。在这个从主人公戴维的回忆视角所讲述的故事中,被凸显、描摹的面部表情及视线移动,显然充当了连接内心波动与外部情境之界面的角色,从而与戴维串联全片的旁白相配合,共同向观众强调出叙述者声音对整个故事世界的主导作用。透过鱼缸玻璃映出的扭曲面容(见图4.1),表明了戴维对自身现状的不满、迷惘,同时预示了他接下来的反抗。堆放在阴暗库房的人偶模特和它们凝固空洞的脸,则与戴维和女友葛洛利亚分别被视为暴力工具和性玩具的处境正相应和,而戴维将人偶的腿用作武器与夜总会老板文森特搏斗并获胜的场景,则促成了权力的暂时反转。在文森特最终倒地的一刻,镜头对准了一张倒置的人偶面孔。这张面孔在象征反抗者的同时,也仿佛成为将文森特凝固、终结于此的死亡面具①(见图4.2)。到了此后下一

① 死亡面具是仿照死者脸庞、用蜡或石膏制成的塑像,起源于古埃及,最初被用作创作肖像时的参照物,到欧洲中世纪时期则逐渐被用于保存死者容貌以供纪念。参见 The Editors of Encyclopaedia Britannica, "Death mask," Encyclopedia Britannica, accessed March 30, 2018, https://www.britannica.com/topic/death-mask。

图 4.1 《杀手之吻》中鱼缸玻璃映出主人公戴维的脸

图 4.2 《杀手之吻》中的死亡面具

个、也是影片最后一个场景中,车站大厅来回踱步的戴维面无表情,似乎正在沉思(见图4.3)。这时再次响起的旁白,则适时填补了脸庞背后沉思内容的空白。原来戴维已经向葛洛利亚提出一同回西部共度余生的建议,此时的他正等待葛洛利亚赴约。脸庞引发的距离感、陌生感,随之化约、消失于主角("我")为主导的记忆整合和叙述之中。

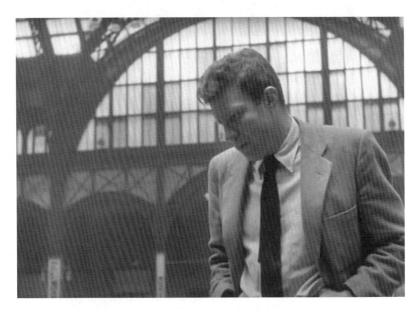

图4.3 《杀手之吻》影片结尾沉思中的戴维

拍摄《杀手之吻》及其后《杀戮》时的库布里克,深受黑色电影(film noir)传统的影响。在黑色电影的象征体系中,将演员脸孔遮蔽、扭曲的阴影,常被用来作为噩梦、宿命气氛和人物幽闭心理与反叛冲动的写照,面具也往往发挥了类似的功能。库布里克对《杀戮》原著《金盆洗手》中的细节做出的一个改动,便是将劫匪主人公用以遮挡面部的手帕换成了20世纪30年代小丑

角色"疲倦的威利"①(见图 4.4、图 4.5)的面具。威利的面具在此

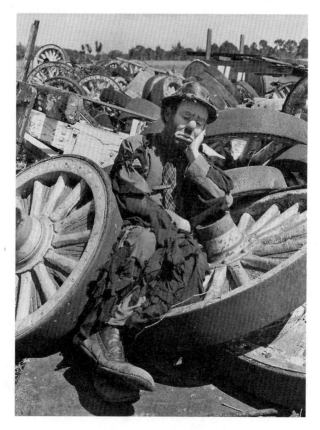

图 4.4　"疲倦的威利"

① "疲倦的威利"(Weary Wille)是由埃米特·凯利扮演的著名小丑角色,是一个基于大萧条时期失业流浪者的生存状况而被创造出来的人物。其悲喜剧风格交织的外形和行为特征,以及其一系列与现实形成照应的不幸遭遇,使之成为美国大众文化史上的经典形象。参见 Janet Tegland, *Significant American Entertainers*, Chicago: Childrens Press, 1975, p.62; Marija Georgievska, "Emmett Kelly: The first sad hobo clown who was best-known for his character named 'Weary Willie'," *The Vintage News*, May 2, 2017, https://www.thevintagenews.com/2017/05/02/emmett-kelly-the-first-sad-hobo-clown-who-was-best-known-for-his-character-named-weary-willie/。

图 4.5 《杀戮》主人公克雷头戴威利面具的抢劫场景

被赋予了两重象征意义：第一，其所承载的喜剧色彩传达了一种对法规律令而言的戏谑意味，尤其是当戴着面具的主人公越过那扇标有"禁止入内"的门时，这一功能更是表露无遗；第二，威利作为大萧条背景下失业后流离失所的小人物角色，其不同于传统小丑嬉笑面孔的悲伤表情，也以面具的形式成为片中的一个潜文本，一方面渲染了主人公值得同情的悲剧色彩，另一方面预示了他宿命般的、功亏一篑的结局。这就使脸庞的表意功能与全知叙述者或第一人称视角的旁白形成了一种同构关系，统一于明确动机驱使下稳定主体对故事世界的建构与描述。

到 20 世纪 60 年代的《洛丽塔》和《奇爱博士》，上述结构则显现出松动的迹象。随着库布里克掌握了更大的创作主动权和他的观念的转变，在《2001：太空漫游》所营造的非语言体验之中，由已说(the said)的象征秩序所确定的主体，更是彻底失去了对故事世界的掌控。脸庞作为一种无尽的言说(the saying)却因此而获得了

生机。在故事世界中，不断发现和揭示着已铭刻在已说中的未说（the unsaid），同时干扰、诘问着已说的自恋情结与整体霸权。

《洛丽塔》对原著做出的最明显的改动，便是将亨伯特杀死奎尔蒂的一幕放在了影片开头，并将由此产生的悬念保持到亨伯特记忆回溯的尾声。影片最后重新回到开头的谋杀场景，终于对二人的动机、反应和事件的起因给出了解释。这不难让人想到《杀手之吻》中看似并无二致的结构设计。然而，与《杀手之吻》中符号化、理性化、始终嵌合于主人公记忆线索的象征意象不同的是，奎尔蒂的脸如幽灵般缠绕、出离于亨伯特以其自我塑造为核心的记忆重构。影片开始后不久，他的脸便出现在洛丽塔卧室墙上贴着的海报上（见图4.6），但影片迟迟没有对此做出任何解释。纳博科夫的第二稿剧本中有这样一个场景：洛丽塔在舞会上向她的母亲夏洛特询问是否可以去向奎尔蒂打招呼，随后，夏洛特便向亨伯

图 4.6　洛丽塔卧室海报上神秘露面的奎尔蒂

特介绍了奎尔蒂的身份,以及她对奎尔蒂的印象。然而,库布里克却在剧本定稿中删去了这一段。奎尔蒂的脸和他角色扮演时一系列人格-面具本身便形成了一种强有力的表达,而非整体性、支配性象征结构的附庸。直至结局到来之时,这种非语言的脸庞语言已经积蓄起与自我本体之已说相对抗的能量。

筹拍《奇爱博士》的 20 世纪 60 年代前期,库布里克开始愈加怀疑以争夺霸权或行使自我意志为目的的"词语魔法":"在进行关于《奇爱博士》的研究时,我发现那些智囊机构里的人们往往被他们作为专家的自豪感和满足感激励,十分快乐地谈论着那些最为严峻的问题;面对可能到来的世界毁灭,(上述状况)却似乎阻断了任何个人介入和干预这种趋势的机会。也许这与'词语魔法'不无关系。如果你可以出色地谈论一个问题,你会产生一种得到安慰的幻觉,看起来一切已在掌控之中。"[1]因而,一方面,库布里克坦言《奇爱博士》是一部依赖于大量对白等语言表达形式的电影;另一方面,电影中的"词语魔法"——语调听起来冷静客观的旁白、指挥室和空军基地等几方面负责人对事态的表述和判断,却并没有像小说中那样预知和阻止了核战的发生,反倒是在一次次落空之后迎来了末日机器的启动,即核毁灭的发生。用托马斯·纳尔逊的评语来说,"《奇爱博士》展示了陈词滥调的爆破之时语言的最后高潮"[2]。同时,随着既有语言、既有符号的失效,被后人常常提及的库布里克式凝视(Kubrickian stare)第一次出现在库布里克的电影中。

[1] 引自 Alexander Walker, Sybil Taylor, & Ulrich Ruchti, *Stanley Kubrick, Director: A Visual Analysis*, New York: W. W. Norton & Company, Inc., 1999, p.184。

[2] Thomas Allen Nelson, *Kubrick: Inside a Film Artist's Maze*, Bloomington: Indiana University Press, 2000, p.116.

通过从对讲机中传来的信息，空军准将杰克·D.里巴（取开膛手杰克英语发音的谐音）已对即将到来的灾难有所意识。然而，尽管如此，在他接下来的大段谈话中，本应得到澄清的事态现状，却仍被淹没在爱国宣传和军事动员的浮夸套话之中。当终于陷入沉默的里巴呆坐着面朝镜头时，他已失去表达的欲望和能力，这正呼应了库布里克在台词中加入的阳痿隐喻，从而使电影区别于小说对美军一方男性气质及其主导地位的强调和表现。里巴仿佛无目标、无意义的凝滞视线，也真正传达出超出自恋式"词语魔法"理解范围的事件实情。在与此同一时期为《视与听》撰写的短文中，库布里克写道："剧作家有时会用沉默的模样来实现类似一个画谜的效果，而下一刻就要让演员用一大段台词来传达这个情境下已经相当明显的某些东西。因此，在这种情况下，简单的一瞥已经足够。剧作家们总是太依赖词语，而忽视了可以通过演员对观众的情绪和感觉层面造成的强烈冲击。"①自此，"简单的一瞥"开始成为库布里克一再重拾的表达手段。脸庞的呈现，在动摇已说与未说、自我与他者既定关系的同时，构成了一种从象征意象的废墟之中复原的寓言意象。

乍看之下，无论是在人物行动的连贯程度上，还是在台词数量上，《奇爱博士》似乎都与四年后诞生的《2001：太空漫游》大相径庭。贝佐塔便将其间的转折视为库布里克改编艺术的分水岭，因而她在论著中对包括《奇爱博士》在内的"前2001"作品几乎避而不谈。而被贝佐塔忽略的，正是《奇爱博士》作为一部黑色喜剧化的改编影片对自身形式的反讽和颠覆。核爆本身也成了已说之意

① Stanley Kubrick, "Words and Movies," The Kubrick Site, accessed January 9, 2018, http://www.visual-memory.co.uk/amk/doc/0072.html (first published in *Sight & Sound*, 1960/61, 30, p.14).

义内爆的一个隐喻,这就为无尽言说的脸庞意象打开了一个从中浮现的缺口,以至于在《2001：太空漫游》及其后库布里克改编的影片中,脸庞反复扮演的角色便是打破已说及其言说主体的稳定幻觉,而不断呈露那被嵌入其内又被排除于外的他者之未说。这样看来,脸部特写及库布里克式凝视在《2001：太空漫游》这场非语言体验中的突出作用,与其说是与前作的决裂,不如说是从《奇爱博士》乃至之前的《洛丽塔》一步步延伸、铺垫而来的结果。尼古拉·巴巴尔指出,《2001：太空漫游》与《奇爱博士》的共同之处,就在于它们"都将我们自我膨胀的确定性归零,动摇了我们相信某个系统或机器可以解答一切问题的荒谬观念"[1]。当末日机器和计算机 HAL 所提供的安全保障转而成为人类之威胁时,政治辞令、科学术语所承诺的终极答案被悬置而不再确定如常,当下被带入了一种弥赛亚式的例外状态。这种例外状态正是借助脸庞这个赤裸呈现而又不可参透的寓言式中介,在库布里克自《2001：太空漫游》以来的改编影片中,得到了一种富于强度和深度的映现。

阿甘本提出的概念"例外状态"意味着一个既不在内也不在外的空间的吸纳与捕捉,"规范状态"下的律法在此被取消或悬置。阿甘本认为,今天的生命政治并非福柯所阐述的那样,主要化身为一种规范状态下的权力,反而是通过例外状态或者说"紧急状态"而施行。在阿甘本看来,例外状态本身是正常状态的极端形式,换言之,正常状态随时可以结构性地转换成例外状态,

[1] Nicholas Barber, "Why *2001: A Space Odyssey* remains a mystery," *BBC Culture*, April 4, 2018, http://www.bbc.com/culture/story/20180404-why-2001-a-space-odyssey-remains-a-mystery.

因而例外对常态具有典范性的意义。正如施米特所说,"主权者就是决断例外状态的那个人"①。在主权者的至高操作中,生命成为一种被排除在受保护空间外的必要他者,被缩减为阿甘本所谓排除性纳入的"赤裸生命"。在阿甘本的著述中,集中营这个无差别地带中的穆斯林、活死人、拖行的肉身,即是"裸命"的极端形象。

库布里克曾在一篇关于《奇爱博士》的笔记中提及集中营中行尸走肉般的人们,并且将其与核威慑之类新的危机之下当代人的生存状态联系起来:"我们还看不到有效防御核弹的可能性。那我们该怎样应对这种状况呢?我曾读到这样的记载,当集中营里的人们确信他们已经无能为力,也不会有任何行动会对他们的命运有所影响,他们也就成了'行尸走肉'。而如今饱食终日、从电视与舒适的家屋得到安慰的我们,也成了某种已死的东西。我们放弃了作为个体的自己。我们否认威胁的存在,只是在潜意识里感受到来自别处的某种焦虑。"②对库布里克来说,原著中并不存在的角色"奇爱博士",便可作为集中营之"最终解决"③与毁灭性核打击这两种例外状态相重合的形象体现。从奇爱博士的敬礼姿势上不难看出他的昔日身份——一名曾服务于纳粹的科学家。他向美国总统和军队统领们提出的逃生方案是:选出几十万年龄、健康状况、性能力、智力技能水平上合格的人进入核辐射波

① [德] 卡尔·施米特:《政治的概念》,刘宗坤等译,人民出版社2003年版,第7页。
② Stanley Kubrick, undated notes, SK/11/1/7, Stanley Kubrick Archive.
③ "纳粹常使用委婉的语言来掩饰他们罪恶的本性。他们用'最终解决'来指代灭绝犹太人的计划。"在这一以屠杀全欧洲犹太人为目的的行动中,"纳粹使用了毒气、枪杀和许多其他方式","大约六百万犹太男性、女性和儿童被杀害"。参见"'最终解决':概述",United States Holocaust Memorial Museum, https://encyclopedia.ushmm.org/content/zh/article/final-solution-overview。

及不到的地下洞穴,以保存人类的核心样本。这正类似于二战中大屠杀的运作逻辑,主权规定了例外状态并在其中进行决断及悬置,生产出作为非核心人类的"裸命"。以常规法则所无法理解、应对的例外状态,却恰恰成了随时可将生命降为"裸命"的常态。脸庞本身所蕴含的一系列"双生"①——表象/意义、面具/肉身、主体化/去主体化等,则使其具有了一种揭露和干扰例外之常态的力量。

在《2001:太空漫游》中,宇航员鲍曼发现,作为安全保障的计算机 HAL,反倒对他和同事的任务乃至生命造成了威胁。此时,镜头对准了他的脸,沉默的鲍曼凝视前方,与画面相伴随的背景音只有渐响渐强的呼吸声。这种犹疑、恐慌于常态/非常态之间模糊界限的例外体验,正是仅通过这张"不可用某种表意命题来阐述"的脸庞②,被重新赋予了回到语言起点的可沟通性。在即将被鲍曼处决的 HAL 那里,观众看到了同样退回自身、对外界无力反应的一张脸(见图 4.7)。HAL 的机械外表不再作为常态秩序的象征而出现,而是直接转变成人类作为主权者至高决断之下的"裸命"脸庞。正如阿甘本在《脸》一文中所说,"在事物抵达暴露层次并试图抓住自己暴露的存在,在存在看起来没于表象并不得不在其中找到一条出路的地方,就有脸的存在。因此,艺术甚至能给无生命的物体、静止的自然以一张脸"③,脸的隐藏和揭示、掩饰和不安,是表象本身的显现,也是"暴露人自身固有的非本质"④、释放"任

① 从阿甘本对"界限经验"的思考之中,可以辨认出一组"双生":裸命/充足的生命、仪式/游戏、主体化/去主体化、例外状态/纯粹暴力、面具/脸孔、历史/幼年等。
②③ Giorgio Agamben, *Means without Ends: Notes on Politics*, Trans. Vincenzo Binetti, & Cesare Casarino, Minneapolis: University of Minnesota Press, 2000, p.92.
④ Ibid., p.98.

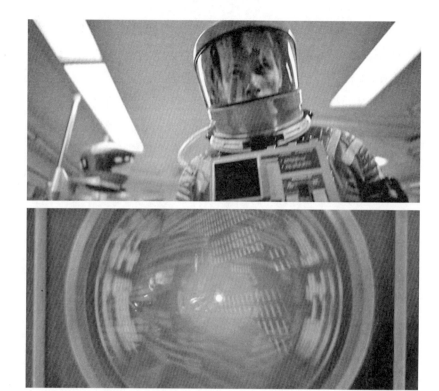

图 4.7 例外/紧急状态下鲍曼与 HAL 的"脸"

意独体"(whatever-singularity)之可沟通性的潜在契机①。在原著小说结尾处,鲍曼重生变作的"星童"(star-child)成了外星生命的

① 对阿甘本来说,在"随时到来的共同体"之中,每个人(包括动物及其他生命形态)都是作为符号秩序中没有固定位置的"任意独体"而存在的。然而,这里所说的"任意",并不意味着他们之间不具备可沟通性,而是表明了可沟通性的一种潜在状态。这种潜在性恰恰是沟通可以持续进行并使得共同体不断得到更新的基础所在。参见 Giorgio Agamben, *Means without End: Notes on Politics*, Trans. Vincenzo Binetti, & Cesare Casarino, Minnesota: University of Minnesota Press, 2000, pp.117-118; Giorgio Agamben, *The Coming Community*, Trans. Michael Hardt, Minneapolis: University of Minnesota Press, 1993, p.2。

探测对象。而在电影最后的镜头中,"星童"出现在以宇宙空间为背景的画面中(见图4.8),用他睁大的眼睛看向地球,又将讶异的目光投向镜头,也即镜头之后的观众。从穿越星际之门时鲍曼圆睁双眼、宛如婴孩初见世界的脸部特写,到"星童"朝向新奇地球与观众的脸,随着这一回环结构的形成,观众被重复带到婴孩的位置上,去重新感受婴孩的表情、嗓音、姿势种种表象所包含的潜力——可以创造我与他者、人与非人全新沟通的潜力。用阿甘本的话来说,这种沟通"首先不是关于共同之物的沟通,而是关于可沟通性自身的沟通"①。唯有如此建立起的共同体秩序,才能随时随地得到激进的变革,阻断技术决定论、人类至上论对例外状态的建构。在这个"随时到来的共同体"中,每个任意独体都是其潜在可沟通性不被剥夺的生命形态。

图4.8 《2001:太空漫游》中"星童"的诞生

如果把《2001:太空漫游》及其后的库布里克影片与《奇爱博

① Giorgio Agamben, *Means without End: Notes on Politics*, Trans. Vincenzo Binetti, & Cesare Casarino, Minnesota: University of Minnesota Press, 2000, p.10.

士》等早期作品相比较，可以看出，其中一个显著的转变趋势是，从几个场景、视角之间的切换，转向了集中于单个主人公或有限群体的固定视角。这意味着观众不再能够通过掌握比人物更多的信息来重构全片的象征秩序。同时，观众也会发现，片中或是沉默或是对话中充斥的无用重复和交叉指涉，又在干扰着观众可能通过台词对人物的认同和解读。因此，一方面，人物的脸庞似乎成了唯一的信息源，也成为作为观众的"我"之化身，映现着故事世界的种种事态变化；另一方面，当镜头聚焦于脸庞，尤其是当片中人直接凝视镜头，脸庞便溢出了观看主体对它的投射和阐释，凸显出列维纳斯所谓的"激进的他异性"（radical alterity）①。列维纳斯指出，在西方哲学传统中，如果说自我对他者的同化构成了本体哲学的思想基础，那么自我对先验他者的责任则形构了伦理学的思想基础，而先验他者正是借由脸庞语言，以赤裸的方式获得了呈现。郑元尉认为，列维纳斯所谓的"赤裸脸庞"具有两层意义："第一，面容在其自身表现出来，无待于吾人之立场、身份、姿态，皆告诉我们他者本然之所是——这是他者的权威；第二，如此呈现的他者，也是让自己陷于毫无防蔽之境，以致吾人可选择用任何一种手段去面对他者——这是他者之软弱。"②也是在这个意义上，库布里克所呈现的脸庞彰显出寓言意象的特质所在——抗拒着"自我与非我之间虚幻的等同"③，同时提供了对原著小说伦理维度的一种探掘和阐发。

① Emmanuel Lévinas, *Totality and Infinity: An Essay on Exteriority*, Trans. Alphonso Lingis, Pittsburgh: Duquesne University Press, 1969, p.192.
② 郑元尉：《列维纳斯语言哲学中的文本观》，《中外文学》2007年第4期，第177页。
③ Paul de Man, *Blindness and Insight: Essays in the Rhetoric of Contemporary Criticism*, London: Methuen & Co. Ltd, 1983, p.207.

《发条橙》甫一开场,库布里克便用一个大特写镜头使观众的视线无处可逃地集中在亚历克斯的脸上。此时的亚历克斯微微低头,目光却是直逼镜头,上扬的嘴角又让他的表情似笑非笑而更显诡异。杰森·斯珀布将其称作"视觉上对观众的直接进攻"①。这种对镜头凝视的挑衅和反转,在揭示了一种他者权威的同时,也正与其后亚历克斯的反社会行为形成了某种呼应。与之几乎如出一辙的库布里克式凝视,在库布里克更多作品中的其他人物身上多次重现,比如《闪灵》中的杰克和格雷迪、《全金属外壳》中的派尔等(见图 4.9)。值得注意的是,这些影片的共同点之一是,此类反向凝视的镜头在片中出现后不久,观众即见证了人物动机不明的暴力行为:亚历克斯和同伴决定来点极致暴力之后的一系列犯罪

《大开眼戒》(左上)、《闪灵》(左下)、《全金属外壳》(右上)、《2001:太空漫游》(右下)
图 4.9 库布里克式凝视

① Jason Sperb, *The Kubrick Facade: Faces and Voices in the Films of Stanley Kubrick*, Lanham: Scarecrow Press, 2006, p.111.

举动,杰克步格雷迪后尘对妻儿的追杀,派尔开枪打死新兵营教官哈特曼中士后吞枪自杀的场景等。用斯珀布的话来说,这表明了他们对属于自己的另一种叙述权威的寻求①。这种叙述权威的他者性,恰与他们无声、神秘、癫狂、拒绝解释的脸庞呈现相照应,体现为齐泽克所说的扰乱事物正常状态的主观暴力,或者说一种将非暴力零层面作为其对立面的纯粹暴力。齐泽克指出,主观暴力的特征就在于其"是由某个非常明确的行为人展现出来的"②。经过库布里克的改编,主观暴力的这种表象上的突出可见性,不仅通过凶兆一般的脸部特写被强调出来,也在一系列风格化手法的作用下,被推向一个超现实色彩的极致,比如亚历克斯作案时的芭蕾舞姿、杰克的扮演者尼科尔森非自然主义的戏剧化表演、派尔杀人时室内大片阴影与此前场景中明亮高光调的强烈对比等。主观暴力从而以绝对赤裸且全然陌生的他者权威,触及和敞露了正常状态与建构其幻象之维的象征秩序之间持存的裂隙。如果说主观暴力是以一种侵入形态让裂隙变得可见,那么在齐泽克看来,以内在隐含的方式容身于裂隙之中而让它变得不可见的,则是表现为符号暴力和体系性暴力的一种无形的客观暴力。它一方面构成"引致主观暴力爆发的背景轮廓"③,另一方面以生命权力的常规展布和至高权力的例外决断,对主观暴力施以管控。

阿甘本将"脸"描述为"多种面容的共存","在这种共存中,没

① Jason Sperb, *The Kubrick Facade: Faces and Voices in the Films of Stanley Kubrick*, Lanham: Scarecrow Press, 2006, p.149.
②③ Slavoj Žižek, *Violence: Six Sideways Reflections*, London: Profile Books Ltd., 2009, p.1.

有一个面容比其他面容更加真实"①。脸庞与符号之间的紧张关系,来自"促成脸之'同时性'的不安力量"②与为脸赋义之符号暴力两者间的博弈。因此,脸庞在成为符号秩序有形化身的同时,也蓄积起抵制符号强加形式的死亡驱力。

在《发条橙》前半部分,亚历克斯的怪异妆容和面具与他口中的反语言(纳查奇语)合而为一,作为非暴力零层面,也即正常符号秩序的对立面而出现。到了影片后半部分,施加于亚历克斯的路德维克疗法,正是以其对主人能指强加姿态的搬演,暴露了掩盖于零层面标准之下的暴力深渊。当痊愈后的亚历克斯在被压抑的暴力冲动之下痛苦挣扎时,他的扭曲脸孔转而成为符号暴力的存在表征,也成为片尾政府通过让亚历克斯复原而试图销毁的证据。

《闪灵》中的远望酒店和《全金属外壳》中的越战美军新兵营,则分别指向当代消费社会和(后)现代战争中体系性暴力与符号暴力的合谋。《闪灵》原著中的杰克是一名已经小有成就却受酗酒困扰的作家,电影中的杰克只是不断重复着已成为一个空洞能指的作家梦,正如他那份除了一句"只顾工作不玩耍,聪明孩子也变傻"之外别无他物的手稿(见图 4.10),非但没有发展为一部真正的作品,反倒凸显出他受制于媒体、资本作用下自由幻象与无形暴力的失语状态。作为 20 世纪 20 年代白人男性至上话语之象征的酒店幽灵,也在此时从当代新自由主义掩饰之下的暴力深渊沉渣泛起,与崩溃边缘的失败者杰克一拍即合。影片最后一个镜头聚焦于一张 20 世纪 20 年代照片上杰克微笑的脸,对于被遮蔽却

①② Giorgio Agamben, *Means without End: Notes on Politics*, Trans. Vincenzo Binetti, & Cesare Casarino, Minnesota: University of Minnesota Press, 2000, p.99.

图 4.10 《闪灵》中杰克的手稿:"只顾工作不玩耍,聪明孩子也变傻"

并未被终结的幽灵而言,杰克肉身已死,但他的脸却成了它们缠绕其上、盘桓不去的领域,以及其反语言、反常态表达的工具。

在《全金属外壳》的新兵训练这一段落中,与原著中侧重于描绘体罚手段不同的是,电影则借助演员李·艾尔米根据其越战期间服役经历的即兴发挥,着重呈现了教官哈特曼的大段训练口号和对士兵的辱骂。其中,尤为引人注意的是哈特曼的命名行为。他用刻板印象式的绰号来称呼每个士兵,以致士兵之间也这样称呼彼此。此外,士兵在命令之下重复最多的口号是:"这是我的枪……它是我最好的朋友,它是我的命","没了它,我什么用都没有"。高喊口号的同时,面无表情的士兵一手握枪,一手则按住自己的下体。齐泽克在拉康理论框架的基础上提出,主人能指对事物的命名本身,便是一个非理性暴力强加的过程①。当士兵的本

① Slavoj Žižek, *Violence: Six Sideways Reflections*, London: Profile Books, 2009, pp.52-53.

名被替换为军中绰号,步枪被命名为士兵的朋友甚或性伴侣,他们的人格-面具和男性气质便由战争机器所定义和同化。政治学者昆西·赖特认为,"现代战争的趋势是语言胜过实体……战争依托于现代文明之上,存在于复杂的意识形态架构上,并以语言、律法、象征与价值等诸多教育加以维持"[1]。由此,新兵营的命名过程与影片后半部分的媒体战接合成一个客观暴力的综合体,它在掩盖他者深渊的同时也制造并支撑着这一深渊。这正是反意识形态暴力或者说死亡驱力的领域,即派尔杀人与自杀时以不可交流的绝对他者性、以恶魔的姿态展现的脸庞。

在《发条橙》中,不同于开头直面镜头的凝视,当出狱后发现家中已无自己容身之处的亚历克斯漫无目的地走在河边时,影片向观众呈现的是另一种库布里克式凝视(见图4.11)。亚历克斯的视线似乎定格在水中的某个点上,然而,观众并不能从画面中的水面上锁定某个具有特殊意义的点。可以确定的是,他没有看向外界的任何东西,或者说正如此时第一人称旁白的缺席所表明的那样,亚历克斯已经无力叙述、解释和影响外界的一切。虽然已经从"圆形监狱"这个福柯所谓的权力展布之规范状态的象征性空间中被释放[2],但经过官方治疗已失去任何抵抗能力的亚历克斯,显然被置于一个排除式纳入的例外状态,成了主权决断下"人人可杀之"、失去公民权利的"裸命"[3]。在凝视河面之后的两个场景中,

[1] Quincy Wright, *A Study of War*, Chicago and London: The University of Chicago Press, 1983, p.356.
[2] 参见 Michel Foucault, *Discipline and Punish: The Birth of the Prison*, London: Penguin, 1991, pp.180-184, 200。
[3] Giorgio Agamben, *Homo Sacer: Sovereign Power and Bare Life*, Trans. Daniel Heller-Roazen, Stanford: Stanford University Press, 1998, pp.9, 183.

图 4.11　出狱后凝视河面的亚历克斯

亚历克斯先是被他曾欺侮的流浪汉殴打一番,又遇上已成为警察的昔日同伴而被他们折磨到几乎致死。开头处权威性、超越性的他者脸庞彻底翻转为其脆弱性的一面。正如列维纳斯所指出的,他者脸庞展现出的脆弱性,表明他的存在能被"我"影响甚至消灭,但正因为我们永远只能通过他者来理解死亡,我们也时时被动地接收到来自脸庞的命令——"不可杀人"①。但唯有透过这种被动性,人才能被呼唤为一个对他者负责的主体,才因而在他者的无限性中争回自己的主体性。

在《全金属外壳》和《大开眼戒》中,"裸命"脸庞同样作为一种意象,对主人公和观众而言,在视觉和心理上都产生了强烈的冲击力。

在《全金属外壳》原著小说《计时器》中,已成长为"杀人机器"的"小丑",毫不迟疑地杀死了面前垂死的敌方狙击手——一名越南女子。电影对她的脸部特写(见图4.12),便是将无脸、无言的"裸命"重新揭示为以脸庞向"我"言说的他者。在接下来的反打镜头中,犹疑、困惑状态下"小丑"的脸,恰恰透露了意识形态、性别、种族一系列层面"我"之主体性在此刻的开裂。

在《大开眼戒》中神秘权贵举办的蒙面性派对上,误入的比尔被命令摘下面具。随后,他意识到,那个救了他的蒙面妓女可能因此将被处死。此时,他曾经基于中产阶层男性精英身份之上建构的主体性和优越感受到了前所未有的威胁和动摇。比尔终于了解到的是,面具背后真实的他与戴着面具、被物化的妓女实则有着相同的境遇,他们同样服务于掌控资本、法律和政治权力的主权者,同样面临随时沦为商品、沦为"裸命"的命运。因此,到了影片结尾处,比尔说:"梦绝不仅仅只是一个梦而已。"综上而言,库布里

① Emmanuel Levinas, *Ethics and Infinity: Conversations with Philippe Nemo*, Trans. Richard A. Cohen, Pittsburgh: Duquesne University Press, 1985, p.89.

图 4.12　狙击手之死——"裸命"脸庞之显现

克的改编并没有仅仅停留在对原著《梦的故事》中弗洛伊德式梦境氛围的影像化，而是试图打开潜在于这部 19 世纪末小说中的伦理学、社会学的维度，使之以寓言的方式，对影片中 20 世纪末当代世界上生存的我们发出及时且紧迫的警示。在这个过程中，"我-他"之间呈现的脸庞，作为观众时刻与之遭遇、对话而不可忘怀的意象，的确扮演了一个无可替代的核心角色。

如果说在库布里克的早期作品中，脸庞与来自它们的凝视目光，即使在特定时刻造成了引人震惊的效果，其归旨总是要理性化、自然化地统一于"我"之意志操纵下的故事讲述，那么经过《奇爱博士》的铺垫，《2001：太空漫游》中的大胆实验，脸庞则逐渐以一种中断故事、非自然主义的意象形态出现在库布里克的改编影片中，从而将原著中或隐或显的他者视角引入时间-影像的领域。正是作为在电影院这个出离现实的空间中展开的一段无用时间，脸庞在与已说周旋对弈的同时，也在拒绝被解释的言说之中，赤裸

地昭示了我们与权威且脆弱的他者之间不可回避、不可中介的关联所在。而意识到我们自身他者性和回应他者之责任的时刻，也就是接近正义可能和生命自由的一个开始。

4.2 狂欢意象：理性与非理性

由于库布里克在完成《大开眼戒》剪辑六天后便猝然离世，这部影片也就成为留下最多不解疑团的一部库布里克作品。其中，引起最大争议的疑团之一是：库布里克是否失败地呈现了一场并无性感的性爱狂欢？例如，在米治·德克特看来，"即使出现了那些美丽的女性身体，她们的美看起来也单调乏味，这场完全美学化的聚众性交毫无色情相关的意味"[①]；乔瑟夫·库内恩和路易斯·梅南也认为，"这是一场有些可怕而缺乏乐趣的狂欢"，它没能成功地传达出性的快感[②]。由此反观巴赫金强调其解放性颠覆作用的狂欢化，或许可以说，《大开眼戒》中的乏味狂欢与之明显不同，甚至产生了某种抵牾。当我们反观库布里克此前的创作时，可以发现，自1971年的《发条橙》以来，狂欢相关的舞会、面具、当众性交等场面和事物，就成为库布里克在改编创作中侧重关注的一类意象。以《闪灵》为例，从档案资料和编剧约翰逊的回忆来看，在研究如何表现幽灵舞会这一场景的过程中，库布里克专门重读和摘录了《浮士德》《红死病》《荒原狼》等文本中对舞会（见图 4.13、图 4.14）等狂欢意

[①] Midge Decter, "The Kubrick Mystique," *Commentary*, 1999, 108(2), p.53.
[②] Joseph Cunneen, "Bored Wide Shut," *National Catholic Reporter*, 1999, 35(38), p.19; Louis Menand, "Kubrick's Strange Love," *New York Review of Books*, 1999, 46(13), p.7-8.

174 寓言之境：斯坦利·库布里克电影改编研究

> [页面显示的是库布里克对小说手稿某页的手写批注照片，页码 393。打印文本内容如下，周围有手写旁注]

打印正文：

was a costume ball going on. There were soirees, wedding receptions, birth-day and anniversary parties. Men talking about Neville Chamberlain and the Archduke of Austria. Music. Laughter. Drunkenness. Hysteria. Little love, not here, but a steady undercurrent of sensuousness. And he could almost hear all of them together, drifting through the hotel and making a graceful cacophony. In the dining room where he stood, breakfast, lunch, and dinner for seventy years were all being served simultaneously just behind him. He could almost...no, strike the almost. He could hear them, faintly as yet, but clearly—the way one can hear thunder miles off on a hot summer's day. He could hear all of them, the beautiful strangers. He was becoming aware of them as they must have been aware of him from the very start.

All the rooms of the Overlook were occupied this morning.

A full house.

And beyond the batwings, a low murmur of conversation drifted and swirled like lazy cigarette smoke. More sophisticated, more private. Low, throaty female laughter, the kind that seems to vibrate in a fairy ring around the viscera and the genitals. The sound of a cashregister, its window softly lighted in the warm halfdark, ringing up the price of a gin rickey, a Manhattan, a Depression Bomber, a sloe gin fizz, a zombie. The jukebox, pouring out its drinkers' melodies, each one overlapping the other in time:

> I can't give you anything but love, baby.
> That's the only thing I've plenty of...baby...
>
> Daniel is leavin' tonight on a plane.
> I can see the red taillights headed for Spai-ain.
> Oh and I can see Daniel, wavin' goodbye...
>
> Saw an eyeball peekin' through a smoky cloud
> Behind the Green Door.
> Don't know what they're doin' but they laugh a lot
> Behind the Green Door...
>
> And so I think I'll travel on
> To Av-a-lon...

手写批注（可辨识内容）：
- Surrealism? Escher? Can this be expressed?
- This is an imaginary concept. Can it spark off visuals.
- THE MISSING ELEMENT — SEX!
- The simultaneity of a hotel plus time layered on itself.
- A montage of dissolving images
- SEXY
- THIS COULD BE LIKE THE TRIP SEQUENCE IN 2001
- Ref: S. KING — what song is this?
- ARE THE "WORDS" FOR THIS PAGE THE BEST WAY TO DO IT. IT IS QUITE WELL WRITTEN.

"超现实主义？……一间酒店的共时性：时间的叠加"

图 4.13 库布里克在《闪灵》小说舞会场景有关章节所做批注

（资料来源：伦敦"库布里克档案"资料馆，馆藏 SK/15/1/2）

399

Chapter Forty-Four: Conversations at the Party

He was dancing with a beautiful woman. /a screwing/ S. KING
He had no idea what time it was, how long he had spent in the Colo-
rado Lounge or how long he had been here in the ballroom. Time had ceased
to matter. V. STEPPEN walt-

He had vague memories: listening to a man who had once been a
successful radio comic and then a variety star in TV's infant days telling
a very long and very hilarious joke about incest between Siamese twins;
seeing the woman in the harem pants and the sequined bra do a slow and
sinuous striptease to some bumping-and-grinding music from the jukebox
(it seemed it had been David Rose's theme music from The Stripper); crossing
the lobby as one of three, the other two men in evening dress that predated
the 20s, all of them singing about the stiff patch on Rosie O'Grady's time periods mixing?
knickers. He seemed to remember looking out the big double doors and
seeing Japanese lanterns strung in graceful, curving arcs that followed
the sweep of the driveway—they gleamed in soft pastel colors like dusky
jewels. The big glass globe on the porch ceiling was on, and night-insects
bumped and flittered against it and a part of him, perhaps the last tiny summer evening !?
spark of sobriety, tried to tell him that it was 6 AM on a morning in
December. But time had been cancelled.

(The arguments against insanity fall through with a soft shurring
sound/layer on layer...) USE POETRY!

Who was that? Some poet he had read as an undergraduate? Some under-
graduate poet who was now selling washers in Wausau or insurance in Indianapolis?
Perhaps an original thought? Didn't matter.

(The night is dark/the stars are high/a disembodied custard pie/ is
floating in the sky...)

He giggled helplessly.
"What's funny, honey?"

"荒原狼风格……时代交错"

图 4.14 库布里克在《闪灵》小说舞会场景有关章节所做批注

（资料来源：伦敦"库布里克档案"资料馆，馆藏 SK/15/1/2）

象的描写段落①。狂欢在一定程度上成了库布里克从原作语境和前文本中抽离的某一类碎片。与此同时,作为一个游移于现实/超现实、理性/非理性之边界的神秘符号,它又以不可穷尽的寓言式重复,与原著之间达成了一种共时化的、直抵当下真相的沟通。

在巴赫金的论述中,狂欢具有颠覆与宣泄两个面向。在中世纪狂欢节般与官方世界正相背离的狂欢世界中,人们往往是以欢笑、疯狂的姿态挣脱主流价值的束缚,借以逆转颠覆上/下、官方/民间、高雅/粗俗、神圣/厌弃等等级关系。这种"悬置种种特权、常规与禁忌"②的暂时宣泄,正是通过巴赫金所谓的"它的空想性和乌托邦式的激进主义"③才得以实现。当代学者克里斯·安德顿将巴赫金对中世纪狂欢节发泄功能的界定重新表述为一种安全阀门式的作用,"在一段特定时间内,社会中的张力和矛盾得到允许被释放出来,而既有现状也就由此得到了维护"④。显然,在巴赫金的理论话语中,仪式化的狂欢和由之催生的狂欢精神,是作为西方历史传统中理性与非理性、基督教与异教对立格局的一种表征和协调机制而出现的。迷幻文化、嬉皮士运动、性解放等一系列反文化现象在 20 世纪 60 年代后期的涌现,尤其是通过高峰体验和身体表演所明确张扬的反理

① Stanley Kubrick, Annotated text from Stephen King's novel "The Shining", SK/15/1/2-3, Stanley Kubrick Archive;Catriona McAvoy, "Diana Johnson," In Danel Olson(Eds.), *Stanley Kubrick's The Shining: Studies in the Horror Film*, Lakewood:Centipede Press, 2015, pp.544,548.
② Mikhail Bakhtin, *Rabelais and His World*, Trans. Helene Iswolsky, Bloomington:Indiana University Press, 1984, p.10.
③ Ibid., p.89.
④ Chris Anderton, *Music Festivals in the UK: Beyond the Carnivalesque*, Abingdon:Routledge, 2018, p.20.

性姿态,也是在资本主义全面征服广场空间和人的身体的现代语境下,被视为巴赫金式狂欢压抑已久的一次爆发式回潮。

库布里克作品与这场反文化狂欢之间的交集,可以追溯到《2001:太空漫游》中星际之门(Stargate)这一组镜头的诞生前后。1965年6月,担任《2001:太空漫游》科学顾问一职的弗雷德·奥德威在库布里克的授意下,写信给在哈佛大学进行迷幻蘑菇实验的沃尔特·平克。在信中,奥德威写道:"对于受试者在哲学层面获得高峰体验这件事,我们很有兴趣多做一些了解","关于未来宇航员(体验中)时间感的减弱,我们考察了所有能够想到的可能性,包括冬眠、催眠术,当然也包括药物"[1]。虽然尚不确定库布里克是否收到了平克的回信,但《2001:太空漫游》中宇航员主观视角之下多彩、变幻、抽象化图形构成的奇观,配乐层面先锋作曲家利盖蒂·捷尔吉以音块织体取代线性旋律与节奏的作品《气氛》(Atmospheres),其分别从视听维度作用于星际之门所营造的沉浸体验,则使之被20世纪60年代末年轻观众自然而然地与开启宇宙意识的迷幻药效应联系起来。也是在这个从时间中解放而悬搁现实、投入狂欢的意义上,《2001:太空漫游》在星际之门处达到顶点的形式特征,对于欧内斯特·马太依斯、杰米·塞克斯顿等研究者而言,正是该片与20世纪六七十年代头脑电影(head film)的共通点[2]。"头脑电影"是电影学者哈里·本肖夫提出的概念。根据他的界定,这类影片或是受致幻体验的启发而创作,或是上映后受到迷幻文化参与者的推崇,风格上的特征主要体现为摒弃因果逻

[1] 引自 Michael Benson, *Space Odyssey: Stanley Kubrick, Arthur C. Clarke, and the Making of a Masterpiece*, New York: Simon & Schuster, 2018, p.98。
[2] Ernest Mathijs, & Jamie Sexton, *Cult Cinema*, Chichester: Wiley-Blackwell, 2011, p.167.

辑和具象现实的视听奇观,恰如人在迷幻状态下以脑内崭新知觉所触及的未知领域①。

关于特效设计团队曾使用迷幻药的传闻一度甚嚣尘上,包括小说作者克拉克提出的疑虑。然而,库布里克和特效总监道格拉斯·特鲁姆布都明确否认了这种说法②。在回答一位采访者提出的相关问题时,库布里克说:"让我决定远离迷幻药的一个重要原因是,我认识一些使用过它的人们,我发现他们都不再能够区别真正有趣、刺激的东西和那些在药物带来的极乐状态下仅仅看似那样的东西。他们似乎完全失去了批判力,并且将自己与生活中最具刺激性的一些领域隔离开了。也许当一切都变得美丽时,也就没有什么是美丽的了。"③在此期间库布里克对"迷幻之旅"(LSD trip)的关注,也成为他对20世纪60年代以降反理性思潮种种踪迹持续观察、洞见和反思的开端。在筹备《2001:太空漫游》时的库布里克看来,药物体验所象征的非理性狂欢,对于星际之门而言的启发意义,即是其对人类作为理性主体盲目自信的质疑,以及对未知和无序领域的揭示。当库布里克进一步了解这种经由非智力而通往乌托邦世界之路的狂欢状态,令他开始怀疑的是,以嬉皮士为代表的反文化群体对本能、直觉、情感作为人之本质的强调,是否仍在用理性的方式建构非理性,是否以另一种诉诸内在体验之普遍性、中心性的方式,重复着理性人本主义的固有逻辑,从而可

① Harry M. Benshoff, "The short-lived life of the Hollywood LSD film," *Velvet Light Trap*, 2001, 47, p.31.
② Michael Benson, *Space Odyssey: Stanley Kubrick, Arthur C. Clarke, and the Making of a Masterpiece*, New York: Simon & Schuster, 2018, p.346.
③ Eric Nordern, "*Playboy* Interview: Stanley Kubrick," In Gene D. Phillips(Eds.), *Stanley Kubrick: Interviews*, Jackson: University Press of Mississippi, 2001, p.66.

能导致其自身批判和创造潜能的消解,以及其干预现实能力的弱化。

从星际之门这组镜头(见图4.15)中,我们可以注意到,库布里克并未像多数头脑电影所做的那样,用大段主观镜头和不间断的超现实场景来表现幻觉与狂欢,而是让镜头反复多次切换于宇航员的眼中幻景和他的眼部特写。这就使得宇航员被赋予了一种双重身份,在作为狂欢参与者的同时,也成为一名与剧情外观众相类同的剧情内观看者。这种沉浸和抽离、参与和观看相交织的狂欢情境,自此开始在库布里克的改编影片中反复出现。

图4.15 《2001:太空漫游》星际之门

如果说迷幻药与《2001:太空漫游》之间的直接联系仅停留于观众的猜测,那么《发条橙》则相当明显地显示出与反理性思潮之下迷幻药之类符号和现象之间的关联。伯吉斯创作于20世纪60年代初的原著小说即被视为最早涉及致幻药物、青少年暴力、性解放等六七十年代议题的预见性著作。同时,与电影相比较,小说对近未来现实的描述体现得更加明晰可辨。例如,小说开头直接提

到药物与亚历克斯的状态和此后行为之间的关系,"例如掺上速胜、合成丸、漫色等迷幻药,或者一两种别的新品,让人喝了,可带来一刻钟朦胧安静的好时光,观赏左脚靴子内呈现上帝和他的全班天使、圣徒,头脑中处处有灯泡炸开。也可以喝'牛奶泡刀',这种叫法是我们想出来的,它能使人心智敏锐,为搞肮脏的二十打一做好准备"①。在电影开头,虽然通过旁白的表述,亚历克斯已经告知观众他手中牛奶的真实成分,但是库布里克并未使用从亚历克斯视角出发的主观镜头来展现他周围由裸女塑像、扭曲文字等怪诞元素构成的幻境,而是从正对主人公的方向后移镜头进而逐渐呈现出整个空间(见图 4.16)。由此,幻象与现实、非理性与理性之间的界限,在电影中开始变得模糊难辨,你中有我,我中有你。狂欢被呈现为一个对任何内外坐标、因果模式造成冲击的纯事件,

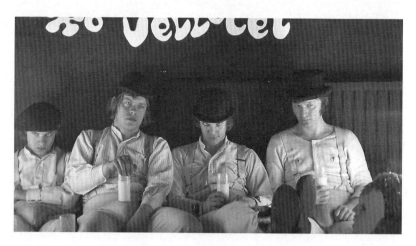

图 4.16 《发条橙》开场镜头

① [英] 安东尼·伯吉斯:《发条橙》(纪念版),王之光译,译林出版社 2016 年版,Kindle 电子书。

它迫使观众思考：一种公共性、周期性、诉诸完整人性的颠覆和宣泄，在当代是否仍然可能？

关于狂欢与献祭仪式、戏剧展演之类表演及观看情境之间的关联，巴塔耶认为，狂欢之所以往往是痛苦与狂喜同时存在的状态，是因为它再现了一种纯粹消耗而趋向死亡的态势，又是以其所谓象征消费的形式被演绎出来，因为当我们进入真正的死亡状态时，也就根本不再有将它表达出来的可能[1]。巴塔耶指出，建立在生产、有用、保存目的之上的古典功利性原则，无法说明人类为追求非功能性失去而进行的诸种行为，譬如仪式、奇观、艺术、反常性活动等[2]。二元对立的理性构架使得无用消耗作为否定对象被禁止，却以欲望的模式留存在记忆中[3]。狂欢节上献祭仪式之类无条件浪费与赠予的表现形态，便是欲望驱使下向"人化"之前动物性与排泄物的一种回归[4]。正因此，巴塔耶强调了戏剧等艺术形式的展演对于唤起观看者/参与者"死亡自觉"的重要意义[5]。这种清醒的自觉，正是"创造性的人类否定"能够区别于"服从性、盲

[1] Georges Bataille, *The Accursed Share: An Essay on General Economy*, Vol. II, Trans. Robert Hurley, New York: Zone Books, 1993, pp.107-110; Georges Bataille, "The Notion of Expenditure," In Allan Stoekl(Trans. and Eds.), *Georges Bataille: Visions of Excess — Selected Writings, 1927-1939*, Minneapolis: University of Minnesota Press, 1985, pp.119-120.

[2] Georges Bataille, "The Notion of Expenditure," In Allan Stoekl (Trans. and Eds.), *Georges Bataille: Visions of Excess — Selected Writings, 1927-1939*, Minneapolis: University of Minnesota Press, 1985, p.118.

[3] Georges Bataille, *The Accursed Share: An Essay on General Economy*, Vol. II, Trans. Robert Hurley, New York: Zone Books, 1993, p.14.

[4] Ibid., p.66.

[5] Georges Bataille, & Jonathan Strauss, "Hegel, Death and Sacrifice," *Yale French Studies*, 1990, 78, p.19.

目性动物状态"的关键所在①。

库布里克在狂欢场面中有意凸显的演出隐喻,在《发条橙》中最突出的体现之一,即是影片结尾与开头形成的呼应。在最后一幕这个不同于原著尾声的场景中,观众仿佛进入了亚历克斯的私密性梦(private wet dream)②。此时的亚历克斯正与一个和他同样赤裸身体的女子翻滚在雪中,做出夸张激烈的性交姿势,同时有一群身着维多利亚式服装的围观者站立两旁为之鼓掌。这就使观众又被拉回到片头作为狂欢之观看者/参与者身份不明的位置上。

在《闪灵》中,这种介于沉浸与疏离、自然与人工之间的狂欢演出,则是由主人公与幽灵间熟悉和陌生感共存的诡异相遇所呈现出来的。对于原著小说中的杰克而言,幽灵舞会是作为一场可参与、可融入、可描述的真实境遇而出现的。因此,小说这一部分的叙述重心放在杰克的舞伴、"狗人"和其他在场者与杰克的互动细节上。而在电影中,除了与酒保劳埃德的一段对话之外,杰克与在场的舞会宾客则毫无交流,以至于整个场景几乎可以看作完全从一个被动观众的视角呈现的一幕(见图4.17)。同时,劳埃德身后的镜子、两人对话仿若熟人的口吻,使得杰克似乎在以劳埃德为中介进入狂欢的同时,又仿佛是在与幻觉中的第二自我(alter-ego)进行自言自语的对话。

到《大开眼戒》中,库布里克更是从场景调度、运镜、台词等多方面渲染和强化了性派对现场的剧场氛围。与小说对派对场地的

① 张生:《论巴塔耶的越界理论——动物性、禁忌与总体性》,《同济大学学报(社会科学版)》2016年第3期。
② Krin Gabbard, & Shailja Sharma, "Stanley Kubrick and the Art Cinema," In Stuart Y. McDougal(Eds.), *Stanley Kubrick's A Clockwork Orange*, Cambridge: Cambridge University Press, 2003, p.90.

图 4.17 《闪灵》中作为舞会观众的杰克

描述相比较,电影中场地内部的建筑结构显然更为复杂,环绕中央舞台的庭院、两侧延伸的二层走廊,都令人联想到伊丽莎白式剧场的类似结构。镜头也形如观众之眼的延伸,围绕着 11 名女子围起的舞台逆时针方向运动,而并未进入其中(见图 4.18)。此外,在派对参与者维克多事后对误入者比尔做出解释的谈话中,也出现了"表演""假扮""游戏"等一类词语。在此,电影不同于小说之处的是,将小说中主人公回忆其见闻的第一人称叙述改成维克多对主人公比尔的讲述,而长时间陷入沉默的比尔随之被置于理性/非理性象征秩序之外的失语境地。

对巴塔耶而言,被表演、观看的狂欢,在悬置理性的同时,也规避了二元逻辑下另一端本质主义的风险,从而使人通过被唤起的"死亡自觉"跳出功能性的身份,获得生命"内在的完整性"[1]。库

[1] Georges Bataille, "On Nietzsche: The Will to Chance," In Fred Botting, & Scott Wilson (Eds.), *The Bataille Reader*, Oxford: Blackwell Publishers Ltd., 1997, p.337.

图 4.18 《大开眼戒》中秘密派对的剧场式环境与氛围

布里克所提出的疑问,则是针对巴塔耶上述思想中日常/超日常这一对立模式而发生的。当对无用消耗的搬演成为后 60 年代(post-1960s)的日常,或用齐泽克的话来说,"当性解放等运动中对各种极端体验的追求被整合进主流意识形态包容性的享乐主义"①,一种真正触及理性/非理性逾越(transgress)体验进而肯定生命整体的狂欢是否已然幻灭?在《发条橙》中,恢复自主性的亚历克斯与内政部长握手和解,两人面对记者的镜头露出微笑。然而,也正如影片最后一个场景所预见到的,当狂欢被无害化而成为当代资本主义及其媒体文化中日常展演的景观,我们还能否从这种去事件化的经验中跳出功能性身份的枷锁,并且以此洞见现存秩序的不公?倘若不然,我们是否正像片中身着维多利亚服饰的围观者那

① [斯洛文尼亚] 斯拉沃热·齐泽克:《齐泽克论 1968 年"五月风暴"》,连小丽、王小会译,《国外理论动态》2009 年第 4 期,第 70 页。

样,面对纵欲景观漠然鼓掌,同时迎接着一场新清教主义(neo-Puritanism)的回潮? 对于《闪灵》中的杰克和《大开眼戒》中的比尔来说,美好年代的怀旧影像、街头一夜的性冒险,都没能实现对他们"由消耗而重生"的许诺。与库布里克用来借鉴的《荒原狼》等作品中的舞会场景所不同的是,接纳杰克参与其中的并非正上演着颠覆、犯禁行动的狂欢,而是片尾镜头中那张定格于死亡时刻的完美照片;比尔试图抛开日常身份、寻求越轨性体验的尝试,也一再被中断、推延。到了影片后半部分,比尔先是得知了一系列令他始料未及的情况,譬如他险些与之做爱的站街妓女多米诺已罹患艾滋病(原著小说中对应角色米琪所患疾病是20世纪初流行于维也纳的梅毒),对比尔几乎构成致命一击的则是维克多在向他解释那场性派对时对他发出的威胁:"你已经走得太远","他们不是'普通人',如果我告诉你他们的名字……你恐怕晚上会睡不好觉"。这些人佩戴的狂欢节面具,以及与之相对的普通人比尔和被害女子脸上的面具,实则并非掩饰身份的工具,而恰恰暴露了现实感断裂处他们的真实地位和关系。这场并不性感的性狂欢所指向的并非背离现实的乌托邦,而是现实中统治秩序的理性化、正常化与非理性暴力之间的潜在合谋。

"狂欢特有的时间是从时间中的解放"①,因此,作为一种意象的狂欢总是与试图赋之以本质、目的、因果线索的象征秩序之间激烈地拉扯着。从《2001:太空漫游》《发条橙》中超验幻觉与肉身感官的双重强化和混杂,到《闪灵》《大开眼戒》中景观化、仪式化的无用消耗,狂欢正是以其从同质时间的资本逻辑中释放出来的

① [美]凯特琳娜·克拉克、[美]迈克尔·霍奎斯特:《米哈伊尔·巴赫金》,语冰译,中国人民大学出版社1992年版,第367页。

当下、在跳脱日常身份的演出中对现实感的无视和干扰,进入了并不讳言其时间性、人工性的寓言领域,从而在库布里克的改编作品中成为无论是对片中人物还是对观众而言都产生强烈冲击的重要意象。面对种种反文化、反等级制之狂欢符号被资本收编、挪用的现状,如何讲述、直面20世纪以来反理性思潮从高潮到低谷的历程及其遗产,也就成为与当下政治、媒介、性别等方面困境迫切相关的议题。对于库布里克而言,非理性与理性之争固然不应是以一个中心代替另一个中心,然而,对中心的解构并不意味着对两者作为两种结构化过程的否认。狂欢应有的题中之义,即是让人从这场不曾终止的动态对峙中洞见压抑、奴役生命的隐匿暴力,进而恢复生命的活力和尊严。恰如《大开眼戒》这部库布里克遗作中一闪而过的新闻标题"幸运的是,还活着"(见图4.19),绝望之下的希望底色,或许正是库布里克的狂欢意象在今天依然值得珍视、深思的特质所在。

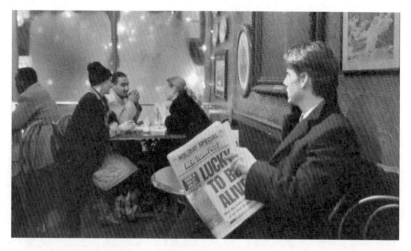

图4.19 《大开眼戒》主人公比尔手中《纽约邮报》头条标题"幸运的是,还活着"

4.3 迷宫意象：可见与不可见

从现代主义意识流小说构筑的内心迷宫、左岸派作者电影以音画分离和大量闪回等手法加以外化的记忆迷宫，到后现代小说解构中心、深度而形成的互文迷宫，再到《蝴蝶效应》《通天塔》等当代好莱坞影片以可能情节的同时并现所构成并大受欢迎的迷宫叙事，无论是作为物理层面的空间字谜，还是作为以分岔、重叠、破碎为特征的心理映象与叙事结构，迷宫都可被视作贯穿于语言与影像、现代与后现代且与 20 世纪人类经验密切相关的一种意象。在《迷宫：一个原型的研究》一书中，学者加埃塔诺·西波拉写道："当实证主义的信心衰落，理性主义被揭示为幻觉的产物，当信仰死去，20 世纪的人类发现自己如此虚弱无力，置身于并无上帝的神秘之境，迷宫也就成为映现现代人恍惚徘徊状态的一个意象。"①正如 J.C. 库珀、帕特里克·孔蒂等学者指出的，"迷宫同时是许可的和禁止的"，"包含了宇宙中可见与不可见的方面，它们被阿里阿德涅之线神秘地牵系在一起"②。在库布里克将原作迷宫化、同时诉诸观众迷宫体验的改编创作中，贯穿着敞开与封闭、可见与不可见的辩证运动。唯其如此，作为寓言意象的迷宫，与不可说、不可能的潜在现实之间，存在着须臾相关、直抵对方、融合为一的联结。

① Gaetano Cipolla, *Labyrinth: Studies on an Archetype*, New York, Ottawa, Toronto: Legas, 1987, pp.123-124.
② J. C. Cooper, *An Illustrated Encyclopedia of Traditional Symbols*, New York: Thames & Hudson, 1978, p.93.

在《洛丽塔》拍摄前后撰写的《词语和电影》一文中，库布里克谈到他心目中改编的理想状态："随着情绪和感情的推进，它将作用于观众的感受，并将作者的意图转化为一场情感体验"，"真正真实可靠的想法都是复杂多面的，绝不会被一览无遗地轻易参破。它只能由观众自行去发现，这个发现过程中观众的兴奋和惊奇感，而非那些人为添加的剧情转折，才能让你的想法变得更有力量"①。《洛丽塔》的确以对情感体验的营造，透露出与库布里克此前作品显著不同的迷宫化倾向，开始与"恰当的结论和规整的想法"②渐行渐远。《洛丽塔》之前的三部库布里克改编影片《杀戮》《光荣之路》和《斯巴达克斯》，其改编策略最主要的共同点是通过确立背景和时间节点的旁白、合并人物、流畅剪辑等方式，将原作情节紧凑化，以适应影片的有限长度。情境与思维、局部与整体、行动与时间，这一系列可见与不可见在这几部影片中都形成了有机化、线性化的统一状态。故事由此被整合、嵌入德勒兹所说的传统运动-影像的运行轨迹之中，即情境—行动—变化了的情境③。主人公根据眼下情境做出反应、进行行动的能力，成为其中的核心动力，也成为思维和时间变得可见的中介因素。观众唯有跟随主角穿越各个局部空间的进程，才能逐渐还原出一个预设的、有序的因果和时空统一体。以《光荣之路》为例，原著中的边缘人物达克斯上校代替多个主角成为影片的唯一主人公，正如贝恩所指出的，他作为主角的优势来自他介于普通士兵与

①② Stanley Kubrick, "Words and Movies," The Kubrick Site, accessed January 9, 2018, http://www.visual-memory.co.uk/amk/doc/0072.html (first published in *Sight & Sound*, 1960/61, 30, p.14).

③ Gilles Deleuze, *Cinema I: The Movement-Image*, Trans. Hugh Tomlinson & Barbara Habberjam, London and New York: Continuum, 2009, p.146.

高层官僚之间的身份,这就使得他在周旋其间的过程中充当了唯一接近全知视角的角色;时间也以达克斯的积极行动为中介而被呈现为一个线性进程,即"达克斯为解救三名士兵的努力,以及他逐渐了解自己在与谁战斗和为何战斗的过程"①。从前后相继完成的几部影片来看,《杀戮》中为非线性叙事赋予秩序感的全知旁白、《斯巴达克斯》以主角的有目的行动为轴心的有机剪辑和配乐,在拍摄于两者之间的《光荣之路》中都得到了比较突出的体现,也共同成为好莱坞片厂时期库布里克改编作品的典型特征。

从《洛丽塔》开始,库布里克的创作呈现出一种不同以往的改编观。正如《词语和电影》一文中所表明的,"我思"统驭下的再中心化、再封闭化,转向了一种去中心化、非人称体验的开启。由此,在改编形成的层叠(palimsestic)文本中,那些无须代言、一瞥可见的记忆、思维与时间,只能由置身迷宫中的观众自行发现。与库布里克此前改编的几部小说比照来看,《洛丽塔》与之不同的突出特征之一是将作品内外人物、作者、读者和其他多种文本卷入其中的迷宫构建。在《〈洛丽塔〉全注》编注者小阿尔弗雷德·阿佩尔看来,《洛丽塔》与推理小说之间的互文关系,尤为显著地体现在它在读者体验中的迷宫化,"读者受邀进入了一个遍布线索的迷宫,并试图解开关于奎尔蒂身份的谜团,用坡的术语来说,这使得《洛丽塔》在某种程度上成了一部'推理小说'"②。除此之外,《洛丽塔》中所引用、指涉到的,包括莎士比

① Charles Bane's Ph.D. Dissertation, *Viewing Novels, Reading Films: Stanley Kubrick and The Art of Adaptation as Interpretation*, Louisiana State University, 2006, pp.92-93.
② Vladimir Nabokov, & Alfred Appel Jr., *The Annotated Lolita: Revised and Updated*, New York: Vintage, 1991, p.331.

亚戏剧、弗洛伊德理论、博尔赫斯小说、希腊神话、漫画书刊等大量文本。用阿佩尔的评语来说，"所有那些卷入、缠绕的效果，形成了（《洛丽塔》的）作者声音"①。这种声音的作用不在于统合、串联起一个不可见的、终极性的指涉系统，而是让那些以既有逻辑无法被说明、被思考的东西在这场无终点的戏仿游戏中以本来面目直面读者。参照希腊神话中的迷宫原型来看，亨伯特跟随"洛丽塔/阿里阿德涅之线"接近"奎尔蒂/米诺陶"过程中的不断挫败之时②，也是间隙空间、无为时间作为"非思"而非"我思"的出场之时。

面对电影无法重现纳博科夫式写作风格的质疑，库布里克的回应是："风格只是艺术家用来传达他的情感、思维的途径"，"而这本书的情绪氛围一定要留住"，为此，电影改编"要找到一种自己的风格"③，"一种现实主义喜剧的微妙风格"④，即"将作者意图转化为一场情感体验"的"现实主义"手法⑤。于是，电影中移至开头的谋杀场景，使故事被直接赋予了一个悬疑-推理的类型框架。影片回溯事件起因并召唤观众参与的推理行动，也是观众随之反复遭遇、进入不同形态之迷宫的体验。在亨伯特来到黑兹家后的一系列室内场景中，大量的长镜头、密集繁复的

① Vladimir Nabokov, & Alfred Appel Jr., *The Annotated Lolita: Revised and Updated*, New York: Vintage, 1991, p.xxx.
② 古希腊神话中，在英雄忒修斯进入怪物米诺陶盘踞的迷宫之前，克里特公主阿里阿德涅交给她的爱人一个线团，忒修斯正是用这个线团破解了迷宫，杀死了米诺陶。作为忒修斯在迷宫中的生命之线，这个线团便被称阿里阿德涅之线，在西方文化中被用来指称走出迷宫的方法和途径。
③⑤ Stanley Kubrick, "Words and Movies," The Kubrick Site, accessed January 9, 2018, http://www.visual-memory.co.uk/amk/doc/0072.html (first published in *Sight & Sound*, 1960/61, 30, p.14).
④ Stanley Kubrick, letter to Peter Ustinov, May 20, 1960, SK/10/8/4, Stanley Kubrick Archive.

场景调度和清晰呈现远近景物的深焦构图,使得绵延的时间与凝滞的空间融合成了一个主人公深陷其中而无从逃离的迷宫。两组连续镜头之间明显、缓慢地淡出至/淡入自黑屏,又通过思维面对记忆迷宫与时间之重时的非理性分切(irrational cuts),让亨伯特所谓的"向无限分叉投降的分析过程"[①]在电影中真正显现为独立于主体性、意向性的纯粹影像。随后,亨伯特与洛丽塔公路旅行的段落,则构成了对好莱坞公路片、西部片的一种戏仿,即年长移民亨伯特寻求解读、征服年轻美国的尝试,也是他试图重建他的稳定、权威性别与社会身份的过程。然而,这种尝试的过程却先后被扮作警察、心理学家和学校辅导员的奎尔蒂干扰和打断。奎尔蒂的出现,正因其未被亨伯特认出但在观众眼中明晰可见的状态,作为打乱域内与域外、过去与现在之间界限的时间-影像,揭示出亨伯特的叙述声音和自我建构所无法承受、消除的他者性。到了影片结尾,当摄影机跟随已知晓真相的亨伯特回到片头处元凶奎尔蒂的住处时,全片便形成了一个从迷宫到迷宫的闭环结构。观众从亨伯特的视角看到的,不是重赋时空以有机秩序的终极答案,而是杂乱不堪的陈设和仍然不停转换口音、身份的奎尔蒂。片尾的定格画面中,并未出现奎尔蒂被亨伯特击毙后的可见死尸,而是他藏身其后的一张酷似洛丽塔的少女画像[②]和上面恰似眼泪的弹孔(见图4.20)。与此同

[①] [美]弗拉基米尔·纳博科夫:《洛丽塔》,主万译,上海译文出版社2005年版,Kindle电子书。
[②] 据伊雷娜·克谢佐波利卡的考证,该幅画像应是18世纪英国画家乔治·罗姆尼的作品《布莱恩·库克夫人肖像》(*Portrait of Mrs. Bryan Cooke*, 1787—1791)的复制版。参见 Irena Księżopolska, " Kubrick's *Lolita*: Quilty as the Author," *Literature/Film Quarterly*, 2018, 46(2), accessed January 9, 2019, https://lfq.salisbury.edu/_issues/46_2/kubricks_lolita_quilty_as_author.html。

图 4.20　《洛丽塔》片尾一幕：中弹/流泪少女肖像

时，亨伯特当即消失不见，影片以字幕的形式告知观众，因谋杀奎尔蒂被捕的亨伯特在不久后死去。随着奎尔蒂这个隐形与变形他者的消失，作为纳博科夫/库布里克之化身的幕后作者奎尔蒂，却可见可闻地凸显出来。在这一复调、层叠、作者声音不断分叉、解体的迷宫中，叙述者亨伯特和他想象中洛丽塔形象的死亡，意味着"思维黑屏"[1]之际他们作为肉身、情欲与有生命影像

[1] 德勒兹认为，有生命影像是作为"不确定性或黑屏之中不可消解的内核"而存在的，而有生命影像所映现出来的，正是被我们称作感知的影像本身。在《电影 II：时间-影像》一书中，德勒兹进一步以阿伦·雷乃等导演的作品为例，指出其中截断自然感知的黑屏、白屏及它们的增殖与联结，恰恰使得影像自身成为时间的直接呈现，同时，"思维与非思(unthought)、不可召唤者、不可解释者、不可判定者、不可比较者发生了接触"。参见 Gilles Deleuze, *Cinema I : The Movement Image*, Trans. Hugh Tomlinson, & Barbara Habberjam, London and New York: Continuum, 2004, p.62; Gilles Deleuze, *Cinema II : The Time-Image*, Trans. Hugh Tomlinson, & Robert Galeta, London and New York: Continuum, 2005, p.206。

的乍现和存活。

斯珀布认为,从《洛丽塔》开始,"库布里克的电影逐渐开始拥抱'肉身',以此从偏狭自大的心智范畴逃逸出来,探入不可描述之体验的无限混沌之中"①,这也使观众从他的电影中"渐趋强烈"地感受到一种"困于迷宫的知觉"②。同时,这也可以看作库布里克改编观发生变化的一个节点。作为对初次阅读某部作品时沉迷和解密经验的还原与再现③,改编开始成为库布里克形塑迷宫与其中角色/观众"梦游""目击"体验的创作策略。如果用迦达默尔的话来说,象征艺术的预设是"可见之表象与不可见之意义"之间的融合,"寓言却只有通过(机械地)指向它物才能够创造出这种有意义的统一"④,那么在库布里克的改编影片中,可见与不可见失去有机关联从而散落、错置而成的迷宫意象,正是经由寓言式不断指向他物的辩证运动,构成了一个反复从混沌中直击真相、从失望中寻得希望的过程。

据库布里克的友人、合作者和助手里卡多·亚拉贡、赫尔·达历山德罗等人的回忆,以及他本人在媒体访谈中给出的回答,库布里克尤为关注和喜爱的电影人包括德·西卡、费里尼、安东尼奥尼和埃里奥·贝多利等多名意大利新现实主义代表人物及深受其影

① Jason Sperb, *The Kubrick Facade: Faces and Voices in the Films of Stanley Kubrick*, Lanham: Scarecrow Press, 2006, p.59.
② Ibid., p.58.
③ Tim Cahill, "Stanley Kubrick: The *Rolling Stone* Interview," *Rolling Stone Magazine*, August 27, 1987, accessed December 9, 2017, https://www.rollingstone.com/movies/movie-news/stanley-kubrick-the-rolling-stone-interview-50911/.
④ Hans-Gerog Gadamer, *Truth and Method*, Trans. Joel Weinsheimer, & Donald G. Marshall, London and New York: Bloomsbury Academic, 2013, p.67.

响的意大利导演①。在 1963 年库布里克为《电影》杂志开出的一份个人十佳片单中,费里尼的《浪荡儿》和安东尼奥尼的《夜》位列其中,前者更是居于榜首②。库布里克的意大利裔助手、司机达历山德罗在他的回忆录中提到,在他为库布里克工作的 20 世纪 70—90 年代,他曾多次作为库布里克与费里尼联系时的翻译,"库布里克非常好奇。他会问费里尼某个特定场景是怎样拍摄出来的,他还想知道尼诺·罗塔的配乐细节","他们也会分享对意大利电影的看法"③。

 墨索里尼被推翻、法西斯政权垮台后,曾经由官方操控、资助的意大利片厂变得残破不堪,这就使得重获创作自由的电影人开始转向低成本、类似纪录片的拍摄方式,并且有机会向观众呈现传统叙事电影中被遮蔽、过滤的现实本身。这一风潮被影评人巴巴洛称为"新现实主义"。如果说德·西卡、罗西里尼等导演以表现街头平民日常状态、实景拍摄、启用非职业演员、开放式结局等创作取向奠定了前期新现实主义的制作和叙事特征,那么电影工业逐渐复苏后由费里尼、安东尼奥尼、贝多利等导演拍摄的影片,则在承接前人作品刻画微小举止、偶然情节、含混情绪等特质的基础上,将新现实主义发展为一种不限于特定历史背景、探究内心与环

① Claudio Masenza, "Kubrick up close," *Archivio*Kubrick, accessed January10, 2018, http://www.archiviokubrick.it/english/onsk/people/index.html (first published in *Ciak*, July 1999); David Hughes, *The Complete Kubrick*, London: Virgin Books, 2001, p.31; Emilio D'Alessandro, & Filippo Ulivieri, *Stanley Kubrick and Me: Thirty Years at His Side*, Trans. Simon Marsh, New York: Arcade Publishing, 2016.
② Nick Wrigley, "Stanley Kubrick, cinephile," BFI, February 8, 2018, https://www.bfi.org.uk/news-opinion/sight-sound-magazine/polls-surveys/stanley-kubrick-cinephile.
③ Emilio D'Alessandro, & Filippo Ulivieri, *Stanley Kubrick and Me: Thirty Years at His Side*, Trans. Simon Marsh, New York: Arcade Publishing, 2016.

境微妙关联的电影风格。在德勒兹看来,意大利新现实主义之所以可被称作"真实性的一种新形式",是因为它"不是表现一个已被破译的真实,而是'直击'一个有待破译、一贯暧昧的真实"①。影片的主人公们游荡在战后城市废墟化、迷宫化的任意空间中,伴随着行动的受限、无力,即德勒兹所说的"感官机能图式的松动"②,主人公对无隐喻、非陈套纯粹影像的视听能力却骤然增强,"使影像变得无法忍受,并赋予它梦幻般或噩梦似的步调"③。因此,新现实主义在直击而非再现真实的同时,也成了一种着眼于梦游者的电影。库布里克通过改编所实现的,便是回到一种对文本、对世界展开寓言式阅读的现场,并使之在片中角色与观众展开梦游之旅的途中变得触手可及、真切可感。

关于梦游的描写,也出现在《闪灵》的原著小说中。例如,杰克在向温迪解释他的异常行踪时说:"我一定是梦游上来的。"④随着情节的推进,酒店作为超自然实体的存在逐渐被确定下来,梦游则作为与之对立的解释被彻底否认。在阅读小说的过程中,库布里克在他的笔记中写道:"最初,在酒店里,梦游作为一个借口(而出现)。"⑤然而,在电影中,库布里克则通过跟随人物的长镜头与错接(false continuity)的穿插,造成了看似连续穿梭却似不断重返原处的梦幻与迷宫之境。梦游者之眼与摄影机之眼、主观世界与

① Gilles Deleuze, *Cinema II : The Time-Image*, Trans. Hugh Tomlinson, & Robert Galeta, London and New York: Continuum, 2005, p.1.
② Ibid., pp.xi-xii.
③ Gilles Deleuze, *Cinema II : The Time-Image*, Trans. Hugh Tomlinson, & Robert Galeta, London and New York: Continuum, 2005, p.4.
④ [美] 斯蒂芬·金:《闪灵》,龚华燕、冉斌译,大众文艺出版社1998年版,第160页。
⑤ Stanley Kubrick, Annotated text from Stephen King's novel "The Shining", SK/15/1/2-3, Stanley Kubrick Archive.

客观世界、自然与超自然之间的界限,也随之变得模糊难辨。电影中最为明显的迷宫意象是小说中并不存在的布景和道具——酒店外的树篱迷宫和室内的迷宫模型。在片中一个著名的错接场景中,镜头先是给了正俯视迷宫模型的杰克一个脸部特写,随即转为一个朝向迷宫的鸟瞰镜头(见图4.21)。当镜头向迷宫中心逐渐推进时,两个微小的移动人影出现在其中,正仿佛前一个场景中刚刚进入迷宫玩耍的温迪和丹尼。这就使得观众置身于梦游者的境遇之中,无从判定这是象征着杰克"父权凝视"的主观镜头,还是"死者回归"及其"幽灵视角"作为一种超自然力量的显现。在如此形成的观看体验中,观众无法像阅读小说《闪灵》时那样,完全自我认同为"为家人抵抗恶灵"的杰克,以有所感到有所行的逻辑破译、理解其所处情境,而是以直击的方式遭遇动态空间与时间的直接展开。作为一个由19世纪"真正有闲阶级"[①]建立于原住民

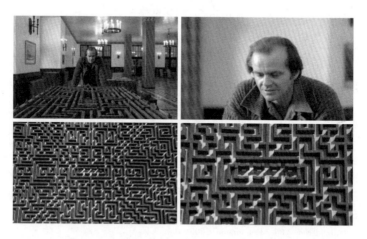

图4.21 《闪灵》中错接镜头呈现的迷宫场景

[①] Frederic Jameson, *Signatures of the Visible*, New York and London: Routledge, 2007, p.130.

屠杀遗址之上且曾发生一系列凶杀事件的"灾难容器"①,影片中的远望酒店构成了一个"纠缠所有可能性时间线索"②的"幽灵现实",而非原著及其他类型化恐怖小说与电影中常见的那样,被呈现为一个以"怪兽"③形态被再现、可驯服,进而被清除和遗忘的"异常现实"。

如果说《闪灵》中的迷宫体现为一种现实与超现实世界始终共存、重叠的状态,那么《全金属外壳》所构建的迷宫则来自其中有序与无序、秩序与混沌尖锐对立而又相互转化的关系构成。在哈斯福特的原著小说中,开头的新兵营这一部分包括营房、餐厅、洗衣房三个室内空间,时间上则是以训练周数为时序坐标。电影中这一部分以营房内/外、白天/夜晚的交替轮换,构成了以对称、循环、重复为特征的时空模式。由此得以产生、强化的秩序感,同样体现在场面调度方面对称、整齐的设施布局和士兵站位上。然而,在哈特曼中士向新兵训话的场景中,随着哈特曼在队列间移动,库

① Amy Nolan, "Seeing Is Digesting: Labyrinths of Historical Ruin in Stanley Kubrick's *The Shining*," *Cultural Critique*, 2011, 77, pp.182-183.
② Gilles Deleuze, *The Fold: Leibniz and the Baroque*, Trans. Tom Conley, Minneapolis: University of Minnesota Press, 1993, p.62.
③ 《恐怖的哲学》一书的作者卡罗尔所描述的"不纯怪物"(impure monster)在小说《闪灵》中多次出现。在他看来,怪物不仅要在形态上可怕,还要在"种类上模棱两可、未完成或无定形"而"不纯",这样的怪物正是恐怖小说、电影中典型的"可怖存在"(horrific being)。这在小说《闪灵》中得到了显著体现,比如不确定其中黄蜂生死的蜂窝、面貌狰狞又似乎可以自行移动的树篱动物、蠢蠢欲动的消防水管等。在小说结尾部分,杰克逐渐失去了他的本来样貌,与附身的怪物艰难对抗,在儿子丹尼眼中,仿佛化为非人的怪兽,"它是周日恐怖片里吓人的怪物","那张脸,那躯体都被撕扯、切割得不成样子"。到酒店最后爆炸之时,小说中写到哈洛伦看到了冲出火海的怪异生物。在电影中,除了217房间的女尸、格雷迪的双胞胎女儿这两处生死难辨的"可怖存在"之外,小说中上述全部设定都被删去,这也成为电影《闪灵》区别于原著及恐怖片类型常规的一个主要方面。参见 Noël Carroll, *The Philosophy of Horror: Or Paradoxes of the Heart*, London: Routledge, 1990, p.32;[美] 斯蒂芬·金:《闪灵》,龚华燕、冉斌译,大众文艺出版社1998年版,第298页。

布里克似乎有意通过定场镜头与推轨镜头之间的切换,制造出一系列全景和近景中人物位置与运动方向的错乱和矛盾,从而使得"军队这个生产男性气质结构模式的幻觉机器"①暴露出自身混沌、无序、非理性暴力强加的根基所在。相较于第一部分与人物行动整合为一的时空架构和叙事节奏,与之形成鲜明对比的是第二、三部分的越南场景中"感知-驱动"图式遭遇碎片化、废墟化情境时的断裂和失效。身兼战地记者一职的"小丑"成了第二部分的主角,然而,他试图以好莱坞西部片和东方风情为模版来记录战场真相的过程,却是以一系列挫败为线索而展开的。一方面,紧随人物的斯坦尼康镜头凸显出主角视野的局限和敌人的不在场;另一方面,长镜头引出的停滞时间与空间层面的破败街巷,共同构成了"小丑"无力回应、跨越的迷宫之境。在这一过程中,镜头之间形成的反应间隙与思维黑屏,取代了依赖于因果链条的理性分切,成为引人直击而非再现他者秩序的中介物。

在对影片这一部分进行构思的阶段,库布里克将赫尔的新新闻主义回忆录《派遣》作为主要参考对象。正如他在柯林·威尔逊的《文学和电影中的越南》一书中画线标出的一段所说,"赫尔承认《派遣》作为一部战争报道作品的失败……他曾写道:'问题在于:直到过去一段时间之后你才会知道你究竟看到了什么,也许要等到多年以后。'"②影片中第二部分的叙述正是照相机、摄影机"给现实以秩序"的企图不断彰显却一再落空的过程。影片结尾部分所呈现的,则是穿越幻象后无序他者的直接现身,即现实的

① Mario Erdheim, *Psychoanalyse und Unbewußtheit in der Kultur*, Frankfurt: Suhrkamp, 1988, p.336.
② Colin Wilson, *Vietnam in Prose and Film*, Jefferson, NC: McFarland, 1982, p.45, in Stanley Kubrick, Books, SK/16/2/1/1, Stanley Kubrick Archive.

意识形态幻象建构动摇之时梦境迷宫的真实展开。"种猪班"穿行在烟雾弥漫的废墟中,与人物视线高度和人物行走步速保持一致的斯坦尼康镜头,也仿佛作为其中一员游走在这个超现实色彩的迷宫之中,揭示和强调出"种猪班"乃至整个美军无方向、无目标的梦游状态。库布里克对原著结尾做出的一个关键改动是,将哈斯福特小说中面目模糊的狙击手形象改成了一个可明确其性别的越南女子(见图4.22)。女性作为无序他者的在场,即与开头以对称有序为表征的男性气质正相对峙。对于"小丑"而言,他杀死这名女狙击手的行为是否标志着梦魇的结束和自我的实现?影片给出的答案看来并不乐观。库布里克最终接受了赫尔和主演马修·莫迪恩的建议,并没有采用此前剧本中"小丑"在战斗中身亡的结局[1],而是让影片结束在夜幕下方位莫辨的废墟场景中,刚刚杀死狙击手的"小丑"等人向着方向不明、不见出口的夜色中走去。如库布里克所说,"在我看来,和狙击手的最后相遇,可以看作关于整个战争的一个寓言……我想,无须过于直白的描述,这个场景已说出关于这场战争的太多东西"[2]。在这个时间破碎、堆积于此的寓言场景中,不可见的创伤经验终于变得真实可感,并且不断昭示着自身在可见现实裂缝之中的存在。

在贝佐塔看来,库布里克"首要关注的似乎并不是去写实地描绘故事外的世界,而是去冲破现实的幻象,创造一个尽可能与之远

[1] David Hughes, *The Complete Kubrick*, London: Virgin Books, 2001, p. 224; Jeff Labrecque, "'Full Metal Jacket' app, starring Matthew Modine," *Entertainment Weekly*, August 7, 2012, https://ew.com/article/2012/08/07/matthew-modine-full-metal-jacket-app/2/.
[2] Gordon Campbell, "Kubrick's War," *New Zealand Listener*, October 10, 1987.

"应该有一个越南角色来(再现)概括一种
越南视角,我们缺少这种视角"

图 4.22　库布里克关于《全金属外壳》改编剧本所做笔记

(资料来源:伦敦"库布里克档案"资料馆,馆藏 SK/16/1/7)

离的故事世界,即便前者常常在故事中被引用提及"①。对于作为读者的库布里克来说,阅读仿佛身处迷宫之中穿越重重幻象而不

① Elisa Pezzotta, *Stanley Kubrick: Adapting the Sublime*, Jackson: University Press of Mississippi, 2013, p.115.

断遭遇混沌与非思的旅程；作为改编者的库布里克并无意充当指明米诺陶藏身之处的向导，而是通过借鉴意大利新现实主义等电影流派对纯视听情境的营造方式，建构起一个可见与不可见在其中辩证翻转、循环不息的迷宫世界，从而在观众直击而非再现事物的观影经验中，还原一种不可穷尽的寓言式阅读。由此，改编在重构迷宫的同时，也打开了一个使话语秩序可参与且富于弹性、保有活力的互动空间，创造了一种拆解桎梏、直面他者，进而更新秩序、干预现实的可能。

5

库布里克寓言式改编的艺术与文化意义

5.1 突破零和博弈的艺术观

自电影诞生之初起,关于写作与阅读是否受到电影的威胁及威胁程度大小的争论便未曾中断。正如黛博拉·卡特梅尔所指出的,这与柏拉图对文字取代口述从而损害记忆的担忧异曲同工[①]。柏拉图认为,仅仅作为"智慧之表象而非其实质"[②]的书写,将使得人们与语言内在理性("逻各斯")渐行渐远。从这一观点来看,电影无异于感官世界对理念世界的次级模仿,而改编自文学作品的影片更是蕴含了再一重"表象取代实质"的风险。同样基于上述语境衍生出的另一场讨论,则是围绕电影如何挣脱文学束缚这一话题展开的,并在电影作者论兴起的 20 世纪五六十年代达到高

① Deborah Cartmell, "100 + Years of Adaptations, or, Adaptation as the Art Form of Democracy," In Deborah Cartmell (Eds.), *A Companion to Literature, Film, and Adaptation*, Malden, MA: Wiley-Blackwell, 2012, p.1.
② Plato, *Phaedrus*, Trans. Alexander Nehamas, & Paul Woodruff, Indianapolis and Cambridge: Hackett Publishing Company, Inc., 1995, p.80.

潮。在巴特宣称"作者之死"、福柯提出"作者功能"之后,曾经由作家和导演"个人陈述方式"①竞相占据的作者"空位"②,逐渐转化为传统和先锋美学、保守和激进价值、主流和边缘身份的角力场。也是在上述背景下,斯塔姆将零和博弈看作人们在构思和评价改编时极易陷入的一个迷思,即"艺术之间的关系是达尔文式的殊死斗争,而不是使彼此受益、彼此促进的对话"③。

从零和博弈的观点出发,纵观库布里克作为改编者的创作生涯,几乎可以说,其中充斥着矛盾、含混和由此造成的失败。从《洛丽塔》《奇爱博士》中悲喜剧元素的混杂,到《巴里·林登》强调实景拍摄的同时在视觉风格与配乐上有意为之的时代错置;从既不被原著作者肯定又被其他电影人评价为"曲解了恐怖片类型"④的《闪灵》,到背景移至当代纽约的《大开眼戒》中参照16世纪欧洲贵族聚会设计的狂欢场面,无不使人对改编的意义所在及其中的作者身份陡生疑惑。当我们从寓言的视角重审词与物、结构与事

① [美] 罗伯特·斯塔姆:《电影理论解读》,陈儒修、郭幼龙译,北京大学出版社2017年版,第109页。
② 福柯在《什么是作者?》一文中提出将"作者功能"看作"空位"的观点:"我们不能仅限于一味重复空洞的口号:作者已经消失;上帝和人共同死亡。相反,我们应该重新检视作者消失后留下的空位;我们应当沿着这一虚空的突破口和断层线,关注它新的分界和再分配;我们应当守候由这种消失所释放出的流动多变的功能。"参见 Michel Foucault, *Language, Counter-memory, Practice: Selected Essays and Interviews*, Trans. Donald F. Bouchard, & Sherry Simon, Ithaca, New York: Cornell University Press, 1980, p.121。
③ Robert Stam, "Introduction: The theory and practice of adapation," In Robert Stam, & Alessandra Raengo (Eds.), *Literature and Film: A Guide to the Theory and Practice of Film Adaptation*, Malden, MA: Blackwell Publishing Ltd., 2005, p.4.
④ 著名恐怖片导演大卫·柯南伯格曾谈到他在看过《闪灵》后对库布里克的看法:"我不认为他理解了(恐怖片)这种类型。我想他并不理解他在做些什么。他抓住了书中一些引人注目的意象,但我认为他并没有真正感受到它们。"参见 Peter Howell, "David Cronenberg at TIFF: Evolution, Mugwumps and Kubrick," *The Star*, October 31, 2013, https://www.thestar.com/entertainment/movies/2013/10/31/david_cronenberg_at_tiff_evolution_mugwumps_and_kubrick.html#。

件、自我与他人在上述影片中始终无法达成同一的游离状态时,或许我们可以得出如下认识。首先,正如德曼对寓言作者的分析中所指出的,"寓言通过否认本义而确立自身"①,因而寓言作者的身份确立,同时意味着传统观念中掌控本义的权威式作者被否认和消解。而改编者的角色恰恰为库布里克提供了这种否认自身作者身份的可能性,也就不难解释他为何始终避免阐述和争辩影片所谓的"真正含义"②。其次,对库布里克而言,作为一种媒介形式的电影,本身具有"利用再现装置的同时不断指向他物"③的寓言潜能,"我想电影最基本的目的应是一种启示,即让观众看到他以其他方式看不到的东西"④。朗西埃将"表现-外观"与"再现-情节"在影像叙事中的冲突视为电影能够成为一种"矛盾寓言"的内在动因⑤,其中的"再现体制用逼真性与真理保持着距离"⑥,而表现体制对其造成的干扰和延宕又使真理得以呈现。因此,与其说库布里克的改编在多大程度上还原和颠覆了原作,抑或反映了拟像对原作的破坏甚至替代,不如说他将改编用作建构寓言-影像的一种策略。寓言-影像的特质所在,便是肯定影像自身的矛盾性和差异性,让原作、陈套(cliché)、刻板印象和舆论常识都再次回到零

① Paul de Man, *Allegories of Reading*, New Haven and London: Yale University Press, 1979, p.210.
② Colin Young, "The Hollywood War of Independence," In Gene D. Phillips (Eds.), *Stanley Kubrick Interviews*, Jackson: University Press of Mississippi, 2001, p.7.
③ Mary Beth Tierney-Tello, *Allegories of Transgression and Transformation: Experimental Fiction by Women Writing under Dictatorship*, Albany: State University of New York Press, 1996, p.21.
④ Joseph Gelmis, "The Film Director as Superstar: Stanley Kubrick," In Gene D. Phillips (Eds.), *Stanley Kubrick: Interviews*, Jackson: University Press of Mississippi, 2001, p.87.
⑤ Jacques Rancière, *Film Fables*, Trans. Emiliano Battista, Oxford: Berg, 2006, p.9.
⑥ 李洋:《〈电影寓言〉中的概念与方法》,《电影艺术》2012年第5期,第154页。

度。然而,回到零度不是为了摧毁和消解,而是为了在非零和的互动中实现一种朝向未来、充满活力的创造。

5.1.1 见物的阅读

在谈到自己决定改编某部作品之前的阅读体验时,库布里克说:"有时你会被一本书的风格吸引,而当你把它拆分为一系列场景时,这个故事也就随之解体了,然而,无须介意,那种魔法在你初次读它的时候已经得到展现。"[①]换言之,库布里克并不认为电影视觉(摄影机之眼)与电影组织(剪辑)对故事结构的冲击会破坏初读时感受到的魔法,这种魔法才是原作中有待改编者保留、传达的核心要素。对读者造成触动的写作风格最为关键的意义,正是服务于这种魔法的展现。

究竟如何理解库布里克所描述的这种无关释义、近乎直觉的"中魔"体验?相应形成的阅读趣味和方式又怎样促成了他的改编艺术的独特之处?本雅明关于儿童阅读习惯及其与拾荒者共性所在的论述,或许提供了一个富于启示意义的思考角度。本雅明认为,儿童的阅读从童话世界的种种主题中重组出各异的小世界,这也恰似儿童被废料吸引的常见状态,"从废弃的垃圾堆中,他们看到了物的世界直接向他们,并且唯独向他们展开的面貌"[②]。阅读就这样成为一种游戏化的体验。在以废料重组的隐秘世界中,扮演游戏角色的儿童建立起的人-物关系驱逐了成人世界中通行的工具主义占有模式,从而在解放自身的同时解放了物。阿甘本

[①] 引自 Anthony Frewin, "Stanley Kubrick: Writers, Writing, Reading," In Alison Castle (Eds.), *The Stanley Kubrick Archives*, Köln: Taschen, 2013, p.517。
[②] [德] 瓦尔特·本雅明:《单行道》,王才勇译,江苏人民出版社2006年版,第21页。

也将幼年作为其语言观、艺术观阐述过程中的一个关键概念。对他而言,幼年意味着一种"在语言之中但在话语之外的人之境况"①,即可沟通性充满可能的潜在状态。艺术,尤其是诗歌,能够通过其游离于既有语言之边缘而唤起的"丧失体验",使人重新经历幼年的冒险与震惊,并使之与"不可经验之物"的沟通成为可能②。在这个意义上,库布里克的理想阅读正是这种幼年化、敞开式而非成年化、占有式的见物奇遇。

因此,也就不难理解库布里克更乐于同小说家而非职业编剧合作的原因③。在他看来,小说家能够更直接、敏锐地抵达和发现书中触发读者幼年体验的物之存在。在这个过程中,物始终保持着非连续、不透明、与整体形成张力的游离状态。相比较来说,职业编剧更易于受到工业化、商品化既有内容的影响,因而难以像阿甘本所描述的那样,作为"没有内容"的艺术家④,反复回到幼年情境中去直击言与物的互动现场,进而以"认同于"而非"认同为"的

① Matthew Calarco, *Zoographies: The Question of the Animal from Heidegger to Derrida*, New York: Columbia University Press, 2008, p.85.
② Giorgio Agamben, *Infancy and History: The Destruction of Experience*, Trans. Liz Heron, London and New York: Verso, 1993, p.41.
③ 与库布里克合作撰写《闪灵》剧本的小说家约翰逊曾提到库布里克对小说家与职业编剧的不同看法,"比起原创剧本,库布里克更执着于改编既有成书作品的创作方式。其中有多种原因,最主要的一点是,(他认为,)一本书比一部剧本更有利于(电影创作者)去判断它的效果,考察它的结构,思考它的主题。在他看来,小说家能够成为比编剧更好的作者,这无疑是一种会引起争议的观点。他的个人经历之中的某种因素,使得他对编剧的敬意不高"。参见 Diane Johnson, "Writing *The Shining*," In Geoffrey Cocks, James Diedrick, & Glenn Perusek (Eds.), *Depth of Field: Stanley Kubrick, Film, and the Uses of History*, Madison: University of Wisconsin Press, 2006, p.56。
④ 阿甘本认为,真正的艺术家都和婴孩一样,是"没有内容的人",与参照、复制既有内容的工业化制品不同的是,艺术品则是既有内容被清空之后的纯然创造。这些人"除了从表达之虚空中不断涌现和他本人不可捉摸的位置之外,别无其他身份和立场"。参见 Giorgio Agamben, *The Man without Content*, Trans. Georgia Albert, Stanford: Stanford University Press, 1999, p.55。

方式,洞见作品创造全新沟通的潜能。正如格哈德·里希特在分析本雅明阅读历史的策略时所指出的,寓言式的阅读并非意在正确理解作品的本义,而是去接受言与物不断转换、分裂的状态,以期随时通过关于可读性本身的反思来达成与"即将变异或消失之物"的相遇①。因此,寓言式的拆解、收集,非但不是对历史与文化文本的不敬,而是对其最公平的一种阅读方式。对于原著修辞性、对话性与寓言性层面物之质感的强调和追寻,也就是库布里克"寻求沉迷"②的归旨所在。

5.1.2 弱化的作者

长期以来,围绕库布里克与其影片原著作者之间的协商、分歧甚至对抗,无论是大众舆论还是评论界都给予了大量的关注和讨论。人们普遍认为,库布里克的改编作品之所以可被视为作者电影,与它们对原著的反叛有着直接关系,"库布里克以一种传统的方式赢得了他的作者地位:与(原著的)作者们公开交战"③。然而,若将库布里克看作一个试图与原著作者争夺释义权威的强势作者,则难以解释在库布里克诸多合作者的回忆中他充满不确定性的工作习惯。分别参与《闪灵》和《全金属外壳》创作过程的作

① Gerhard Richter, "Introduction: Benjamin's Ghosts," In Gerhard Richter (Eds.), *Benjamin's Ghosts: Interventions in Contemporary Literary and Cultural Theory*, Stanford: Stanford University Press, 2002, pp.7, 15-16.
② 在《奇爱博士》制作完成后的一次采访中,库布里克谈到沉迷感对他选择素材的重要性,"问题是找到一种为之沉迷的东西"。此后,他还重申这一观点,从关注生存而非艺术本身的视角出发,"(创作的)发端是对整个话题的一种沉迷式的兴趣"。参见 Archer Winsten, "Reviewing Stand," *New York Post*, January 13, 1964; Filippo Ulivieri, "Waiting for a Miracle: A Survey of Stanley Kubrick's Unrealized Projects," *Cinergie*, 2017, 6(12), pp.95-115。
③ Thomas Leitch, *Film Adaptation and Its Discontents: From Gone with the Wind to The Passion of the Christ*, Baltimore, MD: Johns Hopkins University Press, 2007, p.240.

家约翰逊和赫尔,对于他们与库布里克的合作经历,都有类似的描述。他们首先将故事切分为若干个场景,接下来针对单个场景展开讨论。在这个环节中,与该场景中的意象、主题相关的大量前文本会被提及,还可能以不同形式被叠加到剧本中。直至拍摄阶段,剧本都要保持未完成的状态,演员的建议和即兴反应随时可能决定台词的变动,乃至剧情的走向①。

在这种创作过程中,被弱化的不只是原著作者阐释其作品的优先权,也包括库布里克自身的作者权威。换言之,原著作者、改编者、电影主创成员共同被置于读者的位置。甚至作者本人的解读,也不能作为文本实指状况的终极答案。德曼认为,语言不可规避的寓言性和修辞性,决定了作者和读者身份界限的模糊性②。因此,一种有意识的寓言式阅读/写作的特质所在,便是以对于可理解性、可沟通性的持续关注取代了对本义(实指意义)的追寻。由此可见,库布里克对作者身份的弱化,并非对小说家及他本人作为作者的主体身份的否认,而是对形而上学"强思想"传统中权威作者之想象的动摇。这也正是库布里克作为作者导演所探索、践行的个人路径,同时是他的影片之所以能对"古典好莱坞"及其幻象架构形成有力针砭、冲击的关键因素。如果说"以因果性为统一

① Catriona McAvoy, " Diana Johnson," In Danel Olson (Eds.), *Stanley Kubrick's The Shining: Studies in the Horror Film*, Lakewood: Centipede Press, 2015, pp.557-558; Michael Herr, "Foreword," In Stanley Kubrick, Michael Herr, & Gustav Hasford, *Full Metal Jacket: The Screenplay*, New York: Alfred A. Knopf, 1987, p.vi.

② 德曼在《阅读的寓言》中指出,与其说作者是掌握了文本实指权威的主体,不如说他只是一个"关于可阅读性的隐喻",因而作者同时也是其自身语言的读者,读者的阅读之中也贯穿着一种写作,"写作可以被认为与阅读之无力这种语言现象密切相关"。参见 Paul de Man, *Allegories of Reading: Figural Language in Rousseau, Nietzsche, Rilke, and Proust*, New Haven and London: Yale University Press, 1979, pp.202-203。

原则"①的"古典好莱坞"可被视为全盘接受"强思想"后的产物，那么库布里克用以挣脱、反抗前者束缚的方式，并不是去图解另一种可取而代之的"强思想"，而是转向后现代哲学家吉亚尼·瓦蒂莫称作"弱思想"的一种视角和方法。这里所说的"弱"，不是辩证法意义上那个与"强"对立的"弱"。用瓦蒂莫的话来说，它"意味着放弃形而上学传统之绝对性特征的自命不凡"②，从而解构将"强"置于优势地位的二元论和进步论，使文本得以保持悬置秩序、容纳他者，进而生成事件、干预现实的张力③。从这个意义上说，库布里克的电影改编，作为一种渗透"弱思想"的寓言式创作，无异于对传统强势作者观及其意识形态机制的质疑、祛魅和拆解。

5.1.3　自在的影像

无论是对于选择以文学改编进行创作的电影人来说，还是对于改编研究领域的批评家而言，影像与文学、形象与理念、表现与再现一系列对立概念所引发的焦虑由来已久，至今仍不时沉渣泛起、挥之不去。一方面，柏拉图与新柏拉图主义式的图像恐惧（iconphobia）依然如幽灵般时而唤起人们关于"不忠""失真"的疑虑；另一方面，自电影手册派以降，人们又急于让影像摆脱对文学

① David Bordwell, Janet Staiger, & Kristin Thompson, *The Classical Hollywood Cinema: Film Style & Mode of Production to 1960*, London: Routledge, 2005, p.266.
② Gianni Vattimo, & Santiago Zabala, *Hermeneutic Communism: From Heidegger to Marx*, New York: Columbia University Press, 2011, p.96.
③ 参见 Peter Carravetta, "Introduction," In Gianni Vattimo, & Pier Aldo Rovatti(Eds.), *Weak Thought*, Trans. Peter Carravetta, Albany: State University of New York Press, 2012, pp.29-30; Gianni Vattimo, "Dialectics, Difference, Weak Thought," In Gianni Vattimo, & Pier Aldo Rovatti(Eds.), *Weak Thought*, Trans. Peter Carravetta, Albany: State University of New york Press, 2012, p.46。

之叙事传统的依赖。在库布里克这里,改编正是作为一种从阅读者的视角出发,同时承认阅读之不可穷尽的寓言式创作,以其对自在影像的感知和展露而非拣选和役使,呈现了一种文学与电影互惠共生并从中直抵真实、激发创见的可能。

从叙事层面经由阅读失败指向阅读、观看行为本身的寓言结构,到脸庞、狂欢、迷宫作为"中断概念思考"①之寓言意象的呈现,寓言化的表达就这样成为库布里克电影中纯视听情境与自在影像得以生成的动力,也成为电影改编作为一种批评实践重新发现、解域、激活原作的行动策略。朗西埃曾以《包法利夫人》中爱玛坠入情网时作家转而描写风中尘埃的段落为例,认为此类纯粹感性影像的涌现时刻代表着福楼拜对19世纪小说陈套的突破②。当影像以其去自然化、自我指涉的自在状态迫使主体感知陈套的机制发生障碍时,进而释放出电影化"非人知觉"洞见不可言说、不可思考之物的潜力,对于所改编的原作来说,影片便具备了成为一种新的解读、批评方式的可能。用导演塔可夫斯基的话来说,相对于"冷漠的、实证的、科学的认知模式",电影则能够作为一种"艺术化"的认知途径,引人触及前者忽略、掩盖的"彼此包含、冲突"却又"共存共生"的"无限领域"③。与此同时,《洛丽塔》《发条橙》《巴里·林登》等小说作品中词与物彼此吸引又排斥而产生、强化

① 阿多诺认为,寓言式的辩证意象"通过语言无法表达的比喻来进行魔法。它们的目标与其说是阻止概念的思考,不如说是通过它们谜一般的形式产生震惊,从而使思考开始运动"。引自 Richard Wolin, *Walter Benjamin, An Aesthetic of Redemption*, Berkeley: University of California Press, 1994, p.125。
② Jacques Rancière, "Why Emma Bovary Had to be Killed," *Critical Inquiry*, 2008, 34 (2), p.241.
③ Andrey Tarkovsky, *Sculpting in Time: Reflections on the Cinema*, Trans. Kitty Hunter-Blair, Austin: University of Texas Press, 2003, p.39.

的弹性和张力,又为库布里克的创作注入了一种对幻象建构、符号暴力保持觉知、反思的抵抗力,即以寓言-影像之自在存在来抵抗运动-影像之陈套运作的灵感和动力。因此,正如朗西埃所说,"固守艺术,就会忘记艺术本身只能作为一种不稳定的边界存在,为了生存,它必须不断地被跨越"[①]。改编与原作、电影与文学之间任何一方的成功,并不意味着像零和论所主张的那样,必然表明另一方的失败;相反,正是作为艺术本身生存方式的跨越,才可能带来更具活力、超出预想的创造。这也是库布里克以寓言为其跨越策略的改编能够给予人们的可贵启示。

5.2 改编作为对他者的回应

后现代理论家和批评家普遍将再现危机看作20世纪中期之后人类生活各领域愈演愈烈、无从回避的典型状况。在后结构主义思潮的影响之下,稳定、同质的现实与身份建构更是成为不可能。这就使得各个维度上的他者日渐作为主体认同的内部必要性抑或某种去中心的视野与方法,出现在生命政治、生态危机、全球化与反全球化等种种议题相关的主流叙事和论述之中。然而,正如齐泽克在其关于性别身份再界定的论述中所指出的,当我们试图以"尽可能详细的划分"来涵盖、再现"诸种性别身份的多样性"时,我们会发现,"没有一种划分可以满足所有的身份需求","每当我们试图确定一种身份,总是在别处存在对立的一方",这种划

① Jacques Rancière, "The Gaps of Cinema," Trans. Walter van der Star, *European Journal of Media Studies*, 2012, 1(1), pp.4-13.

分"无效的原因则在于诸种性别之间的差异乃是'实在界'本身,是'不可能性'(因为他们抵制划分)以及'不可避免性'的化身"①。也是在这个意义上,新自由主义语境下拟人化现实主义的差异美学与身份政治,究竟是解放了他者还是对其施以另一重囚禁,成为后现代乃至后现代之后状况下日益显著、亟待探讨的重大问题。

即使在后殖民、多元文化研究、新历史主义等成为显学的后学风潮下,评论界也少有从身份政治、集体记忆等相关角度探讨库布里克作品的论述。究其原因,大致可以分为以下三点。第一,库布里克影片几乎全部以白人男性角色为主角,对女性、少数族裔等他者化人群则缺乏直接的、长篇幅的呈现,以至于被认为有"厌女症"的嫌疑。第二,一方面,库布里克极少谈及自己的犹太裔背景等牵涉身份认同、政治立场一类的话题;另一方面,在帕特里克·韦伯斯特、考克斯、詹姆斯·戴德里克和格伦·普鲁瑟等批评家看来,面对大屠杀"抗拒理解""无法叙述"之本质,库布里克没能找到一种拍摄相关影片的适当方式②,最终导致他终生未能完成一部以犹太人历史境遇为题材的影片。这也使得他难以被纳入犹太性或后大屠杀电影人的范畴。第三,正是由于库布里克的绝大多数作品改编自历史背景、类型、风格迥异的一系列小说,人们难以

① [斯洛文尼亚]斯拉沃热·齐泽克:《齐泽克:性别即政治》,戴宇辰译,艺术档案,http://www.artda.cn/view.php? tid = 10589&cid = 26,最后浏览日期:2017 年 10 月 2 日。
② Patrick Webster, *Love and Death in Kubrick: A Critical Study of the Films from Lolita through Eyes Wide Shut*, Jefferson, NC: McFarland, 2011, p.7; Geoffrey Cocks, James Diedrick, & Glenn Perusek, "Introduction," In Geoffrey Cocks, James Diedrick, & Glenn Perusek(Eds.), *Depth of Field: Stanley Kubrick*, *Film*, *and the Uses of History*, Madison: University of Wisconsin Press, 2006, p.6.

从中归纳出一以贯之、具体明确的主题脉络与形象特质。但同时，通过对库布里克作品中他者之在场与否的思考，我们也可以提出如下问题：如何面对他者？在看见/无视的对立姿态之外，是否存在更为公正、有效的可能方式？对再现危机的承认，是否必然导致创作者就此放弃使他者发声的意识和实践？我们的身份表达究竟在多大程度上取决于某种既定的、已知的认同体系？库布里克的改编恰恰为我们提供了一个反思上述问题的场域，其作为一种寓言式创作对于他者议题及其困境而言的伦理与文化意义，或许正在于此。

5.2.1 流动优先于差异

道格拉斯·凯尔纳在《库布里克的〈2001〉和技术恶托邦的危险》一文中指出，"科幻是对他者性的投射，无论它是以某种文明、物种、技术的形态呈现出来，还是被展现为与我们自己的生活方式截然不同的乌托邦或是恶托邦"，《2001：太空漫游》的出众之处，就在于它将科幻的这一特质"提升到美学与主题上新的高度"[①]。从人猿目睹黑石的场景，到宇航员与智能计算机 HAL 的共处和最终的决裂，再到鲍曼穿越虫洞之际眼中仿佛外星生命迹象的抽象图形，人类之眼与他者的相遇贯穿了《2001：太空漫游》的始终。影片在观众中引发的困惑和争议，也聚焦于其中他者形象的诡异暧昧，甚至不可见。对于库布里克而言，地外生命及其文明本身的不可想象性，决定了传统科幻小说和电影中对其进行的那种照相

[①] Douglas Kellner, "Kubrick's *2001* and The Dangers of Techno-dystopia," In Sean Redmond, & Leon Marvell (Eds.), *Endangering Science Fiction Film*, New York and London: Routledge, 2016, p.16.

式描述的失真本质①;同时,"我"与"他者"、人与非人不断地彼此转换,甚至融合,片尾置身于人类动物园中的宇航员鲍曼反而成了被看的异类②。当 HAL 达到与人相等乃至高于人类的智力水平时,它也"不可避免地开始发展出爱、恨、恐惧、嫉妒等情感","我们希望促使人们思考与它们共享这颗行星的可能"③。

如果说德曼通过强调时间性指出了语言文本的寓言性与意识形态"命名暴力"之间的持续冲突,那么库布里克则是借助德勒兹所谓的时间-影像"其中变化源源而生的不变形式"④,揭示或进一步强化了原作中或隐或显、抗拒命名的寓言因素。无论是《2001:太空漫游》中人工与自然循环同一的后人类景象、永恒在场又永无定形的地外力量;还是《巴里·林登》中的"活人画",作为时间存在的绵延本身,对人物种族、阶层、性别身份陈套再现的延迟;抑或《闪灵》《全金属外壳》中以摄影机之眼还原的幽灵/死者视线,都

① Joseph Gelmis, "The Film Director as Superstar: Stanley Kubrick," In Gene D. Phillips (Eds.), *Stanley Kubrick: Interviews*, Jackson: University Press of Mississippi, 2001, p.93.

② 在回答日本电视制作人、作家矢追纯一关于《2001:太空漫游》最后一幕寓意何在的问题时,库布里克说:"我总是避免在电影被看到之前回答类似问题,因为你的说法听起来会有点蠢,除非通过剧情本身去感受到它。但我可以试一下。控制鲍曼的是类似上帝的某种实体,是作为纯粹能量和智能而出现,而非具有某种有形形态的造物,它们把鲍曼放置在一个所谓的'人类动物园'之中。他在其中度过一生,失去了时间感,就像电影中所表现的那样。这个房间看起来就像一个法式建筑的不准确复制品。它之所以'不准确',在于它们想到了一些东西,并认为这个人可能会认为(房间)很漂亮,但它们又并不确定,就像我们对动物园中'自然环境'的设置同样的那种不确定感。"参见 Rod Munday, "Interview transcript between Jun'ichi Yao and Stanley Kubrick," The Kubrick Site, accessed July 1, 2018, http://www.visual-memory.co.uk/amk/doc/0122.html。

③ Joseph Gelmis, "The Film Director as Superstar: Stanley Kubrick," In Gene D. Phillips (Eds.), *Stanley Kubrick: Interviews*, Jackson: University Press of Mississippi, 2001, p.95.

④ Gilles Deleuze, *Cinema II: The Time-Image*, Trans. Hugh Tomlinson, & Robert Galeta, London and New York: Bloomsbury Academic, 2013, p.17.

在回到流动自身,进而生成而非再现差异的同时,凭借"生成-他者"的内在能量,使影片成为对原作的一种非化约、无止境、寓言式的阅读过程,从而以差异化的动态构成与实践,动摇和拆解资本霸权之下意识形态对差异、多元的幻象建构与征用。

5.2.2 感受优先于认同

库布里克将改编看作对初读某部作品时惊奇、沉迷一类感受的传达方式,这在一定程度上解释了他为何不愿就影片内涵给出任何确定的答案。在他看来,给出解释的做法"会切断观众的感受力并将他束缚在自身体验之外的一个所谓'现实'中"(见图5.1),电影若要成为比肩于音乐、绘画与文学的艺术形式,就应使观众在再次观看时仍可以被激起"瞬时的、本能的反应",乃至"更强烈的兴趣和感受"[1]。因而,经过库布里克的改编,从被读到被看的他者,仍然保持在一种先于"我思"的状态,而非如斯蒂芬·格林布拉特在分析潜于自我认同的否定意识时所指出的,作为一种界定"非我"以确认己身的内部必要性而存在[2]。

在当代主流话语倡导的身份政治之中,当我被认同为"我"时,同时被确定下来的是"我"不是"他",即齐泽克所说的那个不断被排除的、"抵制区分"的"'实在界'本身"。这种被包含又外在于自由多元意识形态语境中的他者,也就成了阿甘本所谓被弃置于日常法律之外的"裸命"。正是在这一背景下,列维纳斯式的他者伦理及其对感受性的强调,开始重新受到关注,"对列维纳斯来

[1] Eric Nordern, "*Playboy* Interview: Stanley Kubrick," In Gene D. Phillips(Eds.), *Stanley Kubrick: Interviews*, Jackson: University Press of Mississippi, 2001, p.48.

[2] Stephen Greenblatt, *Renaissance Self-Fashioning: From More to Shakespeare*, Chicago: University of Chicago Press, 1980, p.9.

```
                                                                    371

        She gazed at him, feeling eerie. The ball travelled from one hand to
the other. He had read her mind. Her son had read her mind.
        "What...what did Tony tell you, Danny?"
        "It doesn't matter." His face was calm, his voice chillingly indifferent.
        "Danny—" She gripped his shoulder, harder than she had intended. But
he didn't wince, or even try to shake her off.
        (Oh we are wrecking this boy. It's not just Jack, it's me too, and
maybe it's not even just us, Jack's father, my mother, are they here too?
Sure, why not? The place is lousy with ghosts anyway, why not a couple more?
Oh Lord in heaven he's like one of those suitcases they show on TV, run over,
dropped from planes, going through factory crushers. Or a Timex watch. Takes
a licking and keeps on ticking. Oh Danny I'm so sorry)
        "It doesn't matter," he said again. The ball went from hand to hand.
        "Tony can't come anymore. They won't let him. He's licked."
        "Who won't?"
        "The people in the hotel," he said. He looked at her then, and his eyes
weren't indifferent at all. They were deep and scared. "And the...the things
in the hotel. There's all kinds of them. The hotel is stuffed with them."
        "You can see—"
        "I don't want to see," he said low, and then looked back at the rubber
ball, arcing from hand to hand. "But I can hear them sometimes, late at
night. They're like the wind, all sighing together. In the attic. The basement.
The rooms. All over. I thought it was my fault, because of the way I am.
The key. The little silver key."
        "Danny, don't...don't upset yourself this way."
        "But it's him too," Danny said. "It's daddy. And it's you. It wants
all of us. It's tricking daddy, it's fooling him, trying to make him think
it wants him the most. It wants me the most, but it will take all of us."
        "If only that snowmobile—"
```

"我们想要这种解释吗,我不这样认为!"

图 5.1　库布里克在《闪灵》小说中丹尼解释杰克与酒店关系段落处所做批注
(资料来源:伦敦"库布里克档案"资料馆,馆藏 SK/15/1/2)

说……政治应寻回其伦理根基,在感受性的层面向他人保持一种前主体式的敞露,从而给现有政治形式(如自由民主制)注入新的活力并使之更加激进"①。马修·卡拉柯进一步指出,"这种敞露中的伦理义务并不一定非要来自人类他者,因而非人类的动物及其他非人类存在同样有打扰和要求的潜能"②。

长期以来,关于《闪灵》《巴里·林登》等作品经过库布里克的改编后所呈现的风格拼贴、自我指涉之类的特征,评论界的观点趋于两极分化:一种观点将其归结为库布里克作为创作主体对媒介形式本身及其间离效果的有意凸显;另一种观点则建基于后现代理论中的"情感衰微""社会原子化"等论断,认为在"主体死亡"的意义上,它们属于典型的后现代改编。事实上,上述貌似对立的观点,同样是将言说与意义、"我"与他者、个体与共同体之间的关系视为主客体同化抑或对抗的固有格局,对客体既存状态的把握程度,决定了主体认同形塑的成功与否。不同于这种以认同、排除和分类的综合能力为其判断标准的主体性,库布里克影片中的诸多人物,正如导演本人作为小说读者/改编者的角色,置身于感受者的位置上,同时向"自身与他者之内的潜能"③保持开放,以此实现了一种新的主体性,一种不断穿透日常幻象、与"他性"随时沟通的主体性。

①② Matthew Calarco, "Jamming the Anthropological Machine," In Matthew Calarco, & Steven DeCaroli(Eds.), *Sovereignty & Life*, Stanford: Stanford University Press, 2007, p.168.

③ 阿甘本提出,唯有通过"我们自身与他者之内的潜在性",才能达成真正的沟通。而最先需要沟通的,就是潜在状态的"可沟通性"。"任何沟通(正如本雅明对语言的理解)首要的不是关于共同之物(something in common)的沟通,而是关于可沟通性本身的沟通。"参见 Giorgio Agamben, *Means without End: Notes on Politics*, Trans. Vincenzo Binetti, & Cesare Casarino, Minneapolis: University of Minnesota Press, 2000, p.8。

5.2.3　回应优先于再现

在建构论转为主流话语、再现乃至真实本身被强烈质疑的后现代氛围中,通过言语和影像能否达成有效的共识和创见、揭露潜藏的罪行与创伤,自然成为其中引发反复争论的无从回避之问,甚而不断沉渣泛起,成为"政治文化化""后真相时代"的现状之下更趋焦灼的紧迫议题。人们也开始寻求找到新的途径,以"重建人与人之间、主体之间的关联感"①,"使语言重新与社会场域相关联……对现实中的人造成影响"②,"尽管我们承认了再现的不可能性,但对于重构的渴望并未停止,而是在探寻着接受并超越它的方式"③。回探库布里克的从影生涯及其名下作品,可以看出,其中同样贯穿着与上述危机、趋势和愿景相关的思考。库布里克回应原作的寓言方式,作为回应而非再现他者的一种策略,其富于启示意义却又易被忽视的作用和价值,也在于其中关乎后现代之后人类困境的预见、省思和超越困境的信念。

考克斯的《狼在门外:斯坦利·库布里克、历史和大屠杀》和艾布拉姆斯的《斯坦利·库布里克:一个纽约犹太文人》,是目前仅有的两部探讨库布里克与大屠杀和他的犹太身份之间关系的专著。两位作者都发现了库布里克改编自不同作家作品的影片中大量的相关踪迹。前者得出的结论是,库布里克的家族

① Joost Krijnen, *Holocaust Impiety in Jewish American Literature*, Amsterdam: Brill Rodopi, 2016, p.18.
② Ibid., p.112.
③ Irmtraud Huber, *Literature after Postmodernism: Reconstructive Fantasies*, Basingstoke: Palgrave Macmillan, 2014, p.223.

背景和族裔身份是他创作中一个重要的影响源①;后者则将库布里克作品及其本人对犹太性的语焉不详归因于商业和市场因素的限制②。要对以上观点之间的共识与分歧加以阐释,我们不得不面对另一个问题:综观库布里克的私人笔记、亲友访谈及其影片中种种暗喻、原型等多方面透露出的信息,既然它们都证明了相关经验和知识对他而言的重要意义,那么放弃再现是否一定意味着向资本权力的妥协?隐藏可否翻转为另一种超越再现的揭示?

在同样拥有犹太裔背景的列维纳斯看来,正是由于无限他者的每一次显现都是从主体固有观念的溢出,我们唯有将回应作为先于"我思"的当务之急,才能形成对再现之同化暴力的有效抵抗。在艺术观的层面,因其反偶像崇拜的犹太教情结和理念,列维纳斯对他眼中模拟和中断无限的艺术作品自是充满疑虑③。然而,对于德勒兹来说,陈套裹挟下的自然感知已经是一种再现,而对前者构成干扰的艺术,则恰恰具备了以差异思考差异,从而回应无限他者的潜力④。据编剧达尔顿·特朗勃的回忆,库布里克曾谈起,他认为犹太人往往将自己与(普遍意义上的)人类隔离开

① 参见 Geoffrey Cocks, *The Wolf at the Door: Stanley Kubrick, History and the Holocaust*, New York: Peter Lang Publishing, Inc., 2004, pp.18, 162-163。
② 参见 Nathan Abrams, *Stanley Kubrick: New York Jewish Intellectual*, New Brunswick: Rutgers University Press, 2018, pp.14, 18。
③ Emmanuel Levinas, *Totality and Infinity*, Trans. Alphonso Lingis, Pittsburgh: Duquesne University Press, 1995, p.129; Emmanuel Levinas, "Reality and Its Shadow," In Seán Hand (Eds.), *The Levinas Reader*, Trans. Alphonso Lingis, Oxford: Blackwell, 1989, p.140.
④ 参见 Gilles Deleuze, *Cinema Ⅰ: The Movement Image*, Trans. Hugh Tomlinson, & Barbara Habberjam, London and New York: Continuum, 2004, pp.2, 22, 57-58, 72; Gilles Deleuze, *Cinema Ⅱ: The Time-Image*, Trans. Hugh Tomlinson, & Robert Galeta, London and New York: Bloomsbury Academic, 2013, p.207。

来,在他看来,这是犹太人自身常常会犯的一个错误①。对库布里克而言,成为犹太人不是向同一性的一场回撤,而是作为生成-少数、生成-不可感知的生成或者说流变本身,即与非犹太社会、历史、人群中包含于外缘的他者之间进行的回应。因此,改编未必是对自我、现实的掩盖和逃避;相反,可能通过"指向原初意义之丧失"的寓言式重复②,使观众/读者回到自我、现实形成中的现场,同时看到其中尚未被收编或排除的另类能量③。也是在这个意义上,从《洛丽塔》《巴里·林登》中的角色扮演狂,到《闪灵》《大开眼戒》中的诡异狂欢,其中的犹太与非犹太形象的重叠、日常现实与超现实暴力的交织,与其说是再现危机导致的困境所致,不如说是一种超越再现的尝试。在此,成为他者并非追根溯源的再疆域化,而是一种无关本原、无须定义、可见可感的当下境遇。HAL、亚历克斯、巴里诸种异类的遭遇,也由此映入不同时空下的人类经验之中,成为与无限他者息息相关、共同召唤回应的存在。

① 引自 Nathan Abrams, *Stanley Kubrick: New York Jewish Intellectual*, New Brunswick: Rutgers University Press, 2018, p.3。
② Julia Kristeva, *Black Sun: Depression and Melancholia*, Trans. Leon S. Roudiez, New York: Columbia University Press, 1982, p.42.
③ Willem van Reijen, "Labyrinth and Ruin: The Return of the Baroque in Postmodernity," *Theory, Culture & Society*, 1992, 9(4), p.3.

6

结语 后现代之后的寓言：忠于未来的改编

6.1 寓言读者

从来自犹太移民家庭、游走于纽约街头的摄影记者，到远离大众视野、不修边幅甚而被视为避世者的电影导演，库布里克一生之中似乎总是有意无意地将自身置于一个居间者、观察者的位置。同时，无论是作为对狄更斯与海明威、北欧神话与科幻小说均抱有强烈兴趣的阅读者①，还是作为被费里尼、黑泽明、霍珀不同风格的影片吸引的迷影者(cinephile)②，库布里克仿佛漫游在语词、影像组就的"星丛"(constellation)③中，追寻着一种跳脱于理性主体

① 参见 Anthony Frewin, "Stanley Kubrick: Writers, Writing, Reading," In Alison Castle (Eds.), *The Stanley Kubrick Archives*, Köln: Taschen, 2013, pp.514, 517。
② 参见 Nick Wrigley, "Stanley Kubrick, cinephile," BFI, February 8, 2018, https://www.bfi.org.uk/news-opinion/sight-sound-magazine/polls-surveys/stanley-kubrick-cinephile。
③ 本雅明在《论历史的概念》中对思考与其"星丛"概念之间的关系做了解释："思考不仅包括思想的运动，也包括思想的止息状态。当思考在一个充满张力的星丛中突然停顿时，就给了这个星丛以震惊，由此，思想被结晶为一个单子。只有当历史客体作为单子与历史唯物主义者相遭遇，他才得以接近它。在这个结构中，他辨认出弥赛亚发生时的止息状态，即一次为被压抑的过去而战的革命时机。"参见(转下页)

形上暴力的、恰如偶然坠入爱河①的震惊经验。在本雅明看来,一次次阻挡阅读/观看主体进入惯常知觉的震惊经验,即蕴含着从象征的整一幻象背后抵达寓言世界的可能。因此,相对于原作而言,库布里克的改编非但没有构成对前者本义的把握抑或颠覆,反而通过对阅读之不可穷尽的坦承,将潜在于原作的寓言层面展开为随时充满变数、触发疑问、不曾怠惰的一场对话。

　　作为移民后代既内在又疏离于主流社会的成长经历、对大屠杀经验既近且远的"后记忆"②,以及对反文化思潮之下种种异境想象与实践的见证,直至自我放逐之后与好莱坞既对抗又合作的关系,共同促成了库布里克对可见、可读之物内部褶皱与裂缝的敏感体察和关注。如果说"古典好莱坞"的改编模式建立在对阅读的确定性和可完成性加以肯定的基础上,所寻求的往往是原作附带的文化资本与影像之下知觉陈套的完美合体,那么库布里克的改编则恰恰是从叙事结构、意象呈现两个主要方面,不断指向终极阅读的不可能性,转而构成了德曼所说的对文本、对世界乃至对自身的寓言式阅读。也正是基于这种先行放弃阐释权威的读者视角,改

（接上页）Walter Benjamin, "On the Concept of History," In Howard Eiland, & Michael W. Jennings (Eds.), *Walter Benjamin: Selected Writings*, Vol.4, 1938–1940, Trans. Edmund Jephcott and others, Cambridge, Massachusetts, and London: The Belknap Press of Harvard University Press, 2003, p.396。

① Tim Cahill, "Stanley Kubrick: The *Rolling Stone* Interview," *Rolling Stone Magazine*, August 27, 1987, accessed December 9, 2017, https://www.rollingstone.com/movies/movie-news/stanley-kubrick-the-rolling-stone-interview-50911/。

② 历史学家玛丽安娜·赫希在研究犹太族群对大屠杀经验的回应时,提出了"后记忆"这一概念。赫希认为,后记忆的存在,表明创伤知识和经验会在家族与非家族群体之中跨代际地、结构性地传递。后记忆之所谓"后",与其说是时间上的滞后,不如说是一种"位于后果之中"的状态。由于缺乏亲历创伤的个人经验,后记忆一代需借助叙事、影像、档案作为媒介,在个人层面重启社会、族群文化记忆的再现结构。参见 Marianne Hirsch, *Family Frames: Photography, Narrative, and Postmemory*, Cambridge, Massachusetts, and London: Harvard University Press, 1997, pp.17-40。

编成为一种营造纯视听情境的策略。在这一情境中,感知陈套的自然知觉发生中断,主体进入了幻象之下现实开裂、无限他者栖身其中的紧急状态。

　　回顾围绕库布里克作品产生的一系列争议,从《发条橙》中暴力芭蕾在道德议题上所引发的质疑,到《闪灵》原著作者斯蒂芬·金称电影为"冷酷、厌女之作"①的评语,再到《巴里·林登》在评论界引起的关于过去能否再现的争论,都不断使人们回到对如下问题的思考:库布里克究竟是作为最后的现代主义者将改编用作制造疏离、揭穿幻觉以达到批判意图的手段,还是正如鲍德里亚、詹明信所定义的那样,是典型意义上的一个投入拟真时代,以拟像还原书中空洞能指的后现代改编者?当我们将库布里克视为一个寓言读者时,由此形成的另一种作者观或许有助于我们对上述问题做出更进一步的解读和反思。一方面,在库布里克电影中得到凸显的,正是内在于《洛丽塔》《发条橙》等小说本身的寓言性和修辞性,即德曼所说的封闭式、专断式阅读方式的不可能性。另一方面,《2001:太空漫游》《全金属外壳》等影片对科幻、战争等类型文本的改编,则凭借片中叙事、意象层面一系列的寓言手法,展现了对另类世界的一种阅读方式:这不是以所谓的"历史常态"为依据将其界定为例外状态的收编式解读,而是将其作为"同质时间"幻象之下随时包裹、展开、不期而至的"褶皱"来看待和回应。人们重新发现,此间的另类世界非但不是例外,反而是一种更强烈、更深刻认知此时此处日常现实的入口。因此,作为寓言读者的改

① Kevin Jagernauth, "Stephen King Says Wendy In Kubrick's 'The Shining' Is 'One Of The Most Misogynistic Characters Ever Put On Film'," *IndieWire*, September 19, 2013, https://www.indiewire.com/2013/09/stephen-king-says-wendy-in-kubricks-the-shining-is-one-of-the-most-misogynistic-characters-ever-put-on-film-93450/.

编者,其作者身份并不取决于其判定真假、虚实的权力。而不拥有这种权力也并不意味着作者身份随之被取消。正如德勒兹论述时间-影像时所描述的直击体验,寓言作者也是作为一个遭遇震惊、延宕思考的直击视点,将真相、意义还原为他者在场、暗流涌动、尚未终结的事件。

利奥塔将崇高看作后现代美学和审美体验的主要特征。在他看来,崇高指向一种玩偶般服从的自动主义(automatism),人类自此丧失了意向性或者说"时间性综合的能力",主体也随之消失殆尽[1]。作为寓言读者的库布里克及其影片中营造的阅读体验,呈现出一种后现代状况下不同于利奥塔式崇高体验的主体性。这种主体性不以意向性的综合能力为前提标准,而是直接置身于阅读受阻、概念失效的体验之中。从而,它在让隐形陈套现形的同时,也不吝于向不可辨识、不可预测之境敞开自身,并从中实现一种与他者之间关于可沟通性本身的沟通。正如阿甘本指出的,关于可沟通性而非相同之处的沟通,能够成为既有语言、政治、共同体秩序得到更新的起点[2]。库布里克也认为,"比起用言语表达的能力,体验的感觉是更重要的东西"[3]。营造一种寓言式阅读的体验,恰是库布里克作者身份的体现,更是他洞察、回应后现代状况及其余波之中人类境遇的路径所在。

[1] Jean-François Lyotard, *The Inhuman: Reflections on Time*, Trans. Geoffrey Bennington, & Rachel Bowlby, Cambridge: Polity Press, 1988, p.163.
[2] Giorgio Agamben, *The Coming Community*, Trans. Michael Hardt, Minneapolis: University of Minnesota Press, 2003, p.1; Giorgio Agamben, *Means without End: Notes on Politics*, Trans. Vincenzo Binetti, & Cesare Casarino, Minneapolis: University of Minnesota Press, 2000, p.8.
[3] 引自 Gene D. Phillips, *Stanley Kubrick: A Film Odyssey*, New York: Popular Library, 1975, p.152。

6.2 寓言-影像

库布里克在业界崭露头角的 20 世纪 60 年代前期,正逢古典好莱坞的运动-影像陷入低潮之时。在借鉴先锋派手法突破固有模式的意义上,库布里克可被视为"好莱坞新浪潮"的一员,甚至是其中的先驱者之一。随着新闻集团(News Corporation,20 世纪福克斯影业的拥有者)、NBC 环球(NBC Universal, Inc.,环球影业的拥有者)等多媒体联合企业自 80 年代的崛起,《星球大战》《侏罗纪公园》等影片成为新的流行大片,运动-影像与曾经作为反叛策略的时间-影像共同熔铸成了新的主流模式。在大卫·马丁-琼斯看来,当更多的时间-影像作为奇观时刻出现在主流电影中,"它们只是一种受到约束的时间-影像版本,不具备潜力去瓦解电影总体的直线发展模式"[1]。理查德·拉什顿更是认为,这恰恰表明了运动-影像权威地位的重新确立[2]。也是在这一时期,库布里克的创作似乎进入了某种低潮状态,两部影片之间的筹备周期越来越长。一些批评家将此看作库布里克陷入瓶颈且难以从中挣脱的体现[3]。然而,通过

[1] [英]戴米安·萨顿、[英]大卫·马丁-琼斯:《德勒兹眼中的艺术》,林何译,重庆大学出版社 2016 年版,第 145 页。
[2] Richard Rushton, *Cinema after Deleuze*, London and New York: Continuum, 2012, pp.119, 127.
[3] 参见 James Naremore, "Welles and Kubrick: Two Forms of Exile," Scraps from the Loft, October 9, 2016, https://scrapsfromtheloft.com/2016/10/09/welles-kubrick-two-forms-exile/; Anne Billson, "*The Shining* has lost its shine — Kubrick was slumming it in a genre he despised," *The Guardian*, October 27, 2016, https://www.theguardian.com/film/2016/oct/27/stanley-kubrick-shining-stephen-king; David Hughes, *The Complete Kubrick*, London: Virgin Books, 2001, pp.206, 232, 255-256。

对《巴里·林登》《大开眼戒》等库布里克中后期作品的分析,可以发现,虽然环境变化之下票房等方面的压力渐趋增大,但《2001:太空漫游》等影片结合寓言视角和时间-影像进而探索、奠定的寓言-影像,在其后诞生的上述作品中,非但未被弱化,而是得到了持续的巩固和发挥。改编作为一种创造寓言式阅读体验的方式,无疑在其中起到了关键性作用。

正如德曼在《阅读的寓言》中所阐明的,之所以说"寓言式叙述说的是阅读失败的故事",是因为它对自身时间性、修辞性不予掩饰的承认,"它会依次产生一种替补式的比喻叠加,用以说明先前叙述的不可读性"①。如果我们将改编认知为哈琴所说的那种不断重复且变异的复写本(palimpsests)②,也就不难理解改编何以能够成为构建寓言式叙事的有效策略。改编作品建构自身叙事的过程,也是其一再遭遇褶皱并受到后者干扰、破坏的过程。寓言式叙事结构区别于象征式、隐喻式写实传统的关键之处,就在于其对不可读之褶皱的接受、参与和融入。这里所说的不可读并非意在否认洞见、沟通的可能性;相反,正是通过"阻止或延宕对词语与概念之间关系的即时掌握",语言的不可读性"为另一种阅读模式指出了道路"③。这就与德勒兹对时间-影像之成因的阐述形成了呼应:运动-影像失灵之处,时间-影像得以涌现。

在创作后期的一次访谈中,库布里克说:"我真正想做的事,是

① Paul de Man, *Allegories of Reading: Figural Language in Rousseau, Nietzsche, Rilke, and Proust*, New Haven and London: Yale University Press, 1979, p.205.
② Linda Hutcheon, & Siobhan O'Flynn, *A Theory of Adaptation*(Second Edition), London and New York: Routledge, 2013, pp.8, 116.
③ Christopher Norris, *Paul de Man Deconstruction and the Critique of Aesthetic Idelogy*, New York: Routledge, 1988, p.99.

炸开电影的叙事结构。我想做些有震撼力的事。"①这里的"炸开",显然不是旨在将叙事、虚构统统废除,而是去拆解、揭示使运动-影像常态化、自然化进而以之规范叙事的霸权运作。因此,从情节、语言、人物几个方面来看,库布里克在《洛丽塔》《发条橙》、新新闻主义小说等作品和流派之中所发现并试图再现的,正是对因/果、言/意、灵/肉之类符号系统造成震动、冲击的寓言因素。由时间-影像所唤起的电影化知觉,其相对于自然知觉而言的过度意指,反而向观众恢复了事物有待蒙太奇裁剪、建构之时的前意指状态②,从而为日常被符号、象征抑制的寓言力量打开了释放的出口。由此反观《2001:太空漫游》和《闪灵》对各自原作的改编,可以说,电影化知觉在其中发挥的重要作用,即体现在原作中被缝合、遮蔽之裂隙的重现。这种内在于叙事又不受制于叙事的裂隙,不再是供给意识形态收编的奇观时刻,而是寓言张力生成、积聚、迸发的场所。

脸庞、狂欢与迷宫,是库布里克电影中反复出现却又往往不加解释、悬而未决的几种意象。如果从电影装置理论的观点来看,这似乎表明了库布里克对影像本身的质疑和对视觉快感的抵制立场。对詹明信等解构主义批评家来说,相较于《巴里·林登》《闪灵》原作小说中相应意象的呈现方式及其功能,电影中的表现方式,作为空洞能指的无意义重复,显然缘起于晚期资本主义状况下深度、共识、主体性的覆灭③。对于上述观点及其根基所在,斯塔

① Jack Kroll, "1968: Kubrick's Vietnam Odyssey," *Newsweek*, June 29, 1987.
② Temenuga Trifonova, "A Nonhuman Eye: Deleuze on Cinema," *SubStance*, 2004, 33(2), pp.138, 141, 147.
③ 参见 Fredric Jameson, *Signatures of the Visible*, New York and London: Routledge, 2007, pp.119, 124-133。

姆曾在引用马丁·杰观点的基础上指出，诸如此类的一系列理论观念，实则是从各自角度共同印证了"视觉诋毁"在20世纪西方思想中根深蒂固的存在，"不论是萨特对于'他者注视'的偏执观点、德波对于'景观社会'的妖魔化……还是福柯对于全景敞视监狱的批判"①，概莫能外。

如果说在《杀手之吻》《杀戮》等早期作品中，库布里克试图将一系列特定意象用作符号与意义、表象与真理之间的中介物，那么在他此后风格逐渐成熟的创作中，库布里克则转向了对另一种意象形态的探索，即一种不被其中介功能耗尽其潜在性的寓言-影像。在中断感官-运动机制的意义上，寓言-影像是时间-影像的表现方式之一。对其而言，影像不是主体凭借他的判断-行动能力对客体的次级再现，而是在"一种与其自身潜在影像的关联之中"②，调动起观者寓言式的阅读体验，使之在一系列似曾相识的感受之中，与他者达成一种非占有式的、富于创造能量的关联与沟通③。从脸庞语言取代本体语言的库布里克式凝视，到人类历史上不断逸出常态又时为常态所捕获的原型狂欢（archetypal orgy）④，再到有

① ［美］罗伯特·斯塔姆：《电影理论解读》，陈儒修、郭幼龙译，北京大学出版社 2017 年版，第 378 页；Martin Jay, *Downcast Eyes: The Denigration of Vision in Twentieth-Century French Thought*, Berkeley, Los Angeles, and London: University of California Press, 1994, pp.14, 588。
② Gilles Deleuze, *Cinema II: The Time-Image*, Trans. Hugh Tomlinson, & Robert Galeta, London and New York: Bloomsbury Academic, 2013, p.280.
③ Temenuga Trifonova, "A Nonhuman Eye: Deleuze on Cinema," *SubStance*, 2004, 33 (2), pp.134-135.
④ 关于《大开眼戒》中引起争议的狂欢场景，库布里克的合作者、《闪灵》编剧之一约翰逊将其看作一种原型狂欢，"人们批评这场狂欢，但它无疑是一场原型狂欢，其中包含撒旦崇拜等来自集体无意识的种种原型，而不是源自纽约现实生活（的场景）"。参见 Catriona McAvoy, "Diana Johnson," In Danel Olson (Eds.), *Stanley Kubrick's The Shining: Studies in the Horror Film*, Lakewood: Centipede Press, 2015, p.550。

序与无序、梦幻与真相、可见与不可见于其中辩证翻转的动态迷宫，它们在不同故事中的具体形态林林总总，却有迹可循地贯穿于库布里克一生的创作历程。电影中栖身、发声的它们，也正是作为来自原著语言边界又将未说引入原著的寓言意象，成为不同世代、地域的人们反复提及、引用并从中收获启示的文化记忆。

总而言之，当我们跳出忠实抑或背叛这种非此即彼的思维窠臼，以一种向不可读性敞开的寓言思维来观照、思考库布里克的改编艺术时，便能发现，改编不仅仅是库布里克与原著作者之间的对话，更是他与不可计数、不可预知的他者相遇、沟通并召唤观众参与其中的未完旅途。在这一过程中，影像从后现代再现危机的僵局之中挣脱出来，转而成为一个随时可能穿越幻象、迎来新知的场域。同时，透过库布里克的改编观和他的相应实践，对于改编研究这一领域本身仍在探索中的方法、路径及其内在价值，也能从中获得更深一层的体悟和启发。从这个层面来说，改编研究也可以作为一种寓言式的阅读，在与不同艺术家及其创作语境之间偶遇、沟通的过程中，重新唤起孩童游戏般遇见他者并与之共同探入别样世界的体验。这种充满想象力和可能性的历险，正是库布里克的创作对于观众、读者和研究者而言富于魔力、值得反复回味的奥妙所在。

附录 1

库布里克改编影片及原著

电影上映时间	中文片名	英文片名	原著中文名	原著英文名	原著作者
1956 年	杀戮	The Killing	金盆洗手	Clean Break	昂努·怀特（Lionel White）
1957 年	光荣之路	Paths of Glory	光荣之路	Paths of Glory	汉弗雷·科比（Humphrey Cobb）
1960 年	斯巴达克斯	Spartacus	斯巴达克斯	Spartacus	霍华德·法斯特（Howard Fast）
1962 年	洛丽塔	Lolita	洛丽塔	Lolita	弗拉基米尔·纳博科夫（Vladimir Nabokov）
1964 年	奇爱博士	Dr. Strangelove	红色警戒	Red Alert	彼得·乔治（Peter George）
1968 年	2001：太空漫游	2001: A Space Odyssey	岗哨	The Sentinel	亚瑟·克拉克（Arthur C. Clarke）

续表

电影上映时间	中文片名	英文片名	原著中文名	原著英文名	原著作者
1971年	发条橙	*A Clockwork Orange*	发条橙	*A Clockwork Orange*	安东尼·伯吉斯（Anthony Burgess）
1975年	巴里·林登	*Barry Lyndon*	巴里·林登的遭遇	*The Luck of Barry Lyndon*	威廉·梅克比斯·萨克雷（William Makepeace Thackeray）
1980年	闪灵	*The Shining*	闪灵	*The Shining*	斯蒂芬·金（Stephen King）
1987年	全金属外壳	*Full Metal Jacket*	计时器	*The Short-Timers*	古斯塔夫·哈斯福特（Gustav Hasford）
1999年	大开眼戒	*Eyes Wide Shut*	梦的故事	*Traumnovelle*	亚瑟·施尼茨勒（Arthur Schnitzler）

附录 2

斯坦利·库布里克生平及创作年表

1928 年

7 月 26 日,斯坦利·库布里克出生于美国纽约一个犹太裔家庭。他的祖父母、外祖父母分别是波兰及罗马尼亚犹太人后裔和奥地利犹太移民。他的父亲雅各布·伦纳德·库布里克(Jacob Leonard Kubrick)是一名医生,母亲萨迪·格特鲁德·珀维勒(Sadie Gertrude Perveler)是一名家庭主妇。他的父母以犹太教的形式举办了他们的结婚仪式。斯坦利·库布里克终生从未声明他有任何宗教信仰,甚至被认为在谈及自己的宇宙观时表达出一种无神论观点。他的妹妹芭芭拉·库布里克(Barbara Kubrick)出生于 1934 年 5 月 21 日。

1929 年

库布里克一家定居于纽约布朗克斯区克林顿大道 21 号。

1934 年

进入公立学校就读,在阅读和智力测验中表现优异,但出勤率不合格,经过家庭指导后得到改善。

1940 年

在美国加利福尼亚州帕萨迪纳市舅舅马丁·珀维勒(Martin Perveler)家中度过秋季和来年春季学期,是第一次来到好莱坞所在区域。

1942 年

就读于塔夫脱中学,出勤率表现不佳,却频繁出入于洛伊天堂和雷电华福坦莫两所影院,大概以一周两次的频率去看电影,每次观看两部影片。

1943 年

使用父亲的格拉菲相机尝试摄影,成为塔夫脱中学摄影俱乐部成员并表现活跃。

1945 年

表现一位报摊摊主读到罗斯福总统死讯时反应的照片被《展望》杂志采用并得到稿酬。

1946 年

进入纽约城市大学学习夜校课程,成为《展望》杂志职业摄影师。

1948 年

与托巴·梅茨(Toba Metz)结婚,搬至纽约格林威治村 16 街居住。

1949 年

开始为他与霍华德·塞克勒(Howard Sackler)合写的剧本(他的长片处女作《恐惧与欲望》的剧本)寻找投资。

1950 年

开始拍摄他的第一部电影作品——纪录短片《拳赛之日》。

1951 年

以 4000 美金的价格将《拳赛之日》卖给雷电华-百代公司,创下当时短片版权价格最高纪录。《拳赛之日》上映,开始拍摄纪录短片《飞翔的牧师》。从《展望》辞职,专心投入电影行业。

1953 年

第一部剧情长片《恐惧与欲望》在纽约首映。接受国际航海家联合会委托拍摄纪录短片《航海家》。开始撰写第二部剧情长片《杀手之吻》剧本。

1955 年

与托巴·梅茨离婚,与芭蕾舞演员、舞蹈指导露丝·索博特卡(Ruth Sobotka)结婚。

1956 年

结识詹姆斯·哈里斯(James B. Harris),两人合伙创办哈里斯-库布里克公司。购得小说《金盆洗手》的改编权,并据此撰写电影剧本《杀戮》。

1957 年

选中小说《光荣之路》作为接下来的改编项目,并对茨威格的小说《锁不住的秘密》产生兴趣。与露丝·索博特卡离婚。在德国拍摄《光荣之路》。与参演《光荣之路》的德裔女演员克里斯蒂亚娜·苏珊·哈伦(Christiane Susanne Harlan)结婚。

1958 年

与詹姆斯·哈里斯共同阅读了纳博科夫的小说《洛丽塔》,计划将其改编成电影。

1959 年

被好莱坞明星、《斯巴达克斯》主演柯克·道格拉斯（Kirk Douglas）推荐为该片导演。购得《洛丽塔》的改编权。

1961 年

鉴于英国鼓励国外制片人雇佣英国工作人员拍片的相关支持措施，决定赴英国拍摄《洛丽塔》。

1962 年

决定将核战争威胁作为下一部影片探讨的主题。购得小说《红色警戒》的改编权，并开始创作剧本。

1964 年

与亚瑟·克拉克通信并见面，筹备在克拉克短篇小说《岗哨》等作品的基础上拍摄一部科幻电影。

1968 年

《2001：太空漫游》在纽约首映。开始筹备拿破仑传记片项目。

1969 年

举家移居英国。《2001：太空漫游》获奥斯卡最佳视觉效果奖。

1970 年

出于成本等方面原因，在制片公司的压力下放弃拿破仑传记片项目。计划改编亚瑟·施尼茨勒的小说《梦的故事》。决定改编安东尼·伯吉斯的小说《发条橙》。

1971 年

12 月 19 日，《发条橙》在纽约和旧金山首映。

1972 年

《发条橙》获奥斯卡最佳影片、最佳改编剧本等提名,库布里克获奥斯卡最佳导演提名。

1973 年

筹拍《巴里·林登》,寻求获得蔡司 f/0.7 超大光圈镜头的途径,用以拍摄片中烛光照明场景。

1974 年

由于英国出现模仿《发条橙》人物造型的犯罪事件,在舆论的压力下,库布里克决定停止该片在英国的发行(直到 2000 年《发条橙》才得以在英国重新正式上映)。

1975 年

《巴里·林登》在纽约首映。

1976 年

《巴里·林登》获奥斯卡最佳影片等提名,最终获得最佳配乐、最佳服装设计、最佳艺术指导、最佳摄影四项奖项,库布里克获奥斯卡最佳导演提名。

1977 年

筹拍《闪灵》,并开始与小说家黛安娜·约翰逊合作撰写剧本。

1980 年

《闪灵》在纽约首映。联系迈克尔·赫尔讨论拍摄战争片的计划。

1982 年

筹备改编布赖恩·奥尔迪斯(Brian Aldiss)的小说《玩转整个

夏天的超级玩具》,但该计划随后中断,库布里克投入到将小说《计时器》改编成影片《全金属外壳》的项目中。(史蒂文·斯皮尔伯格于 2000 年宣布重拾库布里克改编奥尔迪斯小说的计划,于 2001 年完成影片《人工智能》。)

1987 年

《全金属外壳》在美国公映,获奥斯卡最佳改编剧本提名。

1993 年

取得路易斯·贝格利的小说《战时谎言》的改编权。

1994 年

编剧弗雷德里克·拉斐尔完成《梦的故事》第一版改编剧本。

1995 年

华纳兄弟公司宣布《大开眼戒》拍摄计划,包括影片主题、主创人员等。

1997 年

获得美国导演工会格里菲斯奖和第 54 届威尼斯国际电影节终身成就奖。

1999 年

在将《大开眼戒》最终剪辑版展示给华纳兄弟公司六天后,库布里克突发急性心肌梗死,于 3 月 7 日逝世。为了得到 NC‑17 分级,华纳兄弟公司使用数字技术对片中秘密仪式场面进行了局部遮盖处理。7 月 16 日,《大开眼戒》公映。

附录 3

参考影片

（按文中先后顺序排列）

《杀戮》(*The Killing*)，斯坦利·库布里克，1956

《2001：太空漫游》(*2001: A Space Odyssey*)，斯坦利·库布里克，1968

《发条橙》(*A Clockwork Orange*)，斯坦利·库布里克，1971

《巴里·林登》(*Barry Lyndon*)，斯坦利·库布里克，1975

《全金属外壳》(*Full Metal Jacket*)，斯坦利·库布里克，1987

《大开眼戒》(*Eyes Wide Shut*)，斯坦利·库布里克，1999

《闪灵》(*The Shining*)，斯坦利·库布里克，1980

《恐惧与欲望》(*Fear and Desire*)，斯坦利·库布里克，1953

《杀手之吻》(*Killer's Kiss*)，斯坦利·库布里克，1955

《洛丽塔》(*Lolita*)，斯坦利·库布里克，1962

《奇爱博士》(*Dr. Strangelove*)，斯坦利·库布里克，1964

《斯巴达克斯》(*Spartacus*)，斯坦利·库布里克，1960

《我曾侍候过库布里克》(*Filmworker*)，托尼·齐铁拉，2017

《库布里克谈库布里克》(*Kubrick by Kubrick*)，格雷戈瑞·门

罗,2020

《愤怒的葡萄》(The Grapes of Wrath),约翰·福特,1940

《乞力马扎罗的雪》(The Snows of Kilimanjaro),亨利·金,1952

《无冕霸王》(The Harder They Fall),马克·罗布森,1956

《教父》(The Godfather),弗朗西斯·福特·科波拉,1972

《教父2》(The Godfather: Part Ⅱ),弗朗西斯·福特·科波拉,1974

《教父3》(The Godfather: Part Ⅲ),弗朗西斯·福特·科波拉,1990

《午夜牛郎》(Midnight Cowboy),约翰·施莱辛格,1969

《飞越疯人院》(One Flew over the Cuckoo's Nest),米洛斯·福尔曼,1975

《好家伙》(GoodFellas),马丁·斯科塞斯,1990

《邦妮与克莱德》(Bonnie and Clyde),阿瑟·佩恩,1967

《情人节大屠杀》(The St. Valentine's Day Massacre),罗杰·科曼,1967

《血腥妈妈》(Bloody Mama),罗杰·科曼,1970

《野帮伙》(The Wild Angels),罗杰·科曼,1966

《红死病》(The Masque of the Red Death),罗杰·科曼,1964

《暮光之城》(Twilight),凯瑟琳·哈德威克,2008

《暮光之城2:新月》(The Twilight Saga: New Moon),克里斯·韦兹,2009

《暮光之城3:月食》(The Twilight Saga: Eclipse),大卫·斯雷德,2010

《暮光之城4:破晓(上)》(The Twilight Saga: Breaking Dawn -

Part 1)，比尔·康顿，2011

《暮光之城4：破晓（下）》(The Twilight Saga: Breaking Dawn-Part 2)，比尔·康顿，2012

《罗密欧与朱丽叶》(Romeo + Juliet)，巴兹·鲁赫曼，1996

《了不起的盖茨比》(The Great Gatsby)，巴兹·鲁赫曼，2013

《马车夫》(Borom sarret)，乌斯曼·塞姆班，1963

《战舰波将金号》(Bronenosets Potemkin)，谢尔盖·爱森斯坦，1925

《星际迷航：原初系列》(Star Trek: The Original Series)，吉恩·罗登伯里，1966—1969

《去年在马里昂巴德》(L'année dernière à Marienbad)，阿伦·雷乃，1961

《拯救大兵瑞恩》(Saving Private Ryan)，史蒂文·斯皮尔伯格，1998

《雨中曲》(Singin' in the Rain)，斯坦利·多南、吉恩·凯利，1952

《湖上艳尸》(Lady in the Lake)，罗伯特·蒙哥马利，1947

《罗生门》(Rashōmon)，黑泽明，1950

《马耳他之鹰》(The Maltese Falcon)，约翰·休斯顿，1941

《蝴蝶效应》(The Butterfly Effect)，埃里克·布雷斯、J·麦基·格鲁伯，2004

《通天塔》(Babel)，亚利桑德罗·冈萨雷斯·伊纳里图，2006

《光荣之路》(Paths of Glory)，斯坦利·库布里克，1957

《浪荡儿》(I vitelloni)，费德里科·费里尼，1953

《夜》(La Notte)，米开朗基罗·安东尼奥尼，1961

《星球大战》(Star Wars)，乔治·卢卡斯，1977

《侏罗纪公园》(Jurassic Park)，史蒂文·斯皮尔伯格，1993

参考文献

［英］阿瑟·克拉克：《岗哨》，载《神的九十亿个名字》，邹运旗译，江苏文艺出版社2013年版。

［法］埃德加·莫兰：《电影或想象的人：社会人类学评论》，马胜利译，广西师范大学出版社2012年版。

［意］埃米利奥·达利桑德罗、［意］菲利普·乌利维耶里：《离上帝最近的电影人——斯坦利·库布里克生命最后的30年》，潘丽君译，当代中国出版社2017年版。

［英］安东尼·伯吉斯：《发条橙》（纪念版），王之光译，译林出版社2016年版。

陈惠：《魔镜：小说〈洛丽塔〉的电影之旅》，《上海师范大学学报（哲学社会科学版）》2008年第6期。

陈蒲清：《寓言文学理论：历史与应用》，骆驼出版社1992年版。

陈学明：《班杰明》，生智文化事业有限公司1998年版。

崔瀚文：《小说〈洛丽塔〉的电影改编》，河南大学英语语言文学专业硕士学位论文，2012年。

［英］戴米安·萨顿、［英］大卫·马丁-琼斯：《德勒兹眼中的艺术》，林何译，重庆大学出版社2016年版。

［美］弗拉基米尔·纳博科夫：《洛丽塔》，主万译，上海译文出版社2005年版。

［美］弗雷德里克·杰姆逊：《处于跨国资本主义时代中的第三世界文学》，张京媛译，《当代电影》1989年第6期。

《后现代主义与文化理论——杰姆逊教授讲演录》，唐小兵译，陕西师范大学出版社1986年版。

［美］吉恩·菲利普斯编著：《我是怪人，我是独行者——库布里克谈话录》，顾国平、张英俊、艾瑞译，新星出版社2013年版。

［法］吉尔·德勒兹：《福柯·褶子》，于奇智、杨洁译，湖南文艺出版社2001年版。

［英］吉尔·内尔姆斯主编：《电影研究导论》（插图第4版），李小刚译，世界图书出版公司2013年版。

［法］吉勒·德勒兹：《德勒兹论傅柯》，杨凯麟译，麦田出版2000年版。

［日］芥川龙之介：《竹林中》，载《芥川龙之介小说精选》，朱娅姣译，中国友谊出版公司2018年版。

［德］卡尔·施米特：《政治的概念》，刘宗坤等译，上海人民出版社2003年版。

［美］卡特琳娜·克拉克、［美］迈克尔·霍奎斯特：《米哈伊尔·巴赫金》，语冰译，中国人民大学出版社1992年版。

［法］克里斯蒂安·麦茨：《想象的能指——精神分析与电影》，王志敏译，中国广播电视出版社2006年版。

［美］雷·韦勒克、［美］奥·沃伦：《文学理论》，刘象愚、邢培明、陈圣生等译，生活·读书·新知三联书店1984年版。

李洋：《〈电影寓言〉中的概念与方法》，《电影艺术》2012年第

5 期。

林建光:《再现"异者":班雅明的寓言与象征理论》,《中外文学》2005 年第 1 期。

刘凡:《叙事的置换:小说到电影的改编》,《电影文学》2010 年第 18 期。

[美] 路易斯·贝格利:《战时谎言》,孙法理译,上海译文出版社 2011 年版。

[美] 罗伯特·斯科尔斯、[美] 弗雷德里克·詹姆逊、[美] 阿瑟·B.艾文斯等:《科幻文学的批评与建构》,王逢振、苏湛、李广益等译,安徽文艺出版社 2011 年版。

[美] 罗伯特·斯科尔斯:《寓言小说家》,陈淑蕙译,《中外文学》1984 年第 10 期。

[美] 罗伯特·斯塔姆:《电影理论解读》,陈儒修、郭幼龙译,北京大学出版社 2017 年版。

[美] 罗杰·科曼、[美] 吉姆·杰罗姆:《剥削好莱坞》,黄渊译,上海译文出版社 2010 年版。

[法] 罗兰·巴特:《第三意义——关于爱森斯坦几格电影截图的研究笔记》,李洋、孙啟栋译,《电影艺术》2012 年第 2 期。

[法] 罗兰·巴特:《明室——摄影札记》,许绮玲译,台湾摄影工作室 1997 年版。

罗良清:《保罗·德曼:阅读的寓言理论》,《马克思主义美学研究》2006 年第 9 期。

[美] 米莲姆·布拉图·汉森:《大批量生产的感觉:作为白话现代主义的经典电影》,刘宇清、杨静琳译,《电影艺术》2009 年第 5 期。

莫少文：《从文本到影像——〈发条橙〉改编研究》，广西民族大学影视文艺理论与创作专业硕士学位论文，2019年。

［德］培德·布尔格：《前卫艺术理论》，蔡佩君、徐明松译，时报文化1998年版。

［奥地利］施尼茨勒：《梦的故事》，载《施尼茨勒中短篇小说选》，高中甫译，上海文艺出版社2015年版。

［美］斯蒂芬·金：《魔女卡丽》，管舒宁译，上海译文出版社2012年版。

［美］斯蒂芬·金：《闪灵》，龚华燕、冉斌译，大众文艺出版社1998年版。

［斯洛文尼亚］斯拉沃热·齐泽克：《齐泽克论1968年"五月风暴"》，连小丽、王小会译，《国外理论动态》2009年第4期。

［斯洛文尼亚］斯拉沃热·齐泽克：《齐泽克：性别即政治》，戴宇辰译，艺术档案，http://www.artda.cn/view.php?tid=10589&cid=26，最后浏览日期：2017年10月2日。

［斯洛文尼亚］斯拉沃热·齐泽克：《事件》，王师译，上海文艺出版社2016年版。

［美］苏珊·桑塔格：《反对阐释》，程巍译，上海译文出版社2003年版。

［英］特里·伊格尔顿：《美学意识形态》（修订版），王杰、付德根、麦永雄译，中央编译出版社2013年版。

［英］特里·伊格尔顿：《文学事件》，阴志科译，河南大学出版社2015年版。

［德］瓦尔特·本雅明：《单行道》，王才勇译，江苏人民出版社2006年版。

〔德〕瓦尔特·本雅明:《德国悲剧的起源》,陈永国译,文化艺术出版社2001年版。

〔英〕威廉·萨克雷:《巴里·林登》,李晓燕译,首都师范大学出版社2015年版。

〔美〕文森特·罗布伦托:《漫游太空:库布里克传》,顾国平、董继荣译,吉林出版集团有限责任公司2012年版。

伍端:《空间句法相关理论导读》,《世界建筑》2005年第11期。

萧莎:《西方文论关键词:如画》,《外国文学》2019年第5期。

张生:《论巴塔耶的越界理论——动物性、禁忌与总体性》,《同济大学学报(社会科学版)》2016年第3期。

张旭东:《批评的踪迹:文化理论与文化批评(1985—2002)》,生活·读书·新知三联书店2003年版。

郑元尉:《列维纳斯语言哲学中的文本观》,《中外文学》2007年第4期。

Abrams, Nathan, "A Hidden Heart of Jewishness and Englishness: Stanley Kubrick," *European Judaism*, 2014, 47(2), pp.69-76.

Abrams, Nathan, "A Secular Talmud: The Jewish Sensibility of *Mad* Magazine," *Studies in American Humor*, 2014, 3(30), pp.111-122.

Abrams, Nathan, "Becoming a Macho Mensch: Stanley Kubrick, *Spartacus* and 1950s Jewish Masculinity," *Adaptation*, 2015, 8(3), pp.283-296.

Abrams, Nathan, "From Madness to Dysentery: *Mad*'s Other New York Intellectuals," *Journal of American Studies*, 2003, 37(3), pp.435-451.

Abrams, Nathan, "Kubrick's Double: *Lolita*'s Hidden Heart of

Jewishness," *Cinema Journal*, 2016, 55(3), pp.17-39.

Abrams, Nathan, *Stanley Kubrick: New York Jewish Intellectual*, New Brunswick: Rutgers University Press, 2018.

Agamben, Giorgio, *Homo Sacer: Sovereign Power and Bare Life*, Trans. Daniel Heller-Roazen, Stanford: Stanford University Press, 1998.

Agamben, Giorgio, *Infancy and History: The Destruction of Experience*, Trans. Liz Heron, London and New York: Verso, 1993.

Agamben, Giorgio, *Means without Ends: Notes on Politics*, Trans. Vincenzo Binetti and Cesare Casarino, Minneapolis: University of Minnesota Press, 2000.

Agamben, Giorgio, *The Coming Community*, Trans. Michael Hardt, Minneapolis: University of Minnesota Press, 1993.

Agamben, Giorgio, *The Man without Content*, Trans. Georgia Albert, Stanford: Stanford University Press, 1999.

Allen, Graham, "The Unempty Wasps' Nest: Kubrick's *The Shining*, Adaptation, Chance, Interpretation," *Adaptation*, 2015, 8(3), pp.361-371.

Anderton, Chris. *Music Festivals in the UK: Beyond the Carnivalesque*, Abingdon: Routledge, 2018.

Aragay, Mireia, *Books in Motion: Adaptation, Intertextuality, Authorship*, Amsterdam and New York: Rodopi, 2005.

Ardrey, Robert, *African Genesis: A Personal Investigation into the Animal Origins and Nature of Man*, New York: Dell Publishing, 1961.

Badiou, Alain and Clarke, Alistair, "Qu'est-ce que la littérature pense? (Literary Thinking)," *Paragraph*, 2005, 28(2), pp.35-40.

Baker, Paul, *Polari: The Lost Language of Gay Man*, London and New York: Routledge, 2002.

Bakhtin, Mikhail, *Rabelais and His World*, Trans. Helene Iswolsky, Bloomington: Indiana University Press, 1984.

Bane, Charles, "Viewing Novels, Reading Films: Stanley Kubrick and the Art of Adaptation as Interpretation," PhD Dissertation, Louisiana State University, 2006.

Barber, Nicholas, "Why *2001: A Space Odyssey* remains a mystery," *BBC Culture*, 4 April 2018, http://www.bbc.com/culture/story/20180404-why-2001-a-space-odyssey-remains-a-mystery.

Barthes, Roland, *Image-Music-Text*, Trans. Stephen Heath, London: Fontana Press, 1977.

Barthes, Roland, *S/Z*, Trans. Richard Miller, New York: Hill and Wang, 1974.

Bataille, Georges and Strauss, Jonathan, "Hegel, Death and Sacrifice," *Yale French Studies*, 1990, 78, pp.9-28.

Bataille, Georges, "On Nietzsche: The Will to Chance," In Fred Botting and Scott Wilson (Eds.), *The Bataille Reader*, Oxford: Blackwell Publishers Ltd., 1997.

Bataille, Georges, *The Accursed Share: An Essay on General Economy*, Vol. II, Trans. Robert Hurley, New York: Zone Books, 1993.

Bataille, Georges, "The Notion of Expenditure," In *Georges Bataille: Visions of Excess — Selected Writings, 1927-1939*, Trans. and Eds. Allan Stoekl, Minneapolis: University of Minnesota Press, 1985.

Baudrillard, Jean, *Simulacra and Simulation*, Trans. Sheila Faria

Glaser, Ann Arbor: The University of Michigan Press, 1994.

Beharriell, Frederic J., "Schnitzler's Anticipation of Freud's Dream Theory," *Monatshefte*, 1953, 45(2), pp.81-89.

Belgrad, Daniel, "The Transnational Counterculture: Beat-Mexican Intersections," In Jennie Skerl(Eds.), *Reconstructing the Beats*, New York and Basingstoke: Palgrave Macmillan, 2004, pp.27-40.

Benjamin, Walter, *Illuminations*, Trans. Harry Zohn, New York: Schocken Books, 1968.

Benjamin, Walter, "N [Theoretics of Knowledge; Theory of Progress]," *The Philosophical Forum* 15, 1-2, Fall-Winter (1983—1984).

Benjamin, Walter, "On the Concept of History," In Howard Eiland and Michael W. Jennings (Eds.), *Walter Benjamin: Selected Writings*, Vol.4, 1938-1940, Trans. Edmund Jephcott and others, Cambridge, Massachusetts, and London: Belknap Press of Harvard University Press, 2003.

Benjamin, Walter, *The Arcades Project*, Trans. Howard Eiland and Kevin McLaughlin, Cambridge: Belknap Press of Harvard University Press, 1999.

Benshoff, Harry M., "The Short-lived Life of the Hollywood LSD film," *Velvet Light Trap*, 2001, 47, pp.29-44.

Benson, Michael, *Space Odyssey: Stanley Kubrick, Arthur C. Clarke, and the Making of a Masterpiece*, New York: Simon & Schuster, 2018.

Bentley-Kemp, Lynne, "Photography Programs in the 20th Century Museums, Galleries, and Collections," In Michael R. Peres

(Eds.), *Focal Encyclopedia of Photography: Digital Imaging, Theory and Applications, History, and Science*, Burlington and Oxford: Focal Press, 2007.

Bhabha, Homi K., *The Location of Culture*, New York: Routledge, 1994.

Bhabha, Homi K., "The Other Question: The Stereotype and Colonial Discourse," *Screen*, 1983, 24(6), pp.18-36.

Billson, Anne, "*The Shining* has lost its shine — Kubrick was slumming it in a genre he despised," *The Guardian*, 27 October 2016, https://www.theguardian.com/film/2016/oct/27/stanley-kubrick-shining-stephen-king.

Biltereyst, Daniel, " 'A constructive form of censorship': Disciplining Kubrick's *Lolita*," In Tatjana Ljujic, Peter Kramer, and Richard Daniels (Eds.), *Stanley Kubrick: New Perspectives*, London: Black Dog Publishing Limited, 2015.

Biswell, Andrew, *The Real Life of Anthony Burgess*, London: Picador, 2005.

Blistein, Jon, " 'Great Gatsby' Soundtrack Features Jay-Z, Andre 3000, Beyonce, Lana Del Rey," *Rolling Stone Magazine*, accessed 9 December 2017, https://www.rollingstone.com/music/music-news/great-gatsby-soundtrack-features-jay-z-andre-3000-beyonce-186765/ (first published in *Rolling Stone Magazine*, 4 April 2013).

Boozer, Jack(ed.), *Authorship in Film Adaptation*, Austin: University of Texas Press, 2008.

Bordwell, David, *Narration in the Fiction Film*, London: Routledge, 1985.

Bordwell, David, *On the History of Film Style*, Cambridge: Harvard University Press, 1997.

Bordwell, David, Staiger, Janet and Thompson, Kristin, *The Classical Hollywood Cinema: Film Style & Mode of Production to 1960*, London: Routledge, 2005.

Boulez, Pierre, *Boulez on Music Today*, Trans. Susan Bradshaw and Richard Rodney Bennett, Cambridge, MA: Harvard University Press, 1971.

Bourdieu, Pierre, *Distinction: A Social Critique of the judgement of Taste*, London: Routledge, 1984.

Brecht, Bertolt, *Brecht on Theatre*, Trans. John Willett, New York: Hill and Wang, 1964.

Broderick, Mick(ed.), *The Kubrick Legacy*, New York: Routledge, 2019.

Bruns, Gerald L., "On the Conundrum of Form and Material in Adorno's Aesthetic Theory," *The Journal of Aesthetics and Art Criticism*, 2008, 66(3), pp.225 – 235.

Bryant, Peter, *Red Alert*, Rockville, MD: Black Mask, 2008.

Bukatman, Scott, "The Artificial Infinite: On Special Effects and the Sublime," In Annette Kuhn(Eds.), *Alien Zone II: The Spaces of Science-Fiction Cinema*, London: Verso, 1999.

Burgess, Anthony, *A Clockwork Orange*, New York: W. W. Norton & Company, 1986.

Cahill, Tim, "Stanley Kubrick: The *Rolling Stone* Interview," *Rolling Stone Magazine*, 27 August 1987, accessed 9 December 2017,

https://www.rollingstone.com/movies/movie-news/stanley-kubrick-the-rolling-stone-interview-50911/.

Calarco, Matthew, "Jamming the Anthropological Machine," In Matthew Calarco and Steven DeCaroli(Eds.), Giorgio Agamben: Sovereignty and Life, Stanford: Stanford University Press, 2007.

Calarco, Matthew, Zoographies: The Question of the Animal from Heidegger to Derrida, New York: Columbia University Press, 2008.

Campbell, Gordon, "Kubrick's War," New Zealand Listener, 10 October 1987.

Carroll, Noël, "The Future of Allusion: Hollywood in the Seventies (And beyond)," October, 1982, 20, pp.51-81.

Carroll, Noël, The Philosophy of Horror: Or, Paradoxes of the Heart, London: Routledge, 1990.

Cartmell, Deborah, "100+ Years of Adaptations, or, Adaptation as the Art Form of Democracy," In Deborah Cartmell(Eds.), A Companion to Literature, Film, and Adaptation, Malden, MA: Wiley-Blackwell, 2012, pp.1-14.

Case, George, Calling Dr. Strangelove: The Anatomy and Influence of the Kubrick Masterpiece, Jefferson, North Carolina: McFarland & Company, Inc., Publishers, 2014.

Chandler, Raymond, The Lady in the Lake, Toronto: HarperCollins Canada, 2013.

Chapman, James, Glancy, Mark and Harper, Sue(eds.), The New Film History: Sources, Methods, Approaches, New York: Palgrave Macmillan, 2007.

Chatman, Seymour, "What Novels Can Do That Films Can't (and Vice Versa)," In Gerald Mast (Eds.), *Film Theory and Criticism: Introductory Readings*, New York: Oxford University Press, 1992.

Cheng, Anne Anlin, *The Melancholy of Race: Psychoanalysis, Assimilation, and Hidden Grief*, New York: Oxford University Press, 2000.

Chow, Rey, "A Phantom Discipline," *Publications of the Modern Language Association of America*, 2001, 116(5), pp.1386-1395.

Ciment, Michel (ed.), *Kubrick: The Definitive Edition*, London: Faber & Faber, 2003.

Ciment, Michel, "Kubrick on *Barry Lyndon*: An interview with Michel Ciment," *The Kubrick Site*, accessed 30 December 2017, http://www.visual-memory.co.uk/amk/doc/interview.bl.html.

Ciment, Michel, "Kubrick on *The Shining*," *The Kubrick Site*, accessed 30 December 2017, http://www.visual-memory.co.uk/amk/doc/interview.ts.html.

Cipolla, Gaetano, *Labyrinth: Studies on an Archetype*, New York, Ottawa, Toronto: Legas, 1987.

Clarke, Arthur C., *2001: A Space Odyssey*, London: Arrow Books, 1968.

Clarke, Arthur C., *The Sentinel*, London: HarperCollins, 2000.

Cobb, Humphrey, *Paths of Glory*, London: Penguin Books Ltd., 2010.

Cochran, David, "The Low-Budget Modernism of Roger Corman," *North Dakota Quarterly*, 1997, 64(1), pp.19-40.

Cocks, Geoffrey, Diedrick, James and Perusek, Glenn, "Introduction," In *Depth of Field: Stanley Kubrick, Film, and the Uses of History*,

Madison: University of Wisconsin Press, 2006.

Cocks, Geoffrey, "Stanley Kubrick's Dream Machine: Psychoanalysis, Film, and History," In Jerome A. Winer and James W. Anderson (Eds.), *The Annual of Psychoanalysis, V.31: Psychoanalysis and History*, Hillsdale, NJ: The Analytic Press, 2003.

Cocks, Geoffrey, *The Wolf at the Door: Stanley Kubrick, History & the Holocaust*, New York: Peter Lang Publishing, Inc., 2004.

Collins, Jim, *Architectures of Excess: Cultural Life in the Information Age*, New York: Routledge, 1995.

Colombani, Elsa (ed.), *A Critical Companion to Stanley Kubrick*, London: Lexington Books, 2020.

Connolly, Julian, *A Reader's Guide to Nabokov's "Lolita"*, Brighton: Academic Studies Press, 2009.

Cooper, J. C., *An Illustrated Encyclopedia of Traditional Symbols*, New York: Thames and Hudson, 1978.

Cowan, Bainard, "Walter Benjamin's Theory of Allegory," *New German Critique*, 1981, 22, pp.109-122.

Craig, Rob, *American International Pictures: A Comprehensive Filmography*, Jefferson, North Carolina: McFarland & Company, Inc., Publishers, 2019.

Crimp, Douglas, "Pictures," *October*, 1979, 8.

Crowdus, Gary and Dan Georgakas, *Cineaste Interviews*, Chicago: Lake View Press, 2002.

Cunneen, Joseph, "Bored Wide Shut," *National Catholic Reporter*, 3 September 1999.

D'Alessandro, Emilio and Ulivieri, Filippo, *Stanley Kubrick and Me: Thirty Years at His Side*, Trans. Simon Marsh, New York: Arcade Publishing, 2016.

Danesi, Marcel, *Forever Young: The "Teen-Aging" of Modern Culture*, Toronto, Buffalo, and London: University of Toronto Press, 2003.

De Certeau, Michel, *The Practice of Everyday Life*, Trans. Steven F. Rendall, Berkeley and Los Angeles: University of California Press, 1984.

Decter, Midge, "The Kubrick Mystique," *Commentary*, September, 1999.

Delanty, Gerard, *Modernity and Postmodernity: Knowledge, Power and the Self*, London, Thousand Oaks, and New Delhi: SAGE Publications, 2000.

Deleuze, Gilles and Guattari, Felix, *A Thousand Plateaus: Capitalism and Schizophrenia*, Trans. Brian Massumi, London and New York: Continuum, 1987.

Deleuze, Gilles and Guattari, Felix, *Kafka: Toward a Minor Literature*, Trans. Dana Polan, Minneapolis: University of Minnesota Press, 1986.

Deleuze, Gilles and Guattari, Félix, *Anti-Oedipus: Capitalism and Schizophrenia*, Trans. Robert Hurley, Mark Seem, and Helen R. Lane, London and New York: Continuum, 2004.

Deleuze, Gilles and Parnet, Claire, *Dialogues II (Revised Edition)*, Trans. Hugh Tomlinson and Barbara Habberjam, New York: Columbia University Press, 2007.

Deleuze, Gilles, *Cinema I: The Movement-Image*, Trans. Hugh

Tomlinson and Barbara Habberjam, London and New York: Continuum, 2009.

Deleuze, Gilles, *Cinema II: The Time-Image*, Trans. Hugh Tomlinson and Robert Galeta, London and New York: Bloomsbury Academic, 2013.

Deleuze, Gilles, *Essays Critical and Clinical*, Trans. Daniel W. Smith and Michael A. Greco, London and New York: Verso, 1998.

Deleuze, Gilles, *The Fold: Leibniz and the Baroque*, Trans. Tom Conley, Minneapolis: University of Minnesota Press, 1993.

De Man, Paul, *Allegories of Reading: Figural Language in Rousseau, Nietzsche, Rilke, and Proust*, New Haven and London: Yale University Press, 1979.

De Man, Paul, *Blindness and Insight: Essays in the Rhetoric of Contemporary Criticism* (Second Edition), London: Methuen & Co. Ltd, 1983.

De Man, Paul, "The Concept of Irony," In Andrzej Warminski(Eds.), *Aesthetic Ideology*, Minneapolis: University of Minnesota Press, 1996.

DeRosa, Steven, *Writing with Hitchcock: The Collaboration of Alfred Hitchcock and John Michael Hayes*, New York: Faber and Faber, 2001.

Dickstein, Morris, "Nabokov's Folly," *The New Republic*, 28 June 1969, accessed 1 December 2017, https://newrepublic.com/article/63276/nabakovs-folly.

Domsch, Sebastian, *Storyplaying: Agency and Narrative in Video*

Games, Berlin: De Gruyter, 2013.

Duncan, Paul, *Stanley Kubrick*, Köln: Taschen, 2003.

Durgnat, Raymond, "*Loita,*" *Films and Filming*, November 1962.

Eaglestone, Robert, "Postmodernism and Ethics against the Metaphysics of Comprehension," In Steven Connor (Eds.) , *The Cambridge Companion to Postmodernism*, Cambridge: Cambridge University Press, 2004.

Elegant, Robert, "How to Lose a War: The Press and Viet Nam," *Encounter*, 1981, LVII(2).

Elsaesser, Thomas, " Evolutionary Imagineer: Stanley Kubrick's Authorship," In H. P. Reichmann (Eds.) , *Stanley Kubrick*, Frankfurt: Kinematograph no.20, Deutsches Filmmuseum, 2004.

Eng, David L. and Kazanjian, David (eds.) , *Loss: The Politics of Mourning*, Berkeley, Los Angeles, and London: University of California Press, 2003.

Erdheim, Mario, *Psychoanalyse und Unbewußtheit in der Kultur*, Frankfurt: Suhrkamp, 1988.

Extence, Gavin, "Cinematic Thought: The Representation of Subjective Processes in the Films of Bergman, Resnais and Kubrick," PhD Dissertation, University of Sheffield, 2008.

Falsetto, Mario(ed.) , *Perspectives on Stanley Kubrick*, New York: G. K. Hall, 1996.

Falsetto, Mario, *Stanley Kubrick: A Narrative and Stylistic Analysis*, Westport: Praeger, 2001.

Fast, Howard, *Spartacus*, London and New York: Routledge, 2015.

Felden, Thorsten, *Man/Machine Interaction in the Work of Stanley Kubrick*, Köln: Grin Verlag, 2007.

Foster, Hal, *The Return of the Real: The Avante-Garde at the End of the Century*, Cambridge: The MIT Press, 1996.

Foucault, Michel, *Discipline and Punish: The Birth of the Prison*, Trans. Alan Sheridan, London: Penguin, 1991.

Foucault, Michel, *Language, Counter-memory, Practice: Selected Essays and Interviews*, Trans. Donald F. Bouchard and Sherry Simon, Ithaca, New York: Cornell University Press, 1980.

Frampton, Daniel, *Filmosophy*, London and New York: Wallflower Press, 2006.

Freire Junior, Olival, *The Quantum Dissidents: Rebuilding the Foundations of Quantum Mechanics (1950-1990)*, London: Springer, 2015.

French, Brandon, "The Cellluloid Lolita: A Not-So-Crazy Quilt," In Gerald Peary and Roger Shatzkin(Eds.), *The Modern American Novel and the Movies*, New York: Frederick Ungar, 1978.

Freud, Sigmund, "Letter from Sigmund Freud to Arthur Schnitzler, 14 May 1922," In Ernst L. Freud(Eds.), *Letters of Sigmund Freud 1873 - 1939*, Trans. Tania Stern and James Stern, London: Hogarth Press, 1961.

Freud, Sigmund, "The Interpretation of Dreams," In James Strachey (Eds. and Trans.), *The Standard Edition of the Complete Psychological Works of Sigmund Freud*, Vols. 4 and 5, London: Hogarth Press and the Institute of Psychoanalysis, 1953.

Frewin, Anthony, "Stanley Kubrick: Writers, Writing, Reading," In

Alison Castle(Eds.), *The Stanley Kubrick Archives*, Köln: Taschen, 2013, pp.514-519.

Friedman, Susan Stanford, "Spatial Poetics and Arundhati Roy's the God of Small Things," In James Phelan and Peter J. Rabinowitz (Eds.), *A Companion to Narrative Theory*, Malden, MA: Blackwell Publishing, 2005.

Fried, Morton, Harris, Marvin and Murphy, Robert(eds.), *War: The Anthropology of Armed Conflict and Aggression*, New York: Natural History Press, 1968.

Gabbard, Krin and Sharma, Shailja, "Stanley Kubrick and the Art Cinema," In Stuart Y. McDougal and Horton Andrew(Eds.), *Stanley Kubrick's A Clockwork Orange*, Cambridge: Cambridge University Press, 2003.

Gadamer, Hans-Gerog, *Truth and Method*, Trans. Joel Weinsheimer and Donald G. Marshall, London and New York: Bloomsbury Academic, 2013.

Georgievska, Marija, "Emmett Kelly: The first sad hobo clown who was best-known for his character named 'Weary Willie'," *The Vintage News*, 2 May 2017, https://www.thevintagenews.com/2017/05/02/emmett-kelly-the-first-sad-hobo-clown-who-was-best-known-for-his-character-named-weary-willie/.

Gibson, James William, *Warrior Dreams: Violence and Manhood in Post-Vietnam America*, New York: Hill and Wang, 1994.

Gillman, Abigail, *Viennese Jewish Modernism: Freud, Hofmannsthal, Beer-Hofmann, and Schnitzler*, University Park, Pennsylvania:

The Pennsylvania State University Press, 2009.

Godard, Jean-Luc, *Godard on Godard*, Trans. Tom Milne, New York: Da Capo Press, 1986.

Gorbman, Claudia, *Unheard Melodies: Narrative Film Music*, London: BFI Publishing, 1987.

Graham-Dixon, Charlie, "Why *Barry Lyndon* is Stanley Kubrick's Secret Masterpiece," DAZED, accessed 1 December 2017, http://www.dazeddigital.com/artsandculture/article/32367/1/why-barry-lyndon-is-stanley-kubrick-s-seminal-masterpiece.

Greenblatt, Stephen, *Renaissance Self-Fashioning*, Chicago: University of Chicago Press, 1980.

Guest, Haden, "*The Killing*: Kubrick's Clockwork," *The Criterion Collection*, 15 August 2011, https://www.criterion.com/current/posts/1956-the-killing-kubrick-s-clockwork.

Gunning, Tom, "'Now You See It, Now You Don't': The Temporality of the Cinema of Attractions," In Richard Abel (Eds.), *Silent Cinema*, New Brunswick, N.J.: Rutgers University Press, 1996.

Hadden, Briton and Henry Robinson Luce, "Eucatastrophe," *Time Magazine*, 17 September 1973.

Halliday, M. A. K., "Anti-Languages," *American Anthropologist*, 1976, 78(3), pp.570-584.

Halliday, M.A.K., *Language as Social Semiotic: The Social Interpretation of Language and Meaning*, London: Edward Arnold, 1978.

Hasford, Gustav, *The Short-Timers*, New York: Bantam Books, 1980.

Hassler-Forest, Dan and Nicklas, Pascal (eds.), *The Politics of*

Adaptation: Media Convergence and Ideology, Houndmills: Palgrave Macmillan, 2015.

Hechinger, Fred, "A Liberal Fights Back," *The New York Times*, 13 February 1972, International Anthony Burgess Foundation Archive (uncatalogied).

Heller, Joseph, *Catch-22*, New York: Simon & Schuster, 1999.

Heller, Joseph, "Stanley Kubrick and Joseph Heller: A Conversation," unpaginated transcript, 1964, SK/1/2/8, Stanley Kubrick Archive.

Herr, Michael, *Dispatches*, New York: Vintage International, 1991.

Herr, Michael, *Kubrick*, New York: Grove Press, 2000.

Hesse, Hermann, *Steppenwolf*, Trans. Basil Creighton, London: Secker, 1929.

Heywood, Andrew, *Essentials of UK Politics*, Basingstoke: Palgrave MacMillan, 2011.

Hillier, Jim (ed.), *Cahiers du Cinéma: The 1950s: Neo-Realism, Hollywood, New Wave*, Cambridge: Harvard University Press, 1985.

Hill, John and Pamela Church Gibson (eds.), *The Oxford Guide to Film Studies*, Oxford: Oxford University Press, 1998.

Hirsch, Marianne, *Family Frames: Photography, Narrative, and Postmemory*, Cambridge, MA, and London: Harvard University Press, 1997.

Hitchman, Simon, "A History of American New Wave Cinema, Part Three: New Hollywood (1967-1969)," NEW WAVE FILM. COM, accessed 20 July 2022, http://www.newwavefilm.com/

international/new-hollywood.shtml.

Hofsess, John, "How I Learned To Stop Worrying And Love 'Barry Lyndon'," *The New York Times*, accessed 9 December 2017, https://www.rollingstone.com/movies/movie-news/stanley-kubrick-the-rolling-stone-interview-50911/ (first published in *The New York Times*, 11 January 1987).

Howe, Irving, "The New York Intellectuals: A Chronicle and A Critique," *Commentary*, 1968, 46(4), pp.29-51.

Howe, Irving, "The New York Intellectuals," *Dissent Magazine*, 1 October 1969, accessed 1 December 2017, https://www.dissentmagazine.org/online_articles/irving-howe-voice-still-heard-new-york-intellectuals.

Howell, Peter, "David Cronenberg at TIFF: Evolution, Mugwumps and Kubrick," *The Star*, 31 October 2013, https://www.thestar.com/entertainment/movies/2013/10/31/david_cronenberg_at_tiff_evolution_mugwumps_and_kubrick.html#.

Huber, Irmtraud, *Literature after Postmodernism: Reconstructive Fantasies*, Basingstoke: Palgrave Macmillan, 2014.

Hughes, David, *The Complete Kubrick*, London: Virgin Books, 2001.

Hunter, I.Q., "Introduction: Kubrick and Adaptation," *Adaptation*, 2015, 8(3), pp.277-282.

Hutcheon, Linda and O'Flynn, Siobhan, *A Theory of Adaptation* (Second Edition), London and New York: Routledge, 2013.

Jagernauth, Kevin, "Stephen King Says Wendy In Kubrick's 'The Shining' Is 'One Of The Most Misogynistic Characters Ever Put

On Film'," *IndieWire*, 19 September 2013, https://www. indiewire. com/2013/09/stephen-king-says-wendy-in-kubricks-the-shining-is-one-of-the-most-misogynistic-characters-ever-put-on-film-93450/.

Jameson, Frederic, *Signatures of the Visible*, New York and London: Routledge, 2007.

Jay, Martin, *Downcast Eyes: The Denigration of Vision in Twentieth-Century French Thought*, Berkeley, Los Angeles, and London: University of California Press, 1994.

Jenkins, Greg, *Stanley Kubrick and the Art of Adaptation: Three Novels, Three Films*, London: McFarland & Company, Inc., Publishers, 1997.

Johnson, Diane, "Writing *The Shining*," In Geoffrey Cocks, James Diedrick and Glenn Perusek (Eds.), *Depth of Field: Stanley Kubrick, Film, and the Uses of History*, Madison: University of Wisconsin Press, 2006, pp.55-61.

Johnston, Keith M., *Science Fiction Film: A Critical Introduction*, London and New York: Berg, 2011.

Jones, Josh, "Slavoj Žižek Examines the Perverse Ideology of Beethoven's *Ode to Joy*," Open Culture, 26 November 2013, http://www. openculture. com/2013/11/slavoj-zizek-examines-the-perverse-ideology-of-beethovens-ode-to-joy.html.

Jones, Timothy, *The Gothic and the Carnivalesque in American Culture*, Cardiff: University of Wales Press, 2015.

Kelley, Beverly Merrill, *Reelpolitik II: Political Ideologies in '50s and*

'60s *Films*, Lanham: Rowman & Littlefield Publishers, Inc., 2004.

Kellner, Douglas, "Kubrick's *2001* and The Dangers of Technodystopia," In Sean Redmond and Leon Marvell (Eds.), *Endangering Science Fiction Film*, New York and London: Routledge, 2016.

Kerouac, Jack, *Lonesome Traveler*, New York: Grove Press, 1988.

King, Geoff, *New Hollywood Cinema: An Introduction*, London and New York: I.B. Tauris Publishers, 2002.

King, Stephen, *The Shining*, London: New England Library, 1977.

Kinney, Judy Lee, "Text and Pretext: Stanley Kubrick's Adaptations," PhD Dissertation, University of California, Los Angeles, 1982.

Kloman, William, "In *2001*, Will Love Be a Seven-letter Word?" *ArchivioKubrick*, accessed 1 December 2017, http://www.archiviokubrick.it/english/words/interviews/1968love.html (first published in *The New York Times*, 14 April 1968).

Koestler, Arthur, *The Ghost in the Machine*, London: Arkana, 1989.

Kolker, Robert, *A Cinema of Loneliness*, New York: Oxford University Press, 2011.

Kolker, Robert, *Film, Form, and Culture*, London: Routledge, 2016.

Kramer, Peter, "Adaptation as Exploration: Stanley Kubrick, Literature, and A. I. Artificial Intelligence," *Adaptation*, 2015, 8(3), pp. 372–382.

Krijnen, Joost, *Holocaust Impiety in Jewish American Literature*, Amsterdam: Brill Rodopi, 2016.

Kristeva, Julia, *Black Sun: Depression and Melancholia*, Trans. Leon S. Roudiez, New York: Columbia University Press, 1989.

Kristeva, Julia, *Strangers to Ourselves*, Trans. Leon S. Roudiez, New York: Columbia University Press, 1991.

Krämer, Peter, "Stanley Kubrick: Known and Unknown," *Historical Journal of Film, Radio and Television*, 2017, 37(3), pp.373-395.

Krämer, Peter, " ' To prevent the present heat from dissipating ' : Stanley Kubrick and the Marketing of *Dr. Strangelove* (1964)," *InMedia*, 2013, 3, http://inmedia.revues.org/634.

Kroll, Jack, "1968: Kubrick's Vietnam Odyssey," *Newsweek*, 29 June 1987.

Księżopolska, Irena, "Kubrick's *Lolita*: Quilty as the Author," *Literature Film Quarterly*, 2018, 46(2).

Kubrick, Stanley, "Director's Notes: Stanley Kubrick Movie Maker," *The Observer*, 4 December 1960.

Kubrick, Stanley, Herr, Michel and Hasford, Gustav, *Full Metal Jacket: The Screenplay*, New York: Alfred A. Knopf, 1987.

Kubrick, Stanley, Letter to Joseph Heller, 30 July 1962, Folder I.ii. 24, Joseph Heller Collection, Brandeis University Libraries, Robert D Farber University Archives and Special Collections department.

Kubrick, Stanley, "Now Kubrick Fights Back," *The New York Times*, 27 February 1972, International Anthony Burgess Foundation Archive (uncatalogied).

Kubrick, Stanley, "Words and Movies," *Sight and Sound*, 1960, 30

(1), p.14.

Labov, William, "Contraction, Deletion, and Inherent Variability of the English Copula," *Language*, 1969, 45(4).

Labrecque, Jeff, "'Full Metal Jacket' app, starring Matthew Modine," *Entertainment Weekly*, 7 August 2012, https://ew.com/article/2012/08/07/matthew-modine-full-metal-jacket-app/2/.

Lacan, Jacques, *The Four Fundamental Concepts of Psycho-Analysis*, London and New York: Routledge, 2018.

Landon, Brooks, "Diegetic or Digital? The Convergence of Science Fiction Literature and Science-Fiction Film in Hypermedia," In Annette Kuhn (Eds.), *Alien Zone II: The Spaces of Science Fiction Cinema*, London: Verso, 1999.

Lane, Anthony, "The Hobbit Habit," *The New Yorker*, 10 December 2001, https://www.newyorker.com/magazine/2001/12/10/the-hobbit-habit.

Langford, Michelle, *Allegorical Images: Tableau, Time and Gesture in the Cinema of Werner Schroeter*, Bristol and Portland: Intellect Books, 2006.

Lee, Josephine, *Performing Asian America: Race and Ethnicity on the Contemporary Stage*, Philadelphia: Temple University Press, 1997.

Leitch, Thomas, *Film Adaptation and Its Discontents: From Gone with the Wind to The Passion of the Christ*, Baltimore, MD: The Johns Hopkins University Press, 2007.

Levinas, Emmanuel, *Ethics and Infinity: Conversation with Philippe*

Nemo, Trans. Richard A. Cohen, Pittsburgh: Duquesne University Press, 1985.

Levinas, Emmanuel, "Reality and Its Shadow," In Seán Hand(Eds.), *The Levinas Reader*, Trans. Alphonso Lingis, Oxford: Blackwell, 1989.

Levinas, Emmanuel, *Totality and Infinity: An Essay on Exteriority*, Trans. Alphonso Lingis, Pittsburgh: Duquesne University Press, 1969.

Lewis, Jon, *Whom God Wishes to Destroy: Francis Coppola and the New Hollywood*, Durham, NC: Duke University Press, 1995.

Lewis, Roger, *The Life and Death of Peter Sellers*, London: Arrow, 1994.

Lloyd, D., "Drug Misuse in Teenagers," *Applied Therapeutics*, 1970, XII(3).

Lyotard, Jean-François, *The Inhuman: Reflections on Time*, Trans. Geoffrey Bennington and Rachel Bowlby, Cambridge: Polity Press, 1991.

Lyotard, Jean-François, *The Postmodern Condition: A Report on Knowledge*, Trans. Geoff Bennington and Brian Massumi, Manchester: Manchester University Press, 1984.

Lyotard, Jean-François, *The Postmodern Explained: Correspondence, 1982 - 1985*, Trans. Don Barry, Bernadette Maher, Julian Pefanis, Virginia Spate, and Morgan Thomas, Minneapolis: University of Minnesota Press, 1992.

Macdonald, Dwight, "No Art and No Box Office," *Encounter*, July

1959.

Machosky, Brenda, *Structures of Appearing: Allegory and the Work of Literature*, New York: Fordham University Press, 2013.

Macris, Anthony, "The Immobilised Body: Stanley Kubrick's *A Clockwork Orange*," *Screening the Past*, September 2013, http://www.screeningthepast.com/2013/10/the-immobilised-body-stanley-kubrick's-a-clockwork-orange/.

Malpas, Simon, *Jean-François Lyotard*, London and New York: Routledge, 2003.

Mandelbaum, Michael, "Vietnam: The Television War," *Daedalus*, 1982, 111(4), pp.157–169.

Marcinko, Tom, "Author Strips 'Orange' Peel," International Anthony Burgess Foundation Archive (uncatalogied).

Marshall, Bill, "Rancière and Deleuze: Entanglements of Film Theory," In Oliver Davis (Eds.), *Rancière Now: Current Perspectives on Jacques Rancière*, Cambridge and Malden: Polity Press, 2013.

Masenza, Claudio, "Kubrick up close," *Archivio*Kubrick, accessed 10 January 2018, http://www.archiviokubrick.it/english/onsk/people/index.html.

Mathijs, Ernest and Sexton, Jamie, *Cult Cinema*, Chichester: Wiley-Blackwell, 2011.

Mayersberg, Paul, "*THE SHINING* — Review by Paul Mayersberg [Sight & Sound]," *Scraps from the loft*, accessed 30 December 2017, https://scrapsfromtheloft.com/2016/09/23/shining-review-

sight-sound/ (first published in *Sight & Sound*, Winter 1980 – 1981).

McAvoy, Catriona, "Diana Johnson," In Danel Olson(Eds.), *Stanley Kubrick's The Shining: Studies in the Horror Film*, Lakewood: Centipede Press, 2015, pp.533-565.

McAvoy, Catriona, "The Uncanny, The Gothic and The Loner: Intertextuality in the Adaptation Process of *The Shining*," *Adaptation*, 2015, 8(3), pp.345-360.

McEntee, Joy, "The End of Family in Kubrick's *A Clockwork Orange*," *Adaptation*, 2015, 8(3), pp.321–329.

McHale, Brian, "Speech Representation," *The Living Handbook of Narratology*, April 2014, http://www.lhn.uni-hamburg.de/article/speech-representation.

McQuiston, Kate, *We'll Meet Again: Musical Design in the Films of Stanley Kubrick*, New York: Oxford University Press, 2013.

Menand, Louis, "Kubrick's Strange Love," *New York Review of Books*, 12 August 1999.

Metz, Walter C., "A Very Notorious Ranch, Indeed: Fritz Lang, Allegory, and the Holocaust," *The Journal of Contemporary Thought*, 2001, 13, pp.71-86.

Misiroglu, Gina, *American Countercultures: An Encyclopedia of Nonconformists, Alternative Lifestyles, and Radical Ideas in U.S. History*, London and New York: Routledge, 2015.

Munday, Rod, "Interview transcript between Jun'ichi Yao and Stanley Kubrick," *The Kubrick Site*, accessed 9 July 2018, http://www.

visual-memory.co.uk/amk/doc/0122.html.

Murray, Alex and Whyte, Jessica (eds.), *The Agamben Dictionary*, Edinburgh: Edinburgh University Press, 2011.

Murray, Simone, "Phantom Adaptations: *Eucalyptus*, the Adaptation Industry and the Film that Never Was," *Adaptation*, 2008, 1 (1), pp.5-23.

Murray, Simone, *The Adaptation Industry: The Cultural Economy of Contemporary Literary Adaptation*, New York: Routledge, 2012.

Nabokov, Vladimir and Appel Jr., Alfred, *The Annotated Lolita: Revised and Updated*, New York: Vintage Books, 1991.

Nabokov, Vladimir, *Lolita*, New York: Vintage International, 1997.

Nabokov, Vladimir, *Speak, Memory: An Autobiography Revisited*, New York: Vintage Books, 1989.

Naremore, James, *An Invention without a Future: Essays on Cinema*, Berkeley, Los Angeles, and London: University of California Press, 2014.

Naremore, James (ed.), *Film Adaptation*, New Brunswick, NJ: Rutgers University Press, 2000.

Naremore, James, "Welles and Kubrick: Two Forms of Exile," Scraps from the Loft, 9 October 2016, https://scrapsfromtheloft.com/2016/10/09/welles-kubrick-two-forms-exile/.

Nelson, Thomas Allen, *Kubrick: Inside a Film Artist's Maze*, Bloomington: Indiana University Press, 2000.

Nolan, Amy, "Seeing Is Digesting: Labyrinths of Historical Ruin in Stanley Kubrick's *The Shining*," *Cultural Critique*, 2011, 77,

pp.180-204.

Norris, Christopher, *Paul de Man: Deconstruction and the Critique of Aesthetic Ideology*, New York: Routledge, 1988.

Orr, John and Elzbieta Ostrowska, *The Cinema of Roman Polanski: Dark Spaces of the World*, London: Wallflower, 2006.

Owens, Craig, "The Allegorical Impulse: Toward a Theory of Postmodernism," *October*, 1980, 12, pp.67-86.

Pasolini, Pier Paolo, "The Screenplay as a 'Structure That Wants to Be Another Structure,'" In Louise K. Barnett (Eds.), *Heretical Empiricism*, Trans. Ben Lawton and Louise K. Barnett, Bloomington: Indiana University Press, 1988.

Pensky, Max, *Melancholy Dialectics: Walter Benjamin and the Play of Mourning*, Amherst: University of Massachusetts Press, 1993.

Perron, Bernard, *Silent Hill: The Terror Engine*, Ann Arbor: The University of Michigan Press, 2012.

Pezzotta, Elisa, *Stanley Kubrick: Adapting the Sublime*, Jackson: University Press of Mississippi, 2013.

Phillips, Gene D. (ed.), *Stanley Kubrick: Interviews*, Jackson: University Press of Mississippi, 2001.

Phillips, Gene D., *Major Film Directors of the American and British Cinema*, Bethlehem, PA: Lehigh University Press, 1999.

Phillips, Gene D., *Stanley Kubrick: A Film Odyssey*, New York: Popular Library, 1975.

Pilińska, Anna, *Lolita between Adaptation and Interpretation: From Nabokov's Novel and Screenplay to Kubrick's Film*, Newcastle:

Cambridge Scholars Publishing, 2015.

Plato, *Phaedrus*, Trans. Alexander Nehamas and Paul Woodruff, Indianapolis and Cambridge: Hackett Publishing Company, Inc., 1995.

Pramaggiore, Maria, *Making Time in Stanley Kubrick's Barry Lyndon: Art, History, and Empire*, New York: Bloomsbury Academic, 2014.

Rancière, Jacques, *Film Fables*, Trans. Emiliano Battista, Oxford: Berg, 2006.

Rancière, Jacques, "The Gaps of Cinema," *European Journal of Media Studies*, 2012, 1(1), pp.4-13.

Rancière, Jacques, "Why Emma Bovary Had to Be Killed," *Critical Inquiry*, 2008, 34(2), pp.233-248.

Raphael, Frederic, *Eyes Wide Open: A Memoir of Stanley Kubrick*, New York: Ballantine Books, 1999.

Rebort, Mark, "Adventure in English," *Essays in Criticism*, 1956, VI.

Richter, Gerhard, "Introduction: Benjamin's Ghosts," In *Benjamin's Ghosts: Interventions in Contemporary Literary and Cultural Theory*, Stanford: Stanford University Press, 2002, pp.1-19.

Ritzenhoff, Karen A., "'UK frost can kill palms': Layers of Reality in Stanley Kubrick's *Full Metal Jacket*," In Tatjana Ljujić, Peter Krämer, and Richard Daniels (Eds.), *Stanley Kubrick: New Perspectives*, London: Black Dog Publishing, 2015.

Rodowick, D. N., *Gilles Deleuze's Time Machine*, Durham, NC: Duke

University Press, 1997.

Rosso, Stefano, *Musi gialli e Berretti verdi*, Bergamo: Bergamo University Press, 2003.

Roszak, Theodore, *The Making of a Counter Culture: Reflections on the Technocratic Society and Its Youthful Opposition*, Berkeley: University of California Press, 1995.

Rouse III, Richard, "Match Made in Hell: The Inevitable Success of the Horror Genre in Video Games," In Bernard Perron (Eds.), *Horror Video Games: Essays on the Fusion of Fear and Play*, Jefferson, North Carolina, and London: McFarland & Company, Inc., Publishers, 2009.

Rushton, Richard, *Cinema after Deleuze*, London and New York: Continuum, 2012.

Sarris, Andrew, *The Primal Screen: Essays on Film and Related Subjects*, New York: Simon and Schuster, 1973.

Schnitzler, Arthur, *Dream Story*, Trans. J. M. Q. Davies, London: Penguin Classics, 1999.

Schodt, Frederik L., *The Astro Boy Essays: Osamu Tezuka, Mighty Atom, and the Manga/Anime Revolution*, Berkeley, California: Stone Bridge Press, 2007.

Schorske, Carl E., *Fin-De-Siecle Vienna: Politics and Culture*, New York: Vintage Books, 1981.

Seed, David, *American Science Fiction and the Cold War: Literature and Film*, Edinburgh: Edinburgh University Press, 1999.

Simmel, Georg, "The Stranger," In Donald N. Levine (Eds.), *On*

Individuality and Social Forms: Selected Writings, Chicago: University of Chicago Press, 1971.

Siskel, Gene, "Candidly Kubrick," Chicago Tribune, accessed 1 November 2017, https://www.chicagotribune.com/news/ct-xpm-1987-06-21-8702160471-story.html (first published in *Chicago Tribune*, June 21, 1987).

Sklar, Robert, "Stanley Kubrick and the American Film Industry," *Current Research in Film: Audiences, Economics and the Law*, 1988, 4.

Smith, Daniel W. and Somers-Hall, Henry (ed.), *The Cambridge Companion to Deleuze*, Cambridge: Cambridge University Press, 2012.

Sommer, Doris, "Allegory and Dialectics: A Match Made in Romance," *Boundary 2*, 1991, 18(1), pp.60–82.

Sperb, Jason, *The Kubrick Facade: Faces and Voices in the Films of Stanley Kubrick*, Lanham: Scarecrow Press, 2006.

Springer, Mike, "Steven Spielberg on the Genius of Stanley Kubrick," *Open Culture*, 25 April 2012, http://www.openculture.com/2012/04/steven_spielberg_on_the_genius_of_stanley_kubrick.html.

Stam, Robert, Burgoyne, Robert and Flitterman-Lewis, Sandy (ed.), *New Vocabularies in Film Semiotics: Structuralism, Poststructuralism and Beyond*, London and New York: Routledge, 1992.

Stam, Robert, *Film Theory: An Introduction*, Oxford: Blackwell Publishing, 2000.

Stam, Robert, "Introduction: The theory and practice of adapation," In Robert Stam and Alessandra Raengo (Eds.), *Literature and Film: A Guide to the Theory and Practice of Film Adaptation*, Malden, MA: Blackwell Publishing, 2005, pp.1-52.

Strathausen, Carsten, *The Look of Things: Poetry and Vision around 1900*, Chapel Hill and London: The University of North Carolina Press, 2003.

Tarkovsky, Andrey, *Sculpting in Time: Reflections on the Cinema*, Trans. Kitty Hunter-Blair, Austin: University of Texas Press, 2003.

Tegland, Janet, *Significant American Entertainers*, Chicago: Childrens Press, 1975.

Thackeray, W. M., *The Memoirs of Barry Lyndon, Esq.*, Oxford: Oxford University Press, 1999.

Thomson, David, *A Biographical Dictionary of Film*, 3rd edition, New York: Knopf, 1995.

Thornham, Sue, Bassett, Caroline and Marris, Paul (eds.), *Media Studies: A Reader* (Third Edition), New York: New York University Press, 2010.

Tierney-Tello, Mary Beth, *Allegories of Transgression and Transformation: Experimental Fiction by Women Writing under Dictatorship*, Albany: State University of New York Press, 1996.

Toth, Josh, *The Passing of Postmodernism*, Albany: State University of New York Press, 2010.

Trifonova, Temenuga, "A Nonhuman Eye: Deleuze on Cinema,"

SubStance, 2004, 33(2), pp.134-152.

Trilling, Lionel, "The Last Lover: Vladimir Nabokov's *Lolita*," *Encounter*, 1958, 11(4), pp.9-19.

Truffaut, Francois, *Hitchcock*, London: Faber & Faber Limited, 2017.

Ulivieri, Filippo, "Waiting for a Miracle: A Survey of Stanley Kubrick's Unrealized Projects," *Cinergie*, 2017, 6(12), pp.95-115.

Van Nort, Sydney C., *The City College of New York*, San Francisco: Arcadia Publishing, 2007.

Van Reijen, Willem, "Labyrinth and Ruin: The Return of the Baroque in Postmodernity," *Theory, Culture & Society*, 1992, 9(4), pp.1-26.

Vattimo, Gianni and Rovatti, Pier Aldo(eds.), *Weak Thought*, Trans. Peter Carravetta, Albany: State University of New York Press, 2012.

Vattimo, Gianni and Zabala, Santiago, *Hermeneutic Communism: From Heidegger to Marx*, New York: Columbia University Press, 2011.

Vesterman, William, "The Technique of Time in *Lolita*," *College Hill Review*, 2008, 1.

Vitek, Jack, "Another Squint at 'Eyes Wide Shut': A Postmodern Reading," *Modern Austrian Literature*, 2001, 34(1/2), pp.113-124.

Walker, Alexander, Taylor, Sybil and Ruchti, Ulrich, *Stanley Kubrick, Director: A Visual Analysis*, New York: W. W. Norton & Company, 2000.

Watt, Ian, *The Rise of the Novel*, Berkeley and Los Angeles:

University of California Press, 1957.

Webster, Patrick, *Love and Death in Kubrick: A Critical Study of the Films from Lolita through Eyes Wide Shut*, Jefferson, NC: McFarland & Company, Inc., Publishers, 2011.

Weinraub, Bernard, "Kubrick Tells What Makes Clockwork Orange Tick," *New York Times*, 31 December 1971, SK/13/8/3/87, Stanley Kubrick Archive.

White, Lionel, *Clean Break*, New York: Dutton, 1955.

Whitman, Jon, *Allegory: The Dynamics of an Ancient and Medieval Technique*, Cambridge, MA: Harvard University Press, 1987.

Williams, James, *Gilles Deleuze's Difference and Repetition: A Critical Introduction and Guide* (Second Edition), Edinburgh: Edinburgh University Press, 2013.

Wilson, Colin, *Vietnam in Prose and Film*, Jefferson, NC: McFarland, 1982.

Winsten, Archer, "Reviewing Stand," *New York Post*, 13 January 1964.

Wolfe, Cary, *What is Posthumanism?*, Minneapolis and London: University of Minnesota Press, 2010.

Wolin, Richard, *Walter Benjamin, An Aesthetic of Redemption*, Berkeley: University of California Press, 1994.

Wright, Quincy, *A Study of War* (Second Edition), Chicago and London: The University of Chicago Press, 1983.

Wrigley, Nick, "Stanley Kubrick, cinephile," BFI, 8 February 2018, https://www.bfi.org.uk/news-opinion/sight-sound-magazine/

polls-surveys/stanley-kubrick-cinephile.

Wyman, David S., *The Abandonment of the Jews: America and the Holocaust, 1941-1945*, New York: Pantheon, 1984.

Žižek, Slavoj, *Violence: Six Sideways Reflections*, London: Profile Books Ltd., 2009.

后 记

　　回想起敲下博士论文最后一行字的2019年那个夏日下午，虽然这三年对于自己乃至这个世界来说并不平静，但那个下午那一刻并非预想中兴奋而是如梦初醒般恍惚的体验，在记忆中仍然如此鲜活。时至今日，经过对论文《论库布里克电影改编的寓言方式》的一系列修订、补充和延展，以及新视角、新材料的引入，当我终于完成这本小书时，那种仿佛刚刚看过一部库布里克式电影的错愕与感激交织而难以言传的感受又瞬间涌起。对库布里克而言，电影的美和力量，就在于它能够成为甚至本应成为逃逸于语言羁绊的"如梦之梦"；对我而言，无论是为这本小书画上句号的此时，还是完成博士论文直至结束答辩的那个夏秋之际，又及回到那些寓言-影像的一次次重读，恰似巴迪欧谈论爱与艺术共通体验时所说，作为"生命中的事件"，迎向无数始料未及、无限不期而遇的历险与欢聚。

　　这个选题的缘起，要追溯到令我记忆犹新的两次谈话。第一次是和我硕士、博士导师肖锦龙老师的谈话。那时我尚未确定博士研究项目的方向，肖老师在办公室对我说："你可以从你对电影的兴趣出发啊，可以从改编这方面想一想。"如今想起这次谈话，甚

至比当时的自己更加感动于老师对自己学生志趣所在的了解、尊重和支持。也是在肖老师的鼓励下,我尝试申请并有幸得到公派英国南安普顿大学联合培养一年的机会。经过我的英方导师迈克尔·威廉姆斯(Michael Williams)教授的引荐,我认识了研究领域与我的研究设想更加接近的凯文·唐纳利(Kevin Donnelly)教授。第二次是和唐纳利教授的谈话。在谈话过程中,我得知了关于伦敦艺术大学图书馆"库布里克档案"资料馆的信息。同时,他用他特有的轻松幽默的语气给我启发、为我打气:"关于库布里克的误会太多了,对他的研究太少了,也太有必要了!他的改编那么多,一定可以做出很有意思的研究!"如果没有这两次谈话,也许我终将与库布里克、《2001:太空漫游》之"星童"、巴里·林登擦肩而过,人生中是否还会有如此充满曼妙光影和奇趣际遇的经历,恐怕也未可知。

电影之所以成为潜在的寓言,正在于影像在随时成为废墟残片的同时,恰恰迸发出重生为谜团、奇境而引人再度着迷、漫游的魔力。因此,对我而言,撰写博士论文的过程非但不是一次终结,反而是一场无穷探险游戏的开始。例如,关于库布里克作品音乐设计与改编作为其寓言式创作策略之间的关系,也是论文撰写期间引发我强烈兴趣的话题之一,但在博士论文中不便着重讨论,因而在写作间隙,我又以伦敦"与库布里克同做白日梦"展览中的音景设计为例,以单篇论文的形式分析了库布里克电影改编给当代跨媒介故事讲述带来的启发。在博士论文通过答辩后,其中涉及的"可沟通性""共同体伦理"等与当下世界愈加频繁发生呼应的关键词,也使我常常感到有必要继续进行探索。因此,在对论文相关章节加以补缺、充实的基础上,通过《作为"他者伦理"实践方式

的改编：以斯坦利·库布里克的创作为例》一文的撰写，我也透过库布里克尝试对改编、叙事、跨媒介创作与当代共同体议题的互动空间有所揭示和探究。

2019年取得博士学位后，我进入宁波大学人文与传媒学院工作。在肖锦龙老师和宁波大学诸位前辈、同事的鼓励下，我在2021年以"'新好莱坞'文学改编研究"为主题申报了教育部人文社会科学青年基金项目，并成功获得立项。除了作为课题主要成果的本书之外，关于《巴里·林登》等影片中"活人画"的运用、其他"新好莱坞"改编与库布里克作品之异同、共同体视角下《小巨人》《花村》到科波拉作品中"西部疆界"之生与灭、"新好莱坞"恐怖电影及其哥特传统的当代印迹等话题的论文，也正处于修改、投稿或即将发表阶段。在此，我要特别感谢课题组合作成员唐纳利教授和北京电影学院赵斌副研究员，他们分别作为大众文化与类型片研究和当代艺术理论领域的专家，对这一课题给予了在文献资料和方法论等方面不可取代的大力支持。本课题取得的任何成果，都包含他们的一份功劳。

如果说博士论文和这本小书代表了自己从学生岁月走到今天这段历程的一个节点和一份收获，我最想把它献给我的爷爷奶奶。奶奶那句"能读到哪里我们就读到哪里"，假期回家给爷爷放南京大学校歌CD时他让我再多放几遍、再念两遍歌词时的样子，也犹在耳边、眼前般清晰。爷爷奶奶对我未曾动摇、间断的信心，是让我选择读博乃至坚持到如今的最初也是最绵长的动力。对我来说最为遗憾的是，2012年和2017年，他们先后离开了这个世界，但我还是可以时时感受到他们对我的关心和祝福。希望这本小书可以作为一份微不足道的回报和一件满怀感恩与祈愿的礼物，给身

处另一个世界的他们带去快乐。

博士论文的写作和完成,以及在答辩中从专家的反馈中获得的肯定,离不开我的导师肖锦龙老师一直以来花费大量时间精力给我的耐心指导和无私帮助。对于我学习和研究过程中方向的选择、知识的积累、种种相关误区和问题的发现与解决,肖老师的指引和启发都起到不可替代的作用。令我最为感佩的,是老师正直坦荡的秉性,对学生一视同仁、倾囊相授的态度,以及严谨求真的治学风格。老师的言传身教是值得我一生珍视、承传的宝贵财富。同时,我也衷心感谢董晓老师、余斌老师、唐建清老师等南京大学文学院各位老师,他们的课程是我接触和习得批判性思维、对学术研究产生热情不可或缺的起点。就论文所谓"终点"而言,张德明、许志强、陈兵几位专家老师在答辩过程中给我的意见和建议,也是这本小书能够改善、完成的宝贵基础和助力。此外,再度感谢我在英国南安普顿大学研修期间的导师迈克尔·威廉姆斯教授,还有给我一系列重要帮助的凯文·唐纳利教授。正如前面提到的,对于我的论文选题和电影史知识、电影研究方法方面的必要的知识补充,以及英文文献的搜集整理和英文论文的写作、投稿,他们都给予我至关重要的悉心指导和热诚慷慨的鼓励与支持。在库布里克研究相关资料的搜集阶段,伦敦艺术大学图书馆、曼彻斯特安东尼·伯吉斯资料馆工作人员也给了我十分热情、耐心的提示和协助。在参加"Stanley Kubrick: A Retrospective"等研讨会的过程中及会后,其他与会学者慷慨分享的一手文献和资料,也为这项研究的开展和推进提供了十分宝贵的助力。在此一并向他们致以我的敬意和谢意。

在论文修订、充实为本书和申请、推进教育部项目的过程中,

我还得到了宁波大学人文与传媒学院李乐老师、聂仁发老师、尹德翔老师等前辈、同仁们的鼓励、支持和指导，以及院系中国语言文学学科建设经费给予的出版资助，在此由衷地向各位老师表示感谢。在本书出版过程中，复旦大学出版社朱安奇编辑给了我至关重要的意见建议。在疫情期间诸多不便的情况下，她仍然热情、耐心、专业地回答了我的诸多问题。这本书的出版离不开她的辛勤工作和付出。

我要对我的父母道一声感谢。你们的包容和关爱是支撑我走过困境、坚持至今的最大动力，希望这本小书可以作为这些年来自己收获的一点成果，为你们带来一份慰藉。另外，在从筹备论文到答辩再到毕业求职、工作、接受新环境与新任务挑战的这几年中，可爱的同门、同学、朋友、同事、前辈与后辈给我的真挚关心、建议和帮助，每每令我感动不已，借此机会也把最真诚的谢意和祝福送给你们。

最后，虽然这可能是关于库布里克的大量书籍中尤不起眼的一本小书，但我也想把它献给电影史上这位最成谜也最有趣的作者导演。作为本书的起点，即那篇博士论文通过答辩的 2019 年，恰逢库布里克逝世 20 周年。尽管时至今日 23 年已经过去，但那些故事、影像仍不断地给一代代电影人以新的启示。正如库布里克所言，"哪怕黑暗无边，我们也要发出自己的光"。或许这本小书可以成为一个稚拙却真诚的向导和旅伴，期待与读者用自己的光共同发现、迎来银幕内外看似无边的黑暗背后永存的点点光芒。

图书在版编目(CIP)数据

寓言之境:斯坦利·库布里克电影改编研究/朱晔祺著.—上海:复旦大学出版社,
2022.10
ISBN 978-7-309-16394-0

Ⅰ.①寓… Ⅱ.①朱… Ⅲ.①电影改编-研究 Ⅳ.①I053.5

中国版本图书馆 CIP 数据核字(2022)第 162682 号

寓言之境:斯坦利·库布里克电影改编研究
YUYAN ZHI JING: SITANLI KUBULIKE DIANYING GAIBIAN YANJIU
朱晔祺 著
责任编辑/朱安奇

复旦大学出版社有限公司出版发行
上海市国权路 579 号 邮编:200433
网址:fupnet@fudanpress.com http://www.fudanpress.com
门市零售:86-21-65102580 团体订购:86-21-65104505
出版部电话:86-21-65642845
常熟市华顺印刷有限公司

开本 890×1240 1/32 印张 9 字数 201 千
2022 年 10 月第 1 版
2022 年 10 月第 1 版第 1 次印刷

ISBN 978-7-309-16394-0/I·1331
定价:42.00 元

如有印装质量问题,请向复旦大学出版社有限公司出版部调换。
版权所有　　侵权必究